화가의 일상

화가의 일상

전통시대 중국의 예술가들은 어떻게 생활하고 작업했는가

제임스 케힐 지음 / 장진성 옮김

사회평론아카데미

화가의 일상

전통시대 중국의 예술가들은 어떻게 생활하고 작업했는가

2019년 7월 25일 초판 1쇄 인쇄
2019년 7월 31일 초판 1쇄 발행

지은이 제임스 케힐
옮긴이 장진성
펴낸이 윤철호
펴낸곳 (주)사회평론아카데미
책임편집 고인욱
편집 고하영·장원정·임현규·정세민
표지·본문디자인 김진운
본문조판 아바 프레이즈
마케팅 최민규

등록번호 2013-000247(2013년 8월 23일)
전화 02-2191-1128
팩스 02-326-1626
주소 03978 서울특별시 마포구 월드컵북로12길 17

ISBN 979-11-89946-22-7 93600

◆ 이 역서는 2007년 정부(교육과학기술부)의 재원으로 한국연구재단
의 지원을 받아 수행된 연구임(NRF-2007-361-AL0016).

서문

이 책의 토대가 된 것은 뱀튼 강좌Bampton Lectures라는 제목으로 1991년 10월에 컬럼비아대학교Columbia University에서 행한 나의 네 번의 강연이었다. 이제 강연 형식이라는 시간 제약으로부터 벗어난 이 책의 본문은 상당 부분 확장되었다. 그러나 본문의 기본적인 형식과 주장들은 바뀌지 않은 채로 남아 있다. 첫 번째 장은 다소 이론異論의 여지가 있는 도입부로서 이 책 전체에 대한 방법론적 정당화를 시도하고 있다. 둘째 장과 셋째 장은 부분적으로 일화逸話적인 자료들을 모아 놓은 것이다. 이 자료들은 다양한 주제들에 따라 배열되고 논의되었다. 네 번째 장은 중국 회화가 초기에서 말기로 진행되면서 경험한 커다란 변화를 체계적으로 서술하고자 한 또 다른 시도이다. 아울러 이 장은 나의 글들을 포함하여 중국회화사 분야의 최근 연구에 익숙한 독자들에게는 새로울 것이 없는 학술적 주제를 다루고 있다. 그러나 우리가 이러한 학술적 주제들을 다른 관계들 속에 배치하고 새로운 주장들을 만들어 가는 한편 일부 새로운 사실들을 소개함으로써 같은 주제라도 기존 연구와는 다른 결론을 낼 수 있기를 나는 희망한다(*기존의 학술적 주제를 다른 맥락 속에서 고찰하고 그 결과 새로운 주장을 펼치는 한편 새로운 사실들을 소개함으로써 같은 주제라도 다른 결론을 도출해 내는 것이 이 책에서 내가 시도하고자 한 일이다).◆

◆ 본문에서 괄호 속 '*' 부호로 시작되는 문장은 역자 주를 나타낸다.

나는 주로 미주尾註에서 중국 화가들의 작업 방식과 유사한 서구 미술의 몇 가지 예들을 소개하였다. 그러나 나는 이 책을 비교 연구comparative study로 제시할 어떠한 의도도 가지고 있지 않다. 나에게는 그러한 열망이 전혀 없다. 서구 및 중국의 화가들에게 보이는 유사한 작업 방식을 내가 소개한 것은 오직 중국의 사례들이 덜 이상하게 보이도록 하려는 의도에서 비롯되었다. 아울러 이러한 유사성에 대한 소개는 두 개의 예술적 전통이 놀랍도록 유사한 양상을 보여 주고 있음을 제시하려는 의도에서 이루어진 것이다. 서구와 중국은 각각의 사회에서 비슷한 종류의 다양한 상황에 대응해 나가는 과정에서 놀라울 정도로 유사한 모습을 드러내었다.

나는 이 책이 이런 종류의 공부를 하기에 알맞은 시기에 나왔기를 바란다. 사회·경제적 연구 시각에 흥미를 느끼고 있지 않거나 서구 미술 연구에서 최근 제기된 방법론적 전환에 고무되어 있는 중국 미술 분야의 전문가들은 이미 내가 위에서 언급한 주제들에 대한 연구를 진부한 것으로 여기고 있다. 그러나 중국회화사 분야에서 이러한 연구는 겨우 첫걸음을 뗀 상태다(*중국회화사 분야에 있어 사회경제사적 연구는 아직 초보 상태에 놓여 있다). 중국학적 전통에 따른 문헌 연구, 독일의 미술사 연구를 모델로 한 양식樣式style 연구, 화가 중심의 저술들은 지난 수십 년 사이에 매우 많은 수가 출간되었다. 서구의 언어로 된 저술들의 경우 이러한 연구들이 주류였다.

한편 개별 작품들에 대한 심도 있는 해석들과 이 작품들이 제작되게 된 맥락을 규명하려고 한 글들은 단지 아주 최근에 이르러서야 상당수가 나타났다. 1980년에 추칭 리Chu-tsing Li李鑄晉가 기획한 워크숍인 "화가들과 후원자들Artists and Patrons"에서 발표된 논문들은 이미 단행본으로 출간되었다(참고문헌을 보라). 이 논문들은 후속 연구의 모델이 된 창의적인 연구의 시작이라고 할 수 있다. 유용한 방법론적 모델들을 제공한 최근의 다

른 글들도 미주에서 언급될 것이다. 그 누구보다도 나 자신이 이 책의 부족한 점을 잘 깨닫고 있다. 나는 이 책이 (*화가들과 그림들에 대한 사회경제 사적 연구라는) 덜 탐사된 연구 영역을 탐험하는 데 있어 일종의 약도로 쓰이기를 희망한다. 나는 또한 이 책이 더 상세한 연구가 시작되는 토대가 되고 아울러 토론과 논쟁을 위한 자극을 제공해 주기를 희망한다.

1989년 가을 학기에 캘리포니아주립대학(버클리)에서 나는 이 책과 같은 제목의 대학원 세미나를 진행하였다. 이 세미나에는 열네 명의 인원이 참가했다. 다섯 명은 세미나에 등록한 대학원생들이었다. 나머지 아홉 명은 이 세미나를 청강한 사람들로 활발하게 토론에 참여하였다. 세미나를 청강했던 아홉 명 중 다섯 명은 세미나가 진행되는 내내 혹은 부분적으로 일정 기간 버클리에 체류하고 있었던 매우 식견 있는 중국 회화 전문가들이었다. 이들이 이 세미나에 참여하게 된 것은 나의 행운이었다. 이 다섯 전문가들은 세미나에 큰 공헌을 하였다. 이들은 토론 과정에서, 아울러 자신들이 알고 있는 간행된 혹은 미간행된 자료들에 대한 정보를 제공하였다. 이들은 상해박물관上海博物館의 샨꿔린單國霖과 주쉬추朱旭初, 북경北京 고궁박물원故宮博物院의 샨꿔챵單國强, 전前 북경 중국예술연구원中國藝術研究院의 차이싱이蔡星儀, 항주杭州 절강미술학원浙江美術學院(*현재의 중국미술학원中國美術學院) 미술사학과의 판야오창潘耀昌교수이다. 세미나에 참가했던 대학원생들은 파올라 디마테Paola Dematte, 싱위앤 차오Hsingyuan Tsa曹星原, 제이슨 C. 왕Jason C. Wang, 잉 양Ying Yang과 수잔 영Susan Young이다. 청강생들은 허핑 리우Heping Liu劉和平, 크리스토퍼 리드Christopher Reed, 웨이쿠엔 탕Weikuen Tang鄧偉權이다. 나는 특별히 세미나 연구 논문들 중 두 편을 사용하였다. 이 논문들은 제이슨 왕의 "문인화가와 고객 간의 교왕交往 The Communication Between the Scholar Painter and His Client"과 파올라 디마테 Paola Dematte의 "중국 회화의 상업적 거래에 있어 중개인의 활용The Use of

Go-Betweens in Chinese Painting Transactions"이다. 그렇지만 나는 때때로 다른 세미나 연구 논문들도 참고하였다. 이 논문들과 세미나에 참여한 중국인 학자들이 기여한 바는 미주에서 언급될 것이다. 대학원생들에게는 유용한 단서가 될 자료들과 참고자료들을 조사해 보도록 여러 다른 유형의 문헌들이 주어졌다. 이들은 많은 유용한 정보를 발굴해 내었다. 이렇게 발굴, 수합된 모든 자료들은 세미나에서 주제에 따라 소개되고 논의되었다. 이후 이 자료들은 주제에 따라 컴퓨터 데이터베이스에 입력되었다. 나는 본 강연을 준비하는 과정에서 이 컴퓨터 데이터베이스를 활용하였다.

여기서 나는 간단한 설명 혹은 사과를 하고 싶다. 세미나에 참가했던 중국인 학자들이 제공했던 참고자료들은 많은 경우에 있어 서구적 기준으로 판단해 보면 완벽하지 못했다. 이들은 전통적인 중국의 관행에 따라 한문 원문을 필사했지만(나는 이 자료들의 사본을 보관하고 있으며, 이것들을 보고 연구하려는 동료들에게 이 자료들을 제공할 수 있다) 오직 책의 제목만을 인용하였다. 이 자료들 중 일부는 여러 권으로 된 책들에서 필사한 것으로 참고문헌적인 정보나 장절章節 및 페이지 표시가 나타나 있지 않았다. 나는 연구 조수들의 도움을 받아 이 자료들 대부분의 출처를 확인할 수 있었다. 그러나 몇몇은 여전히 우리가 서구 언어로 된 글들의 미주에서 찾아볼 수 있는 정보들이 결여되어 있다. 더 나아가 이 자료들 중 일부는 중국의 박물관 및 도서관들에 소장되어 있는 손으로 쓴 편지글이나 미간행 문헌 자료들이다. 따라서 현재 우리는 세미나에 참가한 중국인 학자들이 제공한 문헌들 및 그 요약문들을 믿고 받아들일 수밖에 없다. 참고한 중국 문헌들은 너무 많아서 이 책의 말미에 매우 긴 중국어 참고문헌을 되풀이하는 것은 의미 없는 일인 것 같다. 나는 이 문헌들에 대한 충분한 정보를 미주에 제공하여 연구자들이 인용된 문헌들의 대부분을 찾아볼 수 있도록 하였다.

여러 동료 학자들이 이 글의 초고를 읽어 주었다. 나는 제롬 실버겔드 Jerome Silbergeld와 크레이그 클루나스Craig Clunas의 다양한 사항에 대한 귀중한 제안들에 특별히 감사한다. 캘리포니아주립대학(버클리) 역사학과의 재닛 타이스Janet Theiss와 안드레아 골드만Andrea Goldman은 중국어로 된 자료들을 다루는 데 모두 잘 훈련받은 학생들이다. 이들은 중국어 자료들의 출처를 찾아냈으며 이 자료들에 대한 미진한 정보들을 보충하였다. 이들은 또한 중국어 자료들의 영문 번역을 확인하였다. 나는 이들의 전문가적인 도움에 감사한다. 웨이쿠엔 탕과 바바라 노가드Barbara Norgard는 대량의 정리되지 않은 자료들을 컴퓨터에 입력하여 사용하기에 편리한 데이터베이스로 능숙하게 만들어 주었다. 나는 이 데이터베이스를 만들어 준 이들에게 깊은 감사의 마음을 지니고 있다. 우리 학교의 미술사학과 대학원생인 섀넌 로완Shannon Rowan은 미주와 참고문헌을 잘 편집해 주었다. 섀넌은 미주와 참고문헌 표기에 있어 일관성을 유지했으며 컬럼비아대학 출판사의 출판 지침에 이들이 적합하도록 만들어 주었다. 우리 대학의 미술학과 및 역사학과의 사진작가인 로버트 보니Robert Boni는 도판을 위해 많은 사진을 찍어 주었다. 그는 많은 경우에 있어 질이 나쁜 다른 책의 도판을 다시 사진으로 찍는 것과 같은 일, 즉 사진작가들이 충분히 싫어할 만한 조건 아래에서 나를 위하여 작업을 해 주었다. 나는 이전에 펴낸 나의 저서들에서 이러한 도판 사진 작업을 했던 로버트 보니의 커다란 도움에 감사함을 표현하지 못했었다. 이제 나는 그의 도움에 특별히 감사한 마음을 표한다. 캘리포니아주립대학(버클리)의 연구위원회 및 중국학연구소는 연구 조교와 연구비를 지원해 주어 내가 이 프로젝트를 완수할 수 있도록 도와주었다. 이에 나는 연구위원회 및 중국학연구소에도 감사의 마음을 전한다.

컬럼비아대학교의 뱀튼강좌위원회의 피터 온Peter Awn 교수와 다른

교수들의 환대는 내가 뉴욕에 머무는 시간을 즐겁고 보람되게 만들어 주었다. 이들은 효율적인 강좌 준비를 통해 나의 강연들이 순조롭게 진행되도록 해 주었다. 강연과 이 책을 준비하는 과정 내내 나의 아내인 싱위앤 차오는 내가 열거할 수 있는 것보다 더 많은 부분에서 나에게 지원과 도움을 주었다. 나는 이 책을 아내에게 바친다.

역자 서문

이 책의 저자인 제임스 케힐James Francis Cahill(1926-2014)은 서구의 중국
회화 연구를 주도한 대표적인 학자이다. 케힐은 2014년에 사망하기 전까
지 미국의 중국회화사 연구 분야에서 가장 뛰어난 학자로 평가될 정도로
수많은 저서와 논문을 출간하였다. 특히 그는 중국 회화를 어떻게 연구할
것인가라는 문제를 끊임없이 제기했으며 중국 회화 연구의 새로운 패러
다임paradigm을 만들어 내었다. 케힐은 20세기 후반 중국회화사 분야를 지
배했던 화가에 대한 전기傳記적 연구, 중국학中國學 sinology의 일부로 행해
진 회화사 연구, 그림에 대한 관념적·미학적 접근, 회화작품에 대한 감식
鑑識 및 양식 분석stylistic analysis을 넘어 중국 회화에 대한 사회경제사적 접
근 방법의 중요성을 강조하였다. 케힐은 문헌 자료에 의존했던 중국학적
회화사 연구, 미학적·철학적 개념으로 중국의 회화를 설명하려던 시도들,
그림 속에 내재된 시각구조 및 형태 분석에 집중했던 양식사로서의 미술
사를 넘어 그림의 생산과 소비, 그림의 사회적 기능, 그림의 거래 양상, 화
가의 생계유지 방식, 다양한 후원後援 patronage의 양상들을 상호 연관지어
구체적인 역사적 맥락 속에서 고찰하고자 했다.

　　그는 그림에 나타난 다양한 취향taste, 양식style, 주제subject matter를
개별 화가들의 사회적 신분 및 사회·경제적 조건, 아울러 화가와 후원자
patron 간의 상호 관계 속에서 살펴보고자 하였다. 케힐에 따르면 중국 화

가들이 선택한 양식과 주제는 그들의 자유 의지, 즉 개인적 선택에 의해 결정된 것이 아니었다. 케힐은 그림의 양식 및 주제는 화가들이 처한 사회·경제적 조건에 의해 결정된 것이라고 주장하였다. 화가들이 처한 사회·경제적 조건이 이들의 개인 양식을 결정했다는 케힐의 주장은 중국회화사학계에 일대 반향을 일으킨 방법론적 전환이었다.

케힐은 1926년 미국 캘리포니아California주 포트 브래그Fort Bragg에서 태어났다. 그는 1943년에 캘리포니아주립대학교(버클리, University of California at Berkeley)에 입학한 후 미시간Michigan주 앤아버Ann Arbor에 위치한 미군일본어학교Army Japanese Language School에서 2년간 일본어를 공부하였다. 이후 그는 일본과 한국에 미군 장교로 파견되어 근무하였다. 케힐은 1948년에 대학으로 복귀해 중국 문학 등을 공부한 후 1950년에 졸업하였다. 1951년에 미시간대학교University of Michigan 미술사학과 박사과정에 입학한 케힐은 독일 출신의 저명한 중국미술사학자였던 막스 뢰어(맥스 로어Max Loehr, 1903-1988)의 지도하에 중국회화사를 공부하였다. 그는 1958년에 원대元代의 대표적인 화가인 오진吳鎭(1280-1354)에 대한 연구로 박사학위를 받았다. 이 논문에서 케힐은 당시 중국회화사 연구의 두 극단적인 흐름이었던 중국학적 회화사와 양식사적 회화사 연구를 극복하고 회화작품에 나타난 화가의 양식이 지니는 역사적, 문화적 의미를 탐구하고자 하였다. 케힐은 1958년에 프리어갤러리The Freer Gallery of Art의 중국 미술 담당 큐레이터로 취직하여 1965년까지 이곳에서 일했다. 이 시기에 그가 출간한 『중국의 회화Chinese Painting』(1960년)는 회화작품들에 대한 정교한 분석과 유려하고 서정적인 문체로 저명하다. 중국어, 일본어, 한국어로도 번역된 이 책은 현재까지도 가장 모범적인 중국회화사 개론서로서 명성을 유지하고 있다.

케힐은 1965년 프리어갤러리를 떠나 모교인 캘리포니아주립대학교

(버클리) 미술사학과의 교수로 부임했으며 1995년에 은퇴할 때까지 이곳에서 많은 제자들을 육성하였다. 캘리포니아주립대학교에 재직하는 동안 케힐은 대학원생들과 함께 『불안정한 산수화: 만명晚明 시기의 중국 회화 *The Restless Landscape: Chinese Painting of the Late Ming Period*』(1971년), 『황산黃山의 그림자: 안휘파安徽派 회화와 판화*Shadows of Mt. Huang: Chinese Painting and Printing of the Anhui School*』(1981년)와 같은 전시를 열고 학술적으로 중요한 전시 도록을 출간하였다. 아울러 그는 1970년대 중반부터 본격적으로 중국 후기 회화사Later Chinese Painting 5부작을 쓰기 시작했다. 케힐의 5부작 중 3부작인 원대회화사(『강 너머의 원산遠山 *Hills Beyond a River: Chinese Painting of the Yüan Dynasty, 1279-1368*』(1976년), 명대 초·중기 회화사(『강안江岸에서의 전별餞別 *Parting at the Shore: Chinese Painting of the Early and Middle Ming Dynasty, 1368-1580*』(1978년), 명대 후기 회화사(『머나먼 산들*The Distant Mountains: Chinese Painting of the Late Ming Dynasty, 1570-1644*』(1982년)는 중국회화사 연구에 있어 연구 시각 및 방법론에 있어 분수령이 되었던 혁신적인 저술들이었다. 특히 명대 초·중기 회화사인 『강안에서의 전별』에서 케힐은 신분과 사회적 위상, 사회·경제적 조건에 따라 화가들은 일정한 유형들types로 분류되며 개인적 양식은 화가들의 삶의 패턴들life patterns에 따라 결정된다고 주장하였다. 케힐에 따르면 당인唐寅(1470-1524)의 자유분방하고 낭만적인 화풍과 문징명文徵明(1470-1559)의 절제되고 우아한 화풍의 차이는 단순히 화가 개인의 개성의 차이로 인한 것이 아니었다. 당인은 과거시험에 부정행위를 저질러 소주蘇州 문인 사회에서 배제되어 평생 직업화가로 살게 되었다. 반면 문징명은 전형적인 문인화가로 학자 및 관료들로부터 존경을 받았다. 두 화가 사이의 극명하게 대비되는 화풍의 차이는 이들이 처했던 삶의 조건이 달랐기 때문이다. 케힐은 당인과 문징명의 차이를 근거로 화가가 택한 그림의 주제 및 양식은 그의 개인적 선택이

아니라 그가 처했던 사회적, 경제적 조건에 의해 결정된 것이라고 주장하였다. 이러한 케힐의 사회경제사적 접근 방식은 1980년대에 그림의 후원자들patrons 및 후원 문제patronage에 대한 학문적 관심 속에서 더욱 심화되고 확장되었다(제임스 케힐의 학문적 성과에 대한 자세한 사항은 역자의 「제임스 케힐의 중국 회화 연구: 양식사를 넘어 사회경제사적 회화사로」, 『미술사와 시각문화』6(사회평론사, 2007), pp. 194-223을 참고하기 바란다).

　『화가의 일상』은 1970년대 이후 케힐이 추구해 왔던 사회경제사적 미술사 연구의 시각 및 방법론이 집대성된 책이라고 할 수 있다. 이 책에서 케힐은 무엇보다도 신비화된 문인화가의 이상적인 이미지를 정면으로 논박하였다. 문인화가들은 돈과는 무관했다는 기존의 주장을 비판하고 어떻게 그림이 다양한 사회적 요구에 부응해서 제작되고 소비되었는가를 통해 이들이 그린 그림들이 지닌 상업적인 성격을 케힐은 구체적인 예를 통해 규명하였다. 전통적으로 문인화가들은 자신들의 개인적 감정과 사고를 그림을 통해 드러냈으며 가까운 친구와 지인들에게 선물로 그림을 그려 주었다고 여겨졌다. 따라서 이들의 그림은 전혀 돈과는 무관한 비상업적인 그림이었다는 것이 통설이었다. 그러나 케힐은 문인화가들 역시 그림의 상업적 거래에 깊이 연루되어 있었으며 문인화(여기화餘技畵)의 이상the literati-amateur painting ideal은 하나의 '가면mask'에 불과했다고 주장하였다. 순수하고 고상한 삶을 추구했던 문인들의 그림인 문인화는 이들의 고결한 정신세계를 보여 주는 시각적 표상이라는 기존 주장은 문인화의 이상을 극대화한 것으로 전혀 실재했던 현실을 보여 주고 있지 못하다는 것이 케힐의 주장이다. 특히 그는 문인들이 그린 선물용 그림의 성격에 주목하였다. 케힐에 따르면 선물용 그림은 선물 증정贈呈의 형식을 빌린 가장 상업적인 그림들 중 하나였다. 그림을 선물로 받은 사람은 바로 이것을 시장에 내다팔 수 있었으며 이 경우 그림은 바로 현금화되었다. 아울러 문인

들은 표면적으로는 그림값으로 선물을 받거나 각종 호의를 받았지만 이것은 현금을 대신한 현물 거래에 가까웠다. 따라서 반드시 그림 거래에 현금이 개입되지 않아도 그림 거래 자체는 상업적인 성격을 지니고 있었다.

크레이그 클루나스Craig Clunas는 이러한 케힐의 주장을 발판으로 문징명의 선물용 그림 속에 내재된 '상업적 성격'을 구체적으로 규명하였다(『우아한 빚: 문징명의 사교성社交性 예술Elegant Debts: The Social Art of Wen Zhengming』(2004년)). 케힐의 결론을 간단하게 이야기하면 문인화가도 먹고살기 위해 그림을 그렸으며 다양한 방식을 통해 상업적으로 그림을 거래했다. 따라서 문인화의 이상과 실제는 전혀 달랐다. 문인화의 이상, 즉 비상업적인 순수한 그림이라는 이상은 한갓 허구에 불과했다. 문인화가들이 처했던 실제 현실은 돈이 오가는 지극히 경제적인 현실이었다. 따라서 문인화의 이상은 벗겨 내야 할 '가면'이며 이 가면이 벗겨지는 순간 우리는 보다 인간적이고 현실적인 문인화가들의 삶과 대면하게 된다. 이것이 『화가의 일상』에서 케힐이 보여 주고자 했던 전통시대의 중국에서 어떻게 화가들이 일하고 생활했는가의 핵심 내용이다. 대표적인 문인화가였던 동기창董其昌(1555-1636)은 다수의 대필代筆화가들을 고용해 폭증하는 그림 수요에 대응했으며 그 결과 많은 돈을 벌 수 있었다. 케힐은 고상한 문인화가라는 가면을 동기창으로부터 벗겨 내면 그가 처했던 현실, 대필화가들을 고용해야만 했던 사정, 개인적인 돈 욕심 등 공식 기록에서는 전혀 발견되지 않는 그의 '인간적인 매력'을 생생하게 목도할 수 있게 된다고 주장하였다. 케힐은 일기, 편지, 제발題跋 등 비공식 기록을 적극적으로 활용해 그림의 제작과 소비, 화가와 그림 주문자 사이의 다양한 대응 방식을 고찰하였다. 그는 화가들의 화실畵室studio, 화가들과 함께 일했던 조수들, 끊임없이 몰려드는 그림 주문에 대응하기 위해 고용된 대필화가들, 위작僞作의 생산과 유통, 화가들과 그림 주문자들 사이에서 일했던 중개인仲介人

들go-betweens과 대리인들agents, 활성화된 그림 시장, 그림 거래에 활용된 현금 및 물품物品 결제 방식, 그림 주문자들에 화가 난 화가들, 원했던 그림을 얻지 못해 불평을 드러냈던 그림 주문자들 등 그림의 제작과 소비를 둘러싼 천태만상의 양상을 흥미롭게 다루고 있다. 특히 케힐은 이 책에서 그림의 상업적 거래를 중심으로 그동안 중국회화사 연구에 있어 금기사항이었던 화가들의 경제적인 삶, 즉 이들의 생계유지 방식livelihood를 생생하게 보여 주고자 했다. 결국 케힐은 이 책의 부제副題에 드러나 있듯이 전통시대의 중국에서 화가들은 어떻게 그림을 그려 먹고살았는지, 다시 말해 이들은 돈을 벌기 위해 어떤 노력을 했으며 하루하루를 어떻게 살아갔는지를 가감 없이 알려 주고자 하였다.

이 책은 총 4장chapter으로 구성되어 있다. 각 장의 개략적인 내용은 다음과 같다.

제1장 「중국 화가에 대한 재인식」에서 케힐은 문인화의 이상이라고 하는 오랜 규범에 강한 의문을 제기하고 문인화가들의 고상한 이미지가 실제로는 허구에 불과하다고 주장하였다. 중국에서 문인화가들에 대한 전기는 모두 문인들이 썼다. 이 전기들만 살펴보면 문인화가들은 돈과 관련된 어떠한 거래도 하지 않은 순수하고 고결한 삶을 산 사람들이다. 그러나 문인화가들에 대한 전기적인 자료들은 모두 윤색된 것이다. 전기를 쓸 때 문인들은 문인화가들의 명성에 오점을 남길 만한 사항들을 모두 제거하고 이들을 이상화시켰다. 따라서 문인화가들에 대한 공식적인 기록들은 이들이 어떻게 일상 속에서 작업하고 생활했는가에 대해 사실은 아무것도 제대로 알려 주고 있지 않다. 케힐은 17세기에 활동한 안휘성安徽省 출신의 화가인 정민鄭旼(1633-1683)의 사례를 통해 문인화가들의 이상적인 이미지와 실제 삶의 괴리가 얼마나 심각했는가를 보여 주었다. 정민의 동시대인인 탕연생湯燕生(1616-1692)은 정민에 대하여 "날씨가 추우나 더우나 오

래된 책 속에 파묻혀 평온하게 살며 평소 말도 입 밖에 내지 않았으며 일상의 사소한 일에도 신경 쓰지 않았다"고 하였다. 탕연생의 말에 따르면 정민은 유교적인 고아高雅함과 세련된 품격을 상징하는 전형적인 문인화가였다. 그러나 1980년대 초에 발견된 정민의 일기를 살펴보면 그는 늘 가난해서 그림을 팔아 생활하지 않으면 안 되었던 화가였다. 그는 사실상 직업화가와 다름없었다. 그는 음식을 사기 위해 돈을 빌리고 곡식을 얻기 위해 그림을 그렸다. 하루하루를 연명하기도 어려울 정도로 극빈했으며 "한 해를 넘기기 위해 나는 그림을 판 돈이 필요하다"고 자신의 절박한 심정을 드러내기도 했다. 탕연생의 정민에 대한 서술과 정민의 일기 사이에는 엄청난 간극이 존재한다. 이것이 바로 신비화된 문인화가의 이상적인 이미지와 직업화가로 살아야 했던 문인화가의 실제 현실 사이의 격차였다. 케힐은 바로 문인화가들의 실제 현실에 주목하여 문인화가를 둘러싼 각종 신화의 가면을 제거하고자 하였다. 대부분의 문인화가들은 정민과 유사한 삶을 살았다. 명나라 황실의 후손으로 청나라 초기에 활동한 대표적인 유민遺民화가였던 팔대산인八大山人(1626-1705)도 강서성江西省의 염상鹽商들에게 그림을 팔아 생활했다.

한편 문인화가들에 대한 신화와 관련해서 재고再考해 보아야 할 것은 사의화寫意畵이다. 단순하고 소략한 화풍을 보여 주는 사의화는 궁정화가 또는 직업화가가 그린 사실주의적 회화와 대비되어 그동안 문인화가들의 그림으로 간주되어 왔다. 사의화는 말 그대로 '생각을 스케치한 그림'으로 문인화가들의 개인적인 감성을 보여 주는 '자아 표현'적인 성격을 지닌다고 여겨졌다. 그러나 강소성江蘇省 회안淮安에서 발굴된 명나라 무덤에서 출토된 그림들 중에는 궁정화가들이 그린 사의화가 있다. 이 사의화는 화풍에 있어 문인화가들이 그린 사의화와 기본적으로 차이가 없다. 문인화가들뿐 아니라 직업화가들도 작은 선물용 그림으로 사의화를 다량으

로 제작하였다. 사의화는 화면 구성이 단순하고 매우 빠르게 그릴 수 있는 장점이 있다. 따라서 누구나 쉽게 사의화를 그릴 수 있었다. 아울러 사의화로 여겨질 정도로 솔략率略한 그림들은 직업화가들이었던 왕악王諤(1462년경-1541년경)과 오위吳偉(1459-1508)가 그린 작품에서 볼 수 있듯이 전별餞別용 그림으로 쓰이기도 했다. 한편 문인화가들은 직업화가들과 마찬가지로 그림 수요자들의 생일, 결혼, 퇴직을 축하하고 기념할 목적으로 그림을 그리기도 하였다. 이러한 그림들은 각각 특별한 기능을 지닌 작품들이었다. 명대明代 중기에 소주蘇州에서 유행했던 '기념성 회화commemorative paintings'는 그림을 요청했던 의사醫師, 금사琴師와 같은 사람들의 전문적인 기술을 시각적으로 홍보해 주는 역할도 하였다. 이와 같이 문인화가들은 다양한 요청에 부응하여 그림을 제작했던 것이다. 따라서 문인화가들은 자신들을 위한 그림만 그렸다는 신화는 허구라고 할 수 있다. 이상은 케힐이 제1장에서 주로 다룬 내용이다.

제2장 「화가의 생계」에서 케힐은 중국에서 화가들이 어떻게 그림을 주문받았으며 그림 거래는 어떠한 과정을 거쳐 이루어졌는지를 집중적으로 조명하였다. 그는 화가들과 그림 수요자들 사이에 오간 편지를 분석하여 주로 그림 주문은 서신書信을 통해 이루어졌음을 밝혔다. 또한 케힐은 화가들과 그림 수요자들 사이에서 일했던 중개인들과 대리인들의 존재와 역할에 주목하였다. 아울러 그림이 거래되는 과정에서 화가들이 현금만 그림값으로 받은 것이 아니었음을 그는 밝혔다. 오히려 현금을 꺼려했던 문인화가들은 그림값으로 쌀, 소금, 약藥, 음식, 책 등 물품을 받았다. 아울러 이들은 그림 주문자들로부터 선물, 서비스, 호의favors를 그림값 대신 받았다. 따라서 전통시대의 중국에서 현금만이 그림 거래에 있어 유일한 결제 수단은 아니었다. 상당히 많은 경우에 있어 그림값으로 물건이 활용되었다. 화가들은 현금과 물건을 그림값으로 받아 생계를 꾸려 갔던 것이다.

케힐은 먼저 명나라 후기인 16세기 후반부터 17세기 초반에 걸쳐 상업 경제의 융성을 바탕으로 신흥부자들이 형성되면서 그림에 대한 수요가 폭증하게 되었다고 설명하였다. 종규鍾馗 그림과 같은 액막이 그림에서부터 생일, 결혼, 퇴직을 기념한 축하용 그림에 이르기까지 수없이 많은 종류의 그림들이 이 시기에 제작, 소비되었다. 이러한 추세 속에서 문인화의 상업화는 크게 진전되었으며 문인화가들은 그림을 통한 이윤 추구라는 측면에서 직업화가들과 거의 차이가 없게 되었다.

그림 주문에는 주로 편지가 활용되었다. 그림 주문자의 편지를 화가에게 전달했던 인물은 그의 하인이었다. 하인들은 그림을 주문하고 그림값을 지불했으며 그림을 가지고 오는 역할을 하였다. 그림 주문자가 하인들을 활용하기 어려울 때 그는 화가와 친분이 있는 사람을 중개인으로 활용하였다. 중국에서 꽌시關係라는 거대한 인적 네트워크 속에서 중개인은 매우 중요한 역할을 담당하였다. 중개인은 그림을 팔고 사는 양측 모두가 믿을 수 있는 사람이었다. 명나라 말기의 문인인 첨경봉詹景鳳(1519-1602)에 따르면 당시 중개인은 전체 그림 판매가의 1/10을 수고비로 받았다고 한다. 문가文嘉(1501-1583), 문가의 아버지인 문징명도 중개인으로 활동하였으며 청나라 초기의 저명한 문인이자 극작가인 공상임孔尙任(1648-1718)도 석도石濤(1642-1707)의 중개인으로 일했다. 한편 화가에게 들어온 주문을 처리하고 작품 판매를 홍보해 주는 역할을 한 대리인들도 있었다. 이들은 중개인들과 사실 거의 차이가 없었다. 그러나 대리인은 주로 화가에 대한 존경심, 화가와의 개인적인 친분 때문에 활동했으며 그림 거래를 매개로 상업적인 이익을 추구했던 중개인과는 차이가 있었다. 화가 정정규程正揆(1604-1676)의 아버지인 정경악程京萼(1645-1715)은 팔대산인의 대리인이었다. 16세기에 활동한 서예가인 팽년彭年(1505-66)은 전곡錢穀(1508-1578년경)을 위해 중요한 그림 주문을 받아 주었던 대리인이었다.

한편 화가들은 그들의 작품들을 시장에서 공개적으로 팔기도 했다. 고화古畫와 골동품을 팔던 시장, 불교 사찰에서 열린 풍물 장터, 도시의 특정 구역에 있었던 가게들, 등시燈市, 즉 등을 팔던 시장에서도 그림이 거래되었다. 또한 후대로 가면 찻집, 전당포, 화가들의 클럽club에서도 그림이 판매되었다. 한편 화가들은 주문을 받지 않은 상태에서 미리 그려 놓은 재고용 그림도 제작하였다. 정정규와 동기창과 같은 문인화가들은 자신들이 이미 그려 놓은 그림들을 관료들에게 '정치적 선물'로 주기도 하였다. 정섭鄭燮(1693-1765)은 자신의 그림에 각각 그림값을 정한 후 공개적으로 홍보하기도 하였다. 전곡도 중개인인 능담초凌湛初에게 자신의 그림 가격을 일일이 열거해 알려 주었다. 케힐은 이 책에서 그림값이 반드시 현금으로만 지급되지 않았던 사실에 주목하였다. 화가들은 그림값으로 현금 대신 물품을 받는 경우도 상당히 많았다. 그림 주문자들은 선물이라는 형태로 화가들에게 물품을 주었다. 종이, 비단, 붓, 먹, 인장과 같은 그림 도구, 고옥古玉, 청동기, 도자기, 고서화古書畫와 같은 골동품, 또는 법첩法帖, 비명탁본碑銘拓本 등이 주로 그림값 대신 그림 주문자들이 화가들에게 준 물품이었다. 쌀, 약, 책 등도 그림값 대신 활용되었다. 문징명은 그림값으로 안약眼藥을 받기도 하였다. 또한 화가들에게 그림값으로 술, 음식을 선물하는 경우도 흔한 일이었다. 심지어 정섭은 그림값으로 자신이 가장 좋아하는 음식인 개고기 요리를 받았을 정도로 그림 거래에 있어 물품이 그림값으로 널리 사용되었다. 어떤 화가는 자신의 집을 수리하기 위해 그림값 대신 시멘트를 받았다. 아울러 그림 주문자들은 각종 서비스와 개인적 호의를 그림값으로 화가들에게 제공하였다. 또한 빈궁한 화가들은 그림 주문자들의 집에 기거하면서 그림을 그려 주었던 우거화가寓居畫家 the artist-in-residence로 활동하였다. 일부 화가들은 권세 높은 관료가 운영했던 막부幕府라는 일종의 비서실에서 일하였다. 이와 같이 화가들이 그림을 그려 주고 그림값을

받는 형태는 매우 다양하였다.

　　제3장 「화가의 화실」에서 케힐은 화가들의 작업 환경에 대해 구체적으로 설명하였다. 그는 화가들이 그림 주문자들의 요청 사항에 어떻게 대응했으며 그림을 완성하기 위해 어떻게 조수들을 활용했으며, 분본粉本 및 화고畫稿를 이용해 어떻게 다량의 그림을 제작했는지를 상세한 예를 통해 살펴보았다. 먼저 케힐은 그림의 주제, 양식(화풍), 형식을 결정했던 그림 주문자들의 다양한 면모를 고찰하였다. 그림 주문자의 사회적 지위가 화가보다 높을수록 그는 화가에게 많은 요구를 했으며 자신이 원하는 그림의 주제 및 화풍을 결정하였다. 그러나 중국의 화가들, 특히 문인화가들은 상당한 독립성을 유지하였으며 그림 주문자들의 요구를 무시하거나 거절하였다. 문징명은 부유하거나 관직을 지닌 사람들이 와서 그림을 요구하면 결코 그림을 그려 주지 않았다고 한다. 또한 그의 제자인 전곡은 그의 그림을 구하는 사람들의 부탁을 늘 무시했다고 전한다. 공현龔賢(1618-1689)과 팔대산인도 그림 주문자의 요구 사항에 굴복하지 않았다. 직업화가들에 비해 사회적 지위가 월등히 높았던 문인화가들은 상대적으로 창작의 자유와 예술가로서의 자존심을 유지하고자 하였다.

　　케힐은 특히 그림 주문자의 요구에 순순히 응하지 않았던 화가들에 주목하였다. 손위孫位(10세기에 활동), 고극명高克明(대략 1008-1053년경 활동), 무종원武宗元(11세기 초에 활동), 감풍자甘風子(12세기에 활동)와 같은 화가들은 부자들을 위해 그림 그리기를 거부했다. 또한 고청보顧淸甫라는 승려 화가는 같은 동료인 승려들만을 위해 산수화를 그렸으며 그림에 대한 대가代價는 일체 거절했다고 한다. 진홍수陳洪綬(1598-1652)는 그의 그림을 원하는 사람이 거짓으로 그를 배로 유인하자 옷을 벗고 물로 뛰어들겠다고 위협함으로써 그림 요청을 거부했다. 왕삼석王三錫(1716-?)은 많을 돈을 가지고 문을 두드리며 그림을 그려 달라고 하는 사람을 박대하였다. 방

훈方薰(1736-1799)은 돈꾸러미를 주며 춘화春畫를 그려 달라는 부유한 상인의 요청에 분개하였다. 민정閔貞(1730-1788)은 거액을 주며 초상화를 그려 달라는 호광총독湖廣總督의 요구를 거절하고 수도인 베이징으로 도망을 갔다. 이 화가들이 싫어했던 그림 요청자들은 대개 부자, 상인, 권세 높은 인물들이었다. 한편 케힐은 이와 반대되는 현상인 화가가 그려 준 그림에 불만을 표시했던 그림 요청자의 경우에도 주목하였다. 진홍수의 후원자 중 한 명이었던 장대張岱(1597-1679)는 진홍수가 그려 준 그림들이 모두 미완성의 대충 그려 준 작품들이라고 불평하였다. 자신이 기대했던 작품을 얻지 못했던 구영仇英(1494년경-1552년경)의 후원자는 직접적으로 그에게 불평을 드러냈다. 18세기 양주揚州에서 활동한 저명한 시인인 원매袁枚(1716-1798)는 나빙羅聘(1733-1799)이 그려 온 초상화 초본草本을 보고 만족스럽지 못하자 이 그림을 돌려보냈다. 특히 초상화의 경우 정본正本 제작에 앞서 화가는 초본을 그림 요청자에게 보내서 승인을 받아야 했다. 따라서 원매가 초본을 되돌려 보낸 것은 특별한 경우가 아니었다.

케힐에 따르면 중국의 화가들은 본질적으로 작업실에서만 일했던 화가들이었다고 한다. 이들은 밖에 나가 직접 자연을 사생하고 초본을 만들었지만 작업실에서 이 초본을 바탕으로 완성본 그림을 제작하였다. 따라서 초본, 분분, 화고는 완성본 그림인 정본을 제작하는 데 매우 중요한 밑그림이었다. 특히 분본과 화고는 불교 사찰과 도교의 도관道觀에 그려진 벽화를 제작하는 데 사용되었다. 아울러 분본은 기존의 그림을 모사하는 데도 활용되었다. 무종원의 전칭작인 〈조원선장도朝元仙杖圖〉는 대표적인 분본이다. 이 두루마리 그림은 대규모의 도관 벽화를 위한 화고였을 것으로 추정된다. 이러한 초고, 분본, 화고는 화가가 조수들에게 화법畫法을 전수하는 데도 쓰였다. 저명한 화가와 그의 조수들이 공동 작업을 할 때 이러한 밑그림들은 중요한 역할을 하였다. 고견룡顧見龍(1606-1687년경)의

분본 화첩은 옛 그림들을 모사한 학습용 임모화본臨摹畫本들study-copies로 자신의 완성본 그림에 활용되었거나 제자들을 가르치는 데 쓰였을 것으로 여겨진다. 고견룡의 화첩에는 자연 또는 실물을 사생한 것이 하나도 없다. 이 점은 매우 주목할 만하다. 이 화첩은 전적으로 옛 그림들의 모티프와 세부를 모사한 그림들로 구성되어 있다. 동기창의《동문민화고책董文敏畫稿冊》과 예찬倪瓚(1301-1374)의 작품으로 전칭되는《예찬화보책倪瓚畫譜冊》에 들어 있는 그림들도 자연을 대상으로 직접 그린 것이 아니라 암석과 수목들을 그린 연습용 스케치들이라고 할 수 있다. 주신周臣(1450년경-1536년경)이 1516년에 거지들과 길거리 인물들을 생동감 넘치게 그린〈유맹도流氓圖〉도 실제 인물들을 그린 것이라기보다는 그의 인물화고人物畫稿를 바탕으로 그려졌을 가능성도 있다. 이와 같이 화고는 실제 그림 제작에 광범위하게 활용되었다.

다음으로 케힐은 제3장의 핵심인 화가의 화실에 대하여 설명하면서 화가들의 작업실은 대부분 가내家內에 존재했다고 하였다. 주로 조수들도 화가의 가족들이었다. 문징명은 그의 아들들 및 조카를, 구영은 그의 딸인 구주仇珠와 사위인 우구尤求를, 진홍수는 그의 아들인 진자陳字(1634-1711)를 조수로 활용하였다. 한편 집 밖에 위치한 화가의 서화書畫 작방作坊workshop도 또한 존재하였다. 명나라 말기의 서화가였던 이일화李日華(1565-1635)가 쓴 글에는 그가 어떻게 조수들을 활용해 그림을 제작했는지가 상세하게 나타나 있다. 특히 저명한 화가들은 밀려드는 주문에 괴로워했으며 그림 고객들의 압박에 시달렸다. 이들은 어쩔 수 없이 조수들을 활용해 그림 수요에 대응하였다. 임이任頤(임백년任伯年, 1840-1896)는 그의 딸인 임하任霞를 조수 겸 대필화가로 활용해 산더미처럼 쌓인 밀린 그림들을 완성했다. 청나라 초기에 활동한 지두화가指頭畫家인 고기패高其佩(1672-1734)는 자신의 그림 제작에 제자들과 친구들을 고용해 채색彩色 일

을 담당하도록 했다. 진홍수도 아들인 진자와 함께 제자인 엄담嚴湛에게 그림에 채색하는 일을 시켰다. 진홍수가 제작한 것으로 알려진 최소한 3 점의 〈여선도女仙圖〉가 전한다. 어떤 그림은 진홍수가 그린 것이고 어떤 그림은 그와 엄담이 합작한 것이다. 화가가 조수들과 함께 작업한 것은 당시에는 너무도 흔한 일이었다.

제4장 「화가의 손」에서 케힐은 명청明淸시대에 유행했던 대필代筆 ghostpainting 양상에 대해 상세하게 서술하였다. 중국에서 문인화는 11세기 말-12세기 초에 시작되어 14세기에 원숙한 수준으로 발전하였다. 문인들의 그림은 화가 자신의 내적 자아가 직접적으로 표현된 것이라는 인식이 사회적으로 확산되면서 개별 화가의 필치touch, 즉 '화가의 손'은 매우 중요하게 여겨졌다. 이때 '화가의 손'은 문인화가의 개성적인 필치 자체를 의미하였다. 오대·북송 시기에는 극도로 사실적인 그림이 선호되었다. 이러한 그림들은 궁정화가들과 직업화가들이 그렸다. 따라서 이 그림들에는 화가 개인의 개성적인 필치가 잘 드러나 있지 않다. 14세기 이후 문인화가 융성하면서 각각의 문인화가는 개인 특유의 표현주의적인 필치를 지니고 있다고 인식되었다. 과거에는 다양한 그림 주제가 존재했지만 문인화가 발전하면서 문인들이 선호했던 주제들이 주로 인기를 끌었다. 그 결과 점차적으로 그림의 주제가 협소화되었다. 이 과정에서 인간의 감정을 자극하는 전쟁과 같은 주제를 다룬 그림은 점차 사라졌다. 아울러 마귀의 눈을 도려내는 무시무시한 종규의 모습이나 활활 타오르는 불을 그린 그림 또한 사라졌다.

전통시대의 중국에서 화가들은 대략 세 부류로 나뉘어졌다. 첫째는 화사畫師 또는 화공畫工으로 불린 장인-화가artisan-painter들이었다. 둘째는 오도자吳道子(8세기 전반에 활동), 양해梁楷(13세기에 활동), 사충史忠(1438-1506년 이후), 당인唐寅(1470-1524), 서위徐渭(1521-1593)와 같은 보헤미안

bohemian적이고 낭만적인 기질이 강했던 자유분방한 화가들이었다. 셋째는 학자-관료-여기餘技화가들인 문인화가들이었다. 명청시대에는 고상한 주제, 평담平淡한 화면 구성, 갈필渴筆 등 세련된 붓질을 특징으로 한 문인화에 대한 수요가 급증하였다. 특히 상업 경제의 활성화로 돈을 많이 번 상인들은 고급문화, 귀족 취향을 반영하는 저명한 문인화가들의 그림들을 소장하고 싶어 했다. 17세기에 이르면 예찬과 홍인弘仁(1610-1663)의 작품을 소유하고 있는지 여부가 한 집안의 사회적 지위를 결정할 정도로 문인화에 대한 수요는 폭발적이었다. 특히 상인들은 그들의 부에 상응하는 존귀한 사회적 지위를 얻기 위하여 저명한 문인화가들의 작품을 수집하는 데 열중하였다. 정계백程季白(1626년에 사망)과 같은 휘주徽州의 부상富商들은 문인화 수장收藏에 가장 적극적이었다. 17·18세기에 이르자 부유한 상인 계층과 사회적으로 중간층에 속했던 사람들의 후원이 증가하면서 이들과 가난한 문인화가들의 관계도 변하였다. 가난한 문인화가들은 이들의 그림 요구에 비애감을 느낄 때가 많았다. 공현과 서예가인 오전승吳殿升은 생계를 위해 그림을 그리고 글씨를 써야 했던 스스로의 모습에 자기 연민의 감정을 드러내기도 했다. 반면 금농金農(1687-1764)은 직업화가와 마찬가지로 그림을 팔아서 살았지만 당당했다. 정섭도 마찬가지로 그림을 내놓고 공개적으로 팔았지만 전혀 이러한 자신의 모습을 수치스럽게 여기지 않았다.

저명한 대가들의 작품을 위조하는 일은 오래전부터 성행했다. 원대 초기에 활동한 전선錢選(1235년경-1307년 이전)은 그의 그림을 위조하는 위작자들이 너무 많아 새로운 자호字號를 만들어 대응하였다. 축윤명祝允明(1460-1526)에 따르면 심주沈周(1427-1509)가 그린 그림이 아침에 나타나면 정오 이전에 그 모사본을 볼 수 있었다고 한다. 홍인의 그림이 비싼 값에 팔리게 되자 위작이 만들어졌으며 그의 제자들 중 일부가 위작자였다

고 한다. 이와 같이 명청시대에 대가들의 그림을 위조하는 일은 일상화되어 있었다. 한 가지 흥미로운 사실은 대가들 스스로 이러한 위조 행위를 묵인하거나 심지어 위작을 만드는 일에 참여하기도 했다는 것이다. 심주와 문징명은 돈이 필요했던 어떤 사람을 돕기 위해 이 사람이 자신들의 그림을 위조한 작품들에 서명을 하고 도장을 찍었다고 한다. 한편 문징명은 제자인 주랑朱朗을 대필화가로 활용하였다. 문인화가 인기를 끌게 되자 폭주하는 그림 주문에 대응하기 위해 저명한 문인화가들은 상시적으로 대필화가들을 고용해 그림을 제작하였다. 북송·남송시대에는 그림을 그리려는 사람이 자신의 그림 실력이 부족할 경우 대필화가들을 활용하였다. 1074년에 〈유민도流民圖〉를 그린 정협鄭俠이 그 대표적인 예이다. 그러나 후대로 갈수록 특히 명나라 말기 이후 저명한 문인화가들은 공공연히 대필화가들을 고용해 그림을 그렸다.

동기창과 금농이 대표적으로 대필화가들을 적극적으로 활용한 화가들이었다. 동기창은 심사충沈士充(대략 1602-1641년에 주로 활동), 조좌趙左(1570년경-1630년 이후), 승僧 가설珂雪, 조형趙洞, 섭유년葉有年 등을 대필화가로 활용하였다. 한편 금농은 제자 항균項均과 나빙을 대필화가로 썼다. 마치 렘브란트Rembrandt Harmenszoon van Rijn(1606-1669)가 조수들을 활용해 다량의 그림을 제작했던 것과 마찬가지로 동기창과 금농 역시 대필화가들을 써서 많은 그림을 제작하였다. 케힐은 제4장의 마지막 부분에서 그렇다면 왜 대필화가들이 그린 그림인 줄 알고도 많은 사람들이 이 그림들을 샀는가에 대해 질문하였다. 당시 사람들도 동기창과 금농이 대필화가들을 고용해 그림을 그린 사실을 아주 잘 알고 있었다. 그러나 이들은 이 사실을 알고도 대필화를 동기창의 그림 또는 금농의 작품으로 여기고 구매했다. 이들에게 작품의 진위는 크게 중요하지 않았다. 이들에게 중요했던 것은 동기창과 같은 대가의 필치와 화풍이 그림 속에 반영되어 있

는 것, 즉 '화가의 손'이었다. 대필화에 동기창의 낙관이 있으면 이 그림은 그의 작품으로 인식되었다. 이러한 이유 때문에 동기창과 금농은 거리낌 없이 대필화가들을 고용해 그림을 제작했던 것이다. 대표적인 문인화가인 동기창이 대필화가를 활용해 축재蓄財를 했다는 사실은 중국에서 오랫동안 신봉되어 온 문인화가의 고상한 이미지에 정면으로 위배되는 일이다. 케힐은 이 책을 마치며 바로 동기창의 이러한 돈에 대한 세속적인 욕망이야말로 더 인간적인 면모라고 이야기하였다. 비세속적인 고고한 모습의 문인화가라는 신비화된 이미지, 즉 픽션fiction에 불과한 이상화된 문인화가의 이미지라는 가면을 벗겨 내면 우리는 진정한 문인화가의 인간적인 모습을 만나게 될 것이다. 이것이 케힐의 결론이다.

이 책을 번역하기로 마음먹은 것은 오래전의 일이다. 그러나 번역을 마치기까지는 오랜 시간이 걸렸다. 역자의 게으름과 강의 및 연구 부담으로 번역은 늘 지연되었다. 2009년 2학기에 열린 대학원 세미나에서 역자는 서울대학교 대학원 고고미술사학과의 미술사 전공 석사과정 학생들(김가희, 김진아, 김태은, 박은경, 서환희, 송현정, 심초롱, 이민선, 이지호)과 함께 이 책을 강독하고 초역을 시도하였다. 이들이 한 초역들에는 많은 오류가 있었지만 역자가 어떻게 이 책을 제대로 번역할 것인가 하는 문제, 즉 번역 방식을 결정하는 데 큰 도움이 되었다. 이 책을 꼼꼼하게 번역하면서 이들과 함께 공부했던 시간이 떠올라 행복했다. 이들 중 일부는 박사과정에 진학해 여전히 공부하고 있으며 일부는 박물관 및 문화재 관련 연구 기관에서 근무하고 있다. 모두 사랑스러운 제자들이다. 얼마 전까지 서울대학교 대학원 고고미술사학과의 미술사 전공 석사과정 학생이었던 서용익(현재 미국 컬럼비아대학교Columbia University 미술사학과 박사과정)은 2016년에 도판 중 일부를 스캔해 주었으며 도판 레이블label 및 참고문헌 작성을 도와주었다. 서용익에게 고마움을 전한다. 케힐은 뛰어난 문체로 저명한 학자

이다. 그러나 그의 문장은 언제나 복잡한 장문長文이다. 번역의 어려움은 저자의 원의原意와 영어 표현의 뉘앙스를 최대한 살리면서 이 장문들을 나누어 이해하기 쉬운 한국어로 바꾸는 일이었다. 장문을 여러 개의 단문으로 바꾸는 과정에서 이해의 편의를 위해 문장 내의 선후 관계가 바뀐 경우도 있다. 역자는 최대한 의역을 피하고자 하였으나 어쩔 수 없이 의역을 한 부분도 있다. 한편 역자는 인명, 지명, 관직명, 화가들의 자호字號, 저자가 인용한 자료들의 한자 및 중국어 표기, 교감校勘 사항을 확인하기 위해 이 책의 중국어 번역본(高居翰 著, 杨贤宗, 马琳, 邓伟权 译,『画家生涯: 传统中国画家的生活与工作』, 北京: 生活·讀書·新知三联书店, 2012)을 참고하였다. 문장 중 이해가 어려운 부분에는 역자 주를 넣어 독자가 이해하기 쉽도록 하였다. 그러나 번역 중 발생한 모든 오류는 오로지 역자의 책임이다.『화가의 일상』은 중국회화사 분야를 대표하는 위대한 학자인 저자의 명저이다. 이 책이 중국 회화에 관심을 가지고 있는 모든 분들에게 널리 읽히기를 희망한다. 제임스 케힐이 저술한 강연 원고들 및 논문들과 강의용 비디오들은 그의 개인 홈페이지(www.jamescahill.info/)에서 살펴볼 수 있다.

역자의 나태함에도 불구하고 오랫동안 불평 없이 기다려 주신 사회평론아카데미에 감사드린다. 특히 이 책이 나오기까지 빠듯한 일정에도 불구하고 교정 등 번거롭고 힘든 일을 도맡아 해 주신 고인욱 연구위원님께 감사드린다.

차례

서문 5
역자 서문 11

제1장 **중국 화가에 대한 재인식** 31

 정민의 사례 36

 그림의 여기화餘技化 41

 후대에 행해진 감식 활동의 효과 55

 그림에 대한 재해석: 특별한 경우의 그림 64

 그림에 대한 재해석: 산수화와 두루마리 그림 78

제2장 **화가의 생계** 93

 그림의 용도 97

 그림을 얻는 방법 1: 주문과 서신 101

 그림을 얻는 방법 2: 중개인과 대리인 108

 그림을 얻는 방법 3: 시장과 화실 120

 그림값 지불하기 1: 현금 지불과 가격 129

 그림값 지불하기 2: 선물, 서비스, 호의 142

 그림값 지불하기 3: 환대-우거화가寓居畫家 152

 막부幕府, 화원畫院, 여성 화가 159

제3장 **화가의 화실** 163

　　그림 고객의 결정권 165

　　그림 그리기를 꺼렸던 화가 182

　　불만족스러운 고객: 승인받기 위한 초본 그림 190

　　분본粉本과 화고畫稿 195

　　사생寫生 대 임모臨摹 206

　　화가의 화실 215

　　조수 활용하기 220

제4장 **화가의 손** 229

　　회화 주제의 범위 좁히기 236

　　여러 유형의 화가들: 사회적 지위와 양식 246

　　화법畫法의 유형들: 화풍畫風과 사회적 지위 253

　　문인화가들과 문인화의 수화자受畫者들 263

　　위조된 화가의 손 271

　　대필화가들 277

　　동기창과 그의 대필화가들 284

　　금농과 그의 대필화가들 289

주 299
참고문헌 328
그림목록 338
찾아보기 345

제1장

중국 화가에 대한 재인식

최근 중국에 대한 서구의 시각은 현저한 변화를 겪고 있다. 아마도 이러한 변화는 중국의 신비한 매력이 사라짐으로써 일어난 결과일 것이다. 수세기 동안 서구에서 중국을 바라보는 시각들은 중국에 대한 지식이 증가함에도 불구하고 여전히 이상화된 성격을 지니고 있었다. 18세기 유럽인들에게 중국은 철학자들과 계몽적인 통치가 행해지는 땅이었다. 19세기 말에서 20세기까지도 중국은 약간 불길한 기운이 감도는 영성靈性과 미스터리의 땅이라는 것이 유럽인들의 보편적인 시각이었다. 중화인민공화국의 초기 몇십 년 동안 많은 이들은 중국을 평등하고 매우 도덕적인 사회로 인식하고 싶어 했다. 현재 위에서 언급된 서구의 중국에 대한 시각들이 완전히 신뢰를 상실한 것은 아니다. 그러나 이러한 서구의 중국에 대한 시각들 중 어느 것도 중국의 실체를 대변하는 대표적인 시각으로 쉽게 받아들여지지 않는 것도 사실이다. 또한 이러한 시각들을 계승할 중국을 바라보는 새로운 이상화된 시각 역시 만들어지지 않고 있다.[1] 천안문사건의 끔찍함과 중국의

정치적 억압으로 인한 무기력함을 우리들이 목도하게 된 것도 중국에 대한 서구인들의 비현실적인 인식들을 붕괴시키는 데 크게 기여하였다.

이상에서 언급한 중국에 대한 시각들은 단지 서구의 환상만은 아니다. 중국을 바라보는 이러한 시각들은 부분적이긴 해도 늘 중국인들이 스스로 만들어 놓은 중국에 대한 인식을 무비판적으로 수용한 것에 기인한 것이다. 자신의 문화와 사회에 대한 중국인 스스로의 인식은 중국에 대한 또 다른 더 특별한 시각과 신비스러운 이야기를 만들어 내었다. 중국에 대한 비현실적이고 신비한 이야기는 수세기 동안 중국의 문인, 학자, 작가들에 의해 만들어졌다. 우리의 중국에 대한 이해는 이들이 만들어 놓은 인식에 기초하고 있다. 현재 다양한 분야에서 중국을 연구하고 있는 학자들은 중국학中國學의 형성 과정이 얼마나 이들이 만들어 놓은 시각과 인식에 의존하고 있는지에 대해 그동안 충분하게 고려하지 못했다. 그러나 중국에 대한 신비화되고 이상화된 인식 속에 감추어져 있었던 중국 문명의 중요한 실체들을 밝히는 연구들이 중국과 외국의 학자들에 의해 이루어지고 있다.

예를 들면 프레더릭 웨이크만Frederic Wakeman의 명청明清전환기에 대한 방대한 연구가 그것이다. 웨이크만은『홍업洪業 The Great Enterprise』이라는 책에서 중국을 정복한 만주족들이 당시 혼란했던 중국에 안정과 효율적인 통치를 가져온 긍정적인 힘에 대하여 평가하였다. 전통시대에 중국인들이 써 놓은 모든 기록에서 만주족은 늘 문화적으로 우월하고 도덕적인 중국인과 대비되어 상스러운 야만족 정도로 취급되었다. 또한 이 기록들은 만주족에 항거한 중국인들의 명나라에 대한 충성심을 매우 단순한 시각에서 다루었다. 오늘날 사회사학자들은 전통시대의 중국 문인과 학자들에 의해 대체로 무시되었던 사회의 주변 및 저층 문화에 관심을 가지고 연구하고 있다. 또한 문학사를 연구하는 학자들도 가능한 한 최선을 다해 통속 및 구비口碑 문학을 비슷한 방식으로 연구하고 있다. 종교사학자들은 근세 중

국에서 불교와 도교를 상대적으로 경시했던 오랜 관점들을 변화시키기 위해 노력 중이다. 또 오래 지속되어 온 신화인 중국 문화는 외래의 영향 없이 자율적이고 독립적으로 생성되었다는 인식,[2] 실용 및 예술 분야에서 각광받아 온 우아한 문인주의 또는 고아한 여기성餘技性 elegant amateurism의 미덕 등이 점점 영향력을 잃어 가고 있다. 이는 크게 부풀어 막 터지려고 하는 풍선과 같은 그런 문제는 아니다. 중국에 대한 불완전하고 왜곡된 인식 뒤에 존재하는 더 진실된 세계의 중국을 찾고자 하는 것은 무례한 일이 아니다. 또한 이는 중국의 전통적인 서술 방식 및 관점과 가치관을 비하하고 모욕하는 "오리엔탈리스트orientalist"적 공격의 문제도 아니다. 차라리 이는 중국 사회의 "목소리가 없는" 부분(수적인 면에서는 이들이 대다수이다)에 좀 더 관심을 기울이고자 하는 시도이다. 이들의 관점과 경험은 문인들의 서술에는 잘 나타나 있지 않으며 왜곡되어 있다. 최소한 의도 면에서 이러한 접근 방식은 문인과 동등하게 존경할 만하며 보다 더 호감이 가는 숨어 있는 실제 인간real person을 찾기 위해 가면을 제거하는 일이라고 할 수 있다.

중국의 문인 엘리트literati-elite들이 쓴 글 속에서 중국에 대한 신화가 창조된 것은 그 자체로 훌륭한 문화적 업적이다. 이는 중세 말 유럽에서 기사도와 낭만적 사랑의 신화가 창조된 것 또는 유럽 계몽주의에서 이성적인 존재로서 인간이 탄생한 것과 비견될 만하다. 우리는 중국의 문인 엘리트들이 만든 중국에 대한 신화를 지속적으로 믿지 않는다고 해도 그것을 존중할 수는 있다. 그러나 우리는 지식인 엘리트intellectual elite들이 역사로 만들어 놓은 자기 옹호적인 구조를 단순한 진리로 받아들이고 싶지 않다 (*중국의 엘리트들이 만들어 놓은 지식인 중심의 역사는 사실상 허구이며 우리는 이것을 믿지 않는다). 중국 또한 예외가 될 수 없다. 중국에서 신화가 형성하고 선전되었던 텍스트를 쓴 이들은 유학자 문인들Confucian literati이었다.

이들이 써 놓은 텍스트 너머를 관찰하는 일은 어려운 일이다. 그러나

비관방非官方 자료들인 편지, 수필, 지방 기록(조내선 스펜스Jonathan Spence 가 『왕여인의 죽음The Death of Woman Wang』과 같은 책에서 활용했던)과 현재까지 거의 연구가 이루어지지 않았던 문건들을 통해 유학자 문인들이 쓴 텍스트 너머에 존재하는 세계를 우리는 연구할 필요가 있다. 또한 우리는 때때로 우리 자신을 전통적인 중국인의 입장으로부터 분리시켜야 한다. 이런 과정은 신성불가침한 영역을 침식하는 것으로 보일 수 있기 때문에 중국인 동료학자들, 또한 외국인 동료학자들과 마찰을 가져올 수도 있다. 그러나 이것은 그럼에도 불구하고 반드시 수행해야 하는 작업이다. 수잰느 루돌프 Susanne Rudolph는 1987년 아시아연구협회Association for Asian Studies가 주관한 회장 연설에서 어떻게 중국에서 "학자-관료들이 역사적 담론의 생산 수단을 통제해 왔는지", 즉 "이들은 사회적 현실social reality에 있어서는 제거할 수 없는 인물들을 실록과 같은 왕조사 속에서 제거해 버릴 수 있는 위치에 있었다"고 이야기한 바 있다. 또한 루돌프는 "(*중국 문인들이 쓴) 중국 고유의 기록indigenous account에 비중국적인 다양한 사고와 시각들을 부여하는 것은 매우 중요하다. 이 방법의 이점은 중국 고유의 기록들이 잠재우고 싶었던 질문들을 비중국적인 사고와 시각들이 제기하는 데 있다"고 하였다.[3]

　　이 책에서 내가 할 주장은 다음과 같다. 전통시대 문인들이 쓴 중국 회화에 대한 "중국 고유의 기록들"은 그들이 관심을 두고 있었던 주제들에 대한 신화를 만들어 내었다. 다른 사람들은 정당하게 고려했을 문제들을 전통시대의 문인들은 "잠재우고 싶어" 했다. 그 결과 중국 고유의 기록들은 이러한 중요한 문제들을 어둠 속에 집어넣어 버렸다. 중국과 외국의 중국회화사 학자들이 비로소 이 어두운 지역을 들여다보기 시작한 것은 얼마 전부터이다. 최근 중국회화사 연구 중에는 이와 같이 어둡고 가려진 부분을 들여다봄과 동시에 전통시대 중국 문인들이 중국 회화에 대해 만들어 놓은 신화에서 벗어나 어떻게 중국의 그림을 이해할 것인가에 관한 우리의 인

식, 즉 우리의 중국 그림 읽기 방식을 변화시킨 흥미로운 연구들이 있었다. 이 연구들은 중국의 그림들이 제작된 상황들에 대한 추론, 화가들의 의도, 본래 그림들이 지니고 있었던 기능과 의미들을 탐색하였다. 이 책의 각 장들은 이러한 연구들이 가고 있는 방향으로 계속해서 나아갈 것이며 그동안 중국 그림과 관련하여 "언급할 수 없었던 것들unmentionables"에 관한 다양한 자료와 정보들을 취합할 것이다. 이 책은 이러한 자료와 정보를 바탕으로 (*지금까지 언급하기 어려웠던) 전통시대 중국의 화가들이 어떻게 먹고살았으며 어떻게 이들이 일상 속에서 작업했는지에 대한 질문들을 다룰 것이다. 먼저 17세기 말 안휘파安徽派 화가였던 정민鄭旼(1633-1683)에 대한 간략한 논의를 해 보도록 하자. 정민의 경우는 우리가 행할 연구의 조건들을 규정하는 데 도움이 되는 대표적인 사례이다.

정민의 사례

홍콩 개인 소장의《산수도첩山水圖帖》중 한 그림(도 1.1)은 정민의 화가로서의 삶을 잘 설명해 준다. 이 시기 다른 안휘파 화가들처럼 정민 또한 화면에 사람이 별로 없고 수수한 느낌을 주는 산수화를 그렸다. 그는 주로 갈필渴筆을 사용해 윤곽선을 그리는 등 필선 위주로 형태를 표현한 산수화를 즐겨 그렸다. 다른 안휘파 산수화와 마찬가지로 이러한 필선 위주의 산수화는 명백히 원대元代 문인화가였던 예찬倪瓚(1301-1374)의 화풍과 관련된다.

예찬은 중국회화사에서 세련된 문인화가들의 모범이었으며 그의 화풍은 유교적 고아高雅함의 상징이었다. 따라서 예찬 화풍을 반영한 이러한 산수화는 중국 그림에서 양식의 의미를 이해하는 모든 사람들에게 화가의 지위와 작업 방식을 예상할 수 있도록 해 준다. 이런 예상은 정민에 관한 자료를 읽어 보면 확인될 것이다. 정민과 동시대 인물이었던 탕연생湯燕生

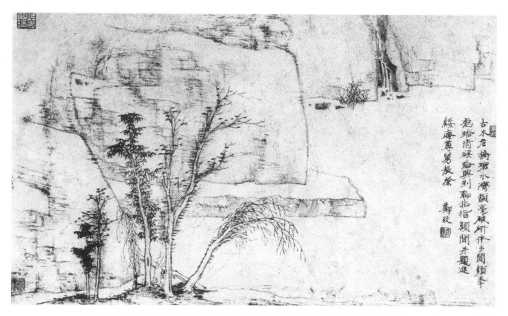

도 1.1. 정민鄭旼(1633-1683), 〈고목위교도古木危橋圖〉, 종이에 수묵水墨, 25.5×40.5cm, 홍콩 劉均量(劉作籌) 소장.

(1616-1692)은 이 시대 화가들의 작품에 제발을 많이 쓴 인물이다. 탕연생은 정민에 관해 아래와 같은 글을 썼다.

그는 날씨가 추우나 더우나 오래된 책속에 파묻혀 평온하게 살며, 몇 마디 말도 입 밖에 내지 않았다. 관대하고 후덕한 성격을 지녔던 정민은 늘 마음을 먼 곳에 두었다(즉 그는 일상의 사소한 일에 신경 쓰지 않았다). 그는 고전과 역사에 관한 모든 어려운 질문을 해결할 정도로 해박했다. 그는 뛰어난 전각가篆刻家였다. 정민은 주로 진한秦漢 이전의 서체를 모델로 인장을 새겼다. 그의 화풍은 고상하고 예스러웠는데 "기운생동氣韻生動"의 표현 방식을 완벽하게 따랐다. 따라서 그는 그림에 있어 원나라의 대가들과 필적할 만하다. 그가 그린 가장 아취 있는 작품의 경우 때때로 그가 슬

프거나 우울하거나 또는 불평과 분노가 일어났을 때 그린 것도 있다. 이러한 그림들은 그가 지닌 뛰어난 재능으로 인한 것이다. 그러나 만약 그렇지 않다면 이 그림들은 그의 개인적인 경험과 관련된 것임에 틀림없다.[4]

이 글에 보이는 화가의 이미지는 친숙한 것이다. 문화적으로 매우 고상한 사람은 조용히 세상의 일에 관여하지 않고 살았으며 그의 감정을 표현하기 위해 여기餘技로 서화활동을 하며 학문적 추구에 몰두하였다. 문인화가의 사회적 지위에 걸맞게 그는 친구들에게 그림과 글씨를 주었다. 그는 친구들에게 아무런 대가를 기대하지 않았으며 때때로 간단한 선물과 호의favors 정도만을 받았다.

이러한 문인화가에 대한 이미지가 항상 무비판적으로 받아들여진 것은 아니다. 최근에 문인화가들의 실체를 가리고 있는 것들에 대하여 의문이 제기된 바 있다. 그렇지만 미술사학자들은 여전히 중국 그림을 이해하고자 할 때나 글을 쓸 때에 별 생각 없이 고아한 문인화가의 이미지를 반복적으로 수용해 왔다. 심지어 고상한 문인화가의 이미지에 대해 가장 회의적인 생각을 하는 학자들조차 문인화가의 이미지(*이상)와 현실(*실제) 사이에 존재하는 거대한 간극에 대해 좀처럼 이야기하지 않았다.

1984년에 중국에서 열린 안휘파회화 심포지엄에서 황용쵄黃湧泉은 당시 새로 발견된 정민(도 1.2)의 일기에 관한 논문을 발표하였다. 그는 이 발표에서 화가와 서예가로서 활동했던 정민의 삶이 기록되어 있는 그의 일기에서 몇 개의 단락을 인용하였다. 다음은 정민의 일기에서 발췌한 것이다.

[1672년]
10월 5일(*이하 음력): 나는 부문敷文을 위해 부채 그림 세 점을 그렸다.
10월 17일: 구름 낌: 연청延淸과 관중款中이 "나의 붓을 습윤하게 하였다

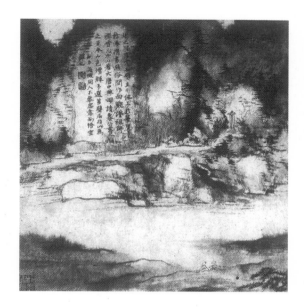

도 1.2. 정민,
〈관폭도觀瀑圖〉,
《서락기유도책
西樂紀遊圖册》,
1673년, 12엽葉 중
1엽, 종이에 수묵,
21.3×20cm,
상해박물관.

[윤필潤筆]"[그림을 주문하며 돈을 주었다]. 나는 그들을 위해 대나무와
바위를 추가하였다[이미 이전에 완성된 그림에?].

11월 8일: 나는 마을에 갔고 연청을 위해 부채에 글을 썼다. … 공옥公玉
이 나를 불렀다. 공옥을 위해 나는 당인唐寅이 그린 그림에 무엇인가를
추가하였다[가필加筆?].

[1673년]

6월 3일. … 목천牧千이 서이명徐二明을 위해 그림을 주문하였고 나는 음
식을 사는 데 (*목천에게서 받은) 돈을 썼다.

[1674년]

2월 6일 구름 낌. 저녁을 먹고(*원문은 아침[曉餐]을 먹은 후이다) 나는
자연옹子延翁을 방문하였다. 나는 그에게 세 점의 그림을 팔아 달라고 부

탁하였다.

6월 6일: 나는 학해學海를 방문하였다. 그곳에서 이관移館[여관?]의 주인이 나에게 그림을 그려 달라고 하였다.

[1676]

1월 6일: 비. 사약思若은 그림을 주문하기 위해 돈을 가지고 나를 찾아왔다[치윤致潤] [앞에서 언급한 윤필潤筆의 '윤潤-적시다'와 같은 의미].

9월 18일: 나의 "큰형님" 은남隱南을 위해 비단에 그림을 그렸다. 또한 … 부채 그림 5점을 그렸다[그림을 그려 준 사람들 이름 열거].

12월 4일: [시의] 한 구절이 떠올랐다 "한 해를 넘기기 위해 나는 그림을 판 돈이 필요하다."

12월 29일. 눈이 한 달 내내 쏟아지고 있다. 다행히 나는 그림을 팔아 생긴 작은 돈으로 새해맞이를 할 수 있게 되었다. 나는 지금 세상에 수많은 가난한 사람들을 생각하며 앉아 있다. 그리고 나는 [그들을 초대해 즐겁게 해 줄 수 있는] 넓고 방이 많은 집을 가지고 싶다─부질없는 생각이다.

정민의 일기에 있는 다른 기록들에 따르면 그는 곡식이나 선물의 대가로 고객들에게 인장을 새겨 주었으며 이들 중 한 명으로부터 음식을 사기 위해 돈을 빌렸다고 한다.[5]

대부분의 화가들은 정민의 경우와 같이 자세한 정보를 우리에게 주고 있지 않다. 즉, 우리는 그들의 일상적인 삶의 조건을 알려 주는 상세한 정보를 가지고 있지 않다. 비록 우리가 그와 같은 정보를 가지고 있더라도 기존의 이미지(*고아한 문인화가의 이미지)와 수정된 이미지(*상업적인 문인화가의 이미지) 사이의 괴리가 정민만큼 두드러지게 나타나지는 않는다. 그러나 중국에서 그림이 어떻게 제작되었는가에 대한 더 많은 증거가 드러남에 따라

어떻게 고객과 수장가收藏家들이 그림을 구득하게 되었으며 또 화가는 무엇을 그 대가로 받았는지가 알려지게 되었다. 화가의 직업 활동과 생계유지 방식 등에 관한 실질적인 정보가 상세하게 밝혀지게 된 것이다. 그 결과 중국의 화가들에 관한 공식적인 이야기들이 지나치게 이상화되었으며 실제 상황과 완전히 다른 것이라는 사실이 점차 분명하게 드러나게 되었다.

그러나 이 증거를 공론화하는 것은 쉽지 않다. 몇몇의 경우를 제외하고 과거와 현재의 중국학자들은 화가들의 생계와 관련된 상업적인 일들에 대해 굳이 말하기를 꺼려했다. 어떤 화가의 생계와 관련된 일들이 매우 중요하다는 사실을 인정하는 것 자체가 그 화가의 품위를 손상시키는 것으로 그들은 느꼈다. 그 결과 경제적인 요인들은 화가들의 삶을 논할 때 배제되었다. 마치 이것은 영국 빅토리아시대의 소설에서 성性에 대한 이야기가 사라진 것과 마찬가지 현상이다. 학자들은 화가들의 일상생활 속에 경제적 요소들이 얼마나 중요한 사항인지에 대해 잘 알고 있었다. 그러나 이들은 자신들의 책에 경제적인 요소들을 언급하는 것이 매우 부적절하다고 느꼈다. 이 문제들에 대한 정보는 문집이나 공적인 자료가 아닌 외부에 산재된 편지, 일기, 수필 및 매우 특이한 내용의 제발題跋문들로부터 발견될 것이다. 내가 이 책의 서문에서 언급했듯이 1989년 대학원 세미나에서 나와 나의 학생들, 그리고 중국에서 온 학자들은 이러한 정보들을 모아 보려는 시도를 하였다.

그림의 여기화餘技化

전통시대 중국에서 화가들이 어떤 조건에서 일했는가에 대한 왜곡은 우리의 중국 회화 인식에 큰 영향을 주었다. 최근에 이러한 왜곡을 인식하게 된 것은 매우 새로운 일이지만 또한 오랫동안 지체되어 온 일이기도 하다. 한

편 어떻게 이런 현상이 생기게 되었는지에 대해 생각해 보는 것 또한 중요하다. 이 문제의 뿌리에는 적어도 교육을 받은 중국인들이 늘 그림에 있어 여기성amateurism과 직업주의professionalism를 구분하는 데 집착해 온 사실이 놓여 있다.[6] 이들은 항상 여기성을 선호했다. "(*그림에 있어) 여기적 이상amateur ideal"의 이면에는 교양 있는 문인들은 늘 직관적으로 올바른 결정을 한다는 생각이 깔려 있다. 또한 문인들은 물질적인 이익을 추구하는 저급한 심성에서 자유로울 수 있었으며 "올바른 유교적 원칙"에 기초한 결정을 한다고 여겨졌다. 따라서 이들은 기술적으로만 뛰어난 숙련가들을 평가 절하하였다. 직업화가의 뛰어난 기술과 숙련도가 실질적인 이익을 가져왔을 때조차 이러한 태도는 널리 유행하였다. 예를 들어 내이선 시빈Nathan Sivin은 중국의 의업醫業에 관한 연구에서 다음과 같이 강하게 주장한 바 있다: "교육을 받은 엘리트들의 인식 속에 [기술적으로 숙련된] 황실 소속의 의사들은 어떤 특별한 위치도 차지하지 않았을 뿐 아니라 그들은 모두 익명이었다. 모든 사람들의 입에 오르내릴 정도로 저명했던 의사들은 모두 상층 문인-관료 집안 출신으로 천부적인 재능을 지닌 아마추어 의사들, 즉 여업의餘業醫들이었다. 그들이 의사로서 명성을 지니게 된 것은 다름 아닌 그들이 가진 문인-관료 집안 출신이라는 사회적 지위 때문이며, 그 반대는 아니다(*이들은 의사로서의 전문성 때문에 유명해진 것이 아니라 이들이 가진 사회적 지위 때문에 유명해진 것이다)."[7] 우리가 병이 났을 때 의업보다 다른 분야에서 이름을 낸 재능 있는 문인 출신의 아마추어 의사에 의해서 치료를 받는다고 생각해 보자. 이 경우를 통해 우리는 예술에 있어 여기성을 중시했던 중국 문인의 편견이 무엇이었는지를 잘 이해할 수 있다.

문인들은 그림을 화공畵工의 일이 아닌 상층계층의 문화적 활동으로 인식했으며 수세기 동안 이것을 정당화하기 위해 노력하였다. 문인이 여기의 일환으로 한 예술 활동을 높게 평가하게 된 것은 이와 같이 수세기

동안 진행되어 온 이들의 노력 중 비교적 늦은 움직임이었다(*문인들이 문인화를 높게 평가하게 된 것은 명청시대와 같이 비교적 늦은 시기에 이루어졌다). 서양에서도 미술과 미술이론의 역사를 살펴볼 때 그림을 교양인들의 문화적 활동으로 인식하려는 노력이 있었다. 그러나 중국인들의 예술의 여기성에 대한 지나친 선호와 같은 현상은 서양에서는 발견되지 않는다. 그림을 그리는 일은 교양 있는 사람의 경우 여가 시간의 일이 되었다. 따라서 그림에는 더욱더 지적인 내용이 담겨지게 되었다. 또한 그림에 대한 지적인 반응들이 생겨나게 되었다.

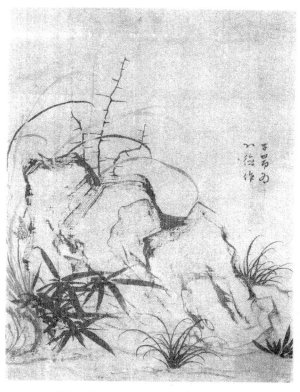

도 1.3. 조맹부趙孟頫(1254-1322), 〈난죽석도蘭竹石圖〉, 비단에 수묵, 44.6×33.5cm, 상해박물관.

예를 들어 조맹부趙孟頫 (1254-1322)의 〈난죽석도蘭竹石圖〉(도 1.3)와 같은 그림을 볼 때 사람들은 이 그림에 보이는 필묵법과 형태를 조맹부라는 뛰어난 인물의 심성을 반영한 것으로 생각할 것이다. 고상하고 훌륭한 화가에 대한 개념은 귀족-화가들, 학자-관료화가들이 그림을 그리는 일이 증가함에 따라 생긴 것이다. 이들 귀족-화가, 학자-관료화가들은 사회적 지위상 그림을 통해 경제적 이득을 구할 필요가 없었으며 그림의 상업적 거래에 아주 강력한 사회적 제한을 두었다. 이들은 물질적인 무관심 속에서

그림을 그렸다. 또한 그 결과 이들이 누린 예술상의 상대적 자유는 그 자체로서 타당성도 있었으며 매우 자연스러운 일이었다.

이 문제는 화가들과 그들의 작품에 대해 칭찬하는 글을 쓸 때 형성된 일종의 강력한 관습과 관련된다. 이러한 관습은 학자-여기화가들에 대한 높은 평가 및 이들에 의해 만들어진 기록들에서 시작되었으며 점차 중국 회화 전체에 적용되는 문화적 규칙이 되어 버렸다. 즉 학자-여기화가들을 위해 만들어진 규범은 취미 삼아 그림을 그렸던 화가들과 그들의 작품이라는 범주를 넘어 중국 회화 전체를 관통하는 법칙이 된 것이다. 이러한 문제의 근저에는 직업화가들에 대한 존경과 이들의 사회적 위상 사이의 괴리가 자리 잡고 있다. 그림 그리는 일을 업으로 삼고 있는 직업화가들에 대한 사회적인 존경은 있었다. 그러나 전통시대 중국에서 이들에게 이에 합당한 명예로운 위상을 부여해 줄 수 있는 사회적 질서는 존재하지 않았다.

송宋나라 이후(13세기 후반 이후)의 회화 비평에서 화가들의 업적을 긍정적으로 평가한 용어들은 모두 문인화가들을 위한 것이었다. 문인화가들과 마찬가지로 동등하게 직업화가들의 업적을 호평해 줄 수 있는 평가 방식은 발전하지 못했다. 더 복잡한 문제는 명明나라 중기(15-16세기) 이후에 발생했다. 이 시기가 되면 배우고 교양 있는 사람들이 직업화가들과 마찬가지로 돈벌이 목적으로 그림을 그리는 일이 많아졌다. 경제적 여유와 교육 기회의 확대로 점차 관직(중국학자들의 전통적인 직업)에 종사하고자 하는 인력 풀pool이 엄청나게 커졌다. 그러나 관료 조직은 이들 모두를 수용할 수 없었다. 따라서 이 인력 풀 중 많은 사람들이 관직을 얻지 못하게 되었고 생계를 위해 다른 일을 찾을 수밖에 없었다. 이 사람들은 자신들의 재능과 학식을 활용하여 생계를 꾸리게 되었다. 그림 그리는 일도 이 중 하나였다. 이런 상황에서 문인화가들은 돈벌이 화가라는 불명예, 즉 직업주의라는 죄책감에서 벗어나길 원했다. 마찬가지로 이 문인화가들을 존

경하고 후원했던 고객들 또한 이들이 상업주의 화가가 아니라는 것을 끊임없이 재확인하고자 했다. 여기화가들을 위한 평가 기준과 태도는 점차 다른 종류의 화가들에게도 적용되었다. 문인이 화가 심지어는 직업화가를 칭찬할 때 그는 이들을 여기성의 이상the amateur ideal에 맞추어 평가하려고 했다. 그런데 이러한 평가는 사실 무리하게 이루어진 것이며 오해를 살 소지가 많았다.

아울러 화가들에 대한 기록은 모두 칭찬 일색이었다. 우리가 화가들을 이해하려고 할 때 의존하는 문헌 기록들은 대부분 찬사의 형태를 띠고 있다. 화가들의 그림에 있는 제발, 사후에 작성된 묘지명墓誌銘, 행장行狀 등 화가들에 대한 기록은 대부분 헌사獻辭와 미사여구였다.

앤 버쿠스Anne Burkus는 명말明末의 대가였던 진홍수陳洪綬(1598-1652)에 대한 연구에서 중국의 전기 자료가 가진 상찬賞讚적 측면에 대해 다음과 같이 설명한 바 있다. 버쿠스는 "서구에서 정의되어 왔던 전기, 즉 삶의 발전 양상을 보여 주는 기록"과 완전히 구분되는 중국의 전기 자료가 지닌 독특한 특징은 해당 인물에 대한 칭찬 일색이라는 사실을 지적하였다. 또한 버쿠스는 이러한 전기들의 특징은 가례家禮 기록에서 파생된 것이며 그 본질적인 성격은 기념성紀念性이라고 주장하였다(*전기 자료는 해당 인물의 인생 중 어떤 측면을 기념하기 위해 만들어진 것이다). 버쿠스에 따르면 진홍수에 대한 "전기적" 자료를 남긴 사람들은 그가 "화사畵師", 즉 직업화가로 스스로를 지칭한 것을 무시했다고 한다. 버쿠스는 "진홍수가 그림을 그려 팔았다는 이야기"는 "오직 영감을 받아 그림을 그렸으며 자유분방하고 인습에 저항했던 화가라는 그의 일반적인 이미지와는 크게 위배되는 것이었다"고 언급하였다.[8]

그렇다면 이것은 화가들의 삶과 상황들을 기존에 존재했던 어떤 유형에 억지로 끼워 맞추는 일이다. 아울러 실제 벌어진 일들이 무엇이던 간

에 이러한 유형에 맞지 않는 사항들은 전기 자료에서 모두 제거되었다. 결국 우리는 이러한 유형화된 자료들만을 다루게 된 것이다. 중국회화사 연구에 종사하는 사람들은 기억 속에서 몇 가지 이와 관련된 사례들을 바로 생각해 낼 수 있을 것이다. 이러한 사례들에는 그림 그리는 일을 본업으로 삼아 열심히 일했던 직업화가가 오히려 완전히 순수한 내적 동기로 인해 그림을 그리고 묵희墨戲를 즐기는 여기화가로 기록된 것도 포함된다. 11세기의 문인이었던 곽약허郭若虛는 당시 수장가 중 한 사람이 10세기에 활동한 산수화의 대가였던 이성李成(919-967)의 동경冬景 산수화 중 90점 이상을 가지고 있는 것을 알게 되었다. 곽약허는 이 사실을 근거로 이성을 다작 화가로 평가하였다.[9] 13세기에 활약한 조희곡趙希鵠(약 1230년경 활동)은 당시 새롭게 일어난 문인화, 학자-여기화餘技畫를 적극적으로 지지했던 인물이다. 그는 범관范寬(약 990-1030년경 주로 활동)과 함께 이성을 학자-관료로서 영감이 떠오를 때 몇 번의 붓질을 가해서 그림을 그리는 인물로 서술하였다. 그런데 조희곡의 이러한 이성에 대한 평가는 사리에 잘 맞지 않는다(잠시 범관이 그린 대작인 〈계산행려도溪山行旅圖〉를 머릿속에 떠올려 보고 과연 이 그림이 영감이 몰려올 때 붓질을 몇 번 해서 그릴 수 있는 화가가 제작한 그림인지 곰곰이 생각해 보자).

학자-여기화(*문인화)가 정립된 원대元代 이후에 문인화가들이 아닌 다른 화가들을 높게 평가하는 것은 더욱더 어려워졌다. 이들을 칭찬하기 위해서는 이들이 처한 여러 삶의 상황들이 왜곡되어야 했다. 15세기에 활동한 고관인 왕직王直(1379-1462)은 당시의 저명한 직업화가였던 대진戴進(1388-1462)을 "도道를 추구하는 수단으로 시서詩書에서 기쁨을 얻었으며 그 흥중을 즐겁게 하기 위해 붓으로 발묵潑墨을 사용했다"고 하였다.[10] 한편 명말의 문인화가이자 비평가였던 동기창董其昌(1555-1636)은 동시대인으로 직업화가였던 오빈吳彬(1543년경-1626년경)을 마치 "편안한 시간에

그림을 즐겨 그렸던" 불교의 거사居士와 같은 인물이자 인물화와 산수화 (도 1.4)에 뛰어났던 화가로 서술하였다.[11] 사실 화가들의 실상과 완전 동 떨어진 이와 같은 경우는 허다하다.

확실히 화가에 대한 평가의 경우 일종의 예절과 같은 것이 작용한다. 이러한 평가 방식은 존중받을 가치가 있다. 왕직과 동기창이 대진과 오빈 을 칭찬한 것은 당시의 관례화된 논평 방식과 관련될 수 있다. 그런데 왕 직과 동기창은 (*문인들의) 고매한 결벽성을 전형적으로 보여 주고 있다. 이러한 결벽성은 당연히 부정적인 영향을 끼칠 수 있다(*왕직과 동기창은 직업화가들이었던 대진과 오빈을 마치 문인화가들인 것처럼 칭찬하고 있다. 이와 같이 두 화가들이 처한 실제 현실과 동떨어진 왕직과 동기창의 문인화가적 관점 에서의 과도한 칭송은 오히려 대진과 오빈의 삶을 왜곡할 수 있다. 이러한 왕직과

도 1.4. 오빈吳彬(1543년경–1626년경), 〈산음도상도山陰道上圖〉, 부분, 1608년, 미만종米萬鍾(1570-1628)에게 그려 준 그림, 종이에 수묵담채水墨淡彩, 31.8×862.2cm, 상해박물관.

동기창의 칭송은 대진과 오빈에 대한 우리들의 이해에 부정적인 영향을 끼칠 수 있다). 생계 때문에 주문받은 그림을 완성하기 위하여 열심히 일했던 대진과 오빈이 좋은 의도를 지닌 그러나 오도誤導된 왕직과 동기창의 "칭송"에 어떻게 반응했을지 궁금하다. 그런데 왕직과 동기창의 "칭송"은 사실 암묵적으로 대진과 오빈이 처했던 실제 상황을 헐뜯은 것일 수도 있다. 이들은 대진과 오빈의 실제 상황(*직업화가로서의 삶)이 어쨌든 수치스러운 것이며 따라서 사실대로 알릴 필요는 없다고 생각했던 것 같다. 대진과 오빈과 같은 직업화가들의 삶을 언급하기 어려운 것으로 취급한 것은 결국 이들의 삶을 지저분하고 형편없는 것처럼 보이게 하는 효과가 있다.

앞에서 살펴본 정민과 같은 경우는 사실 허다하다. 정민과 같은 화가들의 실제 삶에 대한 보다 믿을 만한 증거들이 나타나면서 이들에 관한 일반적인 이야기는 이들이 처했던 실제 상황과 모순되고는 했다. 명말의 인물화가였던 최자충崔子忠(?-1644)의 경우를 살펴보자. 최자충에 대한 표준적인 전기 자료의 경우 최자충은 그의 고매한 이상을 표현하기 위해 그림을 그렸으며 그의 그림을 사려고 하는 구매자들을 모욕했다고 기록되어 있다. 그러나 최자충이 쓴 편지와 다른 문건들은 그에 대해 완전히 다른 이야기를 하고 있다. 그는 빈한한 생활을 했으며 그림을 팔아 겨우 생계를 꾸려나갔다.[12] 17세기 말에 활동한 개성주의 화가였던 팔대산인八大山人(1626-1705)에 대해 가장 자주 인용되는 전기 기록은 그에 관해 다음과 같이 이야기하고 있다.

그는 종종 성 밖의 절에서 시간을 보내곤 하였다. 그곳의 동자승들이 농담 삼아 그에게 그림을 요청하고 실제로 그의 옷자락이나 허리끈을 잡아당겼을 때 그는 거부하지 않았다. 또한 산인山人은 어떤 학자 친구가 그에게 그림을 그려 달라고 하면서 선물을 주었을 때도 거절하지 않았

다. 그러나 만약 높은 지위의 사람이 그에게 몇 금金이나 되는 쌀이 든 통을 준다면 그들은 아무것도 받지 못했을 것이다. 만약에 그들이 그림 그릴 비단을 가지고 왔다면 그는 주저하지 않고 비단을 받으면서 이렇게 말했을 것이다: "나는 비단으로 버선을 만들 것이다." 이런 이유로 높은 지위의 사람들은 산인의 서화를 얻길 원할 때 가난한 학자, 산 속의 승려, 백정, 여관주인들에게 접근하곤 하였다. 높은 지위의 사람들은 이들로부터 산인의 서화를 샀다.[13]

그러나 팔대산인이 쓴 현존하는 편지에는 그가 중개인을 이용하고 그의 작품 값으로 돈과 선물을 받았으며, 주문받은 그림들을 제시간에 끝낼 수 있을까 염려한 일들이 드러나 있다. 다시 말해 팔대산인도 정민과 마찬가지의 활동을 했던 것이다. 이 부분은 후에 재차 논의될 것이다.[14] 현재 허야오꽝何耀光이 소장하고 있는 팔대산인의《산수책山水冊》에 들어 있는 발문 하나를 살펴보기로 하자. 남경의 수장가 황연려黃硏旅는 팔대산인으로부터 훌륭한 화첩 그림을 얻는 데 별 어려움이 없었다. 그는 얼마의 돈("제가 가지고 있는 돈 모두"라고 그는 썼다)과 12장의 종이를 팔대산인에게 주었다. 돈과 종이는 팔대산인의 후원인 중 한 사람을 통해 팔대산인에게 보내졌다. 그는 팔대산인을 위해 그림 주문을 받아 주는 대리인 역할을 하였다. 일 년이 지나 황연려는 화첩을 받게 되자 매우 기뻐하였다. 황연려는 팔대산인이 강서성의 염상鹽商들에게 선물의 대가로 그려 준 거칠고 빠르게 그린 스케치와 같은 그림들을 자신에게는 주지 않았다고 발문에서 언급하였다.[15] (도 1.5는 팔대산인이 1692년에 제작한 병풍 중 한 폭으로 스케치 풍으로 그려져 있다. 아마 이러한 그림이 황연려가 받고 싶지 않았던 그림과 유사한 작품이었을 것이다.) 다시 말해, 이와 같은 팔대산인의 상반된 두 이미지는 쉽게 하나로 통합될 수 없다. 사실 서로 완전히 다른 두 가지 이미지는

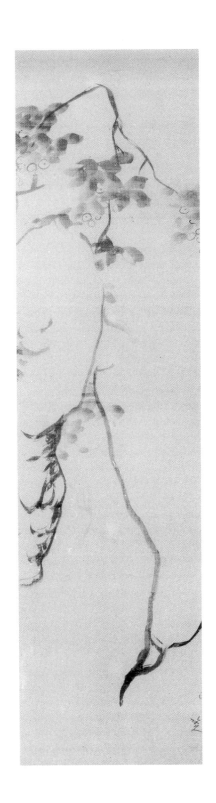

도 1.5.
주탑朱耷(팔대산인八大山人,
1626-1705),
〈애상생화도崖上生花圖〉,
1692년, 4폭幅 병풍 중
1폭, 비단에 수묵, 매 폭
161.8×42.4cm, 상해박물관.

양립할 수 없을 것 같다.

중국의 문헌기록에 보이는 화가들의 "여기화餘技化"는 예술을 비물질화하며, 예술로부터 상스러움과 상업주의, 기능주의, 속물적인 반응 등 온갖 오점을 제거하는 데 목표를 둔 상호의존적인 사상과 태도의 한 부분일 뿐이다. 특히 적어도 여기화의 기준에 부합되는 대부분의 화가들이 추구했던 것은 이러한 상호의존적 사상과 태도의 한 부분이었다. 예술을 작가의 개인적 표현이라고 지나치게 강조하는 것과 이와 동시에 예술품 제작에 있어 다른 요소들을 축소하려는 노력이 바로 위에서 언급한 상호의존적인 사상과 태도의 중요한 부분이다. 특히 예술작품을 탄생시키고 이 작품이 본래의 맥락에 수용될 수 있었던 기반과 같은 요소들(*예술작품을 탄생시킨 사회·경제적 조건)은 논의에서 무시되었다. 감식의 경우 늘 초점은 누가 이 그림을 그렸으며 이 그림은 진짜인가 가짜인가에 있었으며 해당 화가의 필치(이것은 이 책 마지막 장의 주제가 될 것이다)에 대한 평가였다. 또한 감식의 초점은 그림의 주제와 그 의미, 중요한 이미지로서 가지는 그림의 가치로부터 늘 벗어나 있었다. 아울러 회화비평의 경우 필묵법과 양식의 여러 측면들, 특히 화가의 개인 양식 및 그가 어떻게 전대前代 양식을 참조하고 활용했는가 등이 중시되었다.

이러한 태도들은 상호의존적이다. 예를 들어 감식가가 그림의 진위 문제에 집중하는 것은 그림을 어떤 특정한 화가의 개인적 감정의 표현으로 파악하려는 것이다. 또한 이것은 그림 속에 나타난 해당 화가의 성격과 감정을 살펴보기 위한 것이다. 이 경우 그림을 보는 사람은 이 화가가 지닌 기술적 우수성, 그의 재현 능력, 작품의 장식적 가치 등은 무시하였다. 이미 문인들이 만들어 놓은 비판 이론들이 그림을 보는 사람들로 하여금 이와 같이 하도록 미리 규정해 놓았기 때문이다. 그 결과 그림이 지니고 있는 이야기 또는 상징적, 인간적 내용은 감상 과정에서 늘 무시되었

다. 그런데 각각의 그림은 많은 경우에 있어 사회적 기능을 가지고 있었다 (*당시의 사회적 상황 속에서 특정한 기능을 가지고 있었던 그림의 본래 면목은 감상 과정에서 사라지게 되었다). 순수한 미적 가치the disinterestedly aesthetic (*그림의 순수한 시각적 아름다움)를 넘어선 그림의 다른 모든 특질들, 화가의 개인적 감정을 넘어 그림이 제작되게 된 모든 원인과 계기들을 살펴보려는 시도는 매우 낮은 수준의 감상, 즉 속된 감상 태도 정도로 치부되었다(*문인들의 회화 비평에서 그림은 화가의 개인적 감정의 표현으로 이해되었다. 사실 회화작품은 사회적 기능을 지니고 있었으며 다양한 사회·경제적 조건 속에서 만들어졌다. 문인들은 이러한 그림의 성격을 무시했으며 오직 그림의 순수한 미적 가치 및 화가의 내면세계에만 집중하였다).

지속적으로 이러한 사고에 몰두해 있었던 후대 중국의 수장가와 회화 애호가들은 작품 본래의 맥락과는 완전히 다르게 그림들을 감상했으며 품평을 글로 남겼다. 이러한 중국의 회화전통에 대한 극도의 심미화와 탈맥락화로 말미암아 그림들이 가지고 있었던 본래의 의미와 기능을 복원하는 것은 현재 매우 어려운 일이 되었다. 이 책에서 내가 하려는 시도, 즉 그림 본래의 의미와 기능을 복원하려는 시도는 널리 통용되는 매우 "중국적인" 그림 해석 방식의 가치를 부정하려는 것이 아니다. 오히려 나는 중국적인 독화讀畫 방식을 후대에 이루어진 중국 회화에 대한 왜곡되고 편파적인 해석으로부터 해방시키고자 한다. 이 과정에서 나는 그림들이 가지고 있었던 본래의 성격을 밝히고자 노력할 것이다.[16]

자책감에서 하는 이야기이지만, 나 자신도 본래 문인-여기화의 이상 the literati-amateur painting ideal이 중국 회화를 이해하는 데 핵심 사항이라고 주장했던 선구적인 외국인 학자들 중 한 사람이었다. 이제 40년이 흘러서 나는 같은 문제로 돌아가 다시 생각을 해 보고자 한다. 그러나 이번에 나는 매우 다른 시각에서 문인-여기화의 이상이라는 문제를 탐구할 것

이며 다음과 같이 주장하고자 한다. 이러한 문인-여기화의 이상, 다시 말하면 문인화의 이상이 우리의 중국회화사 이해에 상당히 광범위하게 영향을 끼쳐 왔다는 사실은 매우 주목할 만하다. 현재 우리가 살고 있는 문화 속에서도 현대적 형태의 비상업적, 여기적 이상이 존재한다(*현재에도 지식인 화가 중심의 비상업적인, 고급 문인 취향의 현대적 형태가 남아 있다). 그러나 오늘날 우리는 예술의 상업성에 특별히 오명을 씌우지는 않는다. 만약 어떤 화가가 전시를 열고 거기에서 그림을 다 판다면 이것은 축하해 줄 일이지 경멸할 일은 아니다. 그러나 그 반대 현상도 있다. 렘브란트Rembrant Harmenszoon van Rijn(1606-1669)에 관한 스베트라나 앨퍼스Svetlana Alpers의 최근 책(참고문헌 참조)과 같이 화가가 그림을 그리는 목적이 이윤 추구라는 연구도 있다. 이와 같이 그림을 이윤 추구라는 관점에서 접근하고 이것이 바로 화가의 작품을 해석하는 데 중요한 근거라고 할 경우 사람들로부터 성난 반응을 불러일으킬 수 있다. 이 사람들은 앨퍼스와 같은 학자가 제시한 사회경제사적 관점은 화가의 예술적 천재성이라는 요소를 경시할 수 있다고 반발하였다.

미술사의 여타 분야에서는 예술작품의 제작과 관련된 사회·경제적 측면에 대한 연구가 활발히 진행되어 왔다. 이상하게도 중국회화사 분야의 학자들은 사회경제사적 미술사 연구에 방해가 되는 과거로부터 물려받은 편견을 인정하려고 하지 않았다. 또한 이들은 그림의 사회·경제적 측면을 논의하는 것조차 꺼려했던 전통적인 중국인들의 방식에 동조하는 듯한 태도를 취하기도 했다. 우리는 존경하는 화가들이 그림을 팔아 이득을 남기는 상업적인 활동에 종사했다는 것을 창피하게 여겼으며 따라서 되도록 이 부분을 축소하려고 하였다. 또한 우리는 사실 모든 사람들이 알고 있는 것을 완전히 망각한 것처럼 중국 그림에 대해 연구해 왔다. 낭만과 문인의 고고한 이상과 같은 신화 바깥에는 늘 예술작품 제작과 관련된 실

제 세계가 존재했다. 이 세계에는 경제적 필요성과 외부적 요구로 인해 생겨난 창작활동이 있었다. 이러한 창작활동은 저열한 예술을 만들어 내지 않았으며 오히려 경제적 필요성과 외부적 요구라는 제약요소에도 불구하고 상대적인 자유 속에서 예술이 만들어졌다. (만약 우리가 이 사실을 몰랐다면 다음과 같은 일에서 그 사실을 바로 발견하게 되었을 것이다. 예를 들어 송대 원체院体 화가, 즉 송대 화원화가의 작품 전시를 보고 동기창과 동시대 문인화가文人畫家들의 작품 전시를 관람했다고 가정해 보자. 어느 전시가 더 위대하고 사람을 감동시키며 행복감을 주는 그림들을 보여 주었을지 생각해 보자.)

우리는 그동안 중국 문인과 관련된 금기사항을 위반하지 않으려고 하였다(*중국 문인화의 이상적인 가치를 부정하지 않으려고 하였다). 그 결과 예술의 사회·경제적 측면과 관련된 주제에 대한 우리의 견해는 매우 편파적이게 되었다. 이 문제와 관련해서 균형 잡힌 시각을 유지하기 위해서는 예술작품의 생산을 가능하게 한 사회·경제적 요소들의 중요성을 인정할 필요가 있다. 사회·경제적 요소들을 지나치게 강조할 필요는 없다(이 책에서 앞으로 집중적으로 사회·경제적 요소들[내 연구 주제이다]을 다룰 예정이기는 하지만). 그러나 나는 이들 요소들의 중요성을 옹호하고자 한다. 예술은 스스로를 드러내는self-revelatory 능력을 지니고 있다. 우리는 예술의 이러한 능력을 평가절하하지 않으면서도 예술에 대해 다음과 같은 연구를 진행할 수 있다. 스스로 자신을 드러내는 예술의 능력을 좀 더 현실적인, 아울러 사회적으로 조건 지어진 예술의 기능과 대비해서 연구할 필요가 있다. 이러한 예술의 스스로를 드러내는 능력이 어떻게 사회·경제적 측면을 포함해 예술의 다른 측면을 제약해 왔는가를 우리는 이해하려고 노력해야 한다. 우리는 이 주제와 관련해서 단순한 접근방식에 빠지지 않으면서도 늘 작업에 열중했던 화가들의 실제 상황, 때때로 그들이 처했던 어려움을 인식할 수 있다. 이러한 실제 상황을 명료하게 인식하는 것, 이것이 이 책

에서 내가 다루려고 하는 주된 내용이다.

후대에 행해진 감식 활동의 효과

문인화의 이상, 즉 문인-여기화의 이상이라는 현상의 근원이 무엇일까를 연구하다 보면 우리는 너무도 자주 동기창이라는 인물을 만나게 된다. 동기창은 문인화의 이상이라고 하는 문화적, 예술적 태도를 창시한 인물이 아니다. 그는 이러한 문인 중심의 사고와 태도를 확립시키는 데 큰 영향을 끼친 인물이다. 17세기 초반을 대표하는 화가이자 회화이론가였던 동기창의 업적에 대해서는 최근 많은 연구가 이루어졌다. 그러나 그의 활동과 관련해서 여전히 좀 더 살펴보아야 할 부분이 있다. 그것은 동기창이 다른 수장가들의 그림 수집에 어떤 조언과 도움을 주었을까 하는 문제이다. 특히 당시 부富가 집중되었던 송강松江, 안휘성 남부의 휘주徽州, 양주揚州 및 그 밖의 지역에서 활동했던 수장가들의 수집활동에 도움을 준 동기창의 활동을 좀 더 살펴볼 필요가 있다. 휘주 및 다른 지역의 상인층들은 신사紳士 및 문인 계층과 늘 연관되었던 미술품 수집에 몰두하였다. 이들은 미술품 수집을 통해 자신들의 사회적 지위를 향상시키고자 하였다. 미술품 수집이라는 게임game에 새롭게 참여한 상인층 중 많은 수의 인물들은 어떤 미술품을 사는 것이 맞는지에 대한 조언이 필요했다. 일단 미술품 구매를 시작한 이상 이들은 어떤 미술품을 사야 할지 아울러 자신들이 현명하게 미술품을 잘 샀는지에 대해 조언을 해 줄 인물이 필요했다.[17] 미술품을 수집하려는 인원이 급속하게 증가함에 따라 이러한 조언을 해 줄 수 있는 미술사가(*감식가)들이 등장했다는 주장은 사실이다.[18] 즉 수장가의 급증 현상이 미술사가를 탄생시킨 것이다. 중국에서 수장가의 증가와 미술사가의 등장이라는 두 가지 현상은 서로 연결되어 있다. 미술품 수집과 감식 문제

에 몰두했던 부호층의 유례없는 증가라는 맥락에서 볼 때 수장가의 급증과 미술사가의 등장이라는 두 가지 현상이 상호 연관되어 나타난 것은 사실이다.

신흥 수장가들의 미술품 수집을 도와주는 능력이라는 측면에서 볼 때 동기창과 다른 문인들은 사실상 그 시대의 미술사가들이었다. 아울러 오늘날 아직도 옛날식으로 연구하는 중국의 미술사학자들은 그들의 후예들이다. 동기창과 다른 문인들이 한 기본적인 활동은 한 그림 앞에 서서 권위적인 분위기로 이 그림의 진위를 이야기해 주는 것이었다. 또한 이들은 이 그림을 그린 화가가 따른 양식적 전통 혹은 옛 대가의 화풍이 무엇이었는지를 수장가들에게 알려 주었다. 동기창은 이 분야에 있어 탁월했던 인물이다. 이상적인 측면에서 감식은 개인적인 취향의 표출이라고 할 수 있다. 감식은 예술애호가들에게는 자신들의 미적인 안목을 보여 주는 방식이었다. 한편 수장가들은 감식을 통해 최고 수준의 수장품을 확보하고자 하였다. 그러나 감식의 실제 측면을 보면 상황은 달라진다. 동기창과 같은 감식가들은 자신보다 미술품에 대한 지식이 적은 사람들에게 어떻게 작품을 감식하는지를 알려 주었다. 감식은 미술품 구매자들을 안심시키는 역할도 하였다. 감식가들은 미술품 구매자들이 돈을 낸 것에 합당한 물건을 구입했는지, 즉 제값에 물건을 잘 샀는지를 알려 주었다(한 가지 안심시키는 방법은 그들이 산 그림에 감식가들이 제발을 남겨 주는 것이었다. 감식가들은 제발문을 통해 수장가들이 소장하고 있던 그림의 가치를 엄청나게 높여 줄 수 있었다).[19] 또한 이들은 미술품을 잘못 구매한 사람들에게 다음부터는 물건을 살 때 좀 더 조심해야 한다는 조언도 해 주었다.

한편 실질적인 측면에서의 감식은 그림의 수준보다는 그림의 연대와 진위에 초점을 맞추고 있다. 특정한 화가의 이름을 어떤 그림의 작자로 판정하는 일은 이 그림의 중요성과 가치를 확정하는 작업이다. 감식가들은

문인화의 이상에 늘 화가들이 순응했던 것은 아니다. 나는 그동안 시류에 반대되는 그림을 그리려고 했던 화가들의 괴로웠던 상황에 대해 연구해 왔다. 이 화가들은 기본적으로 재현再現 중심의 그림, 즉 사실적인 화풍의 그림을 그렸다. 따라서 이들의 그림에는 전고典故와 같은 과거 역사에 대한 문화적 암시도 없었으며 문인 취향을 반영한 고상한 초월성도 존재하지 않았다. 아울러 나는 이러한 화가들이 왜 회화비평가들과 수장가들에게 중시되지 못했는지에 대해서도 연구하였다. 결국 시류에 반대되는 그림을 그렸던 화가들은 회화비평가들과 수장가들로부터 주목을 받기 어려웠다.[22] 중국 문화에서 "조화로움"은 늘 존중받아 왔다. 그러나 우리는 이러한 조화로운 방식이 다른 조화로움을 추구하려는 사람들에게 악영향을 끼친 점도 인식해야 한다. 이 사람들은 거대한 문화 담론처럼 굳어진 단일한 조화로움에 흡수되는 것을 거부하였다.

중국의 문인들은 거의 항상 "정보 매체(media)를 장악하고 통제"하였다. 그리고 그림에 있어 여기성을 옹호하려는 이들의 편견은 늘 문헌기록에 나타났다. 명청明淸시대에 활동한 저명한 직업화가들(당시 대부분의 뛰어난 화가들은 사실 직업화가들이었다)이 이룩한 업적이 문인들에 의해 끊임없이 폄하되고 왜곡되었다고 상상해 보자. 직업화가들이 문인들의 편견과 무시에 어떻게 반응했을가를 살펴볼 수 있는 문헌 증거는 거의 남아 있지 않다. 특히 이들 직업화가들이 남긴 기록은 거의 없다(우리 모두가 대체로 예상했듯이). 비록 직업화가들이 글을 읽고 쓸 줄 알았다고 해도 이들은 문인계층에 속하지 못했다. 문인들의 글은 잘 보존되었으며 나중에 문집과 같은 형태로 이들의 글은 출간되었다. 이사달李士達(1540년경-1620년 이후), 송욱宋旭(1525-1606년 이후)과 같은 화가들과 관련된 아주 단편적인 언급들만이 남아 있을 뿐이다. 더구나 이러한 단편적인 언급들조차도 모두 다른 사람이 쓴 서책 속에 전하고 있다.[23] 중국 문인의 편견 및 무시와

상응할 만한 서구의 예는 윈덤 루이스Wyndham Lewis(1882-1957)의 소설인 『신의 원숭이들*The Apes of God*』에서 발견된다. 루이스는 이 소설에서 영국 상류계급이 추구했던 예술의 여기성과 이것과 관련된 비평적 가치들critical values의 혼란에 대해 독설을 퍼부었다. 전통시대 중국 사회에서 문인들의 취향을 비판하는 조직화된 반대 목소리는 존재하지 않았다. 또한 사회의 주류를 형성한 신사-문인 계층the gentry-literati의 지배방식에 저항하는 움직임도 없었다(진홍수의 글은 이 점에서 예외라고 할 수 있다. 직업화가가 문인들을 비판한 매우 특이한 경우이다. 그러나 진홍수조차도 문인들과 비슷하게 동료 직업화가들을 냉혹하게 비판한 사실은 주목할 만하다. 도 1.8은 진홍수의 자화상이다).²⁴

나의 학문적 목표는 중국에서 직업화가들의 전통을 재평가하는 것이 아니다. 오히려 나는 직업화가들이 물질적인 것에 무관심한 여기-문인화가로 변화해 가는 과정에 관심이 있다. 직업화가들은 중국 문인의 신화

도 1.8.
진홍수陳洪綬(1598-1652),
〈교송선수도喬松仙壽圖〉,
1635년, 비단에
수묵채색水墨彩色,
202.1×97.8cm,
타이페이臺北
국립고궁박물원
國立故宮博物院.

(*문인화의 신화) 속에서 비로소 여기-문인화가로 변신했을 경우에만 존경을 받았다. 우리가 중국 문인의 신화를 지속적으로 신봉하고 지지하고자 한다면 결국 직업화가들은 제대로 평가되기 어렵다. 나의 학문적 목표는 바로 이 점을 알리는 데 있다. 화가의 생계 및 경제적 현실에 대한 중국인들의 불쾌감을 받아들이는 것은 도움이 안 된다. 그러나 그동안 우리는 사실 이들의 불쾌감을 받아들여 왔다. 중국회화사 연구에서 화가들의 경제적 현실에 대한 중국인들의 혐오감을 우리가 수용한 것은 우리 시대의 문화에 널리 퍼져 있는 직업화가들에 대한 편견적인 태도 때문은 아니다. 오히려 이러한 양상은 중국사회사 학자가 한 말처럼 "명청明淸시대의 지속적인 특징" 중 하나이자 "상업을 늘 회의와 폄하의 관점에서 바라보았던 정통 관념"을 무비판적으로 받아들이면서 생긴 것이다.[25] 나는 이 책에서 가능한 한 이 문제(*화가의 생계 등 그림의 경제적 측면)에 대해 가장 완전하고 균형 잡힌 이야기를 하고 싶다. 이와 별도로 나는 화가들이 처했던 경제적 현실은 그 자체로 매우 흥미진진한 이야기라고 생각한다. 그림을 사려고 하는 구매자들이 자신의 뜻을 화가에게 전달하는 다양하면서도 우회적인 방식, 화가가 이 요구에 응했을 때(물론 화가가 늘 요구에 쉽게 응하지는 않는다) 받게 되는 다양한 경제적 혜택, 고객의 그림 요청에 대응해야 했던 화가들의 딜레마 등은 매우 흥미롭고 여러 가지 문제를 생각하게 해준다. 다음과 같은 사항이 화가들의 딜레마이다. 화가들은 너무 많은 주문을 받을 때가 있었다. 이 경우 화가들은 그림을 빨리 그려 달라고 하는 참을성 없는 고객들을 상대해야 했다. 이 문제를 해결하기 위해 화가들은 그림 그리는 속도를 높이고자 노력하였다. 화가들과 그림 고객들을 둘러싼 다양한 이야기는 나중에 다시 언급될 것이다. 나는 먼저 이 장에서 화가들의 그림 제작과 관련된 질문들에 개략적인 답을 함으로써 내 생각을 정리하고자 한다. 위에서 언급한 화가들이 그림 주문을 받고 그림을 제작하면

서 생긴 여러 상황들은 결국 우리의 예술작품(*그림) 감상에 영향을 주는 것일까? 그렇다. 그러한 (*사회·경제적) 상황들은 우리의 그림 감상에 매우 큰 영향을 끼치며, 우리의 그림 감상을 풍부하게 해 준다. 나와 다른 학자들에 의해 이루어진 최근의 연구는 이 사실을 잘 알려 준다. 그림을 감상하는 데 다음과 같은 점들이 중요하다. 그림이 그려지게 된 구체적인 맥락에 대한 이해, 즉 그림 제작을 둘러싼 몇 가지 상황들, 그림 제작에 대한 다양한 가설의 설정과 같은 사항들이 고려되어야 한다. 이러한 회화작품 제작과 관련된 사항들을 통해 우리는 그림들을 제대로 해석하고 평가할 수 있게 된다. 이 과정에서 그림에 대한 우리의 이해도 깊어진다.

그림에 대한 재해석: 특별한 경우의 그림

1982년 강소성江蘇省 남쪽에 위치한 회안淮安에서 발견된 15세기 후반경의 무덤에서 나온 두루마리 그림을 살펴보자. 이 두루마리는 두 개의 긴 두루마리 중 하나이다.[26] 제발문을 통해 이 그림들은 여러 명의 화가들이 당시 관료였던 정균鄭均을 위해 그려 준 것이라는 사실이 밝혀졌다. 이 화가들 중에는 마식馬軾(?-1457년 이후)(도. 1.9)과 같이 명나라의 궁정화원宮廷畫院에서(*명대에는 공식적으로 궁정화원이 존재하지 않았다. 그러나 황실과 조정을 위해 회화작품을 제작했던 비공식적인 궁정화원은 운영되었다) 활동했거나 궁정의 고관들과 가까웠던 화가들도 있었다. 물론 저명하지 않은 화가들과 우리가 잘 모르는 화가들도 있었다. 이 두루마리에 있는 그림들은 기본적으로 단순한 스케치풍의 그림들이다. 궁정의 화원화가들은 일반적으로 크기가 크고 기술적으로 정교한 작품들을 많이 그렸으며 이러한 그림들이 그들의 대표작이다. 따라서 화원화가들이 그린 두루마리 그림에 보이는 솔략率略한 화풍은 이들의 대표작에 나타난 기술적인 완성도와는 크게 대비가 된다. 그렇

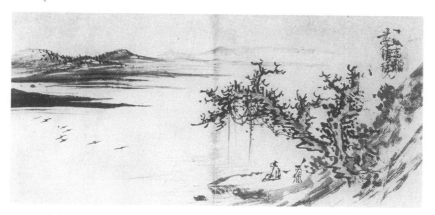

도 1.9. 마식 馬軾(?-1457년 이후), 〈추강홍안도秋江鴻雁圖〉, 종이에 수묵, 19.5×42.2cm,
『淮安明墓出土書畫』(北京: 文物出版社, 1988), 도판 7.

다면 이러한 차이는 어떻게 해석해야 할 것인가? 이러한 차이는 빠르고 즉
흥적으로 그린 그림들, 즉 사의화寫意畫를 해석하는 중국의 정통적인 방식에
따라 설명되어졌다. 사의화(말 그대로 "생각을 스케치한 그림")는 학자-여기화
가들이 그린 그림이다. 또한 사의화는 이들의 솔직하고 자유로운 감정을 반
영한 그림이다. 그런데 회안에서 출토된 두루마리 그림에 보이는 솔략한 화
풍은 화원화가들도 사의화 방식으로 작업했음을 알려 준다.

　　나는 다른 글에서 화원화가들이 그린 스케치풍의 작품들이 여기화가
들이 그린 것과 같은 '자아 표현'적인 그림들은 아니라고 주장한 바 있다.
오히려 이 그림들은 단순하면서도 매우 빠르게 그린 그림들로 보수적이
고 관습적인 틀에 박힌 듯한 특징을 보여 준다. 모든 분야의 화가들이 작
은 선물용 작품으로 이러한 그림들을 엄청나게 많이 제작하였다. 급히 대
충 그린 스케치풍의 그림들은 화가들이 크지는 않지만 다른 사람들에게
진 신세에 답하기 위해, 또는 정균의 예에서 볼 수 있듯이 지위가 낮은 관
료들의 환심을 사기 위해 그려지기도 했다. 이렇게 볼 때 회안에서 발굴된
묘에서 출토된 그림들은 정균과 같은 명대 관료가 수도와 지방을 오가며

축적한 그림 컬렉션의 양상을 잘 보여 준다는 점에서 매우 흥미로운 예이다. 이 그림 컬렉션은 다른 어디에서도 보기 힘들 정도로 보존 상태가 좋다. 관료의 환심을 사기 위해 그려진 그림들이라는 점에서 회안 묘에서 출토된 작품들은 주제 면에서도 정치적인 함축(*함축된 정치적인 메시지)이 내재되어 있다. 이 부분을 밝히는 일도 중요하다.

이러한 작고 기능적인 그림들은 마치 서예의 초서와 같이 빠르게 그려졌다기보다는 매우 형식적으로 대충 그린 작품들로 보는 것이 합당하다. 이와 같은 그림들은 대부분의 중국 화가들은 아니더라도(현재 대부분의 중국 화가들은 이러한 그림을 그리지만) 상당히 많은 화가들에 의해 제작되었으며 따라서 그 수도 엄청났다고 할 수 있다. 이러한 그림들은 다양한 요구와 상황에 대응하기 위해 그려졌다. 그런데 본래 제작된 엄청난 수의 그림에 비해 형식적으로 대충 그린 그림은 남아 있는 것이 많지 않다. 아마도 그 이유는 이 그림들의 효용 가치가 높지 않고 일시적이라고 여겨졌기 때문인 것 같다. 수장가들은 화가들이 더 많은 시간과 창의적인 생각을 투자하여 제작한, 따라서 소장할 충분한 가치가 있고 후대에 전승할 만한 그림들을 선택하였다. 만약 이러한 그림들이 남아 있다면 이것은 회안 묘 출토 그림들이나, 혹은 일본에 보존되어 온 그림들과 같이 대부분 특별한 우연에 의해서다. 명나라를 떠나는 일본의 불교 승려들에게 선사된 간략하고 관습적인 전별餞別 farewell 그림들은 전래되어 현재까지 일본의 사찰들에 보관되어 있다. 이 그림들은 흥미롭지만 주류가 아닌 장르의 작품들에 대한 우리의 지식을 넓히는 데 도움이 되고 있다.[27] 16세기 초에 활동했던 궁정화가인 왕악王諤(1462년경-1541년경)의 작품을 예로 들어 보자(도 1.10). 왕악의 그림에 나타난 관습적이고, 레디메이드ready-made적인 특성은 이 그림을 역시 궁정화가로 한 세대 전에 활동했던 오위吳偉(1459-1508)의 전별도와 비교해 보면 확연히 드러난다(도 1.11).

최고의 화가들조차 심혈을 기울인 작품들과 함께, 다소 빠르게 그린 형식적인 그림들을 제작했다는 사실은 주목할 만하다. 당시 사람들도 최고 화가들의 전체 작품 중 명작과 대충 그린 형식적인 작품들의 차이를 명료하게 인식하고 있었다. 따라서 우리도 이러한 명작과 범작凡作의 차이에 주목해야 한다. 앞서 언급된 팔대산인이 그린 화첩에 적힌 황연려黃硏旅의 제발은 이와 관련해서 매우 흥미로운 정보를 제공해 준다. 제발에서 황연려는 이 화첩을 받은 후 개인적인 기쁨을 표현하였다. 또한 황연려는 팔대산인이 강서성江西省의 염상으로부터 받은 선물에 대한 보답으로 그들에

도 1.10. 왕악王諤(1462년경–1541년경), 〈사사키 나가하루佐々木永春 송별도送別圖 [送源永春還國詩畫卷]〉, 종이에 수묵, 높이 29.7cm, 오사카 와다 칸지和田完二 소장, 『美術研究』 221호(1962년 3월호).

도 1.11. 오위吳偉(1459-1508), 〈용강별의도龍江別意圖〉, 종이에 수묵, 32×128.5cm, 산동성박물관.

게 그려준 대충 빠르게 그린 그림과 같은 작품을 자신에게는 결코 주지 않을 것이라고 하였다(*황연려는 팔대산인의 명작과 빠르게 대충 그린 범작의 차이를 잘 인식하고 있었다. 아울러 그는 팔대산인이 소금 장수들에게 준 형식적인 그림을 결코 자신에게는 주지 않을 것이라고 생각하였다). 하문언夏文彦(14세기 중반 활동)이 예찬의 후기 그림에 대해 평가한 다음 언급 또한 주목할 만하다. 하문언에 따르면 예찬은 말년에 "(*개인적으로 진) 신세를 갚기 위해 스케치풍으로 적당히 그린 그림을 그려 주었으며, 그 결과 [그의 작품들은] 마치 두 사람의 손에서 나온 것과 같았다(*한 사람이 그린 그림인데 마치 완전히 다른 두 사람이 그린 그림과 같았다)"[28]고 한다. 팔대산인과 예찬은 모두 명망이 높은 대가들이었다. 따라서 사람들은 대충 아마추어가 스케치풍으로 그린 것 같은 그들의 작품들을 너그럽게 생각하였다. 따라서 사실 그림의 질이 매우 떨어지는 범작이지만 사람들은 이러한 그림들을 매우 긍정적으로 해석하였다. 이들은 문인-여기화의 담론을 적용하여 팔대산인과 예찬이 그린 스케치풍의 작품들은 일반적인 가치 평가의 대상이 될 수 없다고 하였다(*즉 대충 간단히 그린 평범한 작품을 이들은 사의성이 담긴 문인화로 간주했던 것이다). 스케치풍의 그림을 둘러싼 사회·경제적인 여러 요소들을 감안해 볼 때 우리는 다음과 같이 자신 있게 말할 수도 있다: 이 그림은 예찬이 직접 그린 진작이 맞다. 그러나 이 그림은 그럼에도 불구하고 우아하지 못한, 대충 붓으로 휘갈겨 그린 것이다(도. 1.12).

현재는 가짜 그림으로 무시되어 온 작품들도 만약 이 그림들이 화실에서 대가와 그의 조수들이 협업해서 제작한 것이라고 한다면 정당하게 재평가될 필요가 있다. 그림 제작과 관련해 협업에 대한 증거는 확실히 현재 매우 부족한 상태이다. 인물화의 대가로 명나라 말기에 활동했던 진홍수가 그의 제자들과 협업한 몇 가지 사례는 이 책의 후반부에 소개될 예정이다. 진홍수와 그의 제자들이 합작한 그림들에 남아 있는 제발문들은 여

도 1.12. 예찬倪瓚(1301-1374),
〈죽석상가도竹石霜柯圖〉,
종이에 수목, 73.8×34.7cm,
상해박물관.

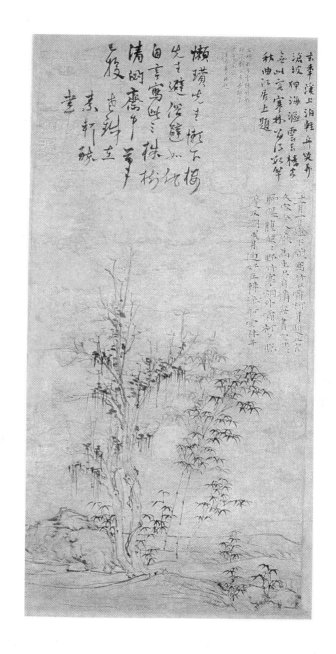

러 명이 이 그림들을 그리는 데 협업했음을 알려 주는 매우 예외적인 자료라고 할 수 있다. 화가에 관한 기록들 중에는 해당 화가와 제자들 간의 협업 사실이 언급된 경우가 꽤 있다. 그러나 일반적으로 개별 그림에 쓰인 제발문에 화가들 간의 협업에 관한 이야기는 잘 언급되어 있지 않다. 그림이 어떤 조건 속에서 그려졌는가를 연구하는 것은 중요하다. 이러한 연구는 우리의 그림에 대한 인식 및 해석에도 큰 영향을 줄 것이다.

이 점은 1650년에 진홍수가 도연명陶淵明(365?-427)의 생애를 그린 유명한 연작 그림과 같이 미적으로 높은 수준의 작품에서도 마찬가지로 발견된다(도 1.13). 〈도연명고사도陶淵明故事圖〉는 진홍수가 만주족이 세운 청나라의 관료이자 그의 주요 후원자였던 주량공周亮工(1612-1672)을 위해 그린 그림이다. 도연명은 대표적인 은거자였다. 따라서 진홍수는 이 그림을 통해 주량공에게 은거를 권고했을 것으로 생각된다(그런데 주량공은 이 조언을 받아들이지 않았으며 그 결과 정치적으로 고생하였다). 이러한 사항들은 우리가 이 그림을 이해하는 데 많은 도움을 준다. 다음 사항 역시 이 그림에 대한 우리의 이해를 넓혀 준다. 〈도연명고사도〉는 진홍수가 그린 연작 중 하나였다. 진홍수는 항주杭州의 서호西湖에서 주량공 및 다른 인물들과 10일간의 연회를 가졌다. 이 기간 동안 진홍수는 이 그림을 그렸거나 최소한 시작했으며 그의 아들이 화면에 채색을 가했다(사람들은 채색이 후에 가해지기를 원했지만). 작품의 의미 및 작품 제작을 둘러싼 상황을 만드는 일은 그동안 우리가 익히 해 왔던 한 화가의 작품을 전기, 후기, 진작, 위작으로 나누는 것이 매우 단순한 분류 작업이라는 사실을 알려 준다. 즉 그림의 의미와 제작 상황에 대한 이해는 이러한 단순한 분류 체계 너머로 우리를 이끌어 줄 것이다.

중국에서 화가의 작업 중 중요한 부분은 유형types이나 장르genres에 따른 특정 주제의 그림 제작이다. 이러한 특정 주제의 그림들은 특별한 사

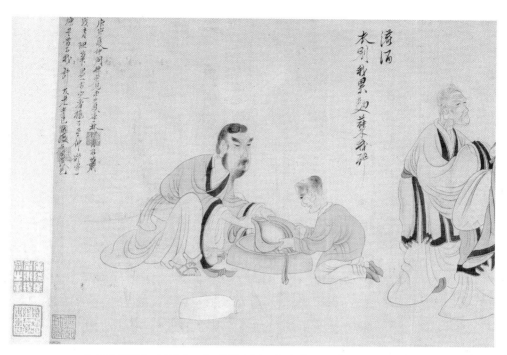

도 1.13. 진홍수, 〈도연명고사도陶淵明故事圖〉, 부분, 1650년, 종이에 수묵담채, 30.3×308cm, 호놀룰루미술관(Honolulu Academy of Arts [Honolulu Museum of Art])(유물 등록 번호 1912.1).

회적 수요를 해결하기 위해 그려졌다. 이러한 특별한 수요와 경우occasions 가 무엇이었는지를 파악하는 일은 결코 쉽지 않다. 앞에서 언급했듯이 중 국의 문인들은 그림의 실용적 측면에 대해 불쾌감을 가지고 있었다. 따라 서 이들은 특정 주제의 그림이 어떤 계기로 그려지게 되었는지에 대하여 침묵하였다. 그러나 최근의 연구들은 이러한 유형들 중 일부가 지닌 주제 면에서 특별한 형상imagery들을 밝혀내기 시작하였다. 따라서 앞으로의 연 구는 더 많은 것을 밝혀낼 것이다. 작품의 독립적인 미적 가치와 더불어 주제 면에서 특별한 형상에 대한 인식은 화가가 시각적인 형태로 자신이 원하는 메시지를 어떻게 전달할 수 있었는지를 판단할 수 있게 해 준다.

도 1.14A. 심전沈銓(1682-1762년 이후),
〈송학도松鶴圖〉, 비단에 수묵채색,
170×91cm, 周懷民 소장.

도 1.14B. 이선李鱓(1686-1756년경),
〈송학도松鶴圖〉, 황옹黃翁의 70세 생일을
기념해 그려짐, 종이에 수묵채색,
181×94.5cm, 광동성박물관.

또한 이러한 형상에 대한 인식은 정립된 유형에 어떻게 화가가 독창성을
불어넣을 수 있었는지를 살펴볼 수 있도록 해 준다.

　　생일 축하용 그림의 경우 다른 주제들도 많이 그려졌지만 소나무와
학과 같이 장수의 상징을 특징적으로 보여 주는 주제가 주로 그려졌다(도
1.14).[29] 결혼 기념 그림에는 보통 결혼 생활의 조화를 상징하는 원앙 한
쌍이 그려졌으며, 때때로 쌍을 이루는 다른 종류의 새나 상서로운 이미지
가 나타나 있다(도 1.15). 관직으로부터의 은퇴를 축하하기 위한 그림은 세
상사를 초월하여 살고 있는 은거자 또는 고대하던 고향으로의 귀환과 농

도 1.15A. 주지면周之冕(17세기
초에 활동), 〈쌍연원앙도雙燕鴛鴦圖〉,
비단에 수묵채색, 186.5×91cm, 북경
고궁박물원故宮博物院.

도 1.15B. 임이任頤(1840-1896),
〈송목쌍조도松木雙鳥圖〉, 1888년, 종이에
수묵채색, 177.8×95.3cm, 뉴욕 Alice Boney
구장舊藏.

촌 생활의 기쁨을 나타내는 목가적인 장면을 보여 준다.[30] 혹은 은퇴 축하
용 그림에는 나중에 보겠지만 은거를 상징하는 대표적인 인물인 시인 도
연명이 그려지기도 했다. 특정한 주제의 그림 중에는 직업을 가지게 된 이
를 축하해 주기 위해 그려진 그림도 있었다. 진홍수는 약초의藥草醫가 되기
로 한 사람을 위해 전설적인 임금인 황제黃帝와 신농神農을 그려 주었다. 황
제는 (*가장 오래된 의학서인)『황제내경黃帝內經』의 작자로 알려져 있다. 신
농은 농업을 창시한 것으로 유명하지만 또한 약의 신이기도 하다.[31] 새해

맞이 그림인 세화歲畵는 보통 일련의 상서로운 주제를 다루었다. 또한 세화에는 실내에서 친구들과 새해를 맞아 모임을 갖는 사람들과 실외, 특히 바깥마당에서 폭죽을 터뜨리는 아이들이 그려졌다. 특히 폭죽을 터뜨리는 아이들의 모습은 세화에 등장하는 전형적인 장면이다.[32]

대나무, 난초, 매화는 문인화가가 가장 좋아했던 소재들이지만 특정한 경우에 맞추기에는 그 상징성이 너무 보편적이었다. 이들은 보통 상징적인 형태와 표현주의적인 붓질을 통해 화가의 고상한 유교적 소양, 그의 개인적인 성품, 상업적 압박으로부터의 해방 등에 대한 표현으로 이해되었다. 정섭鄭燮(1693-1765, 정판교鄭板橋로 더 잘 알려짐)의 그림들은 이러한 해석에 잘 들어맞는다. 정섭은 18세기 중반에 양주화파揚州畵派에서 가장 유명하고 많은 작품을 제작했던 인물들 중 하나였다. 그의 시, 서예, 그림은 그의 낭만적 품성의 표현으로 여겨졌다. 정섭은 대나무, 난초, 바위 등 상징적인 주제를 늘 그렸다(도 1.16). 대부분 이 그림들은 그가 관직을 그만둔 후 양주에서 생활하던 그의 말년에 제작된 것이다. 주제와 양식 양측면에서 정섭의 그림은 문인화 방식the scholar-amateur mode의 전형을 보여 준다. 또한 정섭의 그림은 문인 문화와 문화적으로 세련된 아마추어리즘amateurism이라는 가치가 18세기 양주에서 상품화되었다는 것을 보여 준다. 내가 이 책의 처음 부분에서 논한 안휘성 출신의 화가인 정민의 산수화와 같이 정섭의 대나무와 난초 그림들도 아마추어적인 표현방식으로 상업적 가치를 얻었다. 정섭이 그의 작품에 가격표를 붙인 것은 잘 알려진 사실이다. 그는 책정된 가격을 부르는 누구에게나 자유롭게 작품을 파는 것이 스스로를 부유한 후원자에 한정시켜 그의 명령대로 그림을 그리는 것보다 영예롭다고 여겼다(*불특정 다수를 상대로 한 그림 제작 및 판매가 몇몇 특정한 후원자를 위해 작업하는 것보다 낫다고 정섭은 생각했다).[33]

청치 쉬Cheng-chi Hsü徐澄琪는 정섭의 그림 가격표와 그가 남긴 여타의

도 1.16. 정섭鄭燮(1693-1765),
〈죽석도竹石圖〉, 1751년,
종이에 수묵. 뉴욕 Alice Boney
구장舊藏.

글들을 증거로 다음과 같이 주장하였다. 정섭의 그림 중 상당수는 경제적으로 중간층 고객, 즉 대부분 정섭이 모르고 있었던 인물들을 대상으로 그려졌다. 정섭의 그림을 원했던 사람들이 대부분 중간층 고객이었다는 특징은 그가 제작했던 작품의 성격에 영향을 주었다. 이전 시기에는 특정 후원자와 수화자受畫者recipient를 위해 매우 독특하고 훌륭한 그림을 제작하는 것이 일반적이었다. 그런데 정섭과 이 시기 양주揚州에서 활동한 다른 화가들은 대량으로, 반복적으로, 아울러 빠르게 그림을 제작하였다.[34] 이들의 작품 제작 방식을 이러한 관점에서 보게 될 경우 사의寫意적 화풍에 대한 우리의 인식은 변하게 된다. 앞에서 나는 회안准安 묘 출토 그림들을 사의적 화풍과 관련하여 논하였다. 보통 사의적 화풍은 늘 화가의 자아 표현 방식으로 순수하게 해석되었다(*그러나 정섭의 예에서 보듯 속필로 그린 상업적 그림도 사의적 화풍의 느낌을 준다. 따라서 사의적 화풍이 늘 화가의 자아 표현과 관련되지는 않는다).

또한 청치 쉬는 정섭이 어떻게 매우 제한된 레퍼토리의 주제를 기발하고 독창적인 변형을 통해 다양한 상황에 맞추어 활용할 수 있었는지에 대해 연구하였다. 예를 들어, 정섭은 관직에서 은퇴할 때 그의 관할 지역 사람들에게 대나무 그림을 하나 그려 주었다. 제발에 따르면 가느다란 대나무 줄기는 그가 원했던 은거 생활을 상징하는 낚싯대를 표현한 것이다. 대나무는 또한 장수를 상징하기도 해 생일 기념 그림으로도 그려졌다. 아울러 대나무의 왕성한 생장력은 아들의 탄생을 축하하는 그림(이 상황과 잘 부합되는 제발을 쓴다면)으로도 적합했다. 난초는 오랫동안 재능 있고 덕 있는 남자의 은유로 기능하였다. 야생에서 꽃핀 난초는 사회적으로 인정받지 못한 재능을 상징했다. 반면 화분에서 자라는 난초는 관직 생활을 하는 유능한 학자들을 나타내 주었다. 따라서 난초 그림들은 적절하게 제발이 붙는다면 유교적 관료체제의 구성원들(*학자 및 관료들)에게 다양한 메시지를 전달할 수 있었다. 정섭은 직접 선물로 이들에게 난초 그림을 그려

도 1.17. 금농金農(1687-1764),
〈매수화개도梅樹花開圖〉, 종이에
수묵채색, 130.3×28.5cm,
프리어갤러리Freer Gallery of
Art, Washington D.C.(유물
등록 번호 65.10).

주었다. 아니면 그림 고객들이 정섭의 난초 그림을 이들에게 선물로 주었다. 정섭은 심지어 잎이 많은 난초 그림을 이용해 한 여인의 30세 생일을 축하하고 그녀가 많은 자손을 낳기를 기원해 주었다.

만개한 매화는 순백의 색과 연약함 때문에 순수함의 상징으로 인식되었다. 또한 꽃이 활짝 핀 매화는 추운 겨울을 이겨 낸 후 꽃을 피워 냈기 때문에 재생을 상징했다. 18세기 중엽 양주에서 활동했던 또 다른 화가인 금농金農(1687-1764)은 그의 친구인 정섭이 대나무와 난초를 사용했듯이, 꽃핀 매화 가지를 사용해 다양한 의미를 전달하였다. 이러한 그의 그림 중 1795년 작으로 알려진 〈매수화개도梅樹花開圖〉(도 1.17)가 프리어갤러리The Freer Gallery of Art에 현재 소장되어 있다. 보통 우리는 그림 소재가 지닌 관습적인 의미를 바탕으로 작품의 성격과 주제를 파악하려는 경향이 있다. 반면 우리는 제발에는 별로 주의를 기울이지 않는 경향이 있다. 그러나 이 그림의 제발을 읽어 보면, 금농이 새로 애첩을 얻은 친구를 축하해 주기 위해 〈매수화개도〉를 그렸다는 것을 우리는 알게 된다. 이 그림에서 금농은 매화의 붉은색을 연지를 찍은 그녀의 붉은 볼에 비유하고 있다. 아울러 금농은 매화가 지닌 좀 더 관습적인 의미를 사용하여 그의 친구가 지닌 왕성한 사내다움, 즉 정력을 축하하고 있다.[35]

그림에 대한 재해석: 산수화와 두루마리 그림

산수화는 특별한 의미를 담고 있지 않았으며 특정한 경우를 기념하기 위해 만들어지지는 않았던 것 같다. 따라서 산수화는 특별한 의미가 없는 일반적인, 비기능적인 성격을 지니고 있다고 여겨졌다. 이러한 성격은 "산수화는 마음의 창조물, 따라서 본질적으로 우월한 예술"이라고 한 미불米芾(1051-1107)의 언급과 조화를 이룬다. 산수화는 단순히 외양을 똑같이 그

려 낸 다른 주제의 그림보다 우월하다고 미불은 생각했다.[36] 그러나 산수화 중 일부는 일상생활의 필요와 관련되어 제작되었다. 따라서 그 기능은 매우 구체적이었다. 나는 다른 책에서 중국 산수화의 기능과 의미에 대해 쓴 적이 있다. 생각나는 몇 가지 대표적인 예를 살펴보자.[37]

1366년에 제작된 원말元末의 대가 왕몽王蒙(1308-1385)이 그린 〈청변은거도靑卞隱居圖〉(도 1.18)에 대한 글을 쓰면서, 나는 나의 선생인 막스 뢰어(맥스 로어)Max Loehr가 1939년에 쓴 논문을 인용하였다. 이 논문에서 뢰어는 "이 그림은 산의 풍경을 묘사한 것이 아니라 마치 끔찍한 사건, 폭발적인 비전vision을 나타내려고 한 것 같다"고 하였다. 나는 1976년에 쓴 원대회화사 책에서 뢰어의 견해를 진전시켜 좀 더 구체적으로 〈청변은거도〉와 왕몽의 다른 그림들을 "원말 명초明初의 괴로운 상황에 처해 있던 왕몽의 처지를 반영한 그림"으로 해석하였다.[38] 나와 막스 뢰어의 해석을 한 단계(그리고 한 세대) 더 발전시킨 것은 리차드 비노그라드Richard Vinograd이다. 비노그라드는 〈청변은거도〉와 관련해 다음과 같은 매우 설득력 있는 주장을 하였다. 〈청변은거도〉는 왕몽의 사촌인 조린趙麟(14세기 후반에 활동)(조린의 것으로 생각되는 인장이 그림에 찍혀 있다)을 위해 그려진 것 같다. 이 그림은 왕몽의 외가인 조씨들이 세거世居했던 오흥吳興 북쪽에 위치한 청변산을 그린 것이다. 청변산에는 조씨들의 은거처가 있었다. 한편 이 그림이 그려질 당시 오흥 지역은 황위 쟁탈을 위한 두 라이벌(*주원장朱元璋 [1328-1398]과 장사성張士誠[1321-1367]) 간의 전투로 혼란 속에 빠져 있었다. 이 중 주원장은 2년 후에 명나라를 세웠다.[39] 비노그라드의 논문을 읽은 사람들 중 〈청변은거도〉를 왕몽의 '자아 표현'이라는 협소한 시각으로 해석했던 옛 견해로 회귀할 사람은 거의 없을 것 같다. 그러나 왕몽 개인의 창의적 천재성을 강조한 과거의 해석 방식이 완전히 사라진 것은 아니다. 회화 작품이 어떤 맥락에서 만들어지게 되었는가에 대한 새로운 인

도 1.18. 왕몽王蒙(1308-1385),
〈청변은거도靑卞隱居圖〉,
1366년, 종이에 수묵,
140.6×42.2cm, 상해박물관.

식은 〈청변은거도〉에 대한 심도 깊은 이해를 가능하게 해 주었다. 〈청변은거도〉는 원말의 혼란기라는 특정한 역사적 순간에 왕몽과 그의 친척들이 처했던 곤경에 대한 그의 반응이라고 할 수 있다. 곤경에 대한 왕몽의 반응을 우리는 그림 속에서 살펴볼 수 있다. 〈청변은거도〉의 화면 구성은 왕몽과 다른 산수화가들이 세상으로부터의 은거라는 주제를 나타내기 위해 그린 산수화의 유형에서 변형된 것이다. 화면 오른쪽 위에 보이는 폐쇄된 공간 속에 위치한 은거처는 바로 이러한 변형을 보여 준다. 그런데 이와 같은 유형의 화면 구성에서 일반적으로 나타나는 안정감은 이 그림에서 전혀 발견되지 않는다. 왕몽은 화면 구성에서 안정감을 배제하고 대신 자신이 표현하고자 했던 특별한 의미를 그림 속에 나타내고자 하였다.

앞서 우리는 전별도의 몇 가지 전형적인 예를 살펴보았다. 명나라의 대가인 문징명文徵明(1470-1559)이 그린 훨씬 뛰어나고 세련된 전별도 한 점이 상해박물관에 소장되어 있다(도 1.19).[40] 제발에 따르면 1555년 문징명의 옛 스승인 덕부德孚는 그의 가족과 50여 년을 함께 살다가 어디론가 떠나게 되었고 문징명은 이 그림을 작별 선물로 주었다고 한다. 그런데 사실 이 그림은 문징명이 1555년 이전에 미리 그려 놓은 그림이다. 따라서 문징명은 본래 전별도가 아닌 이 그림을 덕부에게 작별 선물로 준 것이다. 즉 〈별덕부도別德孚圖〉는 전별을 기념하기 위한 목적으로 그려진 그림이 아니었다. 이 그림은 문징명의 선택에 의해 전별도로 성격이 바뀐 것이다. 그 결과 다음과 같은 질문이 생겨난다. 왜 문징명은 이 그림이 전별용 그림으로 적합하다고 생각한 것일까? 그에 대한 답은 〈별덕부도〉가 전별도의 일반적인 화면 구성 유형을 따랐기 때문이다. 이별을 기념하기 위해 그려진 전별도의 다양한 예들을 통해 우리는 전별도가 대략 어떤 화면 구성을 하고 있는지 알고 있다. 전별도의 일반적인 화면 구성은 명쾌하게 규정된 전경前景(이 그림의 경우 나이와 고결함을 상징하는 것으로 해석될 수 있

는 이끼로 뒤덮인 나무들로 채워진 전경)으로부터 희미한 원경遠景으로 점차적으로 쭉 이어져 나가는 풍경을 보여 준다. 따라서 이러한 화면 구성은 그림을 받은 사람인 수화자의 먼 곳으로의 여행과 남은 이들의 외로움을 회화적으로 표현한 것으로 해석될 수 있다. 문징명은 〈별덕부도〉를 그렸을 때 이 그림을 나중에 전별도로 쓸 생각을 가지고 있었던 것 같다. 이에 문징명은 이 그림에 전별도의 화면 구성과 표현 구조를 부여했다고 여겨진다. 만약 우리가 "형태는 기능을 따른다"라고 말한다면, 학계의 동료들, 특히 건축사학자들은 당혹감에 주춤할 것이

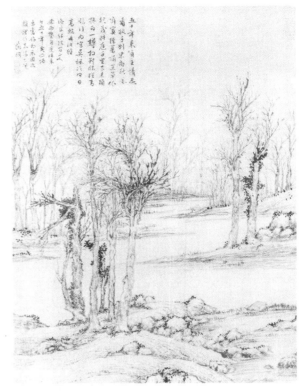

도 1.19. 문징명 文徵明 (1470-1559), 〈별덕부도別德孚圖〉, 1555년, 종이에 수묵, 54.1×41.3cm, 상해박물관.

다. 형태가 기능을 따른다는 이야기는 현재 그다지 통용되는 공식은 아니다. 그런데 이 이야기는 상당수의 중국 회화 작품에 부분적이기는 하지만 충분히 통용될 수 있는 진실이다. 따라서 완전히 중국 그림을 양식사적으로만 해석하는 것은 불충분하다고 생각된다.

〈동천산당도洞天山堂圖〉(도 1.20)는 1960년에 열린 〈중국예술진품대전中國藝術珍品大展〉에 출품된 그림이다. 출품 당시 이 그림은 10세기에 활동한 산수화가인 동원의 작품으로 여겨졌다. 〈동천산당도〉에 있는 제발은

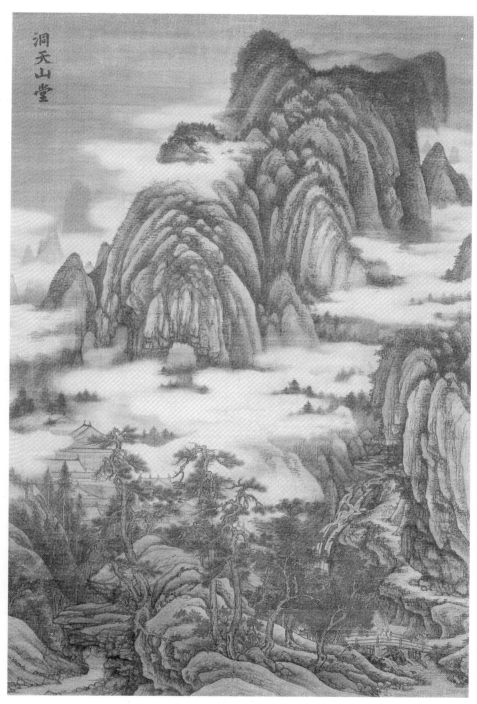

도 1.20. 작자 미상(과거에 동원董源으로 전칭됨), 〈동천산당도洞天山堂圖〉, 원말元末 또는
명초明初, 종이에 수묵채색, 183.2×121.2cm, 타이페이 국립고궁박물원.

명말의 서예가인 왕탁王鐸(1592-1652)이 쓴 것이다. 왕탁은 제발에서 이 그림의 작자를 동원이라고 하였다. 왕탁은 동시대인이었던 동기창과 마찬가지로 당시 수장가들에게 감식가이자 자문으로 활동하였다. 그의 제발은 많은 옛 그림에 남아 있다.[41] 그런데 〈동천산당도〉는 동원의 시대가 아닌 후대에 그려진 작품으로 여겨졌으며, 그 결과 이 그림은 별로 주목을 받지 못했다. 왕탁의 시대에서 현재까지 〈동천산당도〉에 대해 언급한 사람도 적었으며 대부분 이들의 관심은 이 그림의 작자, 연대, 양식이었다. 나는 양식을 근거로 이 그림은 원나라의 산수화가였던 고극공高克恭(1248-1310)을 추종한 명대 초기 화가

가 그렸을 것으로 주장한 바 있다.[42] 그러나 최근까지도 나는 이 그림의 주제와 제문題文에 나타난 그림 제목인 "동천산당洞天山堂"이 어떤 의미를 지니는지 심각하게 생각해 보지 못했다.

그런데 이 그림을 좀 더 자세히 살펴보면(도 1.21), 다른 그림들에도 나타나 있는 도교적 특징이 발견된다. 불사不死의 영역으로 통하는 동굴, 그 너머에 있는 바깥세상으로부터 격리된 낙원, 키 큰 소나무들, 궁전 건물들, 깊은 청록 색채, 짙게 낀 안개, 이 모든 것들은 도교적 산수화의 도상적 특징이다. 그림의

도. 1.21. 도 1.20의 세부.

크기와 기술적 완성도를 고려해 보면 〈동천산당도〉는 궁정화가가 그린 것으로 생각된다. 이 그림은 어떤 특별한 경우를 위해 명대 초기에 활동한 궁정화가들이 그린 그림들과 유사하다. 명대 초기 궁정화가들이 그린 그림들은 정치적인 메시지를 전달하기 위해 그려지기도 했다. 그런데 〈동천산당도〉에 담긴 정치적 메시지는 아마도 조은朝隱, 즉 "궁정에서의 은둔(*관리로서 조정에서 일하면서 은일을 동경함)"일 가능성이 높다. 또는 페이화 리 Peihua Lee 李佩樺가 〈동천산당도〉를 연구한 후 언급한 "관직 생활의 압박으로부터 항상 탈출하고 싶어 했던 열망을 이상화한 것"이 이 그림의 정치적 메시지일 수도 있다.[43]

　　두루마리 형태의 중국 그림인 수권手卷에는 화가와 동시대에 활동했던 인물들이 쓴 많은 운문과 산문 형식의 발문이 붙어 있다. 어떻게 이러한 혼성의 작품(*그림과 발문이 한 세트로 존재하는 그림)이 만들어질 수 있었을까? 이 질문에 대해 미술사학자들은 그동안 진지하게 생각해 왔다. 그 결과, 우리는 대략 다음과 같은 가정을 한 바 있다. 그림을 받을 사람을 위해 화가는 자발적으로 그림을 하나 그려 선물했다. 이후 발문들이 부가적으로 이 그림에 붙여졌다. 발문들은 여러 명이 참석한 문인 아회雅會에서 작성되었을 가능성이 있다. 또는 그림 수장가가 지속적으로 자신의 초청에 응해 방문한 일련의 문인들에게 그림 감상을 글로 써 달라고 부탁해서 발문이 만들어지게 된 것 같다. 그런데 최근의 연구들은 꽤 다른 시각을 제시하였다. 이 모든 프로젝트, 즉 그림과 발문 제작의 전 과정을 체계적으로 조직한 사람이 있었다. 모든 일들은 이 사람에 의해 계획적으로 이루어진 것이다. 그는 화가, 서예가, 시인들을 고용하여 협업 작품을 만들었다. 당연히 그는 협업에 참여한 사람들에게 사례금을 지불하였다. 이 협업 작품은 다른 누군가를 위해 제작된 것이었다. 이 문제와 관련해서 주목되는 것은 원말元末의 문인인 고덕휘顧德輝(1310-1369)의 옥산초당玉山草堂과

연관된 그림들을 공부한 데이비드 센서바우David Sensabaugh의 연구이다. 후원자로서 고덕휘는 화가들과 서예가들을 불러 협업 작품을 만들었다. 이 협업 작품들은 옥산초당 내 서재 및 당실堂室 등에 보관되었다. 이 서재와 당실들은 고덕휘가 만든 협업 작품들과 연관된 건물들이었다. 센서바우의 연구는 어떻게 후원자의 지도와 협업에 의해 그림들이 그려지게 되었는지를 보다 명료하게 이해할 수 있도록 해 주었다. 센서바우의 연구를 통해 우리는 이러한 그림들에 대한 이해에 한 발짝 더 나갈 수 있었다. 센서바우는 원나라 때 제작된 같은 유형의 그림들을 언급·해석함으로써 자신의 논지를 강화했다.[44]

이보다 조금 이른 예는 14세기 초에 활동한 하징何澄(14세기 초에 활동)이 도연명의 「귀거래사歸去來辭」를 그림으로 그린 일련의 두루마리 그림인 〈귀장도歸庄圖〉(도 1.22)이다. 하징은 몽고족이 세운 원나라 조정에서 활동한 궁정화가였다. 〈귀장도〉는 1309년에 「귀거래사」를 필사한 서예작품

도 1.22. 하징何澄(14세기 초에 활동), 〈귀장도歸庄圖〉, 14세기 초(제발題跋 연대 1309년), 종이에 수묵, 41×723.8cm, 길림성박물관.

에 첨부된 그림이다. 조맹부와 이 시대에 활동한 몇몇 궁정 관료들이 발문을 적었다. 이 그림의 제작과 관련된 구체적인 상황에 대한 정보가 제발에는 나타나 있지 않다. 그런데 같은 시기에 제작된 다른 「귀거래사」그림에는 같은 궁정 관료들이 쓴 제발이 있다. 이 제발에는 그림 제작과 관련된 보다 상세한 정보가 담겨 있다. 제발의 일부를 인용해 보면 다음과 같다.

사대부 관료인 청강淸江 출신의 피皮는 남은南恩 지역을 잘 다스려 은혜로운 정치를 펼쳤다. 어느 날 그는 스스로 [관직을] 떠나 노년을 보내기 위해 고향으로 돌아왔다. 여릉廬陵의 왕식초王寔初는 평소에 그의 고귀한 인격과 성품을 존경하였다. 왕식초는 피皮씨를 위하여 도잠陶潛의 「귀거래사歸去來辭」를 그림으로 그린 〈도연명귀거래도陶淵明歸去來圖〉를 만들었으며 궁정의 학자와 문인들에게 [그림에 붙일] 시를 지어 달라고 부탁하여 그에게 주었다.[45]

우리는 다른 증거들로부터 다음 사항을 알 수 있다. 관직을 떠나 문인-농부로 살기 위해 귀향했던 시인 도연명의 결정을 주제로 한 「귀거래사」는 관료의 은퇴를 기념하기 위한 그림으로 자주 그려졌다.[46]

명대 산수화, 특히 명 중기의 오파吳派 또는 소주蘇州의 대가들이 그린 산수화 중 상당수는 생일이나 은퇴와 같은 일을 기념하여 제작된 것이다. 앤 클랩Anne Clapp은 이러한 그림들을 "기념성 회화commemorative paintings"라고 불렀다.[47] 기념성 회화작품은 누군가의 은거지나 강변의 별업別業을 묘사하거나, 혹은 어떤 특정 행위를 하고 있는 또는 어떤 특정한 배경 속에 있는 누군가의 모습을 그린 그림이다. 이 두루마리 그림들에 대해서는 그동안 중국 및 서양에서 연구가 진행되어 왔다. 그런데 양쪽 모두의 연구는 두루마리로 된 기념성 회화는 비공식적인 모임에서 자연스럽게 만들

어진 것이라는 가정에 근거해 있다. 화가와 일군의 서예가, 시인들이 어떤 연회에 함께 모였다고 가정해 보자. 이때 누군가가 "이봐 친구들, 우리 두루마리를 하나 만들어 우리의 느낌을 표현해 보자"와 같은 상황 또는 명나라 당시에 벌어진 이와 유사한 상황을 생각해 보면 이해가 쉬울 것이다. 그러나 이러한 기념성 회화의 내용 구성에서 관찰되는 규칙적인 패턴들과 여러 두루마리 그림에 발문을 쓴 사람들, 즉 동일한 서예가와 시인들이 계속 반복적으로 등장하고 있는 점을 주목할 필요가 있다. 이러한 사실은 기념성 회화가 즉흥적인 창조물이라는 가정에 강한 의문을 제기해 준다.[48] 당인唐寅(1470-1524)이 제작한 두루마리 그림들에 대한 앤 클랩의 최근 연구는 기념성 회화가 즉흥적으로 만들어진 것이라는 가정을 일소해 버렸다. 앤 클랩은 다음과 같이 주장하였다.

> 당인에 의해 제작된 두루마리로 된 기념성 회화작품들은 청탁을 받아 그린 그림들이다. 작품 의뢰는 후원자에 의해 이루어졌으며, 주제가 되는 대상인 그림의 주인공과 수화인受畫人은 그 자신이었다. 또는 다른 이(물론 이 사람이 이 그림의 주인공이다)에게 주기 위해 제작된 작품도 있었다. 양쪽 모두 후원자가 스스로 두루마리 그림의 프로그램을 계획했으며, 회화적·문학적 구성 요소들인 그림과 제발을 직접 관리하였다(*후원자가 두루마리의 형식 및 내용을 계획했으며 화가와 제발을 쓸 서예가, 시인들을 초청해 두루마리 그림 제작을 총괄하였다).[49]

또한,

> 서문(시가詩歌 앞에 쓴 글인 산문)의 내용이나 문체로 보아 이 두루마리 그림들은 그림을 받는 사람인 수화인의 개인적 회화 감상만을 위해 제

작된 것은 아니다. 이 그림들은 문인 출신의 보다 광범위한 그림 감상자들을 대상으로 만들어진 것이 확실하다.[50]

또한,

심지어 이러한 예비적인 논의만으로도 긴 두루마리 그림들 중 어떤 순간의 영감에 기초해 제작된 작품은 거의 없었다는 것을 확실히 알 수 있다. 문인 미학의 틀에 박힌 이야기들은 우리에게 어떤 순간의 영감이라는 것을 믿도록 유도하지만,[51]

앤 클랩이 논의한 그림들 중 좋은 예는 당인이 1496년경에 그린 〈야정애서도野亭靄瑞圖〉(도 1.23)이다. 이 그림은 유복한 의원 집안의 아들인 전동애錢同愛(1475-1549)가 자신의 장원에 세운 야정野亭이라는 서재의 낙성을 축하하기 위해 제작된 것이다.[52] 이것을 기념하여 전동애는 당인에게 새로 만들어진 서재 속에 앉아 있는 자신을 그려 달라고 요청하였다. 한편 그는 당시 저명한 고관이었던 오관吳寬(1435-1504)에게 서문을 써 줄 것을 부탁하였다. 오관은 어쩔 수 없어서 이에 응하였다. 그는 서문을 마치며 당시의 모든 저명한 문인들이 전동애와 야정의 낙성을 위해 시를 지었다고 언급하였다. 당인의 그림을 보면 전동애는 야정 안에서 붓과 벼루를 곁에 두고 앉아 있다. 이 장면은 문인의 모습을 표현할 때 사용되는 매우 관습적인 장면이다. 그런데 정자로 걸어오는 시동侍童의 모습은 매우 특이하다. 그는 어깨에 팽이를 메고 약초와 버섯이 가득 든 바구니를 들고 정자로 접근해 오고 있다. 앤 클랩은 "화가는 아마도 후원자의 지시에 따라 시동이 약초 바구니를 들고 오는 이 장면을 화면에 집어넣었다. 이 장면은 전錢씨 집안의 의술에 대한 명성을 암시해 준다. 당시 이십 세 정도 된 전

도 1.23. 당인唐寅(1470-1523), 〈야정애서도野亭靄瑞圖〉, 부분, 종이에 수묵채색,
26.4×123.3cm, 뉴욕 Marie-Helene and Guy Weil컬렉션.

동애는 이미 전문적인 의술을 갖추고 있었으며 그는 그림을 통해 이 사실
을 알리고 싶어 했다"고 하였다.

　　앤 클랩은 두루마리 그림들이 후원자의 직업적 전문성을 널리 알리
는 데 쓰인 "홍보 자료promotional documents"로 기능했던 여타의 경우들 또
한 논의한 바 있다. 예를 들면 거문고 연주자인 금사琴師의 연주 기술을 홍
보하기 위해 그려진 그림이 이에 해당된다. 그림의 양식과 도상을 다룰 때
앤 클랩은 이러한 메시지들, 화가가 의도한 내용이 어떻게 효과적으로 전
달되었는가를 고려하였다. 이러한 그림의 메시지는 화가가 선호해서 그림
속에 표현하고자 했던 내향적인 심미 선호inner-directed aesthetic preference
와 함께 그의 선택 사항 중 하나였다(*화가는 그림에 내재된 미학적 가치도 중
시했지만 자신이 그림 속에 전하고 싶었던 메시지도 중요하게 생각하였다). 따라

서 기념성 회화작품들에 대한 이와 같은 최근의 해석은 과거에 이루어졌던 해석과 비교해 볼 때 훨씬 균형 잡힌 이야기라고 할 수 있다. 이 책의 뒷부분에서 좀 더 많은 작품들이 이와 관련되어 논의될 것이다. 앤 클랩의 연구와 같은 중국회화사 분야의 최근 연구들은 그림들을 어떻게 볼 것이며 어떻게 해석할 것인가에 대한 우리의 시각을 크게 변화시켰다. 우리가 가지고 있는 지식 및 기대 사항은 그림에 대한 이해와 해석에 상당한 영향을 끼친다. 에른스트 곰브리히Ernst Gombrich는 예술작품을 해석하기 전에 먼저 이 예술작품이 어떤 장르에 속해 있는가를 결정하는 것이 필요하다고 하였다. 그는 이와 관련하여 연극을 관람했던 관객을 예로 든 적이 있다. 곰브리히는 풍자극parody으로 잘못 알고 비극을 관람하러 갔던 관객들에 대해 이야기하였다. 이 관객들은 슬픔에 압도당해야 하는 순간에 크게 웃었다.[53] 과거에 미술사학자들은 중국의 그림을 이해하는 과정에서 이러한 실수를 많이 범하였다. 그 결과 중국 그림에 대한 잘못된 해석들이 상당수 만들어졌다. 그러나 좀 더 구체적인 맥락 속에서 중국 그림을 이해하고자 함에 따라 그림에 대한 질적으로 변화된 평가들이 이루어지게 되었다.

전체적으로 볼 때, 앞으로도 중국 화가들에 대한 우리의 존경심이 감소하지는 않을 것이다. 우리는 그들을 존중하고 높게 평가할 새로운 방법을 발견하고자 한다. 우리가 존경하는 중국 화가들은 과거 중국의 문인들이 만들어 놓고 끊임없이 종용했던 이상적인 규범을 아주 성실하게 따랐던, 아니 따르려고 노력했던 사람들이 아니다. 오히려 우리가 존경하는 중국 화가들은 어려운 환경에서 일했던, 즉 내가 이 책에서 서술한 그림 제작과 관련된 여러 압박들에 노출된 사람들이다. 이들은 어려운 상황 속에서도 수준 높은 작품의 독창성을 유지했으며 예술에 있어 빛나는 성취를 이루기 위해 최선을 다했다. 그 결과 이들은 뛰어난 작품들을 제작했으며 때때로 명작들을 창조하였다. 아울러 이들 중 대부분은 그림으로 어렵게

생계를 이어가면서도 걸작과 불후의 명작을 만들었다. 그러나 이들의 생계는 자주 불안하고 위태로웠다. 그런데 이들은 생계를 유지하기 위해 그림을 그린다는 것을 공개적으로 인정하지 않는 방식으로 상업적으로 그림을 제작했다(*이들은 상업적으로 그림을 그렸지만 이것을 공개적으로 밝힐 수 없었다. 따라서 이들은 자신의 상업적 활동이 공개적으로 드러나지 않는 방식을 고안해 그림을 그려 생계를 이어 갔다). 나는 다음 장에서 이러한 화가들의 생계유지 방식을 살펴볼 생각이다.

화가의 생계

먼저 이 글의 서두에서 우리의 연구를 제약하는 몇 가지 불가피한 조건들이 있음을 언급할 필요가 있다. 이 책에서 다루게 될 모든 주제와 관련해서 우리가 가지고 있는 증거는 파편적이고 일화逸話적이다. 나는 이 책에서 나의 글들이 동일한, 즉 반복적인 특징을 지니지 않도록 노력했다. 그러나 이러한 노력은 단지 부분적으로만 성공했다. 개별 사례들로부터 중국 화가들의 그림 제작 및 생계유지 방식에 대한 일반적인 이야기를 이끌어 내는 것은 또 다른 위험을 야기한다. 서로 관련이 없는 사건들의 기록들로부터 얼마나 많은 것들을 추론해 낼 수 있을까? 그러나 중국의 학자들이 포괄적인 방식으로 전혀 다룬 바 없는 중국 화가들의 화업畫業을 연구할 때 사실 다른 방법은 없다. 또한 적어도 우리가 그것을 해석할 때 이러한 연구를 통해 축적된 화가들에 대한 파편적인 기록들이 관습적인 "전기"자료보다 화가들의 실제 상황에 더 가까운 것은 확실하다. 이미 이 책의 서두에서 언급했듯이 전통시대의 중국에서 화가들의 전기는 항상 금기와 왜곡의 대상이었

다.[1] 우리는 또한 허구적인 일화들apocryphal anecdotes을 화가들 및 그림 고객들의 실제 상황을 알려 주는 기록들로부터 분리시켜야 한다. 허구적인 일화들은 우리가 뚫고 지나가려고 하는 (*중국 그림 및 화가들에 대한) 신화적인 이야기에 속한다. 어떻게 우리는 허구적 일화들과 실제 상황을 보여 주는 기록들을 명쾌하게 구분할 수 있을까? 이 문제에 대한 쉬운 대답은 없다. 일화들의 진실성 여부를 판명할 방법도 없다. 또한 이 이야기들이 모두 가짜라고 증명할 방법도 없다. 다만 우리가 할 수 있는 말은 출처가 의심스러운 허구적인 일화들은 오히려 화가들의 "전기" 및 다른 찬미성 글에서 더 자주 나타날 확률이 높다는 것이다. 더 신뢰할 만한 기록들은 편지, 수필, 제발문과 같은 비공식적인 글들에서 나타날 가능성이 높다. 심지어는 만들어진 일화들조차 본래 이 이야기들이 전하고자 하는 요체와는 동떨어진 별로 중요하지 않은 세부 사항에 화가들에 대한 중요한 정보가 들어 있다(*화가들에 대한 중요한 정보는 전기 자료나 찬미성 글에서는 오히려 발견되지 않으며 만들어진 일화와 같은 비공식 기록에 들어 있다. 더 나아가 만들어진 일화의 세부 사항에 화가들에 대한 매우 중요한 정보가 들어 있는 경우가 있다).

또한 자료 자체에 한계가 있다. 아울러 이 부분을 다루게 될 이 책의 분량도 제한되어 있다. 따라서 내가 할 이야기들을 역사적인 맥락에서 적절하게 조직화하기 어려운 것은 바로 이 두 가지 한계 때문이다. 말할 것도 없이 화가들의 화업畫業은 시대, 지역, 화파, 사회 계층, 그리고 다른 조건들마다 달랐다. 화가들의 화업을 다룬 이 연구에서 위의 모든 요소들이 다루어지긴 할 것이나 완전하게 고려되지는 않을 것이다. 그런데 누군가는 이러한 연구를 시작해야 한다. 이 책에서 나는 단지 화가들의 화업과 관련된 잠정적인 패턴들을 개략적으로 제시하고자 한다. 이후 더 많은 사례들이 알려지게 되면, 이러한 잠정적인 패턴들은 수정될 것이다. 그러나 다음 사항을 이해할 필요가 있다. 현재 가용한 정보의 대부분은 16세기 및

그 이후의 중국 회화와 관련되어 있기 때문에 잠정적인 패턴들과 가설들은 주로 이 시기에만 적용되어야 할 것이다(자세한 이유는 후에 제시될 예정이다).

이 책에서 진행하려는 연구를 제약하는 마지막 조건은 문헌 기록들이 특정 그림들에만 한정되어 있으며, 이 특정 그림들도 기록들에 언급된 바로 그 그림들인지 명료하지 않다는 점이다(*기록에 언급되어 있는 그림과 현존하는 그림 사이에는 큰 격차가 있으며 서로 일치하지 않는 경우가 많다). 문헌 기록에 언급된 그림들 대부분은 현존하는 그림들이 아니다. 따라서 내가 이 책에서 도판으로 사용한 그림들은 대부분 같은 화가의 다른 작품들, 혹은 같은 주제의 다른 그림들이라고 할 수 있다. 즉 도판은 단지 해당 그림들이 어떻게 생긴 작품이었는지를 알려 주는 시각적 보조수단으로 기능할 것이다. 나는 도판으로 사용된 그림들이 이 책에서 내가 하고자 하는 이야기와 어떤 연관성이 있는지를 차후 언급할 것이다. 때때로 이 연관성, 다시 말해 도판으로 사용된 그림과 내 이야기 사이의 연관성은 빈약할 수도 있다. 이러한 이유 때문에 나는 이 책에서 대부분의 경우 그림들 자체를 깊이 있게 아울러 일일이 자세하게 설명하지 않을 것이다. 물론 이 책에서 다룰 내용들은 회화작품들에 충분한 주의를 기울이지 못했다. 즉 이 책은 회화작품에 대한 충분한 설명을 하지 못했다는 비판과 지적을 받을 것이다. 다시 말해, 이 책은 일종의 그림 후원 연구라는 비판을 받을 것으로 생각된다. 노만 브라이슨Norman Bryson은 회화사에 있어 후원 연구를 "그림을 읽는 대신 다른 것을 읽는(*그림 자체가 아닌 다른 사항만을 해석하려는)" 연구라고 하였다.[2] 내가 대중 강연과 같은 기회에 특정한 중국 그림들에 대해 매우 길고 상세한 분석을 행했던 것을 독자들이 기억한다면 이 책에서 그림에 대한 논의가 부족하다는 비판은 좀 완화될 수 있을 것이다. 나는 이 점을 희망한다. 아울러 나는 다음 사항을 또한 지적하고 싶다. 정확하게 이야기하면, 이

책과 같은 연구가 부족해서 우리는 그림 자체에 있는 그림의 후원 상황을 보여 주는 흔적들을 발견할 수 없는 것이다. 노만 브라이슨은 우리로 하여금 그림 속에서 후원의 흔적들을 찾도록 했지만 우리는 할 수가 없다. 우리는 대개 기호들, 즉 후원의 흔적들이 무엇인지도 모른다. 또한 우리는 이것들을 어떻게 읽어야 할지도 모른다. 이러한 일들은 모두 후원 문제 같은 것을 수세기 동안 효과적으로 금지해 온 문화적 금기사항 때문에 일어났다.

그림의 용도

우리는 다음과 같은 기본적인 질문을 던져 볼 수 있다. 중국인 가족, 혹은 중국인 개인은 어떠한 상황에서 그림을 얻길 원했을까? 단순히 집에 걸 장식용 그림이 필요해서, 또는 개인적 즐거움을 위해, 또는 방문자들에게 집주인의 부와 취향에 대한 강한 인상을 심어 주기 위해 이들은 그림이 필요했을 것이다(도 2.1). 잘 갖추어진 집 안에서 그림은 축복을 가져오는 길상용이나 불길한 기운을 물리치는 액막이용으로 기능하였다. 후자의 좋은 예로 역귀를 쫓는 종규鍾馗 그림이 있다. 대략 1615-20년 사이에 쓰인 만명晚明시기의 텍스트인 『장물지長物志』(제임스 와트James Watt에 따르면 이 책의 뜻은 "무용지물에 대해서" 또는 "이 세상의 사물에 대하여"로 해석될 수 있다고 한다)[3]에는 집안에 걸어야 할 그림들의 주제에 관한 상세한 해설이 들어 있다. 『장물지』에 따르면 어떤 그림들은 일 년에 몇 달씩 걸리는 경우도 있었으며, 또한 어떤 그림들은 특정한 명절에만 필요했다.[4]

그림의 종류와 용도와 관련해서 『장물지』보다 더 이른 시기의 텍스트는 없다. 왜 이보다 이른 시기의 텍스트가 존재하지 않는 것일까? 그 이유는 이 책의 여러 부분에서 다루어질 것이다. 『장물지』가 등장하게 된 이유는 명나라 후기인 16세기 후반부터 17세기 초반에 걸쳐 시작된 거대한 사

도 2.1. 중국 가옥 내부의 중당中堂 전경. 따이녠츠戴念慈 회도繪圖(R. H. van Gulik, *Chinese Pictorial Art as Viewed by the Connoisseur* (New York: Hacker Art Books, 1981), fig. 3).

회적 변화 때문이다.[5] 초기 상업 경제에 의해 야기된 부의 증가는 이 시기에 대규모의 수장가들을 양산했다. 그들은 『장물지』가 제공하는 것과 같은 정보를 필요로 했다. 작가들과 출판업자들은 수장가들의 이러한 수요를 만족시켜 주어야 했다. 이들은 유례가 없을 정도로 미술품 저록著錄 서적, 수장가들을 위한 미술품 관련 지침서, 감식과 우아한 취미 생활을 위한 안내서 등을 쏟아 내었다.

제한된 수의 특권층 가문 내에서 전통적으로 구전이나 사례에 의해 전수되었던 고상하고 의례儀禮적인 삶의 규칙들은 이제 이러한 삶을 추구하고자 하는 충분한 돈과 시간적 여유를 가진 광범위한 계층의 사람들에게 개방되었다. 『장물지』의 저자인 문진형文震亨(1585-1645)은 유명하지는

않았지만 그 자신이 화가였다. 그는 16세기의 위대한 화가 문징명의 증손자였으며, 일족들은 신사층 지주이자 관료였다(문징명은 한림원翰林院에서 잠시 관직을 맡았었고, 문진형의 형인 문진맹文震孟(1574-1636)은 더 짧은 기간 동안 대학사大學士를 지냈다). 문진형은 수 세대에 걸쳐 예술적 거래에서 예술품 감상의 권위자이자 자문으로 활동했던 가문의 자제였다.[6] 따라서 문진형은 교육과 가족 배경에 있어 특권이 부족했던 이들에게 예술품 감상과 수장에 대한 지식을 제공해 줄 수 있는 완벽한 조건을 갖추고 있었다.

이와 같이 그림 수요의 일부는 당시 그림을 필요로 했던 새롭게 등장한 개인 및 가족들로부터 생긴 것이다. 이들은 당시의 그림뿐 아니라 옛 그림도 원했다. 수장가들을 위한 안내서는 다음과 같은 사항을 권고하고 있다. 그림들은 일정한 주기로 바꾸어 주어야 한다. 또한 그림들은 너무 오랫동안 벽에 걸려 있어서는 안 된다. 그림들이 장기간 벽에 걸려 있게 되면 수장가들은 이 그림들을 보는 것이 지겨워지게 된다. 또한 그림들은 먼지와 건조한 기후에 장시간 노출되면 상하게 된다(*따라서 그림들은 항상 일정한 주기로 교체되어야 한다).[7] 생일, 결혼, 은퇴 등 특별한 경우 및 행사를 위해 여기에 걸맞은 주제의 그림들이 주문, 요청되었다. 〈강위도리도講幃桃李圖〉(도 2.2)는 남영藍瑛(1585-1664)과 초상화가인 진우윤陳虞胤이 누군가의 생일잔치에 걸기 위해 1652년에 그린 12폭의 그림이다. 화면 중앙에는 도교의 신선들과 장수를 상징하는 것들에 의해 둘러싸인 남자가 보인다. 이 작품은 생일잔치용 그림치고는 불필요할 정도로 크다. 이후에 12폭이나 되는 이 큰 그림이 얼마나 자주 걸렸는지 궁금하다.

화가의 입장에서 가장 환영할 만한 경우는 수장가가 그의 작품을 칭찬하고 그 주제가 무엇이든 그의 그림을 원하는 경우이다. 수장가가 다른 특별한 목적 없이 단지 미적인 즐거움을 위해 해당 화가의 그림을 좋아한 경우가 이에 해당된다. 이렇게 얻어진 그림들은 옛날 그림들처럼 근본적으로 얼마

도 2.2. 남영藍瑛(1585-1664)·진우윤陳虞胤(17세기 중반에 활동), 〈강위도리도講幃桃李圖〉, 부분, 1652년, 12폭 연병聯屛, 매 폭 187×51.5cm, 1983년 6월 뉴욕 크리스티즈 경매 도록 (Christie's auction catalog, New York, June 23, 1983), 687번.

나 회화적으로 뛰어난가, 즉 회화적 특질이 감상 대상이었다. 수요에 부응해 기능적인 그림들을 공급했던 화가들은 분명히 가장 낮은 사회 계층에 속했다. 반면 예술 작품을 추구했던 그림들을 그렸던 화가들은 가장 높은 사회계층에 속하는 경향이 있었다(물론 항상 그런 것은 아니었지만). 따라서 그림을 요청, 획득하고 그림값을 지불하는 방식은 다양했다. 이렇게 그림의 수요와 공급 시스템에서 가장 낮은 위치에 있었던 사람들은 직업화가들이었다. 가장 높은 위치를 차지한 것은 문인화가들, 혹은 유사 문인화가들, 다시 말해 문인화가들에 가까운 화가들이었다. 가장 높은 위치에 속한 화가들 중에는 직업화가들도 있었다. 이들은 비록 직업화가들이었지만 이러한 지위를 누

릴 정도로 명성과 인기를 쌓아 왔으며 예술적으로도 독립된 화가들이었다.

이러한 분류는 기본적이고 단순한 패턴으로 화가들을 나눈 것이다. 나는 이 책에서 이러한 분류를 혼란스럽게 만들 예정이다. 왜냐하면 언제나 그렇듯 화가들과 그들의 고객들은 이와 같이 정해진 규칙을 따르지 않았으며 이들은 이보다 훨씬 복잡하고 흥미로운 방식으로 상호작용했기 때문이다. 그럼에도 불구하고 우리는 위에서 제시한 패턴들을 화가들을 이해하기 위한 배경 지식으로 삼을 것이다. 그리고 이러한 패턴들은 마치 문인화가와 직업화가의 구별처럼 일종의 만들어진 이상적인 개념이다. 여러 개별적 경우들은 모두 이상화된 개념에서 벗어나 있다. 그런데 이러한 이상적인 개념이 없으면 여러 개별적인 경우들은 결국 충분히 이해되지 않을 것이다(*비록 이상적인 개념은 현실성이 부족한 만들어진 개념이지만 개별 사례들을 이해하는 데 어쩔 수 없이 필요하다).

그림을 얻는 방법 1: 주문과 서신

직업화가로부터 특별한 경우에 필요한 그림을 얻는 것은 상대적으로 간단하다. 그림이 필요한 사람은 그림 주문을 하고, 그림을 받고, 돈을 지불하면 된다. 소주에서 활동한 화가인 구영仇英(1494년경 – 1552년경)이 그의 후원자 중 한 사람인 한림원 관리에게 보낸 한 통의 편지는 이러한 일련의 과정을 잘 보여 준다.[8] 이 사람은 생일 축하용 그림을 주문했다. 그는 길상吉祥적 소재로 가득 찬 구영의 완성도 높은 그림을 기대했음에 틀림없다(도 2.3). 구영은 이에 응답하였다. 처음에는 듣기 좋은 어투로 편지를 시작한 후 구영은 다음과 같이 이야기하였다.

최근에 생일 축하용 그림을 그리라는 주문으로 나에게 호의를 베풀어

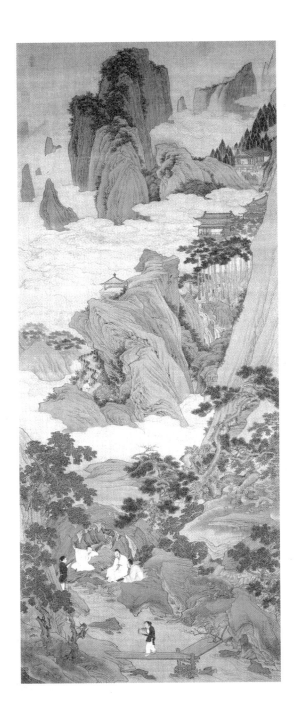

도 2.3. 구영仇英(1494년경-
1552년경),〈도화원도桃花源圖〉,
비단에 수묵채색, 175 × 66.7cm,
천진박물관.

주셔서 고맙습니다. 주문하신 그림이 완성되어 이제 승인을 받기 위해 보여 드립니다. 다른 주문이 필요하시면 저에게 기별만 해 주십시오. 그러면 그림을 바로 완성하여 보내 드릴 것입니다. 그런데 더 이상은 서지西池를 통해 주문하지 말아 주십시오. 그와 제가 비록 친척이긴 하지만 서로 사이가 좋지 않습니다. 부디 이를 명심해 주십시오. 나머지 두 그림들도 곧 보내 드리겠습니다. 아직 병으로부터 완전히 회복되지 못하여 이 편지를 너무도 성의 없이 적었습니다. 용서를 바랍니다. [구]영英, 다시 한 번 절하고 이 편지를 봉합니다. 여섯 번째 날에.

구영은 다음과 같은 추신을 덧붙였다: "귀 댁에 환약인 희험환豨薟丸이 많이 있다고 들었습니다. 몇 알만 얻을 수 있을까요. 만약 그 약초인 희험엽豨薟葉이 있다면 그것도 좀 주셨으면 좋겠습니다. 부디 저를 위해 건강지침서인 『소문素問』 한 부部를 보내 주십시오. … 그리고 아우 분이신 방호方壺에게서 은으로 그림값을 받았습니다. 아우 분께 제 고마움을 전해 주십시오. … (돌려보내는 것은) 남은 비단입니다."

이 편지는 단순히 그림 거래를 기록했을 뿐 아니라 다음과 같은 몇 가지 흥미로운 내용을 다루고 있다. 이 편지에는 중개인go-between의 사용, 후원자가 그림 제작용 비단을 제공했다는 사실, 그리고 돈 이외에 또는 돈 대신 화가에게 선물을 주는 사회적 관습(구영이 요구한 약과 『소문』과 같은 건강서) 등이 나타나 있다.

이러한 간단한 그림 거래 유형에서 가장 흔한 것은 그림을 구하는 이가 누군가를 화가에게 보내 주문을 하고, 다시 그 그림을 후에 받아 오는 것이다. 이때 그림 주문자는 주로 하인을 이용하였다. 청나라 초기에 활동한 극작가인 이어李漁(1611-1680?)의 희곡에는 두 명의 정부 관리들이 그들의 하인에게 편지를 주어 동기창에게 보낸 이야기가 들어 있다.[9] 이 이

야기는 비록 허구이지만 기본적으로 당시 분명히 있을 법한 현실적인 사례였다. 첫 번째 관리는 동기창에게 생일 축하 시와 책 서문을 부탁하였다. 그 하인은 이 편지를 동기창에게 배달하고 구두로 부탁하였다. 그는 며칠 내로 다른 전령이 완성된 글을 가지러 올 것이라고 전했다. 두 번째 하인은 와서 그림 한 점과 부채에 쓴 글씨 한 점을 동기창에게 부탁하였다. 그는 그의 주인으로부터 받은 편지를 전하며 말하길, 동기창이 작품들을 완성할 때까지 기다리겠다고 하였다. 동기창은 크게 노하여 그의 친구인 진계유陳繼儒(1558-1639)에게 불평을 늘어놓았다. 동기창은 그림과 서예작품을 압박 속에서 완성하는 것보다 그 관리의 편지에 답장을 써야만 하는 것에 더 많은 불평을 하였다. 그런데 동기창의 경우 작품 값에 대한 언급은 없다. 동기창은 본인 스스로가 관료였으며 구영보다 훨씬 높은 사회적 지위에 있었기 때문이며, 아마도 돈 대신 선물을 받았거나 상호 간의 약정에 부합하는 모종의 확장된 거래가 있었을 것으로 생각된다(*두 관료는 동기창에게 돈 대신 다른 것을 주어 그림값을 해결한 것으로 여겨진다).

주인 대신 그림을 주문하고, 그림값을 지불하며, 그림을 들고 왔다갔다하는 하인들에 관한 사례는 상당히 많이 알려져 있다. 19세기 후반 상해에서 활동한 화가인 임백년任伯年(1840-1895)의 일화는 곤경에 처한 한 하인에 관한 이야기이다. 임백년의 친구 두 명이 그를 방문하러 왔다가 현관 계단에서 울고 있는 하인 하나를 발견했다. 이미 오래전에 계약을 마쳤으며 돈도 지불한 그림을 임백년이 결국 끝내지 못할 경우를 생각하고 이 하인은 울었던 것이다. 그는 자신이 돈(*임백년에게 준 그림값)을 훔쳤다고 생각할 주인에게 돌아가는 것을 두려워했다. 이에 그 두 사람은 하인을 집안에 들이고 임백년으로 하여금 그들이 기다리는 동안 그림을 바로 완성하도록 하였다.[10]

다른 경우는 청나라 초기에 활동한 산수화가인 공현龔賢(1618-1689)

의 후원자 중 한 사람인 양이장梁以樟에 관한 이야기이다. 그는 하인에게 편지를 주어 공현에게 보냈으며 가서 찾아보고는 싶지만 자신이 너무 바빠 갈 수 없게 되어 미안하다는 말을 전했다. 양이장은 이 편지에서 공현에게 하인이 기다렸다가 주문한 그림을 가지고 오게 돼서 미안하다고도 하였다. 그는 또한 화면 구성이 "하늘이 없는 것 같이 빡빡하고, 땅이 없는 것 같이 공허한"[11] 것이었으면 좋겠다고 덧붙였다. 나는 나중에 수화자受畵者들이 어느 정도까지 그림의 주제와 양식을 미리 규정하여 화가에게 요구했는지, 즉 이들이 얼마나 그림 제작에 직접적으로 관여했는지에 대한 문제를 다룰 것이다. 이 경우 양이장의 요청은 공현이 선호하는 그림 양식(*공현이 즐겨 그리는 그림 스타일)을 수용하고 그에 대한 감사 혹은 암묵적인 동의의 표현으로 보인다(도 2.4).

다음은 나중에 공현의 후원자가 되었던 인물인 호종중胡從中에 관한 이야기이다. 그는 공현이 그해 여름 칩거할 생각이라는 소식을 들었다. 그는 이 내용을 적은 편지를 공현에게 보냈다. 이 편지에서 호종중은 공현에게 그림을 주문할 생각이기 때문에 하인을 보내 공현의 집 근처에 살도록 하면서 공현에게 필요한 쌀이나 소금 같은 생필품을 대줄 예정이라고 하였다. 또한 그는 자신도 때때로 방문할 것이라고 썼다. 이래도 괜찮은 것이었을까? 공현의 답장은 남아 있지 않다. 그러나 단단히 마음을 먹은 호종중은 공현의 그림을 얻었을 것으로 생각된다.[12]

화가에게 그림을 요청하는 것은 주로 편지의 형태로 이루어졌다. 그림 요청에 사용된 많은 편지들이 명청明淸시대 문인들의 편지 모음 출간물인 서찰휘편書札彙編 속에 들어 있다. 또한 몇몇 실제 편지가 아직까지 남아 있다. 한편 앤 버쿠스Anne Burkus는 최근 편지를 어떻게 쓸 것인지를 잘 알려주는 편지 작성용 지침서의 존재를 밝혀 우리의 주목을 끌었다. 이 지침서에는 편지 쓰기의 다양한 유형이 들어 있는데 화가들에게 쓴 편지의 전형

도 2.4. 공현龔賢(1618-1689),
〈하산과우도夏山過雨圖〉,
비단에 수묵, 141.9×57.6cm,
남경박물원.

적인 모델도 소개되어 있다.[13] 편지 작성용 지침서들의 사례는 당나라 시기까지 거슬러 올라간다. 그러나 이 지침서들은 17세기 이후 특히 유행하였다. 앞에서 언급한 바와 같이 모든 종류의 문화 활동에 참여하려는 부유한 사람들의 수가 폭발적으로 증가함에 따라 문화 및 취미 생활과 관련된 교육용 책자에 대한 수요가 형성되었다. 이러한 지침서들에는 화가에게 편지를 쓸 때 어떻게 경의를 표하는 어투를 사용해야 하는지가 들어 있다. 또한 지침서를 참고한 사람들은 편지 쓸 때 상대에게 공손한 자세를 취하는 것이 필요하다고 생각했다. 그런데 현재 남아 있는 고객이나 후원자들의 원본 편지들은 지침서보다 표현 및 내용상 좀 더 직설적인 경향을 보여 준다. 버쿠스가 인용한 예시 편지는 다음과 같이 시작된다(이하 그녀의 번역임).

종이 위에는 안개 낀 구름이, 붓끝에는 물기 어린 바위들이 있습니다. … 이것이 대체 무엇입니까? 선생님은 천상의 작품과 견주어 더 나은 작품을 만들 수 있습니다. … 내 집의 중당中堂에 걸 당신의 풍성하고 살아 움직이는 붓질로 그림 몇 점을 만들어 주시길 간곡히 부탁드립니다. 그러면 상강湘江의 세 지류(*버쿠스의 오역이다. 상강湘江이 아닌 삼강三江이다), 오악五嶽, 형산衡山과 여산廬山의 석실들을 내 방에서 나가지 않고도 볼 수 있을 것입니다.[14]

비슷한 목적을 가진 19세기 초에 출간된 다른 지침서는 다음과 같은 편지의 시작 부분을 보여 준다.

당신의 붓질은 너무도 풍부하고 화려하게 빛나서 당신은 형호荊浩(약 855-915)나 관동關仝(10세기 초에 활동)에 견줄 수 있으며, 또한 고개지顧愷之(344-405)나 육탐미陸探微(약 460년대-6세기 초에 주로 활동) 같은

고대의 대가들을 계승할 수 있을 것 같습니다. 종이 위에 펼쳐진 안개 낀 구름들은 매우 훌륭하여 마치 봄이 찾아온 것 같습니다. 당신이 이루어 낸 것은 창조주의 작업과 비교될 수 있을 것입니다.[15]

일단 이러한 과찬으로 화가의 마음을 얻게 되면, 아마도 사람들은 적절히 완곡한 어법을 사용하여 화가에게 그림 주문을 할 수 있을 것이다. 그러나 지침서의 편집자들은 다음과 같이 조언하였다. 그림 주문자가 원하는 특정한 주제나 양식은 매우 일반적인 방식으로 언급되어야 한다. 만약 그렇지 않다면, 화가는 자신의 예술적 독립성이 침해되었다고 생각해 크게 화를 낼 것이다.

그림을 얻는 방법 2: 중개인과 대리인

어떤 이유인지는 몰라도 고객들이 화가에게 직접적으로 또는 편지로라도 접촉하기를 원하지 않을 때 이들은 중개인들을 활용하였다. 중인中人 또는 중간인中間人은 문자 그대로 가운데 있는 사람을 뜻하는 중개인仲介人을 말한다. 이들은 중국 내의 모든 사회적·경제적 교환 시스템 내에 위치해 있으며 그 속에서 상호 간의 거래를 용이하게 하고 제안이나 그에 대한 응답을 이곳저곳으로 전하는 역할을 했다. 중개인은 성사된 거래에 책임이 있는 중간 상인이나 보증인으로도 활동할 수 있었다. 그림을 파는 사람은 돈을 못 받지 않는 한 중개인이 있기 때문에 굳이 그림을 원하는 사람의 정체를 알 필요도 없었다.[16] 중개인은 화가와 후원자 또는 고객의 친척일 수도 있었다. 간단히 이야기해서 중개인은 그림을 팔고 사는 양측 모두가 믿을 수 있는 사람이었다. 작품과 관련된 거래에서 중개인은 종종 작품 가격과 오래된 작품의 감정에 대해 조언을 해 줄 수 있는 전문가로 활약했다.

화가들도 중개인으로 활동했다. 이들은 때때로 중개 활동을 통해 수입을 늘렸다. 화가들은 그림들, 수장가들, 시장과 특수한 친밀 관계를 가지고 있었으며 이것을 이용해 이득을 취했다. 문가文嘉(1501-1583)는 이러한 일을 했던 화가 중 한 명이다. 문가의 아버지인 문징명도 경우에 따라 중개인으로 활동하였다. 명나라 말기의 문인인 첨경봉詹景鳳(1519-1602)에 따르면 당시 중개인들은 작품 감정비를 포함해 전체 그림 판매가의 1/10을 수고비로 받았다고 한다.[17]

문인화가나 준準문인화가들과 접촉하기 위해 고용된 중개인들은 부가적인 기능을 수행했다. 이 경우 그림 거래는 경제적 교환보다는 사회적 교류라는 측면이 강했다. 화가가 어느 정도의 사회적 지위에 있는 사람일 경우 주문이나 현금 지불 약속보다는 개인적 호의, 신세 갚음, 선물에 대한 보답과 같은 형식으로 그로부터 그림을 얻어야 했다. 이러한 비금전적인 거래는 꽌시關係라는 중국의 거대한 인적 네트워크 속에서 이루어졌다. 꽌시는 물질적 이익에 대한 고려 속에서 형성된 것이 아니다. 오히려 꽌시는 사람의 감정인 인정과 상호 호혜성의 원칙에 바탕을 둔 인적 관계망이라고 할 수 있다. 이러한 매우 친밀한 인적 관계를 낯선 사람과 가질 수 있는 사람은 없었다. 고객이 화가에게 직접 접근할 수 있는 통로가 없을 경우 그는 중개인을 이용하였다. 이 중개인은 화가와 꽌시가 있는, 주로 화가의 친척이거나 가까운 관계에 있는 사람들 중 하나였다.[18] 다음의 몇 가지 사례는 중개인이 활용된 상황들이 어떤 유형이었는지를 보여 줄 것이다.

청나라 초기에 남경에서 활동한 문인이자 극작가이며 예술 후원자였던 공상임孔尙任(1648-1718)은 1689년에 열린 한 연회에서 위대한 개성주의 화가인 석도石濤(1642-1707)를 만났다. 그 후 그의 친구이자 이 모임의 주관자였던 시인 탁이감卓爾堪에게 공상임은 "석도의 시와 그림은 그 사람 자체입니다. 우리는 그 시회詩會에서 짧게 만났을 뿐 그의 그림을 가지

고 싶었던 나의 바람을 표현할 수 없었습니다. 우리가 헤어질 때 그는 내게 아름다운 부채 그림을 선물했습니다. 이후 나는 이 부채 그림을 친구들에게 보여 주었습니다. 나는 석도에게 시를 지을 때 볼 화첩을 하나 부탁하고 싶었습니다. 그러나 나는 석도에게 이러한 부탁을 직접 하기가 두려웠습니다. 이에 나를 위하여 당신이 내 뜻을 석도에게 전해 주기를 간절히 바랍니다"라는 내용의 편지를 썼다.[19] 이런 유형의 중개인들은 화가와 접촉하려는 고객을 대신해 활동하였다.

또 다른 유형의 중개인은 화가의 대리인agent이라고 부르는 것이 더 적절할 듯한 인물이다. 그는 화가에게 들어온 주문을 처리하고 작품 판매를 홍보하였다. 이 분야에 종사했던 사람들은 개인적 친교나 화가에 대한 순수한 존경심, 또는 수수료에 대한 기대, 또는 이러한 이유들이 합쳐져서 화가를 위해 일하게 되었다. 대리인을 통해 청나라 초기의 개성주의 화가였던 주탑朱耷(1626-1705), 즉 팔대산인의 산수화첩을 주문하고 받았던 한 수장가의 경우가 이 책의 제1장에 소개되어 있다. 정경악程京萼(1645-1715)이라는 대리인은 화가인 정정규程正揆(1604-1676)의 아버지이다. 나중에 정정규는 아버지 정경악이 팔대산인을 "발견"했으며 그의 그림 가치를 다른 사람들에게 알려 주었다고 주장하였다.[20]

16세기에 활동한 서예가인 팽년彭年(1505-66)은 이러한 유형의 대리인으로 화가 전곡錢穀(1508-1578년경)을 위해 중요한 그림 주문을 받아 주었다. 그가 전곡에게 보낸 편지는 다음과 같다. "당신에게 빈 비단 첩帖을 보냅니다. 호량壺梁(장헌익張獻翼이라는 인물, 1534-1604)이 내게 부탁을 해 왔습니다. 호량은 당신의 《백악도책白岳圖冊》(안휘성 남부에 위치한 백악으로 가는 길의 경치를 그린 그림)을 원합니다. 그는 이 화첩을 순강巡江 벼슬을 하는 하공何公(*하씨 성을 가진 인물)에게 선물하고자 합니다. 제가 하루이틀 내로 이 화첩을 목판화로 만들 판각공板刻工 여럿을 구해 보겠습니다. 하공

은 문예에 조예가 대단히 깊기 때문에 당신의 독창적인 예술을 반드시 알아 줄 것입니다. 하루이틀 내로 그림을 완성할 수 있기를 성심을 다해 부탁 드립니다."21 현존하는 전곡의 화첩인《기행도책紀行圖冊》(또는《태창지양주여정도기太倉至揚州旅程圖紀》, 도 2.5)은 호량이 기대했던 화첩과 상당히 비슷한 작품으로 볼 수 있다.

팽년의 간결한 편지를 통해 우리는 1647-1648년에 소운종簫雲從 (1596-1673)이 제작한《태평산수도太平山水圖》(1648)22가 만들어지게 된 일련의 상황을 상상해 볼 수 있다. 어떤 지방 관리가 몇 년 동안 맡았던 직책을 그만두고 떠나게 되었다. 이 지방 관리는 자신이 재직했던 곳의 유명한 경치들을 그림으로 그려 추억으로 간직하고 싶어 했다. 이에 이 사람의 친구들 또는 이 지방 관리 스스로가《태평산수도》화첩을 주문했던 것으로

도 2.5. 전곡錢穀(1508-1578년경), 〈경구京口〉,《기행도책紀行圖冊》, 32엽 중 1엽, 종이에 수묵담채, 매 엽 28.5×39.1cm, 타이페이 국립고궁박물원.

생각된다. 또한 이 화첩 속에 들어 있는 그림들은 그의 재직 생활을 기리기 위해 목판화로 만들어졌으며 이 목판화들은 그의 친구들에게 주어졌다.[23]

왕불王紱(1362-1416)의 경우는 화가가 그림을 받는 수화자와 그림 거래에 있어 너무 직접적으로 연루되는 것을 피하기 위해 중개인을 고용한 경우이다. 왕불은 남경의 황궁에서 여러 말단 직책을 맡았으며 동시에 궁정화가로 활동했기 때문에 그의 사회적 지위는 다소 모호하다.[24]

> 왕불이 궁정에서 은퇴한 뒤 어느 날, 검녕黔寧의 검국공黔國公 목성沐晟 (1368-1439)은 왕불의 이름을 외치며 그를 쫓아왔다. 왕불은 대답을 하지 않았다. 어떤 동료가 그에게 "저 분은 검국공이십니다"라고 말하자 왕불은 "나도 들었습니다. 그렇지만 그는 나로부터 그림을 원할 뿐입니다"라고 답하였다. 그러자 목성은 왕불에게로 와서 단호하게 그림을 요구했다. 왕불은 그저 고개만 끄덕였다. 몇 년이 지난 후 목성은 왕불이 그림을 그리기 시작했는지 묻는 편지를 썼다. 그러자 왕불은 "내 그림을 검국공에게 그냥 줄 수는 없다. 내 친구인 평중미平仲微는 검국공의 손님이다. 내 친구를 통해서만 그 그림은 갈 것이다(*내 친구인 평중미 때문에 내가 그림을 주는 것이다). 검국공은 평중미에게 작품을 부탁할 때에만 내 그림을 가질 수 있을 것이다"라고 말하였다.[25]

샨꿔린單國霖은 고대부터 18세기에 이르기까지 중개인의 이용은 화가와 그림 고객 간의 개인적 친교의 문제였다고 하였다. 또한 그는 건륭제乾隆帝(재위 1736-1795) 시기부터 중개인의 활용은 좀 더 제도화되었으며 엄청나게 상업화되었다고 주장하였다. 샨꿔린에 따르면 건륭제 시기에 문인화가들은 생계를 위해 작품을 팔아야 할 필요성이 더 커졌다고 한다. 그 결과 문인화가들은 대리인이나 거래상들과 좀 더 긴밀한 인간적 관계를 맺

었으며, 이전보다 훨씬 그들을 공경하게 되었다고 한다. 이 점를 보다 상세하게 설명하기 위해 그는 반공수潘恭壽(1741-1794)의 편지 한 통을 인용하였다. 이 편지는 반공수가 가족 중 한 사람에게 쓴 것이다. 반공수는 이 사람에게 자신이 그려 놓은 판매용 생일 축하 그림들을 붓과 먹을 파는 문방구상文房具商인 임학성林鶴聲에게 넘기라고 부탁했다. 또한 이 편지에서 반공수는 임학성이 왔을 때 그를 예의 바르게 대접해 달라고 덧붙였다.[26]

현재까지 살펴본 여러 예를 통해 볼 때 대리인 같은 중개인들agentlike go-betweens을 조금 더 상업적인 목적으로 고용한 일은 중국 역사상 이른 시기에도 존재했다. 그러나 심지어 늦은 시기에도 여전히 개인적인 우정이나 화가에 대한 존경심 때문에 대리인 같은 중개인으로 일한 사람들이 있었다(*대리인 같은 중개인이 반드시 상업적인 목적 때문에 화가를 위해 일한 것은 아니다). 19세기 초반에 활동했던 인물화가인 비단욱費丹旭(1801-1850)은 미인도를 전문적으로 그렸으며 때때로 초상화도 제작하였다(도 2.6). 비단욱은 항주杭州의 성황산城隍山 위에 가판을 차려 놓고 그림을 그려서 파는 일을 시작했다. 당시 명성이 꽤 있었던 산수화가이자 관료였던 탕이분湯貽汾(1778-1853)은 우연한 기회에 비단욱을 발견하였으며 그의 그림을 높게 평가하였다. 탕이분은 비단욱을 본 후 그를 돕기로 결정하였다. 그는 화가와 학자들과 어울리길 원했던 신흥부자에게 비단욱을 소개해 주었다. 또한 탕이분은 이 신흥부자에게 앞으로 비단욱이 유명해질 것이라고 말해 주었다. 탕이분의 말을 듣고 이 신흥부자는 비단욱을 자신의 집으로 데려와 머물게 했으며 일정한 급여도 주었다. 또한 이 신흥부자는 자신의 친구에게도 비단욱을 소개시켜 주었다. 아울러 그는 비단욱이 자신의 친구가 가지고 있었던 오래된 그림들을 연구할 수 있도록 도와주었다. 비단욱의 명성은 급속도로 높아졌다.[27]

임웅任熊(1820-1857)은 아직 중국 밖에서는 이름이 거의 알려져 있지

도 2.6. 비단욱費丹旭(1801-1850), 〈초강상공장군상楚江上公將軍像〉, 1848년,
종이에 수묵채색, 174×97cm, 광동성박물관.

않지만 근대 중국 화단을 대표하는 다재다능했던 화가 중 한 사람이다. 그는 비단욱과 비슷한 방식으로 화가로서의 삶을 시작했다. 요섭姚燮(1805-1864)이라는 당시의 유명한 문인이 길거리에서 그림을 팔던 임웅을 발견하여 자신의 집으로 데리고 갔다. 임웅은 요섭의 집에 상시적으로 기거하면서 작업했던 우거화가寓居畫家 artist-in-residence였다.[28] 임웅은 요섭의 환대에 대한 보답으로 요섭의 시구를 도해한 일련의 화첩들을 제작했는데 이 화첩들의 상당수가 현재 남아 있다(도 2.7). 어느 날 요섭이 연회를 열었는데 그곳에서 벌어진 술 마시기 게임[酒遊戲]에 임웅이 그린 카드[紙牌]가 사용되었다. 손님들이 이 카드들을 칭송하자 요섭은 임웅을 불러 이들에

도 2.7. 임웅任熊(1820-1857), 〈원중사녀園中仕女〉,《요섭시의도책姚燮詩意圖冊》, 120엽 중 1엽, 종이에 수묵채색, 매 엽葉 27.3×32.5cm, 북경 고궁박물원.

게 소개하였다. 이에 참석한 모든 사람들이 임웅에게 그림을 주문하였다.[29]

　　앞서 인용했던 정민의 일기에서 본 글들처럼 현재 화가들과 그들의 대리인들 간에 오간 편지들이 남아 있다. 이 편지들은 화가들이 처했던 경제적 현실을 생생하게 알려 준다. 이 편지들 중 18세기에 활동했던 다재다능한 화가인 화암華嵒(1682-1756)이 획정獲亭이라는 화상畵商에게 보낸 편지는 이 점에서 주목된다. 이 편지에서 화암은 획정이 자신의 그림을 판 후 보내 준 돈에 대해 불평을 토로하였다. 획정은 본래 약정했던 금액의 60퍼센트만 지불했기 때문에, 화암은 나머지 40퍼센트도 마저 달라고 요구했다.[30] 화암은 그의 대리인인 장사교張四敎에게 쓴 또 다른 편지에서 "내가 당신에게 주었던 〈송학도松鶴圖〉는 큰 공을 들여 그린 것입니다. 내가 이제 늙었으니 당신이 이 사실을 헤아려 그림 고객에게 이전에 정했던 액수보다 더 많은 돈을 달라고 요청해 주십시요"[31]라고 했다. 화암이 그린 다수의 〈송학도〉들이 현재 전하고 있다(도 2.8). 장예장張豫章이라는 사람은 청초淸初 정통파의 대가인 왕휘王翬(1632-1717)에게 편지 한 통을 보냈다. 이 편지에서 장예장은 고객들이 이미

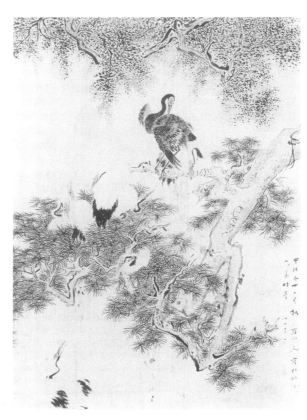

도 2.8. 화암華嵒(1682-1756), 〈송학도松鶴圖〉, 1754년, 비단에 수묵채색, 192.5×136cm, Victoria Contag 구장舊藏.

돈을 다 지불한 여러 개의 그림들을 빨리 마쳐 달라고 왕휘에게 간곡히 부탁하고 있다. 장예장은 왕휘를 위해 일했던 일종의 대리인으로 여겨진다. 다른 편지에서 그는 제삼자로부터 왕휘의 그림 열 개를 얻었으며 이 그림들을 왕휘에게 보내 제발을 써 달라고 요청하였다. 장예장은 아마도 이 그림들을 다른 사람들에게 팔기 위해 왕휘에게 부탁을 했던 것 같다.[32]

　　해강奚岡(1746-1803)은 18세기 후반에서 19세기 초에 활약한 산수화가이다. 그는 예찬, 황공망黃公望(1269-1354)과 청초 정통파 화가들의 양식을 따라 작품 활동을 하였다(도 2.9). 따라서 우리는 그가 순수한 마음을 지닌 여기화가로 물질적인 이득에는 관심이 없었던 인물이었다고 생각할 수 있다. 위에서 언급한 해강이 추종했던 산수화 양식은 문인화가들과 밀접한 관련이 있었다. 그러나 현재 전해지는 해강의 편지들은 그가 그림을 팔기 위해 열심히 일했으며 때로는 한 번에 한 명 이상의 대리인을 이용하기도 했음을 보여 준다. 해강이 그의 대리인이자 후원자였던 접산接山에게 보낸 편지를 보면 그가 접산에게 정기적으로 그림을 보냈음을 알 수 있다. 접산은 이 그림들을 다른 고객들에게 넘겨 주었을 것으로 여겨진다.[33] 해강의 또 다른 대리인이었던 염려念閭에게 쓴 편지에서 해강은 주문받은 작품들이 어느 정도 진척되었는지에 대해 보고하고 있다. 또한 이 편지에서 해강은 작업의 질을 높게 유지하려면 더 많은 시간이 필요하다고 불평하였다. 아울러 해강은 다른 대리인을 통해 받은 그림 주문들에 대해서도 이야기하고 있다.[34] 해강은 해율전奚栗田이란 인물(아마도 그의 친척이었을 것이다)에게 판매용으로 일군의 선면화扇面畫와 화첩들을 보냈다. 이 그림들과 함께 해강은 해율전에게 편지 한 통을 보냈다. 이 편지에서 해강은 붓과 먹 등 그림 재료의 구매에 대해 논하는 한편 빚쟁이들에게 압박을 받고 있던 상황에 대해 불평하고 있다.[35] 제1장에서 다룬 정민과 마찬가지로 해강은 (*상업적인 그림 외에) 세상과 얽히지 않은 순수한 여기와 자유를 표현

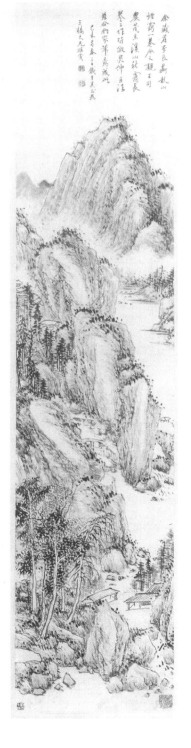

도 2.9. 해강奚岡(1746-1803),
〈추산연애도秋山煙靄圖〉,
1799년, 종이에 수묵,
130.2×31.4cm,
호놀룰루미술관(Honolulu
Academy of Arts [Honolulu
Museum of Art])(Mitchell
Hutchinson 부부 기증).

한 그림 수요에도, 다시 말해 그의 문인화에 대한 수요에도 응하였다. 그러나 순수한 여가와 자유는 해강 자신의 개인적 상황, 즉 그림을 그려 생활했던 그의 경제적 상황과는 거의 무관한 것이었다.

이 점에서 새로운 것은 없다. 중국의 산수화가들은 수 세기 동안 그들의 (*경제적) 상황과는 무관하게 특정한 사회적 가치를 의미하는 그림들을 제작하였다. 중국의 감식가들은 작품을 단순히 화가의 실제 상황과 내면의 삶inner life에 대한 표현으로 해석해 왔다. 따라서 (*화가들의 경제적 상황과 그림 제작 사이의 괴리를 보여 주는) 위의 경우들은 중국회화사 연구에 나타난 지속적인 경향, 즉 감식가들의 해석 방식이 지닌 문제점을 우리에게 다시 한 번 일깨워 주고 있다. 우리는 전통적인 중국의 문화적 표현들, 특히 이러한 문화적 표현들이 비록 개인적인 감정의 발현이라고 해도 우리는 조금 더 현실적인 측면에서 이 문제에 접근해야 할 것이다. 중국의 문화적 표현들은 작가나 화가가 만들어 낸 자신만의 페르소나persona를 나타낸 것이며 또한 작가들이 당면했던 실제 일상과 충돌했던 관념적인 이상을 보여 줄 뿐이다. 우리는 이러한 가정 하에 중국 화가의 삶을 연구해야 한다.[36]

위에서 살펴본 여러 경우들 및 나중에 소개될 다른 경우들을 통해 볼 때 그림들은 다양한 목적을 위해 중간에서 일하는 다양한 사람들intermediaries을 통해 화가로부터 얻어졌다. 이 사람들은 중개인들go-betweens, 대리인들agents, 화가의 생계를 염려했던 친구들, 거래에 노련했던 화상畫商들이다. 또한 이들 중에는 그림들을 다른 사람들에게 줄 선물로 이용하려고 했던 수장가들도 있다. 17세기를 대표하는 후원자였던 주량공은 이러한 방식으로 그와 가까웠던 화가들이 그린 그림들을 선물로 활용하였다. 화가는 그림을 그리고 누군가가 화가로부터 직접 그 그림을 받거나 또는 구매하는 간단한 거래 방식을 전형적인 것으로 우리는 여겨

왔다. 이와 같은 예술품의 단순한 거래 방식은 사실 매우 흔한 일이었다. 그러나 제삼자가 개입된 보다 복잡한 거래 역시 일반적이었으며, 아마도 중국회화사의 후기 단계인 명청明淸 시기에는 이런 방식이 오히려 더 흔한 일이 되었다.

그림을 얻는 방법 3: 시장과 화실

화가들은 그들의 작품을 시장에서 공개적으로 팔 수도 있었다(도 2.10). 그러나 이것은 다른 선택사항이 없을 때 그들이 취한 방법이었다. 시장에서 그림을 파는 일은 길에서 가판상들이 물건을 파는 것과 같은 수준으로 여겨졌으며 따라서 이것은 화가들에게 매우 모멸적인 일이었다. 우리는 임웅이 길에서 그림을 펼쳐 놓고 팔았으며 비단욱費丹旭이 그림을 좌판 위에

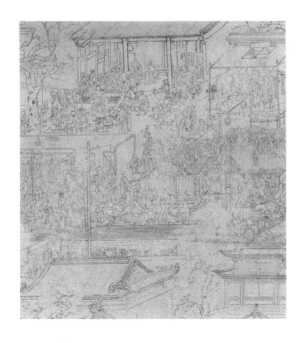

도 2.10. 작자 미상, 〈신년화등시장도 新年花燈市場圖〉 중 '그림과 골동품을 파는 상점' 장면, 분본粉本 두루마리의 부분, 종이에 수묵, 높이 29cm, 상해박물관.

늘어놓고 흥정했던 이야기를 앞에서 살펴보았다. 두 화가는 모두 후원자들을 만나 이러한 열악한 상황에서 벗어날 수 있었다. 명나라 후기에 활동한 한 비평가는 상업화 때문에 소주 지방의 그림이 쇠퇴하게 되었다며 다음과 같이 신랄하게 그림의 상업화 현상을 비판하였다: "그곳의 화가들은 종이 위에 먹을 대충 문지르고 발라 산, 개울, 식물, 나무를 그린 다음, 쌀한 되와 바꾸기 위해 시장에 걸어 놓는다."[37]

　"시장에 걸어 놓는" 것이 실제로 무엇을 의미하는지는 거의 알려져 있지 않다. 그러나 이 표현은 판매용 그림을 전시하는 다양한 공공장소가 있었음을 알려 준다. 운룡도雲龍圖(도 2.11)를 전문적으로 그렸던 청초清初 화가인 주심周璕(1649-1729)과 관련된 한 일화에 따르면 그는 그의 작품에은 100냥이라는 매우 높은 가격표를 달아 무한武漢 근처의 황학루黃鶴樓에 걸어 놓았다고 한다. 은 100냥에 그림을 사고자 하는 사람이 마침내 나타나자 주심은 그에게 그림을 선물로 주었다. 주심은 단지 자신의 그림을 존중해서 그 가격만큼 주고 사려는 사람을 만나고 싶었다고 하였다.[38] 고화古畫와 골동품을 팔던 시장, 불교 사찰에서 열린 풍물 장터(*묘회廟會로 불린 제례祭禮 시기에 절 부근에 임시로 설치된 시장), 도시의 특정 구역에 있었던 가게들에 대한 옛 기록이 현재 남아 있다(도 2.12).[39] 16세기 후반에 활동한 첨경봉은 자신이 살았던 도시, 아마도 안휘성 흡현歙縣에 있던 등시燈市(*등을 팔던 시장)에서 그림을 사고팔았다고 하였다.[40] 또한 화상이었던 오기정吳其貞은 그의 『서화기書畫記』(1677년경)에서 그의 고향인 휘주徽州에서는 음력 8월과 9월에 용궁묘龍宮廟에서 골동품들이 팔린다고 언급하였다.[41] 소장형邵長衡(1637-1704)이 쓴 「가짜 골동품[贋骨董]」이란 제목의 재미있는 시에는 소주의 창문閶門 일대에 늘어선 골동품 가게들이 묘사되어 있다. 소장형에 따르면 이곳에서 판매된 그림들은 대부분 위조된 가짜 그림들이었다. 그는 "요즘 훌륭한 화가들은 더 이상 자신의 그림을 그리지

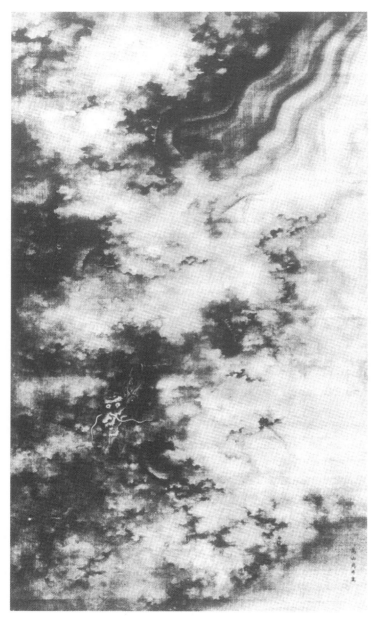

도 2.11. 주심周璕(1649-1729), 〈운룡도雲龍圖〉, 비단에 수묵, 131.5×74.6cm, 청도시박물관靑島市博物館.

도 2.12. 진매陳玫(18세기 전반에 활동) 등, 〈청명상하도淸明上河圖〉 중 '그림과 골동품 판매 시장' 부분, 1736년, 비단에 수묵채색, 35.6×1152.8cm, 타이페이 국립고궁박물원.

않는다. 오히려 이들은 옛 대가들의 양식을 바탕으로 가짜 그림을 그린다. 이들은 옛 대가들의 양식을 그대로 베낀 후 자신들의 가짜 그림이 옛 대가들의 양식과 매우 흡사한 것을 자랑으로 여긴다"[42]라고 하였다.

청淸 중기 이후로, 북경의 보국사報國寺에서 열린 사찰의 풍물 장터는 그림 판매를 위한 판로였으며, 유명한 유리창琉璃廠 지역에 생긴 고동서화점들의 전신이었다.[43] 그림들은 전당포에서도 매매되었으며, 찻집[茶館]에 판매용으로 걸리기도 했다. 이 중 유명한 찻집은 상해의 성황묘城隍廟에 있는 정원인 예원豫園 안에 있었다. 후대로 가면 그림들은 적어도 부채 가게,

표구점, 종이와 붓을 파는 가게에서 팔렸으며, 이곳에서 사람들은 오래된 그림들을 볼 수 있었다. 또한 사람들은 이곳에서 동시대의 지역 화가들이 그린 그림들의 샘플과 가격표를 볼 수 있었으며 그림 주문도 할 수 있었다.[44] 그림을 주문할 때 사람들은 일정한 크기의 그림 그릴 종이(또는 비단이나 화첩)를 구매했다. 재료의 크기는 부분적으로 가격을 결정하는 데 영향을 주었다. 이 종이 (위의 한 구석이나 뒷면)에는 그림을 주문한 사람의 그림 주제에 대한 요구사항들이 (아주 작은 글씨로) 적혔다. 또한 다른 사람에게 이 그림을 선물로 줄 경우 누가 그림을 주었는지를 밝히기 위해 그림을 주문한 사람은 이곳에 자신의 이름을 남겼다. 이러한 일이 끝나면 그림 그릴 종이는 화가에게 전해졌다. 그러면 화가는 이 종이에 그림을 그리고 작업이 끝나면 그림을 가게에 보내 보관했다. 그러면 그림을 주문한 사람이 가게로 와서 그림을 가져갔다.

또한 근대 시기의 도시들, 특히 상해에는 화가들의 클럽 또는 협회協會가 있었다. 이곳에서 클럽에 속한 화가들은 함께 작업을 하거나 그림들을 팔았다. 이들은 판매한 그림값의 일부를 그림 재료비를 포함한 비용으로 클럽에 주었다.[45] 비슷하지만 덜 상업화된 이와 같은 화가들의 동호인 모임들이 이전 시기에도 틀림없이 존재했을 것이다. 명나라 후기의 한 잡기雜記에는 남경에 존재했던 시인들 및 화가들을 위한 클럽인 시회詩會와 화회畫會에 대한 이야기가 들어 있다. 이곳에서 시인들은 시를 짓고 화가들은 이 시들을 그림으로 그리는 공동 작업을 했을 것으로 여겨진다. 이들 클럽이 이 그림들을 팔았는지 여부는 기록되어 있지 않다.[46]

문인화가로부터 그림을 얻을 수 있는 한 가지 유형은 그 화가의 화실이나 집을 직접 방문하여 그림을 요청하는 것이다. 이 경우 그림을 구하는 사람은 화가를 방문하는 데 필요한 적절한 자격, 즉 화가와 어느 정도의 친분이 있어야 했다. 공상임이 쓴 시에는 그가 사사표査士標(1615-98)

를 직접 방문한 일이 언급되어 있는데 다음은 방문 당시 사사표의 모습이다: "대충 쓴 모자 밑에 보이는 몇 가닥 안 남은 가는 머리카락/ 자신이 심은 작은 화분 속 한 움큼의 잔디와 같네/ 초대받아 집에 머물고 있는 승려에게 주는 밥도 꺼리지 않으니/ 그림을 부탁하는 사람 누구나 잠잘 채비하고 오기를."[47]

그러나 모든 화가들이 이와 같이 친절한 것은 아니었다. 어떤 화가들은 그의 그림을 찾는 사람들의 방문을 화를 내며 거절하기도 했다. 특히 그림을 원하는 사람들이 낯선 사람들이거나 그들의 접근 방식이 서툰 경우 그러했다. 화가들은 보통 완성작들을 방문객들을 위해 비축해 두었다. 방문객들은 이미 완성된 그림들을 보는 것뿐만 아니라 새로운 작품을 요청하거나 주문하기도 하였다. 화가들은 상황이 좋을 경우 이러한 새로운 그림 요청과 주문을 기꺼이 받아들였다.

앤 클랩은 당인唐寅의 경제적 상황에 대한 글에서 그의 작품들이 지닌 성격과 문헌 기록들을 근거로 다음과 같은 결론을 내린 바 있다. 당인은 "시장 판매용으로 중요하지 않은 그림들, 대개 부채 그림들을 그렸다. 그런데 이 그림들은 주문을 받아 그린 것이 아니며 가끔씩 찾아오는 방문 손님들을 위해 재고로 쌓아 둔 것이다."[48]

당인은 돈을 위해 그림을 그렸음을 인정했지만,[49] 돈을 벌기 위해서가 아니라 정치적 선물이나 기타 용도의 선물로 그림을 사용했던 화가들도 있었다. 그러나 이들 또한 당인과 마찬가지로 "주문받지 않은" 재고용 그림들을 가지고 있었으며 방문객들은 이 그림들을 보고 때로는 가져가기도 했던 것 같다. 청나라 초기에 활동한 산수화가인 정정규는 1649년부터 〈강산와유도江山臥遊圖〉(도 2.13)를 그리기 시작하였다. 그는 이 그림을 100폭幅 이상 그리려고 했는데, 나중에는 500폭까지 목표를 확장했으며 아마도 300폭 이상의 그림을 완성했던 것 같다.[50] 이 중 가장 초기 작품에 정정

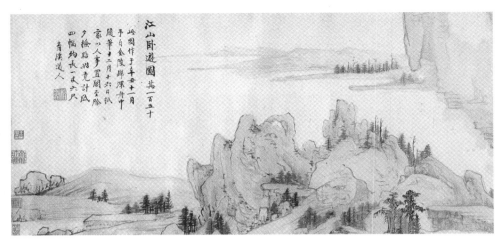

도 2.13. 정정규程正揆(1604-1676), 〈강산와유도江山臥遊圖〉(150번째 〈강산와유도〉), 부분,
1662년, 종이에 수묵담채, 높이 36.8×921.7cm, 로스앤젤레스카운티미술관Los Angeles
County Museum of Art(유물 등록 번호 M.75.25).

규가 써 놓은 제발에 따르면, 그는 자신처럼 수도에서 봉직하는 사람들의
"괴로움"을 달래기 위해 이 그림을 그렸다고 한다. 정정규는 벼슬살이로
인해 자연을 즐길 시간도 없고 서화를 감상할 여유도 없었던 사람들을 위
해 이 그림을 그렸다고 한다.[51] 1651년까지 그는 30폭 이상의 〈강산와유
도〉를 그렸는데 또 다른 제발에 의하면 한 작품을 제외한 모든 그림들은
"탐욕스러운 사람들"이 "가져갔다"고 한다. 이 표현은 동료 관료들에게 선
물로 주었다는 것을 완곡하게 말한 것으로 이해하는 것이 옳다. 나중에 그
린 〈강산와유도〉에 쓴 제발을 보면 정정규가 이러한 그림을 그려 선물로
준 것을 "사람들에게 아첨하기 위해", 즉 그의 지위를 높여 줄 사람들에게
호의를 베풀기 위한 것이라고 비난한 사람이 언급되어 있다. 이 제발에서
정정규는 이러한 비난이 있었음을 시인하였다. 그러나 그는 절대로 그런
이유 때문에 〈강산와유도〉를 그린 것이 아니라고 항변하였다. 그는 오로
지 공무를 마치고 난 여가 시간에 자신의 즐거움을 위해 그림을 그렸으며,

누구에게도 그림을 절대로 보여 주지 않았다고 주장하였다.[52] (그렇다면 어떻게 사람들이 그에게 그림을 요청했으며 어떻게 그 많은 "탐욕스러운 사람들"이 그림을 가져가려고 애쓴 것일까?)

나는 최근의 글에서 동기창 역시 정정규와 거의 같은 패턴을 따랐다고 언급한 바 있다. 정정규는 1631년 수도에서 처음 봉직했을 때 짧은 기간이었지만 동기창을 알고 지냈다.[53] 동기창은 자신이 그린 적지 않은 수의 그림에 두 번씩 제발을 남겼다. 1607년과 1611년에 쓴 동기창의 자제自題가 있는 〈서암효급도西巖曉汲圖〉는 그 대표적인 예이다(도 2.14). 첫 번째 제발을 보면 제목과 연기年紀는 적혀 있지만, 이 그림을 누구에게 주었는지는 나타나 있지 않다. 두 번째로 쓴 제발에는 동기창이 이 그림을 어떤 특정한 인물에게 주었는지가 적혀 있다. 또한 이 제발에는 그가 이 그림을 다시 접했던 당시 그림 소유자가 누구였는지가 언급되어 있다. 한편 두 개의 제발을 지닌 이러한 축 그림들은 비개인적인, 다시 말해 화가의 개인적 삶과 거의 무관한 성격을 지니고 있다. 아울러 동기창이 특별한 경우를 기념하여 가까운 친구들을 위해 그려 준 그림들에 비해 〈서암효급도〉와 같은 그림들은 일반적으로 창의적이거나 흥미롭지 않다. 동기창이 가까운 친구들에게 그려 준 그림에는 매우 자세하고 친밀한 느낌을 주는 제발이 적혀 있다.

위의 사례들은 결국 다음과 같은 사실을 말해 준다. 동기창은 그림을 받는 사람인 수화인을 염두에 두지 않고 시간이 날 때 덜 중요한 그림들을 그려 놓았다. 그는 이러한 그림들 중 상당수를 자신의 화실에 보관하고 있었다. 누군가의 소개장을 들고 방문객이 오면 동기창은 환대의 표시로 이 그림들을 보여 주었을 것이다. 만약 이 방문객이 이 중 한 작품에 감탄하여 가지고 싶다는 뜻을 보인다면, 동기창은 아마도 이 그림을 그에게 주었을 것이다. 동기창은 때때로 그림에 제발을 붙여 방문객에게 주기도 했을

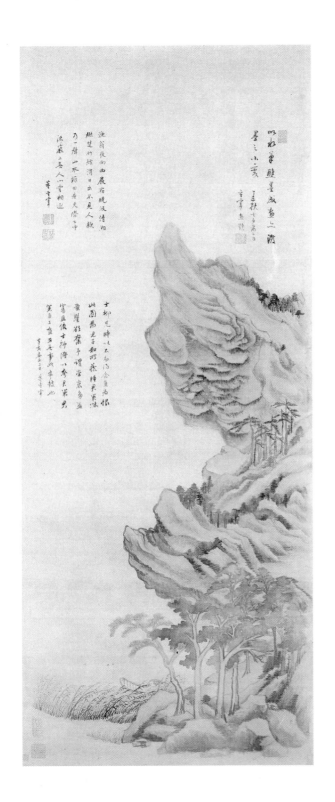

도 2.14.
동기창董其昌(1555-1636),
〈서암효급도西巖曉汲圖〉,
1607년(1607년과 1611년에
쓴 동기창의 제발), 비단에
수묵담채, 117×46cm, 북경
고궁박물원.

것이다. 이 경우 그림을 받은 사람은 동기창에게 그림값에 상응하는 보상을 해야 했다. 그는 빚을 졌다는 느낌 때문에 결국 어떤 형태로든 동기창에게 신세를 갚았을 것이다. 한편 동기창이 그의 그림을 다른 관료들에게 정치적인 선물로 준 것은 확실하다. 그가 관직 생활 초기에 쓴 서문에 따르면 동기창은 자신의 그림을 정치적인 선물로 준 사실을 부인否認하였다. 이 점은 앞에서 살펴본 바와 같이 정정규가 〈강산와유도〉를 정치적인 선물로 준 것을 강하게 부정한 것과 마찬가지이다.[54] 동기창의 부인이 사실일 수는 있다. 그러나 나중에 동기창은 확실히 자신의 원칙에 대해 누그러진 태도를 취하였다(*즉 그는 세월이 지나자 자신이 그림을 정치적인 선물로 준 사실을 인정했다. 아울러 그는 종종 자신의 그림을 정치적인 선물로 활용하였다).

그림값 지불하기 1: 현금 지불과 가격

중국에서 그림값을 지불하는 방법은 그림을 요구하는 방법만큼이나 각양각색이었다. 아울러 그림값을 지불하는 방식은 화가와 고객의 사회적 지위와 밀접하게 연관되어 있었다. 구영은 그림값을 현금으로 받을 수 있었으나, 동기창은 그럴 수 없었다. 화가들의 경제적 곤궁은 이러한 규칙을 느슨하게 만들었다(*결국 문인화가들 또한 그림값으로 현금을 받게 되었다). 그러나 이러한 상황에서조차 사회적 지위가 있는 화가들은 상업적 거래를 노골적으로 기피하려고 하였다. 그 결과 일반적으로 사용되었던 대안은 물건으로 화가에게 그림값을 지불하는 방법이었다. 이 경우 그림 거래는 상업주의에 오염되지 않은 자유로운 선물 교환의 형태를 취하는 것처럼 보일 수 있었다. 또 다른 대안은 호의favors와 서비스services를 교환하는 방법, 즉 자신이 받은 만큼의 신세를 갚는 것이었다. 이 방법은 중국의 전통적인 꽌시의 한 유형으로 화가와 고객 간의 상호 호혜적 관계와 관련된다.[55]

고객이 화가에게 직접 현금을 준 경우 또는 화가가 현금을 받고 그림을 그린 경우에 관해서는 상당수의 기록이 남아 있다. 따라서 그림값으로 현금이 쓰인 경우들은 특별한 일이 아니었다. 이러한 현금 거래는 늘 있어 왔다. 송나라 초기로 거슬러 올라가 보면, 화조화가인 조창趙昌(10세기 후반에 활동)에게 "생일선물로" 500냥의 은을 준 후 나중에 몇 장의 그림을 받은 관료의 사례가 있다(도 2.15를 보라. 이 그림은 조창에게 전칭된 이른 시

도 2.15. 작자 미상(과거에 조창趙昌[10세기 후반에 활동]으로 전칭됨), 〈사생협접도寫生蛺蝶圖〉, 부분, 종이에 수묵채색, 높이 27.7cm, 북경 고궁박물원.

기의 작품이다).[56] 또한 북송 후기의 예로 긴팔원숭이와 사슴 그림의 달인인 역원길易元吉(11세기에 활동)이 있다. 역원길은 황실로부터 "백 마리의 원숭이 그림"인 〈백원도百猿圖〉를 궁전 회랑에 그리라는 요청을 받았다. 이 때 그림 재료비 등 착수금으로 그가 받은 금액은 20만(현금?)이었다고 한다.[57] 명대明代의 경우 주봉래周鳳來(1523-1555)가 한나라 시대의 두 황실 사냥터(*자허원子虛園과 상림원上林園)를 그린 50피트(feet) 길이의 두루마기 그림의 대가로 구영에게 은 1천냥(*이 책에는 1백냥으로 표기되어 있다)을 지불한 예가 있다. 이 그림 프로젝트 때문에 구영은 몇 년간 꼼짝을 못했다. 구영은 이 두루마리 그림을 그리는 데 몰두할 수밖에 없었다. 주봉래는 이 그림을 모친의 팔순 선물로 사용하려고 하였다.[58] 같은 시대이지만 가격면에서는 정반대였던 경우로 문가의 예를 들 수 있다. 문가는 수장가 항원변項元汴(1525-1590)에게 선면화 4점을 그려 주고 그 대가로 5전(반냥)의 은과 과일, 떡을 받았다.[59]

여기서 앞에서 다룬 청나라 초기에 황연려가 주탑朱耷[八大山人]의 대리인에게 꽤 큰돈을 보내고 산수화첩을 받은 일을 기억해 보자. 한편 공현이 시인인 왕직王直에게 보낸 편지가 있다. 이 편지에서 공현은 왕직에게 출판업자에게 진 빚을 갚을 돈을 청하면서 그림과 시를 답례로 제공하겠다고 하였다.[60] 18세기 양주에서 활동한 화가인 금농은 익살스러우면서도 진지하게 그의 대나무 그림(도 2.16) 한 장 가격이 그가 산 대나무 한 그루 값의 백배라고 이야기하였다.[61] 그렇지만 금농은 경제적으로 편안한 삶을 위해 다작을 해야 했다(혹은 다른 사람에게 그림 제작을 맡겼는데, 이와 같이 대필화가를 썼던 일에 대해서는 마지막 장에서 다루어질 것이다). 금농이 중개인에게 보낸 편지에는 그가 이미 보낸 화첩에 대한 지불이 늦어지는 것에 대한 불평이 적혀 있다. 또한 금농은 "지금 당장 돈이 급히 필요하다"며, 중개인이 돈을 조금 빌려 주면 나중에 화첩 값에서 이를 공제하겠다고

도 2.16. 금농, 〈묵죽도墨竹圖〉,
1770년, 종이에 수묵,
99.2×36.8cm, 일본 쿄토
사카모토 고로坂本五郎 소장.

적었다.[62] 화가에게 현금을 선불하거나 적어도 그 일부라도 미리 지불하는 것은 일반적이었다. 19세기에 활동한 화가인 허곡虛谷(1823-1896)이 사망한 후 그의 친구들은 그의 화실에서 종이로 싼 많은 다발의 돈을 발견했다. 이 돈은 허곡이 그림 주문의 대가로 선금을 받았으나 작품들을 다 완성하지 못하고 죽었다는 것을 보여 준다.[63]

물론 식량이 필요할 때만 그림을 팔았거나 또는 식량과 그림을 교환했던 화가들에 대한 이야기들도 있다. 이 중 하나는 16세기 소주에서 활동한 화가인 거절居節(1524년경-1585년 이후)에 관한 일화이다: "그는 붓을 놀려 약간의 돈을 벌면 친구들을 초대해서 먹고 마셨다. 음식이 떨어지면 그는 일찍 일어나서 소나무 한 그루와 먼 산봉우리를 그렸다. 그는 이 그림을 동자를 시켜 쌀과 바꿨다."[64] 다음은 이와 비슷한 일화로 청나라 초기에 활동한 산수화가인 육위陸㬊(1716년 사망)에 관한 이야기이다.

그가 사는 곳은 초과산超果山의 남쪽에 있다. 그의 그림을 얻고 싶은 사람들은 사찰의 높은 누각에 올라가 그의 집 쪽을 보면서 요리하는 연기가 나는지를 살폈다. 만약 점심이 지나고 연기가 보이지 않으면[그가 요리할 음식이 없다는 뜻이다] 그들은 쌀이나 은을 가지고 갔다[그림과 바꾸기 위해]. 만약 그렇지 않다면, 그들은 어떤 것도 얻지 못했다. 따라서 사람들은 그를 덜떨어진 사람(혹은 괴짜[癡])로 여겼다.[65]

육위의 작품들 중에는 청나라 초기의 문화·예술적 맥락에서 보면 기이하게 보이는 그림들이 있다(도 2.17). 따라서 이러한 그림들은 위에서 인용한 육위의 기이함을 증명해 준다. 그러나 육위의 그림들에 보이는(서구 그림의 영향을 받았을 것으로 추정되는) 매우 사실적인 산수 표현은 흥미롭게도 외국인의 눈에는 그렇게 이국적으로 보이지 않는다.

도 2.17. 육위陸鴻(1716년 사망), 〈고원행려도高原行旅圖〉, 종이에 수묵채색, 61.2×50.4cm, 남경박물원.

　가난한 화가들에 대한 이와 같은 이야기들은 항상 약간은 의심스러운 부분이 있다. 왜냐하면 이러한 이야기들은 시장에 영합하지 않는 화가의 청렴함과 인간적 품격을 칭송하기 위해 지어낸 것일 수도 있기 때문이다. 한편 가난한 화가들에 대한 이야기들은 그 시대의 불편한 현실을 반영하

기도 한다. 우리는 대부분의 화가들이 그림들을 팔고 싶었고 또 팔 수 있었을 때조차 그림 판매만으로 편안히 살았을 것이라고 상상해서는 안 된다(*즉 대부분의 화가들은 그림을 파는 것만으로는 경제적으로 편안하게 살 수가 없었다). 아주 적은 수의 화가들만이 자신이 원하는 그림값을 매길 수 있었으며 고가의 그림 판매로 편안하게 살 수 있었다. 일정한 수입이 없었던 대부분의 화가들은 간신히 생계를 유지하는 수준이었으며 (*제1장에서 살펴본) 정민과 같이 경제적으로 위태로운 상황에 처해 있었다. 공현 및 다른 많은 화가들도 거의 평생을 가난 속에 허덕였다. 공현은 훌륭한 화가였으며 많은 그림을 그렸지만 늘 가난했다. 다른 많은 화가들도 공현과 마찬가지였다. 이들은 뛰어난 화가로 명성을 날리고 많은 그림들을 그릴 때조차도 가난에서 벗어날 수 없었다. 청나라 초기에 활동한 저명한 후원자인 주량공에 관한 이야기는 시사하는 바가 크다. 주량공은 감옥에 있는 동안 돈을 마련하기 위해 자신이 모았던 그림들을 팔아야만 했다. 그는 자신이 소장했던 고화들은 팔 수 있었다. 그러나 당시 대가였던 화가-친구들의 그림은 충분히 높은 금액을 받을 수 없었다. 주량공은 결국 이 그림들을 팔지 못하고 가지고 있게 되었다(*주량공은 동시대의 저명한 화가-친구들의 그림을 팔려고 했지만 팔지 못했다. 그 이유는 이들의 그림값이 낮았기 때문이다. 따라서 공현과 같이 당시 저명했던 화가도 낮은 그림값 때문에 늘 빈궁貧窮했다).[66]

그렇지만 김홍남金紅男 Hongnam Kim의 연구에서 명확하게 밝혀진 바와 같이 당시 열심히 일했던 직업화가들이 공부를 가르쳤던 문인 출신의 선생[教書先生]보다 더 많은 돈을 벌 수 있었다. 김홍남은 18세기 초의 소설인 『유림외사儒林外史』에 들어 있는 어떤 가난한 유생의 언급을 인용했는데 주목할 만하다: "좋은 시절에 태어나 그림에 약간의 재능만 있었어도 내가 끼니 걱정은 안했을 텐데."[67] 아울러 김홍남은 남경 출신으로 저명하지 않은 화가였던 위지황魏之璜(1568-1645년 이후)에 주목하였다. 공현에

따르면 위지황은 그림으로 40명의 식구를 먹여 살릴 만큼 충분히 돈을 번 사람이었다.[68] (흥미롭게도, 현재 남아 있는 위지황의 그림 중 어떤 것도 그 스스로를 먹여 살릴 만큼의 예술적 재능조차 보여 주지 않는다. 상해박물관에 있는 위지황의 1604년 작 두루마리 그림(도 2.18)은 그의 그림 중 가장 높은 수준을 보여 준다. 다른 그림들은 이 그림과 비교해 보면 수준이 한참 떨어진다.)

시대별로 중국 그림의 가격이 어느 정도였는지에 대한 연구는 그동안 이루어져 왔으나,[69] 이 복잡한 문제를 여기서 상세히 다룰 수는 없다. 개방적인 상업적 그림 거래가 좀 더 일반적으로 수용되었던 후대에 이르면, 그림값에 대한 정보가 더 풍부하게 남아 있다. 18세기 중반 양주에서 활동한 화가인 정섭이 대폭, 중폭, 소폭별로 그림들을 분류해 그림 가격을 문에 붙인 사례는 잘 알려져 있다.[70] 반면 청나라 초기에 활약한 또 다른 퇴직 관

도 2.18. 위지황魏之璜(1568-1645년 이후), 〈천암경수도千巖競秀圖〉, 1604년, 종이에 수묵채색, 높이 32.5cm, 상해박물관.

도 2.19. 장순張恂(17세기
후반에 활동),〈산수도山水圖〉,
1682년, 86×40.6cm,
유타니씨湯谷氏
구장舊藏. 內藤虎次郎 編,
『淸朝書畫譜』(大阪: 博文堂,
1926), 도판 32.

료이자 산수화가였던 장순張恂(17세기 후반에 활동)의 예(도 2.19)는 덜 알려져 있다. 장순은 만주족의 중국 정복(1644년) 이후 집으로 돌아와 그의 가족들을 부양하기 위해 정섭과 비슷한 행동을 취하였다.[71] 아울러 장수張修, 석도石濤(1642-1707)와 같은 화가에 대한 이야기도 상대적으로 덜 알려진 예이다. 장수는 1643년에 진사進士가 되었으며 이후 그림을 그려 생활하였다. 그는 자신의 그림들에 가격표를 붙였으며 "선면화를 위한 적정 가격", 또는 "축 그림을 위한 적정 가격" 등 가격을 명시하였다.[72] 17세기를 대표하는 개성주의 화가인 석도도 자신의 그림이 얼마인지를 공개적으로 이야기하였다. 그는 한 후원자에게 보낸 서신에서 자신이 그린 12폭의 병풍 그림은 일반적으로 은 24냥이지만 특별히 시간과 공을 들인 통경병풍通景屏風(도 2.20)은 은 50냥은 받아야 된다고 하였다.[73] 호진胡震이라는 화가는 한 고객에게 보낸 편지에서 사람들이 자신의 그림을 사지 못하도록 일부러 높은 그림 가격을 책정했다고 이야기하였다. 그러나 호진은 자신이 일부러

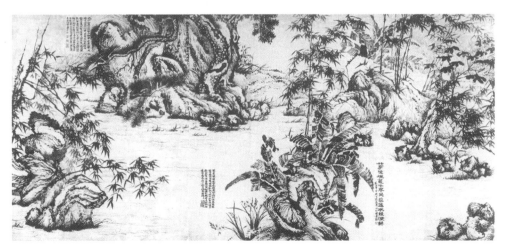

도 2.20. 석도石濤(1642-1707), 〈죽란송도竹蘭松圖〉, 부분, 12폭 병풍, 종이에 수묵, 매 폭 195×49.5cm, 타이페이 국립고궁박물원.

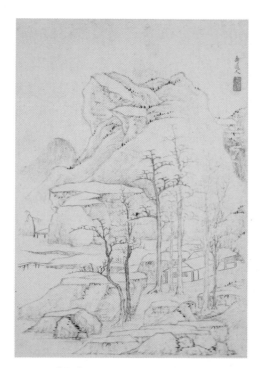

도 2.21. 만수기萬壽祺(1603-1652), 〈산수도山水圖〉, 1650년, 18엽으로 된 서화책書畫冊 중 1엽, 종이에 수묵, 25.8×17cm, 프린스턴대학교박물관Princeton University Art Museum(유물 등록 번호 68-206).

부풀려 놓은 가격표에 영향을 받아서인지 고액의 그림값을 제시한 손님 때문에 괴로웠다고 한다.[74] 근대 시기의 화가들인 임백년과 오창석吳昌碩(1844-1927)이 만든 그림 가격 목록도 현재 전하고 있다.[75]

명대 이후 직업화가들이 고객들에 보여 주기 위해 가격표를 화실에 붙여놓는 것은 일반적인 관습이었다. 이러한 가격표는 윤례潤例, 즉 "[붓을] 적시는 방법"이라고 불렸다.[76] 가장 이른 기록은 아마도 명나라의 유민遺民화가였던 만수기萬壽祺(1603-1652)의 친구가 남긴 것으로 만수기의 윤례를 보여 준다. 이 기록은 만수기가 설정한 그의 글씨, 그림(도 2.21), 인각印刻 seal carving의 가격 범위를 알려 주고 있다. 만수기는 지성인이었으며 정치적으로도 매우 활발하게 활동하였다. 그러나 그는 만주족의 중국 침략으로 가난한 문인으로 전락하였다. 만수기는 나이가 든 후 자신과 가족을 부양하기 위해 그림을 팔았다. 그의 작품 가격 목록은 다음과 같다:

소해小楷 작품: 은 3냥-3전; 중폭의 초서: 5냥-3전; 대자체大字体 서예작품: 5냥-5전.
회화: 인물화 5냥-1냥; 부채에 인물화(선면인물화)는 그리지 않음; 대폭의 산수, 5냥-1냥; 작은 그림과 선면산수화, 3냥-5전; 인각: 석질石質, 5

전: 동질銅質, 1냥 5전: 옥제품, 2냥.[77]

근대 시기에 이르자 서화가들은 가격표에 자신들이 작품 주문을 거부할 수 있는 조건을 첨부하기도 하였다. 이들은 비합리적인 마감 날짜들이 주어졌을 때, 질이 낮은 종이나 비단에 작업하기를 요구받았을 때, 혹은 (서예가로서) 다른 사람의 질이 낮은 서예작품을 임모臨摹해 달라고 요청받았을 때 작품 주문을 거부하고자 했다. 또한 이들은 누군가의 생일을 기념하기 위해 서예 대련對聯에 아첨하는 문구를 써 달라고 했을 때, 혹은 그들이 알지 못하는 사람들을 위해 제발을 써 달라고 할 때 작품 주문을 거부하고 싶어 했다.[78]

화가들이 가격표를 고객들에게 공지했던 것에는 또 다른 이유가 있다. 여기서 나는 이 문제에 대해 간략하게 언급하고자 한다. 정섭의 그림 가격표에 대해서는 청치 쉬徐澄琪Cheng-chi Hsü의 논문과 나의 글들에서 다루어진 바 있다.[79] 화가들 중에는 시장의 수요에 직접적으로 반응하는 한편 자신들의 그림들을 공개적으로 더 넓은 고객층에게 제공하는 것을 선호하는 사람들이 있었다. 이러한 화가들은 많은 그림 수요에 대응하기 위해 거의 비슷한 작품을 반복적으로 그렸으며 다작 방식을 택하였다. 1748년에 쓴 제발에서, 정섭은 그림과 글씨를 판 수입이 많을 때엔 1년에 은 천 냥쯤 된다고 하였다. (비교하자면, 이 시대 2품 관료의 1년 연봉은 은 256냥이었으며, 소금 운송관과 같은 3품 관료는 130냥이었으며, 지방의 수령이었던 지현知縣은 100냥 이하였다; 옹정雍正 연간에 관료들의 "청렴한 마음을 증진"시키기 위해 지급된 특별수당인 양렴은養廉銀 때문에 이들의 연봉은 올라가게 되었다. 한편 관료의 지위에 있었던 인물들은 뇌물이나 다른 종류의 재원을 끌어냄으로써 수입을 늘릴 수 있었다. 따라서 지현의 연 수입은 거의 한 해에 1,000냥쯤 되었으며 정섭의 수입과 대충 같거나 아니면 오히려 더 많았다.)[80]

그러나 정섭의 가격 목록에 따르면 그가 그린 중간 크기의 축軸 그림 값은 겨우 은 4냥이었다. 그가 1,000냥을 벌려면 이러한 그림 250장을 그려 팔아야 했으며 평균적으로 매 3일마다 2장씩은 그려야 했다. 이러한 사항을 고려해 보면 양주화파揚州畵派 화가들이 그린 그림의 성격 및 이들의 다작 방식, 또한 왜 금농이 유령화가, 즉 대필화가들ghostpainters을 기용했는지를 쉽게 이해할 수 있다. 아마도 금농 이외에 양주에서 활동한 다른 화가들도 대필화가를 고용했을 것으로 여겨진다.

보다 높은 사회적 지위에 있었던 화가들은 그림이 생계수단이 아니었다. 따라서 최소한 후대, 가령 18세기에 이르기 전까지 이들은 시장에 대한 반응과 보상에 대한 기대를 드러내는 데 덜 개방적이었다(*이들은 시장 수요나 그림값에 대한 자신들의 생각을 겉으로 잘 드러내지 않았다). (바로 이 점이 지방 현령을 지낸 정섭이 직업화가로 변신하여 가격표를 붙인 일이 주목받게 된 이유이다.) 그러나 사회적 지위를 막론하고 대부분의 화가들에게 있어 그림값으로 현금을 받지 않는 것은 엄격한 원칙의 문제는 아니었다. 오히려 그림값으로 현금을 거부한 일은 어떤 특별한 상황 때문에 이들이 취한 태도의 문제였다. 즉 현금을 받아서는 안 되는 상황 때문에 이들은 그렇게 한 것이다. 다른 경우, 이들은 엄격한 태도를 버리고 현금을 받기도 하였다. 전형적으로, 높은 지위의 화가들은 상인들이나 그들의 사교권 밖에 있는 사람들로부터는 돈을 받았을 것이다(적어도 그들이 돈을 받기를 원했다면). 그러나 이들은 친구들이나 특별히 존경하는 사람들이 주는 돈은 받지 않았을 것이다. 이러한 이유로 (*돈 대신) 선물과 호의를 상호 교환하는 일이 (*그림값 결제에 있어) 적절한 방식이 되었다. 16세기 후반에 활동한 학자인 왕세정王世貞(1526-1590)은 동시대인인 화가 전곡에 대하여 다음과 같이 이야기하였다. 전곡은 자신에게 와서 그림을 요청한 일반 사람들이 준 돈은 받았다. 그러나 그는 왕세정이 함께 여행하자고 초청을 하자 고마움의 표시로 화첩

하나를 그려 왕세정에게 주었다(*왕세정의 여행비용 부담에 대한 대가로 전곡은 화첩을 그려 준 것이다).[81] 전곡이 그림값으로 현금을 받기를 원했음은 그의 대리인으로 여겨지는 능담초凌湛初가 전곡에게 보낸 편지에 잘 나타나 있다. 능담초는 전곡에게 20엽葉의 화첩, 2폭의 축 그림[入軸], 1장의 나무 틀에 끼운 그림을 직접적으로 요청하였다. 또한 전곡이 두 근의 찻잎과 함께 보낸 그림 가격도 능담초는 일일이 열거하였다. 샨쮜런이 은을 기준으로 계산한 바에 따르면 이 그림 가격은 쌀 18담擔, 즉 1,620kg을 살 수 있는 금액이었다. 이 편지에 따르면 두 폭의 축 그림은 왕군王君이라는 사람을 위해 그려 준 것이며, 그림의 주제는 수묵으로 된 관음상觀音像과 구양수歐陽修(1007-1072)의 「추성부秋聲賦」를 도해한 것이었다. 또한 편지의 마지막 부분에서 능담초는 자신이 중개인으로 활동한 것에 대해 응분의 보상을 받아야 한다고 솔직하게 말하고 있어 흥미롭다. 능담초는 건강이 좋지 않으며 그의 할아버지와 동생(*이 책에는 친구와 동생으로 되어 있다)마저 죽었다고 썼다. 그는 전곡에게 "옛 대가인 형호荊浩(9세기 후반에 활동), 관동關仝(10세기 초에 활동), 마원馬遠(13세기 초에 활동), 하규夏珪(13세기 초에 활동)의 양식으로 그림을 그려서 내 마음을 편안하게 해 주십시오"라고 하였다.[82] 아마도 이러한 양식으로 그린 그림들은 전곡의 작품 중에서도 특별히 잘 팔리거나, 또는 매우 높은 가치를 지니고 있었던 것 같다.

그림값 지불하기 2: 선물, 서비스, 호의

화가에게 작품에 대한 대가로 현금 대신 선물을 주는 관습은 앞에서도 언급했듯이 원칙상 중국의 거대한 꽌시 시스템 안에 속한다. 그러나 이것은 사실 선물의 단순한 사회적 교환 이상으로 중대한 것이며, 유사–상업적인 물물교환에 가깝다. 그림에 대한 대가로, 혹은 그림을 그려 줄 것이라는 기

대에 대한 대가로 화가가 받은 선물은 실질적으로 그가 필요로 했던 또는 원했던 것이다. 따라서 선물은 종이[83]와 비단 두루마리,[84] 붓, 먹,[85] 인장[86]과 같은 그림 도구 및 재료들에서 시작해 화가가 원하는 것이면 어떤 것도 가능했다. 그림 하나라도 얻을까 하는 희망에 화가에게 이런 것들을 보낸 사람들에 관한 이야기는 상당히 많다. 기록에 따르면 화가들에게 준 다른 일반적인 선물로는 고옥古玉, 청동기, 도자기, 고서화와 같은 골동품, 또는 법첩法帖, 비명탁본碑銘拓本[87] 등이었다. 이 모든 것들은 화가가 원할 경우 골동상을 통해 현금으로 바꿀 수 있었다. 앞에서 살펴본 구영의 편지에서 알 수 있듯이 화가들은 현금 대신 약을 요구하거나 받을 수 있었으며, 혹은 자신 또는 친척의 질병을 치료받을 수도 있었다.[88] 문징명은 어떤 관료에게 그림을 그려 준 대가로 그로부터 눈병을 치료할 약을 받았다.[89] 또한 문징명은 부인의 고통을 경감시켜 준 의사의 처방에 대한 대가로 그에게 부채 그림을 그려 주었다.[90]

현재 남아 있는 진홍수의 작품 중에는 대나무에 앉아 있는 새, 꽃, 나비가 그려져 있는 그림이 있다(도 2.22). 이 그림에 있는 제발에는 무재茂齋라는 이름의 후원자와 진홍수 간에 있었던 복잡하고 지속적인 그림 거래에 대한 내용이 들어 있다.

진홍수는 무재가 좋아하던 문징명의 그림을 얻어서 그에게 선물하였다. 후에 친구의 아들이 병에 걸렸을 때 진홍수는 무재에게 은 한 냥을 빌렸는데 아마도 (*친구 아들에게 줄) 약을 사기 위해서였던 것 같다. 나중에 진홍수는 여전히 무재에게 빚을 지고 있는 것을 불편하게 여겨 그에게 "몰골沒骨" 기법으로 1엽의 화첩 그림을 그려 주었다. 또한 이후에 진홍수는 친구에게 쌀을 사 주기 위해 무재에게 은 한 냥을 더 빌려야 했고, 마침내 그에게 이 두루마리를 그려 주었다. 이러한 일화의 전모가 이 제발에 기록되어 있다.

도 2.22. 진홍수,〈춘풍협접도春風蛺蝶圖〉, 1651년, 비단에 수묵채색, 24.6×150.9cm, 상해박물관.

한편 이와 같은 물물교환은 끊임없이 지속될 수 있었다. 양측 모두 어떤 순간에도 교환 관계에 있어 균형을 잘 유지하였다. 물물교환으로 화가들은 그림을 판다는 오명에서 벗어날 수 있었다. 진홍수의 그림은 분명 평균적으로 은 1냥보다 훨씬 비쌌다. 그는 문징명이 그림값으로 눈약을 받았던 것처럼 은 1냥을 상징적인 선물로 받았음에 틀림없다. 이렇게 함으로써 진홍수는 그림을 받는 사람인 수화인에게 부담감을 느끼게 하였다. 수화인은 후일에 어떤 형태로든 신세를 갚아야 했다.

화가에게 그림값 대신 음식을 선물하는 것도 흔한 일이었다. 따라서 "그림과 쌀을 바꾼다"는 말은 단순한 은유적 표현이 아니었다. 정섭의 붓은 그가 가장 좋아하는 음식인 개고기에 의해 "촉촉해"졌다[潤筆](*정섭은 그림값 대신 개고기 음식을 받았다).[91] 19세기(*근대 시기)에 활동한 화가인 오대추吳待秋(1878-1949)는 초기에는 그림을 직접 팔았다. 그러나 나중에 화가로서의 입지가 굳혀지자 그는 자신의 그림을 어떤 것과도 교환할 수 있게 되었다. 오대추는 동네 식당에서 점심을 먹었는데 스스로 요리를 해서 먹는 것보다 (*요리하는 데 쓸 시간에) 그림을 그리는 것이 돈을 버는 데 더 효율적

이라고 생각했다. 교환 비율은 점심 한 끼당 화첩 그림 한 엽葉이었다. 어느 날 그는 요리사에게 "당신이 해 주는 요리가 매일 매일 맛이 없어집니다"라고 말하자, 요리사는 "당신 그림도 마찬가지입니다"라고 응수하였다.92

화가들이 술주정꾼이라는 일반적인 인식은 아마 그림을 술과 교환했던 화가들에 관한 이야기들이 기록상 자주 보이기 때문인 것 같다. 원대元代 화가인 곽비郭畀(1301-1355)는 그의 일기에 종종 술과 음식 선물을 받은 후 (*그 대가로) 그림을 그리게 되었다고 적었다.93 이단적인 명대明代 화가인 서위徐渭(1521-1593)(도 2.23)는 발묵 화훼화花卉畫의 끝에 남긴 제발에서 말하길, 이 두루마리 그림은 좋은 술 8되, 100마리의 게, 양 다리 하나를 가져다준 조카를 위해 그렸다고 하였다. 나중에 이것을 거의 다 먹어 버린 후 서위는 마치 "손끝에서 천둥이 치는 듯한" 영감을 받았다고 한다.94

술에 대한 감사의 대가로 그림을 그리는 일, 아울러 술을 마신 후 붓을 흠뻑 "적시는" 일은 유서 깊은 전통이다. 8세기에 활동한 인물화의 대가인 오도자吳道子는 주지가 그의 그림을 얻기 위해 절 입구에 백 되의 술을 쌓아 두고 유혹하자, 절에 들어가 벽화를 그려 준 적이 있었다.95 역군

도 2.23. 서위徐渭(1521-1593), 〈잡화권雜畫卷〉, 1580년, 종이에 수묵, 높이 28.5cm, 상해박물관.

좌易君左(1899-1972)는 시서화에 뛰어났던 인물이다. 그의 친구 중 한 명이 (*시서화의) 교환 거래를 용이하게 하기 위하여 역군좌에게 "환주선언換酒宣言"(*서화와 술을 바꾸자는 선언)을 인쇄해 주었다. 이 선언문에는 제시題詩가 있는 두루마리 그림, 대련對聯, 두루마리 서예작품에 각각 상응하는 세 유형의 술이 적혀 있다.[96]

화가들에게 준 선물 중에는 그들의 특별한 취향과 기호에 부합하는 것도 있었다. 고봉한高鳳翰(1683-1748)은 편지를 써서 그림에 대한 대가로 국화와 계화桂花(달콤한 향이 나는 계수나무의 꽃)를 요구하였다.[97] 반면 19세기에 활동한 화가인 풍추학馮秋鶴은 설탕 선물을 받고 그림을 그렸다.[98] 선물이나 호의는 매우 세속적인 관습이었다. 화가들 중에는 그림값으로 거주할 방을 받거나[99] 자신들의 집을 수리하기 위해 시멘트를 받은 사람들도 있었다.[100] 『고동쇄기古董瑣記』는 예술품과 골동품에 대한 잡다한 정보를 담고 있는 기록이다. 『고동쇄기』의 작자는 북송시대 사대부 화가들 및 서예가들에 관한 다양한 이야기를 전해 주었다. 이들은 작품의 대가로 고서화, 우수한 품질의 종이, 여자 노비를 선물로 받았다.[101]

여성편력으로 유명한 화가들은 매력적인 기녀를 제공한 사람들에게 흔쾌히 그림을 그려 주었다고 한다(이것은 "붓을 적시는" 관습의 매우 이례적인 변형이다). 특히 명대의 저명한 화가들인 오위와 진홍수(도 2.24)가 이러한 일로 저명했다.[102] 진홍수는 술자리에서 술에 취하면 창기들의 구슬림에 넘어가 직접 이들에게 그림을 그려 주었다. 진홍수의 그림을 원했던 사람들은 나중에 창기들로부터 그림을 구했다. 그 결과 창기들은 진홍수의 그림을 팔아 많은 돈을 벌었다.[103] 18세기에 활동한 화가인 황신黃愼(1687-1766)(도 2.25)은 어느 날 친구와 술을 마시다가 동네 두부가게에서 일하는 예쁜 소녀를 눈여겨보게 되었다. 황신은 소녀를 사고 싶었지만 돈이 없었다. 이에 그는 뛰어난 〈신선도神仙圖〉를 그려 표구점에 걸어 두었

도 2.24. 진홍수,
〈지선사녀도持扇仕女圖〉, 종이에
수묵채색. 홍콩 陳仁濤(J. D.
Chen) 구장舊藏.

도 2.25. 황신黃愼(1687-1766),
〈지금사녀도持琴仕女圖〉,
1754년, 종이에 수묵, 현재
소장처 미상(『藝苑掇英』8
(1980년 3월), p. 6).

다. 양주의 한 부유한 염상이 이 그림을 보고 황신에게 높은 그림값을 지불하려고 하였다. 황신은 돈을 거절하고 대신 (*소녀를 사고 싶은) 자신의 진정한 욕망을 드러내었다. 그러자 염상은 그림값 대신 소녀를 사서 황신에게 주었다.[104]

기녀와 두부가게 소녀에 대한 일화를 통해, 우리는 상품 선물(실제로 이 여성들은 명청明淸 시기에는 상품으로 취급되었다) 및 호의의 교환 사이에 경계가 매우 모호했음을 발견하게 된다. 호의의 교환은 화가의 그림값을 보상해 주는 보다 품위 있는 방식이었다. 그러나 상품 선물과 이것을 명쾌하게 구분하기가 쉽지 않은 경우가 있다. 바로 현금이 필요하지 않은 화가들은 호의 교환 방식을 선호하였다. 이 방식을 통해 화가는 원칙상 그림을 받는 사람과 사회적 지위에 있어 동등하게 되었다. 이들 간의 거래는 단순히 두 명의 친구가 서로를 위해 도움을 주는 일로 여겨졌다. 각자는 자신이 가진 재능에 따라 상대방을 도울 뿐 손익을 계산하지 않았다. (만약 우리가 현재의 사회적 관습으로 판단한다면, 사실 이 계산 방식은 우둔한 서양인의 경우 컴퓨터가 필요할 만큼 정확하고 복잡한 것이다.) 반대로, 화가가 수입은 적고 지불할 돈은 많을 경우 호의와 우정은 쓸모가 없었다. 정섭은 그의 그림 가격 목록에 다음과 같은 참고 사항을 추가하였다. 이 참고 사항은 고객들에게 그림값으로 다른 것은 필요 없고 돈을 가져오라는 그의 뜻을 분명하게 전달하고 있다.

선물과 음식을 가져오는 사람은 백은白銀을 가져오는 사람보다 환영받지 못할 것이다. 왜냐하면 당신이 주는 것은 내가 진짜로 필요한 것이 아니기 때문이다. 만약 당신이 많은 돈을 가져온다면, 내 가슴은 기쁨으로 가득 차서 그림과 서예 모두 아주 훌륭해질 것이다. 선물은 그저 성가실 뿐이며, 지불 연기延期는 말할 것도 없다. 지불 연기는 신용 불량과 같으

며, 따라서 가장 신뢰하기 힘든 것이다.[105]

화가들이 사회적 교환 관계에서 자신의 역할을 다하기 위해 그림을 그렸던 일은 기록에 많이 남아 있다. 종종 인용되는 대표적인 예는 당나라 때의 화가인 오도자의 경우이다. 배장군褒將軍은 오도자에게 죽은 부인의 장례식에 쓸 그림을 하나 그려 달라고 부탁하였다. 그런데 오도자는 검무로 유명했던 배장군에게 먼저 검무를 춰 줄 것을 요구하였다. 그렇지 않을 경우 자신은 그림을 그리지 않겠다고 하였다. 이에 배장군은 검무를 추었고 오도자는 그림을 그렸다.[106] 원초元初의 조맹부는 쿠빌라이 칸Kublai Khan(재위 1260-1294) 아래에서 관직 생활을 하였다. 그는 당시 고향인 오흥吳興에서 관료로 일하고 있던 친구에게 편지를 썼다. 조맹부는 가족들을 남쪽으로 보내 연로한 부모와 함께 살도록 하였다. 그는 고향 친구에게 이 사실을 알리고 자신의 가족을 잘 돌봐 달라고 하면서, (*그 대가로) "못난 그림[陋作]"을 선물로 주겠다고 약속하였다.[107] 기이한 화풍으로 유명했던 16세기 초의 화가인 사충史忠(1438-1506년 이후)은 그의 그림을 딸의 결혼 지참금으로 보냈다.[108] 같은 시대에 활동한 심주沈周(1427-1509)는 삼 년에 걸쳐 완성한 훌륭한 산수 장권長卷을 친구인 오관吳寬에게 주었다. 심주는 아버지 심항길沈恒吉(1409-1477)의 묘갈명墓碣銘을 써 준 오관에게 신세를 갚기 위해 이 그림을 준 것이다.[109] 16세기에 활동한 저명한 문인인 왕세정은 육치陸治(1496-1576)의 화실에서 〈도화원도桃花源圖〉를 보고 이 그림을 좋아해 가지고 싶었으나 감히 청하지 못했다. 그런데 육치는 중개인을 통해 왕세정에게 자신의 전기를 써 달라고 부탁하였다. 1571년 왕세정은 육치의 전기를 써 준 대가로 〈도화원도〉를 얻을 수 있었다. 왕세정과 육치는 이후 지속적으로 글과 그림을 교환하였다.[110]

또한 돈이나 물질적 이익이 개입되지 않은, 순수하게 미학적인 성격

의 교환도 흔한 일이었다. 화가는 그가 좋아하는 음악 연주자에게 그림을 보낼 수도 있었고,[111] 혹은 다수의 기록에 보이듯이 시와 그림을 교환하는 경우도 있었다. 16세기 말 송강松江 지역의 신사-관료화가였던 고정의顧正宜의 그림을 얻고 싶은 사람들이 있었다. 이들은 고정의에게 자신의 시를 주고 그의 그림을 얻었다. 양쪽 모두 "차마 현금 거래에 대해 말할 수 없어서" 시와 그림을 교환한 것이다.[112] 그림 거래를 이와 같이 순수한 미학적 영역 내에서의 교환으로 까다롭게 제한한 것은 물론 부유한 화가들에게만 해당되는 이야기였다. 이러한 경우들은 돈이나 물건에 의해 더럽혀지지 않은 순수한 비대가성 교환이라는 문인-여기화가의 이상을 대변해 주는 사례들로 종종 거론되었다. 그러나 비대가성 거래가 결코 상규常規는 아니었다. 돈이나 물건이 개재되지 않은 순수한 거래만 했던 화가들도 때로는 상업적인 성격의 거래를 하였다. 이들은 다른 조건 하에서, 아울러 다른 수화자와의 관계 속에서 상업적인 거래에 종사하기도 했던 것이다.

화가들은 정부 관료의 호감을 얻기 위해 그림을 이용하기도 했다. 관료들은 때때로 이들의 그림을 얻기 위해 강하게 압력을 넣고는 했다. 8세기에 활동한 왕유王維, 정건鄭虔, 장통張通의 경우는 잘 알려진 초기의 사례이다. 이들은 모두 안녹산安祿山(703-757)의 난 때 벼슬을 지냈다. 안녹산이 세운 반란 정권에 협조했다는 죄로 이들은 난이 평정된 후 감옥에 갇혔다. 당시 재상이었던 최원崔圓은 예술 애호가였다. 그는 왕유 등 세 사람을 자신의 집 벽화 제작에 동원하였다. 세 화가들이 벽화를 마치자 최원은 이들의 방면을 위해 적극적으로 노력하였다. 최원의 중재로 이들은 관대한 처분을 받았다.[113]

본인이 정부 관료였던 화가들은 다른 관료들에게 정치적인 선물로 그림을 주었는데 이러한 일은 항시적으로 있었다. 이들은 다른 관료들의 호의를 기대하거나 정치적인 채무, 즉 신세를 갚기 위해 그림을 주었다.

나는 앞에서 정정규와 동기창의 경우에 대해 언급한 바 있다. 아울러 거론할 수 있는 다른 많은 예들도 존재한다.[114] 청나라 초기에 활동한 정통파 화가였던 왕감王鑑(1598-1677)은 탄핵을 당한 적이 있다. 이때 어떤 총독이 왕감의 감옥행을 조정에 간청해서 면하게 해 주었다. 이에 대한 감사의 대가로 왕감은 그에게 네 폭의 거작巨作 산수화를 그려 주었다.[115] 19세기에 활동한 화조화가이자 서예가인 조지겸趙之謙(1829-1884)은 그의 사위에게 관직을 마련해 준 사람에게 그림과 서예를 줌으로써 감사의 뜻을 전했다.[116] 내가 지속적으로 거론할 수 있는 그림 거래의 유형은 더 많다. 이러한 그림 및 그 대가의 교환이 발생하는 다양한 상황은 중국 꽌시 시스템의 유연함을 보여 준다.

그림값 지불하기 3: 환대-우거화가寓居畫家

상술했듯이, 아직 자신의 명성을 내지 못했으며 작품에 의지해 생계를 꾸려 나가야 했던 화가들은 대부분 매우 가난했기 때문에 이들에게는 누군가 의식주 등과 관련된 생활필수품과 일상의 편의를 제공해 주는 것이 가장 큰 호의로 여겨졌을 것이다. 이미 빈궁한 화가들도 상황은 마찬가지였다. 따라서 화가가 그림의 대가로 누군가의 환대를 받는 것은 일상적인 일이었다. 그런데 이와 같은 상황 속에서도 화가들의 사회적 지위에 따라 환대에도 여러 유형들이 존재하였다.

최상위권 화가들의 경우는 다음과 같다. 부유한 여기화가는 연회나 여타의 사교 모임에서 후한 대접을 받고 즉석에서 그림을 그려 주기도 했다. 또한 그는 어떤 집에 하룻밤을 묵게 되어 집주인을 위한 기본적인 답례로 기꺼이 그림을 그리기도 했다. 그러나 어떠한 경우에도 화가의 자유는 침해당하지 않았다. 위의 경우를 보여 주는 예는 현전하는 심주의 두루

마리 그림이다. 이 두루마리는 심주가 친구들과 함께 항주 근처의 영은산靈隱山을 여행한 것을 기록한 그림이다. 심주의 제발에 따르면 그는 이 그림을 여행 당시 함께 산에서 묵었던 상상인詳上人[신암愼庵]이라는 도사에게 주었다.[117]

한편, 이와 같은 단기간의 환대는 경제적으로 곤궁한 처지의 화가를 구해 주기도 하였다. 예찬은 말년에 과도한 세금 때문에 가산을 정리한 후 방랑하는 삶을 살았다. 이때 그는 주위의 환대에 의지해서 살았다. 동기창은 1616년 분노한 군중들에 의해 그의 집이 약탈당하고 불태워지자 이를 딱하게 여긴 친구들의 환대에 의지해 생활하였다. 동기창의 작품 중 가장 인상적인 그림 몇 점은 이 시기에 그려진 것이다. 이 그림들은 아마도 이 친구들로부터 받은 도움과 환대에 보답하기 위해 제작된 것일 수도 있다.

인생의 대부분을 가난 속에서 보냈던 명말明末 인물화의 대가인 최자충崔子忠(?-1644)은 1638년 북경에 있는 유루정劉屢丁이라는 후원자의 집으로 이사하였다. 유루정은 이때 관직을 제수받아 지방으로 떠나게 되어 최자충을 자신의 집에 와서 살도록 해 주었다. 이러한 유루정의 환대에 보답하고자 최자충은 그를 위해 전별 장면이 담긴 그림을 그렸다. 이 그림에는 최자충과 유루정이 (*헤어짐을 아쉬워하며) 정원에서 차를 마시고 있는 모습이 잘 나타나 있다(도 2.26).

저명한 관료이자 극작가인 공상임은 가난한 자신의 친구인 공현에게 편지를 썼다. 이 편지에서 그는 공현이 보내 준 "훌륭한 그림"에 감사를 표하였다. 공상임은 공현이 편안히 살도록 배려하고 동시에 그의 그림을 더 얻고자 자신의 배에서 얼마간 함께 살자고 하였다. 그는 "아침에 일어나 대동문大東門 근처에 배를 댈 테니, 그대는 나의 객이 되시길. 그대와 멀리 떨어져 살고 싶지 않으니, 속사俗事를 떠나 나와 함께 하기를"이라고 썼다.[118]

도 2.26. 최자충崔子忠(?-1644), 〈행원송객도杏園送客圖〉, 1638년, 비단에 수묵채색,
148.8×51.4cm, Nicholas Cahill 소장(Madison, Wisconsin).

　　이러한 사례는 단기적 환대와 사회적 계층구조상 최하층에 있었던 화
가가 받았던 대우의 중간쯤에 해당된다. 단기적 환대의 경우 화가와 후원
자는 거의 동등한 관계를 유지하였다. 이미 몇 가지 예에서 살펴보았듯이
사회적으로 최하층에 있었던 화가는 우거화가寓居畫家, 즉 다른 사람의 집
에 얹혀살았던 화가였다. 우거화가는 일반적으로 직업화가로서 일정 기간
후원자의 집에 머물러 살면서 그림을 그려야 했다. 그는 시간이 많이 들어
가는 종류의 그림을 그리거나 후원자의 지시를 받아 작업을 하였다. 중국
의 신사층 집안의 경우, 가정교사, 악사, 예인藝人entertainers, 작가, 화가 등

다수의 예능인 및 전문직종인들이 후원인의 집에 머물렀다. 정원설계사도 이들처럼 우거하면서 후원을 받은 것 같다. 이들은 후원자의 집에 거처하면서 각자 직분에 충실하면 되었다. 또한 이들은 자신들의 특기를 발휘하여 예술과 공예 작업 등에 종사하였다.

후원자의 집에 들어가서 얼마간의 시간을 보낸 화가에 관한 이야기는 송나라 초기까지 거슬러 올라간다. 부유한 황실 인척이었던 손사호孫四皓(손수빈孫守彬)는 자신이 좋아했던 화가들을 집에 불러 머물게 하였다. 그는 종종 이 화가들이 그린 그림을 황제의 은총을 얻기 위해 조정에 진상하였다. 또한 손사호는 화가들을 화원(한림도화원)에 천거하기도 하였다.[119] 한 예로 〈수산도搜山圖〉(도 2.27, 남송 말기 작품)를 그린 고익高益을 들 수 있다. 그는 손사호의 집에 객으로 머물던 화가들 중 한 명이었다. 손사호는 고익의 〈수산도〉를 황제에게 바쳤다.[120]

곽희郭熙(1000년경-1090년경)는 예술 애호가였던 동식董湜의 집에서 생활했던 우거화가였다. 역원길, 최백崔白, 최각崔慤과 같은 동시대 화가들도 곽희와 함께 동식의 집에 머물렀다.[121] 명대 화가인 주신周臣(1450년경-1536년경)은 자신의 의지와는 상반되게 당시 권신權臣이었던 엄숭嚴嵩(1480-1567)에 의해 강제로 남경으로 불려와 두 달 동안 그를 위해 그림을 그려야 했다. 이때 주신은 엄숭의 집에 머물렀을 것으로 추정된다. 그는 엄숭이 소장하고 있던 고화들을 모사하고 벽에 걸 사계산수도를 그렸던 것으로 여겨진다. 엄숭의 실각 후 그의 소장품들에 대한 조사가 이루어졌다. 이 중에는 주신이 그린 22점의 그림들이 들어 있었다. 그의 그림들은 대부분 고화를 임모한 것 또는 네 계절을 그린 산수화였다. 왕세정의 기록에 의하면 "엄숭은 주신에게 그림의 가치에 근접한 대가를 지불하지 않았다(*엄숭은 주신에게 정당한 그림값을 주지 않았다). 주신은 완전히 기진맥진해서 집으로 돌아갔다"고 한다."[122]

도 2.27. 작자 미상, 〈수산도搜山圖〉, 남송 말기 또는 원나라 시기(13-14세기), 부분, 비단에
수묵채색, 53.3×533cm, 북경 고궁박물원.

구영은 여러 후원자들의 우거화가로서 얼마간의 시간을 보냈다. 이
들 후원자 중 가장 중요한 인물은 대수장가였던 항원변이었다. 만년에, 대
략 1550년경에 구영은 몇 년간 항원변의 집에 머물렀다.[123] 당인은 1519
년 화운華雲이라는 젊고 부유한 수장가의 집에서 열흘 동안 지내면서 13세
기의 글인 "산정일장山靜日長"을 도해한 화첩을 제작하였다.[124] 한편 당인은
50일 동안 어느 부유한 수장가의 집에서 고화첩을 모사하였다.[125] 또한 당

인은 세 번 가량 보암補庵이라는 친구의 집에 머물면서 백거이白居易(772-
846)의 시를 도해한 120엽의 화첩을 1515년에 완성하였다. 당인은 보암으
로부터 후한 대접과 함께 상商나라 시기의 고동기古銅器와 귀한 비단을 그
림값으로 받았다.[126] 이 화첩 중 1엽, 또는 이 그림의 임모본臨摹本 혹은 이
그림을 새롭게 그린 것으로 여겨지는 작품이 현재 전하고 있다(도 2.28).
이 그림에 있는 당인의 제발은 당시의 여러 상황을 잘 알려 주고 있다.

청초淸初의 정통파 화가인 왕시민王時敏(1592-1680)이 1666년에 자신
의 아들 중 한 명에게 보낸 편지에는 왕휘에 관한 내용이 담겨 있다. 왕휘는
왕시민의 제자였다. 왕휘는 약 한 달간 왕시민의 집에 기거하면서 수많은
그림들을 그려 주었다. 왕시민은 왕휘가 그려 준 수많은 작품들에 대해 어
떤 대가를 지불해 주어야 할지 고민하였다. 왕휘와 주신의 사례를 생각해

도 2.28. 방倣 당인, 〈협구대강도峽口大江圖〉, 도책圖冊 중 1엽, 비단에 수묵채색,
36.8×59.5cm, Wan-go H. C. Weng翁萬戈 소장, Lyme, New Hampshire.

보면, 우거화가들은 그림의 대가로 현금을 원했던 것 같다. 이들은 작품의 시장 가치에 상응하는 현금 보수와 숙박 시설 및 후한 대접을 기대했다.[127]

왕휘는 왕시민의 집을 떠난 후 저명한 남경의 후원자였던 주량공과 그의 동호인 모임에 참여하게 되었다. 남경에 있던 주량공의 집은 마치 한 사람이 운영하는 예술인 마을과 같았다. 상당수의 화가들이 그의 집에 머물면서 작업을 했다. 또한 그에게 경제적으로 의존했던 화가들도 꽤 있었다. 이 중에는 호옥곤胡玉崑(17세기 후반에 활동)과 장풍張風(1628년경-1662년경에 주로 활동)도 있었다.[128] 전하는 바에 따르면 장풍은 북경 체류 시 어느 고위 관료가 그에게 자신의 집에 머물며 우거화가가 되어 달라고 하자 이를 거절했다고 한다.[129] 주량공이 그의 화가-친구들에게 보장해 주었던 창작의 자유를 누릴 수 없을 것이라는 걱정 때문에 장풍은 북경의 고위 관료가 그에게 우거화가가 되어 달라고 한 제안을 거절했던 것 같다. 주량공은 화첩을 특히 선호하였다. 화첩은 매우 사적이며 감성적으로 친밀한 느낌을 주는 그림 형식이다. 따라서 주량공이 화첩을 좋아했던 이유는 화첩을 자신의 서재에서 감상하거나 여행 시 소지할 수 있었기 때문이다(도 2.29). 그러나 화첩은 또한 공적인 성격도 지니고 있었다. 18세기에 활동한 화가인 방훈方薰(1736-1799)은 오랫동안 어느 고위 관료 및 그의 모친과 함께 기거하면서 100엽의 화첩 그림인《성세태평도경盛世太平圖景》을 그렸다. 그런데 이 화첩은 건륭제의 선정善政을 경하하기 위해 만들어진 것이다. 위에서 언급한 고위 관료의 모친은 건륭제에게 진상할 목적으로《성세태평도경》을 제작한 것이며 방훈은 이 요구에 응한 것이다.[130]

도 2.29. 장풍張風(1628년경-1662년경에 주로 활동), 〈산수도山水圖〉,
1644년, 12엽으로 된《산수도책山水圖冊》중 1엽, 종이에 수묵, 15.4×22.9cm, 뉴욕
메트로폴리탄박물관(Metropolitan Museum of Art, New York)(1987년 더글라스
딜론Douglas Dillon 기증품, 유물 등록 번호 1987.408.2k).

막부幕府, 화원畫院, 여성 화가

특히 청나라 말기에 일반화된 화가 유형은 막부幕府에서 일했던 막료幕僚
화가이다. 막료화가는 우거화가의 변화된 유형 중 하나였다. 막료 예술
가들은 몇몇 권세 높은 관료가 운영하던 막부라고 불린 일종의 비서실에
서 화가 또는 서예가로 근무하였다. 막부는 다양한 재주와 능력을 지닌
사람들의 도움을 받기 위해 설립되었다. 증국번曾國藩(1811-1872)과 탕이
분은 자신의 막부에 화가를 고용하였다. 탕이분은 본인 스스로가 저명한
화가이기도 했다.[131] 이러한 방식으로 화가 오창석은 오대징吳大澂(1835-
1902)[132]과 총독인 단방端方(1861-1911)[133] 밑에서 복무한 바 있다. 우거화
가의 또 다른 유형으로는 궁정 화원에서 일했던 화원화가를 들 수 있다.

화원화가들은 그동안 상당한 학문적 조명을 받아 왔다. 따라서 나는 화원화가들에 대해서는 여기서 자세히 논하지 않을 생각이다.[134] 하지만 혹자는 서태후西太后 자희慈禧(1835-1908)가 전례를 깨고 능력 있는 여성 서예가와 화가들을 조정으로 불러들인 일에 주목할 수도 있다. 자희는 남성 서예가와 화가들과 함께 이들을 조정으로 불렀다. 자희는 여성 서예가와 화가들 중 일부에게 관직을 주기도 하였다.[135] 적어도 이들 중 두 명의 여성 화가들은 자희의 대필화가로 활동했다고 전해진다. 대필화가에 대해서는 마지막 장에서 논하게 될 것이다.[136]

　중국에서 여성 화가들의 활동 및 경제적 지위에 대해서는 최근에 와서야 비로소 연구되기 시작했다. 이 문제는 중국의 전통 사회 내에서 여성의 지위라는 더 큰 문제들과 얽혀 있기 때문에 간단히 요약될 수 있는 사안이 아니다.[137] 기녀들과 신사층 여성들 모두 화가가 될 수 있었다. 사대부 출신의 여성 화가들은 대부분 화가들의 딸이거나 부인이었으며 가족 구성원들로부터 그림을 배웠다. 그렇지 않을 경우 이들은 유복한 가정환경에서 자랐으며, 남자 형제들과 마찬가지로 가정교사로부터 직접 그림을 배웠다.

　기녀 화가들은 자신의 매력을 강조하기 위해 그림을 활용하기도 했다. 기녀들과 관련된 현존하는 기록들을 우리가 믿을 수 있다면, 이들이 인기를 끄는 데에 있어 중요했던 것은 문화적 소양이었다. 기녀들의 대중적 인기 향상에 더 큰 역할을 한 것은 이들의 성적인 매력과 능력보다 문화적 소양이었다. 기녀들은 그림을 자신을 좋아했던 구애자들에게 선사하거나 이들에게 특정한 메시지를 전하고자 그림을 이용하기도 했다. 임노아林奴兒라는 이름의 기녀는 버드나무를 그린 부채 그림을 이용하여 그녀를 다시 보고 싶어 했던 예전 고객의 요구를 거절했다고 전해진다.[138] 사대부 여성 화가들도 남성 문인화가들과 마찬가지로 자신의 그림을 사회

적 교환의 한 형태인 선물로 활용하기도 했다. 아울러 이들은 개인적으로 혹은 가족이 곤경에 처했을 때, 또는 가산에 보탬이 되고자 그림을 팔기도 하였다. 여성이 홀로 살아야 할 처지에 놓이게 될 경우 그림을 그려 파는 것은 수치스럽지 않은 생존 방법이기도 했다.

제3장

화가의 화실

중국 화가들이 그들의 그림 고객들, 또는 후원자들, 또는 단순히 그림을 갖기를 원했던 친구들과 어떻게 그림을 거래했는지에 대해서는 앞 장에서 개략적으로 논의되었다. 화가들의 친구들은 그림을 원했으며 그림의 대가代價로 화가에게 무언가를 해 주어야 한다고 생각했던 사람들이다. 또한 앞 장에서는 그림 고객들의 희망 사항이 어떻게 화가에게 전달되었는지도 다루어졌다. 아울러 어떻게 중개인go-betweens, 대리인agents들이 고용되었으며 화가들은 그림의 대가로 어떻게 금전, 선물, 은대恩貸를 받게 되었는지도 앞에서 살펴보았다. 이 장에서 나는 이와 같은 주제에 대해 계속해서 논의할 예정이다. 그러나 같은 주제를 다루면서도 나는 논의의 초점을 바꾸어 주로 화가의 작업 환경에 대해 집중하고자 한다. 따라서 화실畫室, 조수의 활용, 도안圖案의 전이(*그림 디자인을 다른 사람에게 전달), 임모臨摹, 일상적인 활동과 관련된 기타 사항들이 상세하게 다루어질 것이다. 그러나 나는 그림 재료 및 도구, 필법 등에 대해서는 여기에서 논의하지 않을 것

이다. 이 주제는 방대하고 독립된 주제로 이미 기존의 많은 연구에서 다루어진 바 있다.[1]

　그림이 어떻게 주문되고 제작되었으며 화가가 그림의 대가로 어떤 보상을 받았는지에 대한 다양한 상황에 대해서는 이미 충분히 논의가 되었다. 한편 이러한 그림 거래는 대체로 순조롭게 진행된 경우이다. 그런데 다음과 같은 중요한 질문들은 여전히 해결되지 않은 채 남아 있다. 어떠한 조건에서 (*화가와 고객 사이의) 협상은 결렬되었는가? 언제 그리고 왜 화가는 그림 그리기를 거부했는가? 그림 고객은 어느 정도까지 자신이 원하는 그림의 성격을 (*화가의 의지와 상관없이) 결정할 수 있었을까?

그림 고객의 결정권

나는 먼저 마지막 질문을 중심으로 논의를 시작해 보고자 한다. 다음과 같은 사항에 대해 간략히 살펴보자. 자신이 원하는 그림의 주제, 양식, 형식 등을 규정할 수 있는 그림 고객의 몫, 즉 그림 고객의 결정권은 그림 고객과 화가의 사회적 지위에 따라 달라진다. 이것은 어느 정도 예상된 일이다. 어느 사회사 학자가 언급한 바 있듯이 "사회는 계급적 구조이며 사람들은 분명하게 구획된 각각의 영역에 배치되어 있음을 중국인들은 예민하게 의식하고 있었다. 따라서 중국인들 상호 간의 관계는 그들이 처해 있는 사회적 영역의 상대적인 위치에 따라 결정되었다(*중국에서 사람들 사이의 상호 관계는 그들의 사회적 지위에 따라 결정되었다)."[2] 특히 명청明淸 시기에 활동한 화가들은 자신의 실제 사회적 지위보다 높은 지위에 부여된 특권을 누릴 수 있었다. 예를 들면 부와 권력이 있는 사람들만 모이는 모임에 화가들이 초청되어 환대를 받거나 아니면 이들이 화가들에게 그림을 부탁하는 편지를 쓸 때에 공손하고 정중한 어조를 취하는 것 등이었다. 그러나

이러한 화가들에 대한 존중과 예우도 이들의 사회적 지위를 근본적으로 변화시키지는 못했다.

16세기 초 소주蘇州의 권세 높은 한 관리는 예의 있게 구영에게 말을 건네거나 편지를 쓸 수도 있었다. 그러나 그는 그림 제작에 있어 자신이 원하는 바를 구영이 충실하게 따라 주기를 기대하였다. 당시의 제발이나 기타 문헌들을 통해 우리는 다음과 같은 사항을 알 수 있었다. 누군가 "화사畫師를 불러" 어떤 특별한 경우를 기념하기 위해 그림을 그리도록 했다. 그는 또한 화사에게 정원을 묘사하거나 문학작품을 그림으로 제작하도록 시켰다. 이 경우 그가 화사를 부른 것은 마치 필요한 가구를 제작하기 위해 목수를 부른 것과 유사했다.

한편 사회의 가장 높은 곳에 위치한, 태생적으로 사회적 지위가 높았던 화가들은 그림을 원하는 사람들을 자신과 동등한 사회적 지위를 가진 사람으로 또는 자신보다 열등한 위치에 있는 사람들로 취급하였다. 따라서 (*높은 사회적 지위 때문에) 이들은 그림을 원하는 사람들의 어리석은 요구와 서툰 접근 방식에 분개할 수 있는 사회적 위치에 있었다. 이러한 이야기들은 각종 문헌들에 많이 나타나 있다. 한편 화가들 및 이들의 추종자들은 이와 같은 이야기들을 좋아했으며 심지어는 고의적으로 만들어 내기도 하였다. 여기에는 어떤 뚜렷한 이유가 있었을 것이다.

한 예로 예찬을 들 수 있다. 그는 자신을 평범한 화가로 잘못 알고 있는 사람들에 대해 불만을 토로하였다. "근래에 내가 마을[아마도 소주蘇州]에 왔을 때, 내게 그림을 요청한 사람들이 자주 그림을 이런 혹은 저런 방식으로 그리라고 지시하거나 또는 언제까지 그림을 마치라고 요구하였다. 이들은 심지어는 모욕을 주거나 화를 내며 말하기도 했으며 때로는 이보다 더 심하게 할 때도 있었다. 이는 공정하지 않은 일이다. 누가 도대체 환관이 수염이 안 난다고 비난할 수 있을 것인가? 내가 그동안 한 일이 이러

한 곤란을 겪어야 할 만한 일이었던가?"[3]

예찬에 대한 소주 사람들의 요구를 보면 분명 그들이 화가로서 예찬의 지위를 오해한 바가 있다. 그런데 그림을 주문하는 사람들이 화가에게 작품의 성격을 규정하고 마감 시기를 부여하는 일은 당시에 일상적이었던 것 같다. 다만 이러한 방식은 예찬을 상대할 때 적절하지 않은 방식이었다고 여겨진다. 예찬에게 그림을 요청했던 사람들이 어떠한 그림을 원했는지는 모르지만 그들은 예찬의 전형적인 산수화인 간략한 구도의 강안江岸 산수화(도 3.1) 한 폭 또는 죽석도竹石圖 한 폭 정도를 얻을 수 있었을 것(예찬으로부터 무엇이라도 받을 수 있었다면)이다. 이 그림들은 그나마 예찬이 흥이 나서 그리고 그림이 완성되었을 때 보내 준 것이다.

유럽에서도 상황은 마찬가지였다. 화가의 지위는 작품의 주제 및 완성 시기에 대해 어느 정도 주문자가 적극적으로 개입·관여했는지에 영향을 주었다. 루돌프 위트코어(루돌프 비트코버)와 마곳 위트코어(마르고트 비트코버)Rudolf and Margot Wittkower는 "계약 조건이 중세적 전통을 보여 주는" 페루지노Pietro Perugino(약 1446/1452-1523)의 1503년 계약서와 같은 시기에 활동한 레오나르도 다 빈치Leonardo da Vinci(1452-1519)나 지오반니 벨리니Giovanni Bellini(약 1430-1516)의 계약서를 비교·연구한 바 있다. 후원자들은 다 빈치나 벨리니와 같은 보다 명성이 높은 화가들로부터 그림을 얻는 데 곤란을 겪었다. 페루지노의 계약서를 살펴보면 후원자가 그림의 주제를 세부 항목까지 철저하게 규정해 놓았음을 알 수 있다. 그는 페루지노에게 다음과 같이 이야기하였다: "화면에서 인물들을 빼 버리는 것은 당신 자유이다. 그러나 당신 마음대로 어떤 것도 추가해서는 안 된다." 이 계약서에는 페루지노가 언제까지 후원자에게 그림을 완성해서 보내야 하는지, 즉 그림의 송달 날짜도 명시되어 있다. 그러나 레오나르도 다 빈치의 경우는 달랐다. 1501년, 스페인의 이사벨라Isabella(Isabella I of Castile, 1451-

도 3.1. 예찬,
〈강정산색도江亭山色圖〉,
1368년, 종이에
수묵, 82.2×34cm,
당씨唐氏가족컬렉션(Collection
of the Tang Family).

1504)는 플로렌스Florence에 있는 관리에게 서신을 보내 다 빈치에게 가서 그림을 요청해 달라고 했다. 이 편지에서 이사벨라는 "만약 다 빈치가 (*그림 그려 주는 것을) 승낙한다면 그림의 주제 및 완성 날짜는 모두 다 빈치에게 일임하기를"이라고 하였다. 그런데 이와 같은 양보에도 불구하고 이사벨라는 다 빈치로부터 그림을 얻지 못했다. 또한 이사벨라는 지오반니 벨리니에게 자신의 스투디올로studiolo(*서재)를 주제로 한 그림을 중개인을 통해 부탁하였다. 그러나 이사벨라는 이번에도 그림을 얻는 데 성공하지 못했다. 중개인은 이사벨라에게 보낸 편지에서 벨리니는 일단 그림 그리는 것 자체는 좋다고 했음을 전했다. 그러나 "폐하께서 분부하신 대로 제가 화면 구성 방식에 대해 제안을 했습니다. 그런데 벨리니는 화면 구성의 창의성invenzione은 전적으로 자신의 상상력에 맡겨 두어야만 한다고 했습니다. 그는 엄격한 계약 조건을 자신에게 부여하는 것을 싫어했습니다. 벨리니는 자신의 생각이 그림 속에서 자유롭게 돌아다니는 것을 원한다고 하였습니다. 벨리니에 따르면 이렇게 될 경우에만 비로소 그림들이 관자觀者를 만족시킬 수 있을 것이라고 했습니다."[4] 루돌프·마곳 위트코어에 따르면 "이사벨라는 짜증날 정도로 성가신 화가들 중심의 새로운 그림 제작 방식을 순순히 따를 수는 없었다"고 한다. 그러나 후대에 이르면 결국 후원자의 요구에 비협조적인 고집 센 화가라는 관념이 보다 일반적으로 수용되기 시작했다. 그렇지만 교양과 명성 및 권위를 갖춘 화가가 외부의 요구로부터 상당한 정도의 독립성을 누린 나라는 유럽이 아닌 중국이었다. 중국의 화가들은 자신의 사회적 지위를 통해 이러한 독립성을 유지할 수 있었다. 유럽에서는 이와 같은 화가의 독립성이 중국만큼 발달하지 못했다. 중국에서 문인층에 속한 화가들은 계층적 특권이 명확하게 부여되어 있었다.

화가-고객 관계에 있어 문인화의 이상이 어떤 결과를 가져왔는지에 대해서는 문징명(도 3.2)에 대한 앤 클랩의 연구에 잘 서술되어 있다. 앤 클

랩은 문징명의 친한 친구가 한 다음과 같은 이야기를 사례로 든 바 있다: "부유하거나 관직을 가진 이가 그의 그림을 구하러 올 때마다 문징명은 강경하게 대응했으며 아무것도 주지 않았다. 그러나 문징명은 자신이 돕고자 하는 가난한 친구들에게는 관대했다. 따라서 문징명의 가난한 친구들은 이득을 얻을 수 있었다." 이 말은 문징명의 가난한 친구들은 문징명이 그들에게 준 그림을 팔아 이득을 얻을 수 있었다는 의미이다. 이 사례에 대해 앤 클랩은 다음과 같이 논평하였다: "이 경우는 화가가 각각의 고객에 대해 어떤 방침을 가지고 있었으며 이러한 방침이 문인화에 어떤 영향을 주었는지에 대한 실질적인 결과를 보여 주고 있다. 화가와 그가 선

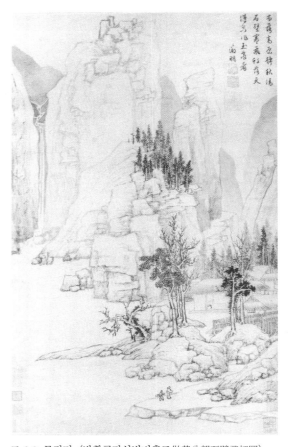

도 3.2. 문징명, 〈방황공망석벽비홍도倣黃公望石壁飛虹圖〉, 종이에 수묵, 65.5×40.9cm, 상해박물관.

택한 친구들은 모든 예술적인 문제들을 주관했으며 이들은 예술적 취향의 유일한 결정권자들이었다. 그림을 받는 사람들은 화가들이 주는 그림만을 받을 뿐이었다. 따라서 화가에게 작품의 주제와 양식을 미리 강압적으로 규정하는 후원자와 같은 문제는 존재하지 않았다."[5] 자신들을 경제적 혹은 기타의 압력들로부터 분리시킴으로써 문인화가들은 자신의 창작에 관한 자유를 보존할 수 있었다고 앤 클랩은 주장하였다. 그러나 문인화가들이

여러 압력으로부터 자신들을 분리시키려고 했지만 그 시도는 사실 불완전한 것이었으며 그 근거 또한 희박하거나 아예 없는 것이었다. 따라서 이들의 창작에 관한 자유는 절충적인 성격을 지니고 있었다. 앤 클랩의 주장은 이상적 상황에 대한 주장으로 실제 상황은 여기에 겨우 부합할 뿐이었다. 앤 클랩 본인도 이상과 실제의 차이에 대해 잘 인식하고 있었다. 그럼에도 불구하고 이러한 문인화가들의 이상은 그림에 관한 글과 협상들, 즉 화가와 고객 간에 오간 그림 제작을 둘러싼 협의 내용에 항상 나타나 있다. 앤 버쿠스가 인용한 『여면담如面譚』이라는 청나라 초기의 서간문 교본에는 "화가가 그리고자 하는 그림 주제에 대해서는 그에게 가장 일반적인 수준의 언급만 하기를"이라는 조언이 들어 있다.[6]

그러나 이러한 권고는 현실에서는 자주 무시되었던 것 같다. 문징명의 제자인 전곡은 자신의 스승과 마찬가지로 교양 있는 인물이자 희귀 서적의 수집가였다. 전곡은 스승의 양식을 충실히 따랐는데(도 3.3) 자신의 그림을 구하는 사람들의 부탁을 늘 무시했다고 전해진다.[7] 현재 고객들이 전곡에게 그림 요청을 한 일과 관련된 기록들이 남아 있다. 이 중에는 수묵관음도水墨觀音圖 한 폭과 구양수의 「추성부秋聲賦」를 도해한 그림 한 폭을 요구했던 주문자의 편지가 포함되어 있다. 현존하는 또 다른 편지에는 왕세정의 동생인 왕세무王世懋(1536-1588)가 그림 주제를 규정하는 한편 작품을 신속히 마쳐 줄 것을 요구하는 주문 내용이 담겨 있다.[8] 나는 그림을 주문하는 사람이 화가에게 자신이 원하는 바를 구체화했던 경우들을 이미 언급한 바 있다. 한 예로 어떤 사람이 공현에게 산수화를 그려 달라는 편지를 하인을 통해 전한 적이 있다. 그는 편지에서 "마치 하늘이 없는 듯 조밀하고 땅이 없는 듯 공허한" 산수화를 그려 달라고 요청하였다(아마도 그는 현재 리트베르그박물관Rietberg Museum에 소장되어 있는 공현의 걸작 〈천암만학도千巖萬壑圖〉[9]를 보고 이와 유사한 산수화를 원했던 것 같다. 우리들 중

누구라도 이러한 그림 주문을 했을 것 같다). 이 경우 이 화가(*공현)에게는 상당한 선택의 여지가 주어졌다.

마찬가지로 정통파 산수화가인 왕휘에게 편지를 쓴 그림 주문자의 예가 있다. 그는 편지에서 방고산수도책倣古山水圖冊과 두루마리로 된 방황공망산수도倣黃公望山水圖를 왕휘에게 요청하였다.[10] 전문적인 초상화가와 같이 확실한 직업화가의 경우 그림을 주문하는 사람은 자신의 요구 사항을 보다 분명하게 적시할 수 있었다. 주량공이 편집한 서신들 중에는 어떤 사람이 명대 후기의 초상화가였던 사빈謝彬(1601-1681)(도 3.4)에게 보낸 편지가 들어 있다. 이 편지의 작자는 사빈과 그가 그린 자신의 초상화를 칭찬하였다. 아마도 이 초상화는 정본이 아닌 승인을 받기 위해 초상화 주인공에게 보내진 초본이었던 것 같다. 그는 사빈에게 완성된 작품인 정본에는 "명월장포明月長袍"를 입고 "긴 여행"용 신발(*원행혜遠行鞋)을 신은 고식古式의 옷차림으로 자신을 그려 달라고 하였다. 아울러 그는 동자 둘을 대동한 채 한 뭉치의 편지를 손에 쥐고 있는 모습으로 본인을 표현해 달라고 사빈에게 요구하였다.[11]

주량공 자신은 아마도 진홍수에게 이렇게 편지를 쓰지는 않았을 것이다. 진홍수는 짧은 관직 생활을 거친 교양인으로서 사빈보다는 높은 사회적 지위에 있었다. 주량공은 한 편지에서 진홍수가 자신의 초상을 4세기의 은일시인隱逸詩人인 도연명의 모습으로 그려 주었다고 말하였다. 이 편지에서 주량공은 이와 같이 자신을 도연명의 모습으로 그린 것은 화가 진홍수의 결정이었다고 암시한 바 있다. 또한 진홍수는 진정한 의미에서 초상화가는 아니었으며 이러한 까닭에 그의 그림은 아주 "기묘奇妙"했다고 주량공은 평하였다.[12] 1638년에 진홍수의 사촌 일곱 명이 그를 방문하였다. 이들은 자신들의 모친인 진홍수 고모의 60회 생일을 기념하여 (*진홍수에게) 그림을 그려 줄 것을 부탁하였다. 진홍수는 그 주문을 받아들였다. 진홍수

도 3.3. 전곡, 〈산가작수도山家勺水圖〉, 1573년,
종이에 수묵채색, 86×30cm, 상해박물관.

도 3.4. 사빈謝彬(1601-1681), 〈인물도人物圖〉
(남영藍瑛[1585-1664]이 바위를 그리고
제승諸升[1618-?]이 대나무를 그림), 비단에 수묵채색,
133×49cm, 북경 고궁박물원.

는 자신의 고모(도 3.5)를 4세기의 교양 있는 인물인 선문군宣文君의 모습으로 그리기로 결정하였다. 선문군은 당시 군주의 초청을 받아 고대 경전에 대한 강의를 했는데 선문군 집안은 대대로 학자 집안으로 유명했다.[13]

1519년에 당인(도 3.6)은 대신이었던 왕오王鏊(1450-1524)의 생일을 맞아 생일 선물용 그림을 그렸다. 이 그림은 왕오의 장남이 요청한 것이다. 당인은 제발에서 이 그림이 주문을 받아 그린 작품이 아니라 자신이 왕오에게 준 축하용 선물인 것처럼 이야기하였다. 또한 당인은 제발에서 이 그림의 주제를 자신이 직접 선택한 것처럼 썼다. 이 그림에는 큰 소나무, 폭포, 바위 등이 나타나 있으며 당인이 "고용한" 전문 초상화가에 의해 그려진 왕오의 초상이 산수를 배경으로 표현되어 있었다. 즉 왕오를 위해 그린 그림은 당인이 산수 배경을, 초상화가 왕오의 초상을 그린 합작품이다. 당인은 왕오의 초상화 때문에 초상화가를 고용했던 것이다. 한편 이 작품을 논하면서 앤 클랩은 당인의 제발에 보이는 친근한 어조는 보통의 직업화가보다 우월했던 그의 지위를 보여 주며 그와 왕오 사이의 30여 년에 걸친 교우 관계를 반영하고 있다고 지적하였다.[14]

그림 거래에 있어 양측이 대개 동등한 관계는 진홍수와 그의 사촌들과 같은 경우였다. 또는 왕오가 당인을 존중했던 것처럼 후원자가 화가를 교양인으로 대우한 경우도 있다. 이 두 가지 경우들은 양 극단의 중간쯤에 해당된다. 한 극단은 그림의 성격을 규정하고 거래를 좌우하려는 고객이다. 한편 다른 극단은 어떠한 경우라도 외압에 흔들리지 않는 거만한 화가이다. 이처럼 준準동등 관계라는 조건 속에서 화가들은 주문자의 요구에 덜 강요된 느낌을 받았다. 또한 그림을 받는 사람들 역시 보다 자유롭게 자신의 희망 사항을 표현할 수 있었다. 오대 시기의 뛰어난 산수화가였던 형호는 자신의 작품 중 한 점을 승려 대우大愚의 시와 맞바꾸었다. 이때 대우는 형호의 그림 속에 무엇이 들어가야 할지, 즉 자신의 원하는 바를 형

도 3.5. 진홍수,
〈선문군수경도宣文君授經圖〉,
1638년, 비단에 수묵채색,
173.7×55.6cm, 미국
클리블랜드미술관(Cleveland
Museum of Art)(유물 등록 번호
61.89).

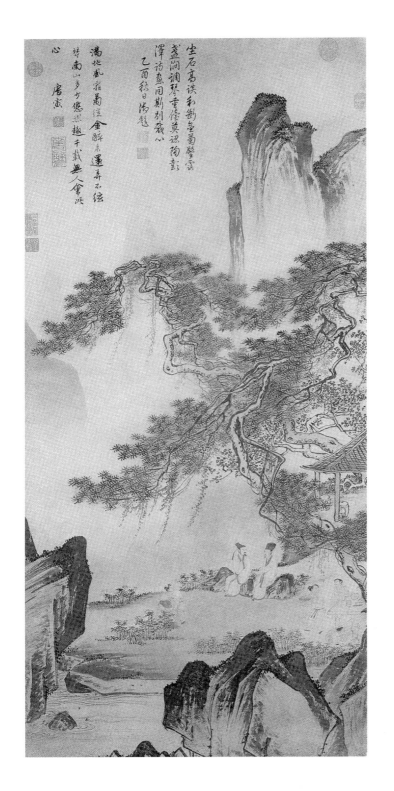

도 3.6. 당인,
〈동리상국도東籬賞菊圖〉,
종이에 수묵채색, 134×62.6cm,
상해박물관.

호에게 상세하게 이야기하였다.[15]

공현은 왕휘에게 자신의 정원을 그려 달라고 부탁했다. 이때 공현은 그림 요청과 함께 정원을 묘사한 글을 왕휘에게 보냈다.[16] 석도가 먼 친척인 팔대산인에게 자신의 대척초당大滌草堂과 그 주변을 그려 달라고 부탁했을 때도 마찬가지였다. 석도는 그림 요청과 함께 대척초당과 그 주변을 묘사한 글을 팔대산인에게 보냈다. 팔대산인은 (*양주揚州에 있던) 대척초당을 한 번도 본 적이 없었다. 석도는 단지 다음과 같이 극도로 간결하게 대척초당과 그 일대를 묘사한 편지를 보냈다. "저는 선생께 높이 3척, 넓이 1척의 소폭小幅 그림을 부탁드리고자 합니다. 평평한 토파土坡 위에 몇 칸의 방이 있는 오래된 집과 주변에 몇 그루의 고목이 있는 그림이면 됩니다. 또한 위층에 한 노인이 그려져 있고 그 주위엔 아무것도 없어도 됩니다. 이러한 그림이 곧 대척자大滌子[제 자신]의 대척당大滌堂을 표현한 것입니다."[17] 석도는 대척당이라는 장소에 대한 상세하고 시각적으로 정확한 묘사를 보여 주는 그림을 바랐던 것이 아니다. 만약 석도가 대척당에 대한 정확한 묘사를 원했다면 그는 원강袁江(1680년경-1730년경에 활동) 같은 양주 지역에서 활동했던 전문적인 직업화가에게 부탁했을 것이다. 원강의 정원 그림은 (*팔대산인의 그림에 비해) 극도로 세밀하게 그려져 해당 정원과 그 일대의 경치를 잘 보여 주었지만 품격이 높지는 못했다(도 3.7).

그림을 주문하는 사람들이 바랐던 것은 자신의 정원이나 은거지가 존경받는 특정한 대가의 손과 화풍에 의해 "그려지는" 것이었다. 청나라 초기에 활동한 혜영인嵇永仁(1637-1676)이라는 사람은 화승畫僧인 범림梵林에게 편지를 보내 소주에 있는 자신의 장원을 그려 달라고 부탁하였다. 혜영인은 자신의 장원을 아주 상세하게 묘사한 글을 범림에게 보냈다. 범림은 아마도 혜영인의 장원을 보지 못했던 것 같다. 혜영인은 "문 앞에는 다섯 그루의 버드나무, 우물 옆에는 두 그루의 오동나무가 있어야 합니다. 대나

도 3.7. 원강袁江(1680년경-1730년경에 활동), 〈동원도東園圖〉, 부분, 비단에 수묵채색,
59.8×370.8cm, 상해박물관.

무 담장으로 둘러싸인 초가집 안에는 머리를 어깨까지 길게 늘어뜨린 채
독서를 하고 있는 은거자를 넣어 주십시오"라고 범림에게 부탁하였다.[18]
이 그림의 완성본이 어떠한 것이었는지는 심주의 작품으로 전칭되는 정원
그림 화첩에 들어 있는 한 그림(도 3.8)을 통해 짐작해 볼 수 있다.

　이러한 경우들은 예외적이라고 추정하는 편이 가장 좋을 것이다. 화
가는 주문자들이 일반적으로 가지는 기대치에 대해 대충 알고 있었다. 이
러한 기대치는 화가에게 구두나 편지로 전해지거나 때로는 그들 사이에
서 눈치껏 이해되기도 했다. 우리는 이것을 마이클 박산달Michael Baxandall

도 3.8. 전傳 심주沈周(1427-1509), 〈동장도東庄圖〉, 도책圖冊 중 1엽, 종이에 수묵채색, 높이 27.7cm, 소주박물관蘇州博物館.

이 사용한 용어인 화가에게 지워진 "과제charge"라고 생각할 수도 있다. 이 "과제"는 "생일 축하용 그림을 부탁합니다"와 같이 매우 일반적인 수준의 요구 사항이다. 주문자의 요구 사항이 보다 구체적으로 일일이 적시된 것을 박산달은 "세부 사항brief"이라고 불렀다.[19] 보통 주문자의 (*화가가 그린 그림에 대한) 기대expectation는 일반적인 수준이었다. 아울러 주문자의 기대(*화가에게 어떤 그림을 그려야 하는지 등과 같은 주문자의 요구 및 희망 사

항)는 문인화가들이 쓰는 고도의 수사적 표현에 나타난 것만큼 화가의 자유를 제한할 정도로 큰 것은 아니었다. 주문자는 화가에게 작품의 본질적인 성격을 결정하는 데 필요한 창작의 자유를 주었으며 또한 그의 예술가로서의 자존심을 지켜 주었다. 주기周圻라는 청대 초기 화가가 주문자에게 보낸 편지를 보면 이러한 점이 잘 드러난다. 그는 생일 축하용 그림 주문을 받았는데 주문자가 주제를 결정하도록 하였다. 그러나 주기는 자신의 교양 수준에 근거하여 주문자의 뜻을 파악한 후 다음과 같이 말하였다.

> 당신이 보내 주신 붉은색 [안료]를 잘 받아 그림에 가을빛을 내는 데 사용하였습니다. "서리 낀 [단풍] 잎사귀가 이른 봄의 꽃보다 더 붉다(霜葉紅于二月花)"라는 말은 진실입니다[이 구절은 당나라 시인인 두목杜牧(803-852)의 시를 암시한다]. 감사합니다. 당신은 친구의 생일을 위해 두 그루 소나무 그림을 주문했습니다. 당신은 두 그루 소나무가 혹한 속에서도 [살아남고자] 곧고 초연히 서 있는 모습으로[즉, 작품의 수화인受畵人이 지닌 고매함과 고결함을 상징하는 모습으로] 그려 달라고 저에게 부탁했습니다. 저는 당신의 뜻을 진실로 잘 이해하고 있습니다. 그런데 저는 보통의 장인 화가가 아닙니다. [그(*주기)는 소나무에 대한 고상한 인용을 한 후 글을 매듭지었다.] 저는 수년간 옛 책을 읽어 왔습니다만 가난 속에서 매해를 마쳤습니다. 그러나 저는 제 자신의 품위를 변함없이 지켜 왔습니다. 어떻게 제가 소나무와 잣나무 이외의 것이 될 수 있겠습니까? 저는 타인을 위해 그림을 그리지만 실제로는 저 자신을 위해서 그림을 그립니다. 하하![20]

주기의 작품 중 현재 전하는 것은 없다. 따라서 나는 진홍수가 그린 두 그루의 소나무 그림으로 주기의 그림을 대신하고자 한다(도 3.9).

도 3.9. 진홍수, 〈삼송도三松圖〉,
비단에 수묵채색, 154×49.5cm,
광주시박물관廣州市博物館.

그림 그리기를 꺼렸던 화가

다음으로 고려해 보아야 할 문제는 그림 그리기를 꺼렸던 화가와 결렬된 협상들이다. 앞에서 언급된 그림 요청, 중개인, 그림값 등에 관한 이야기를 통해 중국 화가들이 항상 그림 요구에 순순히 응했다고 생각한다면 이것은 잘못이다. 많은 경우에 있어서 이들은 그림 요청에 순순히 응하지 않았다고 기록되어 있다. 전형적인 기록들을 살펴보면 요청된 그림을 받을 예정이었던 수화인을 화가가 존경하지 않을 경우 그는 원칙적으로 그림 그리기를 거부했다고 한다. 그림에 관한 초기 문헌들에는 부자나 그릇된 방식으로 화가들에게 접근한 인물들을 위해 그들이 그림을 그리기를 거부했던 많은 이야기들이 수록되어 있다. 이러한 예들 중 몇몇은 사실일지 모르겠지만, 대부분의 이야기들은 자유롭고 상업적인 이익과는 무관한 화가라는 신화와 관련되어 있다. 이러한 화가에 대해서는 제1장에서 이미 설명된 바 있다. 사회적 속박으로부터 벗어났으며 비상업적인 성격을 지닌 화가들에 대한 이야기들은 상당한 유사성을 보여 준다. 10세기에 활동한 화가인 손위孫位는 불교 승려 및 도교 도사들과 교유했으나 부자들과는 잘 어울리지 않았다고 한다. 부자들은 막대한 양의 돈을 손위에게 제시했지만 그로부터 그림 한 점을 얻을 수 없었다.[21] 초기 산수화가들 중 이성과 고극명高克明(대략 1008-1053년경 활동)은 모두 자신의 예술적 고결함을 유지하기 위하여 그림을 그려 달라는 부자들의 요청을 거부했다고 한다.[22]

11세기 초에 활동했던 인물화의 대가인 무종원武宗元은 부자들이 자신의 그림을 가져가는 것을 결코 허용하지 않았다. 부자였던 한 상인이 10년 넘게 수월관음도水月觀音圖 한 점을 그려 달라고 무종원에게 끈질기게 요청했다. 무종원은 결국 승낙을 했지만 그림을 완성하는 데 삼 년이 넘게 걸렸다. 무종원이 완성된 그림을 전하고자 했을 때 부자 상인은 이미 세상

을 떠나 있었다.[23] 12세기의 대가 중 한 명인 감풍자甘風子는 부자들이 그의 그림을 원하면 이들에게 모욕을 주고 수년 동안 그림 제작을 거부했다고 한다.[24] 위관찰魏觀察이라는 화가의 경우 (*부자들이) 그에게 압력을 행사하거나 현물을 제시해도, 또한 관직을 수여해도 그로부터 그림을 얻을 수 없었다. (*부자들이) 그의 그림을 얻기 위해 온갖 방법을 사용해도 소용없었다고 한다.[25] 이 외에도 많은 예가 있다.

이와 유사한 이야기는 후대의 많은 화가들에게 전형典型이 되었다. 명대 후기의 한 기록에는 고청보顧淸甫라는 승려 화가에 관한 이야기가 들어 있다. 그는 미불의 화풍으로 산수화를 그렸다. 그런데 그는 오직 시인들이나 (*같은 동료인) 승려들만을 위해 산수화를 그렸다. 고청보는 자신의 작품에 대한 대가는 일체 거절했다고 한다.[26] 이러한 이야기는 청대 초기의 대가인 주탑(*팔대산인)을 떠올리게 한다. 그런데 실제로 주탑의 그림들은 중개인을 통해 적절한 대가와 함께 주문된 것이었다.

성공을 거둔 화가들은 그림을 얻고자 하는 목적으로 기만적인 "사교행사social occasions"를 고안해 낸 사람들을 경계하게 되었다. 정교한 건축물 그림인 계화界畫에 탁월했던 곽충서郭忠恕(?-977년경)가 부자 젊은이를 상대했던 재미있는 이야기가 전한다. 술장수의 아들이었던 이 젊은이는 화가를 음주 연회에 초대하여 비단과 종이를 눈에 띄게 펼쳐 놓고는 계속해서 곽충서에게 그림을 그려 달라고 졸라댔다. 마침내 곽충서는 횡으로 긴 두루마리 종이를 가져다가(두루마리 그림을 그리기 위해서) 앞부분에 더벅머리를 한 동자가 연줄이 감겨 있는 얼레를 잡고 있는 모습을 그렸으며 마지막 부분에 연을 그렸다. 곽충서는 그림의 앞과 마지막을 연결하기 위하여 중간 부분에 가는 필선으로 수 미터에 해당하는 긴 연줄을 그려 넣었다(*곽충서는 부자 젊은이를 놀려 주기 위해 간단한 구도의 그림을 그렸다). 그런데 이 젊은이는 너무 아둔해서 이상한 점을 전혀 알아채지 못했다. 그는 화가에게

감사의 뜻을 아낌없이 표했다.[27] (서위가 그린 두루마리 그림인 도 3.10은 훨씬 축소된 형태이지만 곽충서의 그림이 어떠했는지를 상상해 볼 수 있게 해 준다.)

진홍수에 관한 이러한 종류의 일화가 주량공에 의해 전해진다. 진홍수의 작품을 원하는 사람이 있었다. 그는 고화古畫에 대한 견해를 물어 보려는 것처럼 하면서 진홍수를 배 위로 유인했다. 이 사람의 진정한 의도가 무엇인지 드러났을 때 진홍수는 그를 심하게 질타하였다. 진홍수는 모자와 옷을 벗은 후 물로 뛰어들겠다고 위협하였다. 그림을 원했던 인물은 마침내 포기하고 떠났다. 그러나 나중에 그는 중개인을 보내 진홍수에게 그림 요청을 하였다. 진홍수는 완고하게 거절했다.[28]

예상할 수 있겠지만 주탑(혹은 팔대산인)과 관련된 이러한 종류의 이야기가 전한다. 그중 하나는 팔대산인이 한 연회에서 이 연회를 베푼 인물로부터 그림 요청을 받은 일이다. 그는 자신의 장원에 있는 연꽃과 소나무를 팔대산인에게 그려 달라고 하였다. 팔대산인은 감흥이 일자 바로 그림을 그려 냈다. 주인은 매우 흡족해하였다. 그러자 손님들 중 한 명이 생기가 넘치는 화가의 상태를 이용하여 그림을 얻고자 했다. 이때 팔대산인은 두 마리의 싸우는 닭을 휘갈겨 그린 후 기이한 행동을 하고 그곳을 떠났

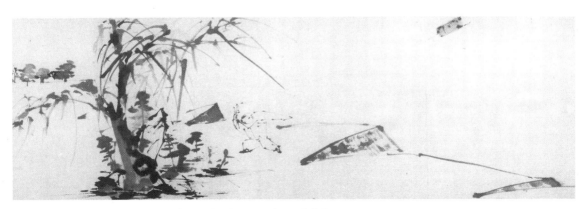

도 3.10. 서위, 〈의연도擬鳶圖〉(혹은 〈풍연도風鳶圖〉), 종이에 수묵, 32.4×160.8cm, 상해박물관.

다.[29] 왕팡유王方宇는 팔대산인이 "사회적 상호 교류social interaction(*그림 요청과 제작)를 통제하기 위하여 자신의 행동을 조작했다"고 보았다. 팔대산인은 반갑지 않은 성가신 그림 요청으로부터 벗어나기 위하여 "미친" 행동과 일탈로 유명했던 자신의 명성을 이용했던 것이다. 또 다른 경우도 있었다. 어떤 사람이 팔대산인의 작품을 얻기 위해 자신의 집으로 그를 초대하였다. 이 사람을 다루기 위해 팔대산인은 의심할 여지 없이 효과적인 방법 하나를 고안해 냈다. 팔대산인은 다음과 같이 말하였다. "만약에 그가 교육을 받지 못한 군인이라면 나는 그것(*그림 요청)에 대해 까다롭게 굴지 않을 것이다. 나는 간단하게 그곳에 가서 용변을 본 후 떠날 것이다."[30]

지나칠 정도로 직접적으로 화가에게 접근하여 작품을 요청했던 사람도 있었다. 이러한 인물을 거절했던 전형적인 사례는 왕삼석王三錫(1716-?)의 경우이다. 18세기 후반에 활동한 왕삼석은 그렇게 유명한 화가는 아니었다. 그는 청대 정통파의 대가였던 왕원기王原祁(1642-1715)의 조카였던 왕욱王昱(1714-1748)의 조카였다. 이러한 집안 배경 때문에 왕삼석은 청대 정통파의 "혈맥"을 이어받은 산수화가로 존경을 받았다(도 3.11). 한 동시대인은 그에 대해 다음과 같이 이야기하였다.

"누구라도 그에게 그림을 청하려면 돈 꾸러미를 주어야 하고 그림을 요청하는 편지를 써야 한다. 어느 날 많은 돈을 가지고 그의 문 앞을 두드리며 그림을 청하는 이가 있었다. 왕삼석은 그 요청을 거절하면서 "옛날 사람들은 서예가의 작품을 얻기 위해 찬사의 편지를 썼습니다. 돈 대신 비단을 주더라도 서예작품을 받기 위한 정중한 예를 차렸습니다. 내가 시장에서 활동하는 장인匠人들처럼 작품을 팔아야 합니까?"라고 말했다. 그림을 청하려던 사람은 심하게 화를 내며 그 자리를 떠났다."[31]

도 3.11. 왕삼석王三錫(1716-?),
〈추강안영도秋江雁影圖〉,
1785년, 종이에 수묵담채, 일본
토쿄東京 張允中 구장舊藏.

한 부유한 상인이 왕삼석과 비슷한 시기에 활동했던 방훈에게 돈 꾸러미를 주며 접근해 춘화春畫를 그려 달라고 했다. 방훈은 분개하였다. 그는 그 제안을 거절하며 "색정을 일으키는 악한 마음을 부추기는 것만큼 나쁜 짓은 없다. 비록 가난할지라도 나는 이러한 일을 하지는 않을 것이다"라고 말했다.[32] 반면에 진홍수는 춘화를 그린 것이 확실하다. 남경의 산수화가인 추철鄒喆(1610년경-1683년 이후)은 편지에서 그의 친구들 모두 진홍수가 그린 "은밀한 유희의 장면들"을 다른 것과 비교할 수 없을 정도로 훌륭하다고 칭찬했음을 이야기하였다. 그러나 추철 자신은 이 장면들을 불쾌하다고 보았다.[33] (불행하게도 고상한 체하지 않았던 사람들을 위해 그린 진홍수의 춘화는 현재 남아 있지 않다. 현존하는 가장 이른 시기의, 또한 최고의 춘화는 18세기 작품이다; 도 3.12, 냉매冷枚(18세기 전반에 활동)가 그린 화첩 중 한 장면은 좋은 예이다.)[34]

청나라 초기에 활동한 화가인 유주劉酒는 한 황자皇子가 그의 작품들 중 하나에 만족스러워하며 그를 명나라 화가인 장로張路(1490년경-1563년

도 3.12. 냉매冷枚(18세기 초·중엽에 활동), 〈춘궁도春宮圖〉, 도책圖冊 중 1엽, 비단에 수묵채색, 29.2×28.5cm, Sydney L. Moss Ltd. 소장.

경)와 비교하자 화를 냈다. 장로는 크게 평가 절하된 후기 절파浙派에 속했기 때문에 이러한 비교는 유주에게는 모욕으로 여겨질 수 있었다. 유주는 아직 낙관落款을 하지 않았다고 말하면서 그림을 옆방으로 가지고 갔다. 그는 그림에 자신의 이름인 주(술을 의미하는)라는 글자를 수백 번 썼다. 황자는 매우 분노하여 유주를 내쳤다. 그러나 유주는 행복해했다.[35] 화가들이 자신들의 작품을 없애 버린 이야기들은 흔하게 발견된다. 예를 들어 송나라 초기의 문장가인 유도순劉道醇(11세기에 활동)은 주점에서 그림을 그린 후 이것을 담보로 잡혀 돈을 빌린 한 화가에 대한 이야기를 전하였다. 술에서 깨자 그는 빌린 돈을 갚고 그림들을 없애 버렸다.[36]

마지막으로 18세기 중반에 활동한 기이한 인물화가였던 민정閔貞(1730-1788)에 관한 이야기가 전한다. 동시대인은 민정에 대해 다음과 같이 말하였다.

"그는 초상화를 잘 그렸기 때문에" 사람들은 하나둘 뒤를 이어 그에게 그림을 청하러 왔다[도 3.13 참조]. 그는 빈천한 사람들을 위해서는 망설이지 않고 그림을 그렸다. 그러나 부자들에게는 높은 그림값을 요구했다. 그는 고관층을 경멸해서 "왜 내가 이런 탐학한 자들을 그려야 하는가?"라고 말했다. 호광湖廣[민정의 고향] 총독이 민정의 명성을 듣고 그를 불러 [자신의 초상을] 그리기를 요구했다. 민정은 그에게 초상화의 밑그림인 부본副本을 보여 주었다. 이 밑그림에는 호광총독의 모습과 품위가 두루 갖추어져 있었으며 그의 정신과 감성이 능수능란하게 포착되어 있었다. 총독은 매우 흡족해하며 그에게 그림을 빨리 끝내라고 지시했다.

그러자 민정은 (거의 믿기 어려울 정도로) 어마어마한 금액인 2천 일鎰,

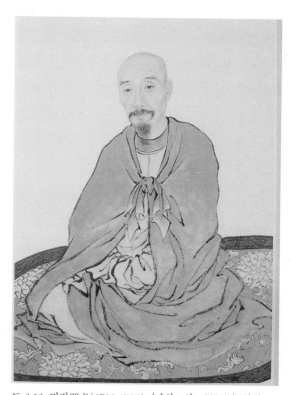

도 3.13. 민정閔貞(1730-1788), 〈파위조상巴慰祖像〉, 부분,
종이에 수묵채색, 103.5×31.6cm, 북경 고궁박물원.

즉 대략 4만 냥의 은자銀子를 "윤필료潤筆料"(*그림값)로 요구하였다. 총독이 그의 과도한 요구를 꾸짖자 그는 다음과 같이 말하였다. "총독의 지위는 높습니다. 만약 제가 높은 그림값을 요구하지 않고 총독의 의뢰를 받아들인다면 이것은 제가 총독이란 지위를 가벼이 여기는 것입니다. 또한 이것은 제 자신의 그림을 얕보는 것입니다." 이에 총독은 여전히 엄청난 고액인 1천 일을 그림값으로 제시하였지만 민정은 거절하였다. 총독이 그를 감옥에 가둘 채비를 하자 민정은 수도로 도망가야만 했다.[37]

그림 매매는 고객이 그림값을 지불하지 못할 때,[38] 또는 앞에서 서술한 임백년의 이야기에서처럼 화가가 고객으로부터 그림값을 받았지만 몇 가지 이유로 그림을 완성하지 못했을 때 결렬될 수 있었다. 주량공은 한 그림을 그리는 데 1년 정도의 시간이 걸렸던 매우 꼼꼼하게 그림 작업을 한 왕국준王國炎에 대한 이야기를 전하였다. 더 빠르게 그려서 더 많은 작품을 팔라고 주위에서 충고해도 그는 대충 그림을 그리느니 차라리 가난한 편이 낫다고 응답했다. 때때로 그림을 요청하고 그에게 그림값을 지불한 사람들이 결국 그림을 얻지 못한 것이 큰 문제였다. 왕국준은 이미 그림값으로 받은 돈을 탕진했으며 더 나아가 그림을 저당 잡히거나 혹은

그 그림을 다른 누군가에게 팔아 버렸다.[39]

불만족스러운 고객: 승인받기 위한 초본 그림

그림 고객이 작품에 불만족했던 경우와 관련된 이야기는 거의 전해지지 않는다. 아마도 이것은 대부분의 현존하는 문헌들이 후원자가 아니라 예술가와 관련된 것이며 어쨌든 빈번하게 예술가의 편에서 서술되었기 때문일 것이다. 진홍수의 후원자 중 한 명이었던 장대張岱(1597-1679)가 쓴 편지가 보존되어 있다. 장대는 진홍수로부터 받은 그림들이 "모두 미완성이었으며 비단 위에 마구 바르고 문지른 것"[40]이라고 불평하였다. 아마도 그는 진홍수가 섬세하게 그린 그림들을 기대했던 것 같다. 그러나 그가 받은 작품은 대충 그려진(도 3.14 참조) 그림이었다. 장대의 경우를 통해 볼 때 우리는 그림에 대해 불만을 가졌던 고객과 관련된 사례들이 드문 일이 아니었음을 알 수 있다. 고객의 불만을 해결하는 방법에는 극단적인 두 가지 방식이 있었다. 자신이 기대했던 작품을 얻지 못했던 구영의 후원자는 직접적으로 화가에게 불평을 드러냈다(그러나 그는 구영이 그의 불평을 이해하고 이것을 해결해 줄 것으로 알고 있었기 때문에 덜 실망했을 것 같다). 반면에 지위가 높은 문인화가가 그린 작품을 받은 사람은 어떤 그림이라도 의무적으로 아무 불평 없이 받아들여야 했다. 그는 그림에서 좋은 점을 발견하지 못했을 때조차 어쩔 수 없이 이 작품을 불평 없이 받아야 했다.

불만족스러운 고객과 관련된 주목할 만한 사례는 18세기 양주揚州에서 활동한 저명한 시인인 원매袁枚(1716-1798)와 화가 나빙羅聘(1733-1799)에 관한 이야기이다.[41] 나빙은 원매의 초상을 그리기로 계약했다. 앞에서 언급한 화가인 민정의 경우와 마찬가지로 나빙은 먼저 원매에게 승인을 받기 위하여 초상화의 초본을 완성하였다. 이것은 당시 일반적인

도 3.14. 진홍수, 〈연석도蓮石圖〉, 부분, 종이에 수묵, 151.4×61.9cm, 상해박물관.

관행이었다. 초본은 아직도 보존되어 있다(도 3.15). 초본을 미리 승인받는 행위는 통상적으로 고객이 최종본을 받았을 때 불만스러워할 소지를 최소화하기 위한 것이었다. 민정이 보낸 초상화 초본을 보고 호광총독은 기뻐하였다. 반면 원매는 나빙에게 초상화 초본을 되돌려보냈다. 원매는 초본을 돌려주면서 초본에 긴 제발을 덧붙였다. 이 제발에서 원매는 왜 자신이 초본을 거부했는지에 대한 설명을 순화시키기 위하여 장난스러운 어조를 사용하였다. 원매에 따르면 그의 가족들은 이 초본이 그와 닮지 않았다고 말했다고 한다. 또한 원매의 가족들은 만약 이것을 집 안에 간직한다면 사람들은 "부엌에서 일을 돕는 노인이나 레몬 음료를 들고 집 문 앞으로 찾아오는 잡상인을 그린 것"으로 오해할 것이라고 이야기하였다. 원매는 장난기 넘치는 철학적인 논변으로 이 초본은 화가 나빙의 특별한 비전vision 속에서 만들어졌으며 자신의 과거 혹은 미래의 모습을 표현한 것일 수도 있다고 하였다. 가족들의 반대를 고려하여 원매는 초본을 나빙에게 돌려보냈다. 이것은 나빙의 작업실에서 그들의 친구들 (*원매와 나빙의 친구들)이 초본을 보

도 3.15. 나빙羅聘(1733-1799), 〈원매상袁枚像〉, 원매의 제발, 1781년, 종이에 수묵채색, 158.7×66.1cm, 쿄토국립박물관(시마다 슈지로島田修二郎 구장舊藏).

고 칭송할 수 있도록 하기 위해서였다.[42] 원매는 그가 받은 그림이 초본이라고 특별히 언급하지는 않았다. 그러나 그림의 특징과 전후 사정을 고려해 볼 때 이 그림은 초본으로 보인다.

유럽의 저명 화가들이 일반적으로 했던 것처럼 중국에서도 화가가 완성본을 제작하기 전에 그림 고객의 승인을 받기 위하여 미리 초본을 보여주는 관행은 존재하였다. 그러나 이러한 일들은 회화와 관련된 문헌에 거의 언급되어 있지 않다. 아마도 이것은 모두가 알고 있는 일에 속했기 때문에 아무도 이에 대해 글을 쓰지 않았던 것일 수도 있다. 이러한 초본 제출과 승인은 보다 정교하고 완성된 작품을 제작하기 위한 일반적인 절차였다. 따라서 이것은 작품이 지닌 심미적인 유열愉悅 및 특정한 기능보다 중요한 일이었다. 벽화를 제작했던 화가들은 그림 작업에 착수하기 전에 보통 목탄을 이용해 벽에 밑그림을 그렸다. 물론 반대의 경우도 있었다. 우리는 예비적인 소묘 과정 없이 벽에 직접 작업을 하여 "그의 동료들을 경악시킨" 8세기에 활동한 인물화의 거장인 주방周昉의 예를 알고 있다. 주방의 경우를 통해 우리는 벽화를 제작할 때 화가들이 목탄으로 먼저 밑그림을 그렸음을 알 수 있다.[43] 송(宋)나라의 화원화가들은 그들의 감독관으로부터 화면 구성 및 그림의 주제를 할당받았다. 이들은 작품을 제작하기 전에 감독관의 승인을 받기 위하여 분본粉本 혹은 초본을 만들었다.[44] 승인을 받기 위하여 정교한 초본을 제작하는 방식은 청대淸代 화원에서도 행해졌다.[45] 청대 화원에서 만들어진 몇 개의 초본이 현재까지 전하고 있다. 이탈리아 사람으로 예수회 선교사였던 쥬제페(쥬세페) 카스틸리오네Giuseppe Castiglione(중국명 낭세녕郎世寧, 1688-1766)는 청나라의 황제들을 위하여 화가로서 일했다. 그는 청의 황제들을 위하여 초본 제작 방식(그가 유럽에서 화가로서 받은 훈련을 통해 이미 그에게는 익숙했던)을 따랐다. 그의 유명한 작품인 〈백준도百駿圖〉(1728년)의 초본이 최근에 발견되었다(도 3.16, 3.17).

도 3.16. 낭세녕郎世寧Giuseppe Castiglione(1688-1766), 〈백준도百駿圖〉(분본粉本 또는 초본草本), 부분, 종이에 수묵, 94×789.3cm, 뉴욕 메트로폴리탄박물관(유물 등록 번호 1991.134).

도 3.17. 낭세녕, 〈백준도〉, 부분, 비단에 수묵채색, 94.5×776.2cm, 타이페이 국립고궁박물원.

분본粉本과 화고畫稿

후대 중국 화가들이 그린 초본이 이따금씩 발견되고 있다. 예를 들면 19세기 후반에 해상화파海上畫派의 화가로 활동했던 전혜안錢慧安(1833-1911)이 남긴 초본 몇 개가 전하고 있다(도 3.18). 아마도 더 많은 수의 초본들이 중국의 개인 컬렉션과 박물관 수장고에 숨겨져 있을 것이다. 비록 몇 명의 중국인 큐레이터들에게 숨어 있는 초본들을 찾아보아 달라는 문의가 전해졌지만 아직 초본들은 나타나지 않고 있다.[46] 완성본을 제작하기 위해 만들어진 초본도 있지만 또 다른 종류의 초본은 실물로부터 직접 그려진 것이다. 완성본에 사용될 목적으로 몇 개의 대상과 장면은 매우 핍진逼眞하게 그려졌다. 이른 시기의 문헌들은 화가들이 이러한 초본을 실제 자연에서 만들어 냈다고 전한다. 예를 들어 송나라 초기 화조화가로 활동한 조창趙昌(약 960-1016년 이후)은 매일 아침 정원으로 나가 신선함으로 충만한 꽃들을 그렸다고 한다. 중국의 화가들은 본질적으로 작업실에서만 일했던

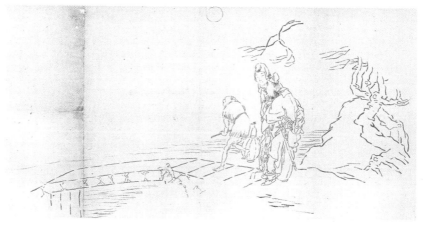

도. 3.18. 전혜안錢慧安(1833-1911), 〈종규해매야유도鐘馗偕妹夜遊圖〉, 부채 그림, 분본, 종이에 수묵, 『鐘馗百圖』(廣州, 1990), 도판 28.

화가들이었다. 비록 초본이 자연 대상을 직접 묘사한 것이라고 해도 완성작은 늘 작업실에서 제작되었다.

원대의 산수화가였던 황공망은 14세기 중반에 산수화에 대한 이론적인 글인 「사산수결寫山水訣」을 썼다. 이 글에서 황공망은 "경치가 좋은 특정 장소에 있는 기이하고 독특한 나무를 봤을 때 그 형상을 바로 현장에서 묘사하고 이것을 기록으로 남기기 위하여 화가는 여행할 때 가죽 가방 안에 사생寫生용 붓을 휴대해야 한다"고 조언하였다.[47] 그러나 후대 화가들이 그의 충고를 따랐음을 보여 주는 문헌은 많지 않다. 또한 주목할 만한 예외가 있기는 하지만 그들의 그림은 자연을 세밀하게 연구했음을 보여 주지 않는다. 황공망보다 연하로 동시대 인물이었던 예찬은 어린 시절 자연을 사생한 것에 대한 시를 썼다. "내가 처음 붓을 쓰는 걸 배웠을 때／ 사물을 바라봄에 있어 나는 닮음을 포착하려 노력했다／ 내가 시골이나 도시로 여행할 때마다／ 나는 보는 사물마다 소묘를 해서 내 그림 상자 속에 보관을 했다."[48] 그러나 예찬은 사물의 외형에 무관심하고 초탈한 심정을 지녔던 인물처럼 이 시를 썼다. 그는 마치 "왜 내가 (내 그림이) 무언가와 닮았는지 그렇지 않은지에 대하여 나 자신을 괴롭혀야만 하는가?" 그리고 "나는 사물의 외형적인 유사함인 형사形似를 추구한 적이 없다. 왜냐하면 나는 오직 내 자신을 즐겁게 하기 위해 그림을 그리기 때문이다"라고 말하는 사람과 같았다.[49] 명나라 말기의 산수화가였던 이일화李日華(1565-1635)는 이와 유사하게 길을 거닐면서 자연 속의 실제 경치를 사생한 것에 대하여 기록하였다. 그러나 누구도 그가 직접 사행한 스케치를 자신의 산수화에 활용했다고 생각하지 않을 것이다. 그는 다른 명청明淸시대의 산수화가들과 마찬가지로 작업하였다. 대체로 이일화의 산수화는 다른 작품들로부터 배운 전통적인 형태들로 이루어졌다(도 3.19).[50]

그런데 초상화가들은 예외였다. 그들은 공식적인 초상화를 제작하

도 3.19. 이일화李日華(1565-1635), 〈방자구추산서옥도倣子久秋山書屋圖〉, 10엽 도책圖冊 중 제7엽(5엽은 그림, 5엽은 글씨), 종이에 수묵, 높이 25.8cm, 타이페이 林伯壽 소장, 『蘭千山館書畫』(東京, 1978), 제39번째 작품(no. 39).

기 위하여 초상화 모델을 직접 묘사한 초본을 그렸다. 그들은 최선을 다해 대상을 핍진하게 그리고자 했던 것 같다. 명나라 말기에 서양의 명암법 등 환영幻影적인illusionistic 기법이 소개되면서 초상화에 있어 핍진의 정도는 더욱 강화되었다. 당시의 작가들(*문인들)은 보다 선진적인 재현 기법에 무지하였다. 서양의 재현 기법은 가장 핍진한 이미지를 만드는 것이었다. 이들은 초상화가 "거울 속에 비친 초상화 모델처럼 보인다"라며 놀라워했다. 또한 이들은 초상화에 그려진 인물이 "놀랄 만큼 실제 사람들처럼 똑같아서 눈을 움직이고 응시하며, 혹은 눈살을 찌푸리거나 웃음을 지었다"[51]라고 하며 경이로워하였다(도 3.20). 명나라 말기 회화를 다룬 나의 책에서 나는 남경박물원에 소장되어 있는《절강명인초상화책浙江名人肖像畫

도 3.20. 오성증吳省曾(18세기 중반에 활동), 〈혜황상嵇璜像〉, 부분, 1766년,
종이에 수묵채색, 179×78.3cm, 남경박물원.

冊》에 대해 간단하게 논한 바 있다. 이 화첩에서 4엽(도 3.21은 그중 하나이
다)이 이 책에 도판으로 실렸다. 나는 초상화 모델의 "신체적 결점까지 숨
김없이 드러낸"[52] 이 그림들의 놀라운 사실주의에 대해 언급하였다. 그런
데 《절강명인초상화책》을 다시 보고 숙고하는 과정에서 나는 나와 다른
사람들이 이 화첩의 진실을 놓치고 있다는 확신을 가지게 되었다.

도 3.21. 작자 미상, 〈갈인량상葛寅亮像〉, 명나라 말기,
절강성浙江省 출신의 인물들을 그린 12장의 초상화가 들어
있는 도책圖冊 중 1엽, 종이에 수묵채색, 41.6×26.7cm,
남경박물원.

이 그림들은 완성작들이 아니라 몇몇 초상화가들이 그린 초본들이었다. 짐작컨대 이들은 실제 인물들을 직접 그린 것이다(나빙의 원매 초상화처럼). 그 결과 이 그림들은 불편할 정도로 생생하게 실제 인물들을 닮았다. 아마도 이 초본들은 보다 형식적이고 이상화된 공식 초상화를 위한 기초 그림으로 사용되었을 것이다. 이 그림들이 조악한 종이에 그려졌으며 어떠한 찬문讚文도 없다는 사실은—작품들 중 하나에 있는 제발은 간단한 메모와 같은 것이다— 이 화첩의 성격과 함께 이러한 결론의 신빙성을 높여 준다.[53] 그러나 이와 같은 결론이 옳은가 그른가를 떠나서 우리는 다시 한 번 다음과 같은 사항을 살펴볼 필요가 있다. 우리가 이 그림들의 유래와 목적에 대하여 다른 견해에 도달했을 때에도 그림 그 자체는 변경되지 않은 채로 남아 있다. 그러나 우리는《절강명인초상화책》의 성격을 다르게 파악하게 됨에 따라 필연적으로 이 화첩에 대해 다른 접근을 할 필요가 생겼다. 또한 우리는 이 그림들을 기존 미술사 연구와는 다른 미술사 연구, 가령 명말明末 초상화에 있어 사실주의의 경계boundaries of realism와 같은 연구에 활용해야 한다.

분본의 세 번째 중요한 기능은 모티프와 디자인(*화면 구성)을 전해 주는 것이었다. 르네상스의 예술가들이 그리고자 하는 인물들의 유형을 파악하기 위해 고전적인 모델들을 참조했던 것과 마찬가지로, 중국의 화가들은 옛 그림으로부터 개별적인 인물들과 군상群像을 자신들의 그림 속에 통합하여 표현하였다. 그들은 자신들의 작업을 쉽게 하고 그림에 고풍스러운 분위기를 불어넣기 위하여 옛 그림들로부터 인물들을 차용해서 그렸다. 이러한 사례들은 현존하는 작품들에서 자주 확인된다. 구영은 자신의 작품에 활용하기 위하여 그가 접했던 모든 당송唐宋시대의 그림들을 모사했다고 한다.[54] 그의 그림에 보이는 다수의 인물 군상과 모티프들은 이러한 옛 그림들에 연원을 두고 있다. 한편 화면 구성을 보존하고 전하는 일반적인 방법은 분본粉本을 통한 것이었다. 분본이라는 용어는 습작용 밑그림인 초본, 즉 "고도稿圖"의 의미로 위에서 소개되었다. 분본은 또한 학습용 임모화본臨模畫本 study-copies을 지칭하는 것으로도 사용되었다. 그런데 분본의 기본적인 의미는 "분말을 이용한 복본複本 powder copy"이다. 이것은 원작의 화면을 구성하는 선 위에 무수한 점을 찍어 구멍을 만들고 가루를 이용하여 복제하는 방법을 의미한다. 가루가 든 주머니를 표면 위에 대고 가볍게 두드리면 가루는 종이 위에 찍힌 구멍을 통해 바로 밑의 종이에 점으로 찍힌 윤곽선을 만든다. 이러한 점으로 된 윤곽선은 임모자臨模者가 그림을 모사하는 데 안내 역할을 한다.[55] 한편 분본이라는 용어는 보다 광범위하게 사용되었다. 분본은 화고畫稿로 알려진 밑그림용 스케치draft-sketches 및 다른 종류의 모본模本을 지칭하기도 하였다. 14세기에 활동한 한 작가는 송대와 더 이른 시기에 만들어진 화고들에 대해 언급하였다. 이 화고들은 "꾸밈없고 계획적이지 않은 모습으로 자연스러운 묘미가 있다"고 소장가들에게 높게 평가되었다. 송대 궁정화가들이 제작한 화고들이 특히 훌륭했다.[56] 현존하는 이른 시기의 화고들은 대부분 불화, 또는 사찰

에 소장되어 있는 불교 도상용 밑그림들이다(도 3.22).[57] 한편 화고적인 성격의 분본으로 여겨지는 몇 가지 다른 작품들도 전해지고 있다. 이 분본들은 벽화 제작용 초본 그림 또는 화고cartoons이다.

북송 초기에 활동한 인물화의 대가인 무종원의 전칭작인 〈조원선장도朝元仙杖圖〉가 이러한 분본의 예라고 할 수 있다. 이 두루마리 그림은 도관道觀의 벽면에 그려진 대규모 벽화를 위한 화고였을 것으로 추정된다. 이 그림은 도교의 제군帝君들과 그 수행원들이 원시천존元始天尊을 배알하기 위해 출행出行하는 장면을 그린 것이다(도 3.23). 화면구성의 장활壯闊한 전개와 동세動勢, 인물 묘사에 나타난 역동감(위대한 당唐의 화가였던 오도자[8세기 전반에 활동]의 화풍을 보여 주는 듯한)은 두루마리 그림에 국한되기에는 너무나 거대해 보인다. 벽화는 또한 실물 크기로 임모되기도 하였다. 11세

도 3.22. 작자 미상, 〈백묘고白描稿〉(불화 분본), 부분, 당나라 8세기?, 종이에 수묵, 대략 30×179cm, 파리 국립도서관(Bibliothèque Nationale, Paris).

도 3.23. 전傳 무종원武宗元(1050년 사망), 〈조원선장도朝元仙杖圖〉, 부분, 비단에 수묵, 높이 40.6cm, 뉴욕 C. C. Wang컬렉션.

기 초반의 책에는 고문진高文進(10세기 후반에 활동)이 어떻게 다른 사람이 그린 벽화를 임모했는지가 기록되어 있다. 그는 투명한 종이로 여겨지는 "납지蠟紙 wax stencils"를 사용하여 벽화를 임모하였다.[58]

분본이라는 용어가 사용된 첫 번째 기록은 9세기 전반의 책인 『당조명화록唐朝名畵錄』에 수록되어 있는 오도자와 관련된 유명한 이야기이다. 오도자는 황명을 받아 사천성 가릉강嘉陵江으로 여행을 갔다. 그는 여행을 다녀온 후 황궁 벽에 가릉강의 벽화를 그렸다. 황제는 오도자에게 사천성으로 여행을 가서 가릉강을 그린 분본을 만들어 왔는지를 물었다. 오도자는 분본이 필요없다고 대답했다. 오도자는 가릉강의 모든 풍경이 자신의 마음속에 있다고 말하였다.[59] 오도자의 작품으로 전칭되어 전하는 선묘

線描 화첩이 있다. 그러나 이 화첩은 후대의 것(13-14세기 작품?)이며 각각 다른 세 개의 인물화 시리즈(series)로 구성되어 있다. 이 그림들은 두루마리 그림들을 제작하기 위한 습작용 그림이거나 이전 시기 작품들의 화면을 간직한 분본일 것으로 생각된다(도 3.24). 구영 및 다른 화가들이 당송唐宋시대 작품들을 모사한 학습용 임모화본들study-copies은 위의 그림들과 아마도 유사했을 것이다.

고故 로렌스 시크만Laurence Sickman은 다른 사람들이 무시해 왔던 물건들을 중국에서 구입한 적이 있다. 그의 안목과 혜안 덕분에 청나라 초기에

도 3.24. 작자 미상(과거에 오도자吳道子로 전칭됨), 〈운중선인도雲中仙人圖〉, 송대宋代 또는 원대元代, 옛 그림을 모사한 분본 도책圖冊 중 1엽, 종이에 수묵, 시카고 Juncunc컬렉션. 『道子墨寶』(北京, 1963), 도판 4.

도 3.25. 고견룡顧見龍(1606-1687년경), 〈다경多景〉, 《모고분본책摹古粉本冊》46엽 중
1엽, 종이에 수묵, 30.2×18.8cm, 넬슨-애트킨스미술관(Nelson-Atkins Museum of
Art, Kansas City)(유물 등록 번호 59-24/14).

활동한 고견룡顧見龍(1606-1687년경)의 분본 화첩이 전하고 있다. 이 화첩은 고견룡이 옛 그림들의 세부를 모사한 46엽의 분본으로 구성되어 있다. 각각의 그림에는 고견룡의 주해가 적혀 있다. 이 화첩은 고견룡이 오랜 세월에 걸쳐 제작한 분본 화첩들 중 현존하는 유일한 화첩이다.[60] 고견룡은 옛 대가들의 화풍을 따랐던, 즉 방고倣古 회화가 전문이었던 보수적인 화가였다. 그는 한때 청대 궁정에서 초상화가로 활동하기도 했다. 그가 제작한 분본 화첩은 다양한 그림 주제와 도상이 들어 있는 그림 정보책으로 기능했다. 고견룡과 아마도 그의 학생들은 분본 화첩들을 이와 같이 사용했을 것으로 생각된다. 고견룡의 분본 화첩에 있는 몇 가지 세부는 현존하는 그림들과 잘 부합한다. 이 화첩에 들어 있는 유목민의 천막과 관문關門 장면은 요遼나라의 화가였던 호괴胡瓌(10세기에 활동)의 작품으로 전하는 두루마리 그림에서 온 것이다. 이 그림은 북방의 초원지대에서 말들을 방목하고 있는 거란족 목인牧人들과 사병士兵들의 모습을 보여 주고 있다(도 3.25, 3.26).

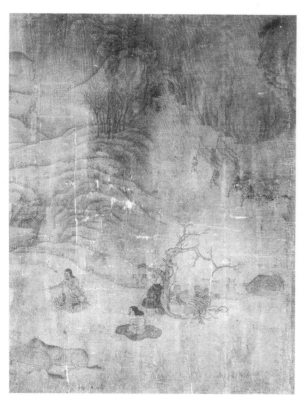

도 3.26. 전傳 호괴胡瓌(10세기에 활동), 〈목마도牧馬圖〉, 비단에 수묵(담채?), 타이페이 국립고궁박물원.

사생寫生 대 임모臨摹

고견룡의 화첩에는 자연 또는 실물을 사생한 것이 하나도 없다. 이 점은 매우 주목할 만하다. 이 화첩은 전적으로 옛 그림들로부터 모티프와 세부를 모방하여 구성된 것으로 여겨진다. 중국의 산수화가들이 만든 스케치북인 화고畵稿도 이와 마찬가지이다. 보스턴미술관에 소장되어 있는 동기창의 화첩은 화고의 한 예이다(도 3.27). 이 화첩에 수록된 그림들은 자연을 대상으로 직접 그린 것이 아니라 암석과 수목들을 그린 연습용 스케치라고 할 수 있다. 이 암석과 수목들은 아마도 나중에 그림 속에 포함시킬 의도로 그려진 것 같다.[61] 북경 고궁박물원에 소장되어 있는 동기창의 〈모고수석고도摹古樹石稿圖〉는 그의 화첩과 동일한 성격을 지니고 있다. 이 두루마리 그림은 실제 나무들과 동기창의 그림 속 나무들 사이의 상호 관련성을 보여 주는 것이 아니라 옛 그림들과 동기창 자신의 그림이 어떤 관계를 맺고 있는지를 알려 준다. 〈모고수석고도〉에 덧붙여진 짧은 글에서 동기창의 친구인 진계유는 다

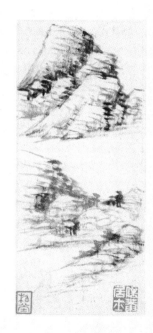

도 3.27. 동기창, 〈산석도山石圖〉, 《동문민화고책董文敏畵稿冊》 20엽 중 1엽, 고사기高士奇(1645-1704)의 제발, 종이에 수묵, 18.1×25.6cm, 보스톤미술관(Museum of Fine Arts, Boston)(유물 등록 번호 39.35, Otis Norcross Fund).

음과 같이 이야기하였다. "이 횡권橫卷은 다양한 옛 화가들의 나무와 돌을 그린 스케치들로 구성되어 있다. 동기창은 큰 화면의 그림을 그릴 때마다 늘 이 스케치들을 임모하여 활용하였다(*동기창은 큰 화면의 산수화를 제작할 때 늘 〈모고수석고도〉에 있는 나무와 돌들을 옮겨 그렸다)."[62]

화첩이나 두루마리로 된 화고는 학생들을 가르치는 데 교범으로 활용되기도 하였다. 방倣예찬倪瓚 수석도樹石圖 화첩(도 3.28)[63] 및 이와 유사한 공현의 화첩과 두루마리 그림들[64]은 교육용 화고의 대표적인 예이다. 그런데 이 그림들은 시각적 형태를 표현하는 데 필요한 필묵법의 발전을 위해

도 3.28. 방倣 예찬, 〈묵수도墨樹圖〉, 《예찬화보책倪瓚畫譜冊》 10엽 중 1엽, 종이에 수묵, 매 엽 23.6×14.2cm, 타이페이 국립고궁박물원.

만들어진 초본이 아니라 중간 단계의 작품 또는 완성작이라고 할 수 있다. 화원 소속의 화조화가들과 다른 화가들은 늘 비판을 받았던 "형사形寫", 이른바 실물을 그대로 묘사하는 방식을 따랐다. 실물 묘사에 충실했던 이들과 마찬가지로 초상화가들은 지속적으로 실제 인물을 그렸다. 그런데 산수화가들은 달랐다. 이들은 어떤 의미에서 실제 장소를 그린 산수화들조차 자신들이 학습한 전통적인 형태들을 관습화된 구도 속에 통합해 그렸다(*실경산수화조차 자연을 있는 그대로 사실적으로 그린 그림이 아니다. 실경산수화에도 전통적인 형태와 관습적인 구도가 반영되어 있다). 대부분 명청시대에 그려진 인물화도 산수화와 마찬가지였다. 리차드 반하트Richard Barnhart가 20년 전에 출간한 한 중요한 논문에서 주장했듯이,[65] 후대에 그려진 중국의 인물화는 관찰보다는 과거의 전통에 더 의존하였다. 우리가 아는 한 중국의 인물화가는 렘브란트가 했던 것처럼 거리에서 모델을 데려와 복장을 갖추고 포즈를 취하게 한 후 그림을 그리지는 않았다. 그 대신 중국의 인물화가들은 장롱에서 오래된 분본을 꺼내어 이들을 인물화 제작에 사용하였다. 주신이 1516년에 거지들과 길거리 인물들을 그린 그림인 〈유맹도流氓圖〉(도 3.29)는 이러한 인물화 제작 방식과는 다른 예외적인 작품처럼 보인다. 그러나 〈유맹도〉조차도 실제 인물들을 스케치한 것에 기초한 그림인지는 명확하지 않다(비록 그림들 자체는 실제 인물들을 사생한 것임에 틀림없어 보이지만). 제발에서 주신은 단지 "창가에서 한가로이 놀다가" "거리와 시장에서 내가 자주 보았던 거지들과 시정배들의 모든 외양과 행동"을 그림으로 그려야겠다는 생각이 떠올랐다고 썼다. 또한 주신은 붓과 먹을 가지고 "즉석에서 이들을 그림 속에 집어넣었다"라고 하였다.[66] 실제 대상과 인물을 사실적으로 묘사하는 것은 그림 고객들이 원하는 것이 아니었다. 극소수의 예외적인 작품들을 제외하면 화가들 또한 사실적인 사생화寫生畫를 제작하지 않았다.

도 3.32. 진홍수, 〈오용吳用〉, 〈소양蕭讓〉,《수호엽자水滸葉子》, 1630년대, 목판화,
『明陳洪綬水滸葉子』(上海, 1979).

는 알 수 없다. 그러나 그림 속에 인물을 표현하는 것은 산수화가였던 왕
가진에게는 화법 면에서 매우 부담스러운 일이었다. 그는 진홍수의 목판
화 중 두 인물을 인용해 자신의 그림에 배치함으로써 이 문제를 해결하
였다. 이 그림은 한 예술가의 기질에 관한 이야기를 묘사한 작품이다. 4
세기의 인물인 대규戴逵(?-395)는 황자皇子가 보낸 전령을 대면하였다.
황자는 대규를 불러 거문고를 연주시키고자 하였다. 그는 "대안도戴安道
(*대규)는 황자 문하의 악공이 아니다"라고 말하면서 자신의 거문고를 부
러뜨렸다. 이것이 황자의 요구에 대한 대규의 대답이었다. 진홍수는 〈공자

晉武陵王晞遣使聘
戴安道戴對使破琴
曰安能不能為王門伶
人遂其風軏育呂懷矣
乃山陰乘興及門而返
少淤呈變來宛不得當
昔之論貴人無已登義
賢或方於王翰耶吾不
知之心圖此上
穰翁英詞壇公斷　時
丁未陽月弟汪家珍識

도. 3.33. 왕가진 汪家珍(17세기 중·후반에 활동), 〈대규대사도戴逵對使圖〉, 1667년, 종이에 수묵, 115×63cm, 홍콩 劉均量(劉作籌) 소장.

72제자상孔子七十二弟子像〉석각본石刻本을 공부하였다. 이 석각본의 원본이
되는 인물화는 송나라의 거장인 이공린이 그린 것으로 전해진다. 진흥수
는 〈공자72제자상〉석각본을 학습함으로써 자신의 인물화 제작에 필요한
다양한 인물군의 범주를 확대할 수 있었다.[73]

화가의 화실

전근대기 유럽과 마찬가지로 과거 중국에서 화가들의 작업실은 대부분 가
내家內에 존재했다. 화가들은 가족들과 하인들을 고용했다. 또한 어떤 화
가가 충분히 성공했을 경우 그는 도제徒弟들과 조수들도 함께 고용하였다.
각각의 화가 집안은 집안 내부의 고유 양식 또는 특유의 전문 분야를 보유
하고 있었으며, 이는 한 세대에서 다음 세대로 이어졌다. 이러한 예는 많

이 있다. 명대明代를 예로 들면 문징명과 그의 아들들 및 조카,[74] 구영과 그의 딸 구주仇珠 및 사위 우구尤求, 진홍수와 그의 아들 진자陳字(1634-1711) (친척은 아니지만 그의 제자였던 엄담嚴湛과 함께) 등이 곧바로 머리에 떠오른다. 청초淸初의 운수평惲壽平(1633-1690)은 집을 떠나 있는 동안 아내에게 편지를 써서(이 편지는 현재 상해박물관에 소장되어 있다) 조카를 자신에게 보내 달라고 부탁하였다. 운수평은 후원자에게 그려 주기로 약속했던 것으로 보이는 그림들의 채색과 준비를 도와줄 조카가 필요했다.[75] 청 황실 문서에는 한 신하가 1735년에 건륭제에게 구두로 요청한 일이 기록되어 있는데, 그 내용은 다음과 같다. "화화인畵畵人 냉매冷枚(약 1677-1742 또는 1742년 이후)에게는 그림 그리는 일을 돕는 아들이 한 명 있습니다. 저는 그 아들에게 차등次等 화가의 급여를 지급하려고 합니다. 괜찮으시겠습니까? 폐하의 지시를 기다리겠습니다."[76]

집 밖에 위치한 화가의 서화書畵 작방作坊workshop도 또한 존재했다. 그러나 최근까지 이 작방의 실체를 증명할 수 있는 증거를 찾기는 어려웠다. 이러한 작방이 존재했다면 아마도 수준이 낮은 공예품 생산 조직으로 도시나 근교 지역에 위치했던 장인들의 공방과 유사했을 것이다.[77] 1895년의 공방 규정은 조합guild처럼 조직된 절강성浙江省 지역의 화가 작방이 어떻게 운영되었는지를 잘 설명해 준다. 이 규정에는 도제들의 "견습 기간, 상하 위계질서, 학비, 임금, 상여금 체계"뿐만 아니라 매달 치러졌던 예배 의식(오도자吳道子가 그들의 수호신 역할을 했다)에 대한 정보도 들어 있다.[78] 한편 18세기까지 대도시에는 숙련된 기술공과 장인들을 위한 조합인 행회行會가 있었다고 한다. 각 행회에는 아마도 불교 회화나 조각들, 문신상門神像 및 다른 기능적인 용도를 지닌 화상畵像들을 제작했던 사람들이 포함되어 있었던 것 같다.[79] 화가들의 행회 조직은 18세기 이후 심화된 회화의 상업화 현상과 거대한 수요를 맞추기 위해 생산량을 증대시켜야 했

던 상황이 상호작용하면서 생겨난 것으로 보인다. 황신은 떠돌이 화가로 이곳저곳을 여행할 때 그의 문인 또는 제자들을 함께 데려갔다. 그의 제자들도 화가였으며 황신처럼 복건성 출신이었다. 아마도 이들은 여행 기간 동안 황신이 후원자들을 위해 완성해야만 했던 작품들의 제작을 도왔던 것 같다. 금농의 하인들과 제자들도 이와 유사했다. 이들은 금농과 함께 여행하면서 문양이 새겨진 벼루와 종이 등燈처럼 잘 팔리는 물품의 제작을 도왔다. 따라서 금농 일행은 일종의 이동 가능한 화가 작방을 운영했던 것으로 보인다.[80] 금농이 만년에 금전적 이유로 그림에 더 집중했을 때에는 간혹 이들이 대필화가代筆畫家로 활동했던 것 같다.

직업화가와 여기화가가 어떻게 가내에서 작방을 조직하고 작업을 했는지에 대해서는 관련 자료가 거의 남아 있지 않다. 그러나 이일화가 1629년에 쓴 해학적인 수필은 화가가 작품 생산을 극대화하기 위하여 작방에서 조수들에게 어떤 역할을 맡겼는지를 잘 보여 준다. 이 수필이 실제 상황을 풍자한 것이라고 가정하고 그의 익살맞은 과장들을 조금 경감해서 생각해 보면 이일화가 어떻게 작방에서 작업했는지를 이해할 수 있다. 이일화는 북경에서 5년 동안 예부禮部에 봉직한 뒤 은퇴하여 가흥嘉興에 있는 집으로 돌아왔다.[81] 귀향한 후 이일화는 친구인 동기창처럼 그의 글씨와 그림을 원하는 사람들에게 시달리게 되었다(도 3.34). 이일화가 고관이었던 관계로 사람들은 그의 그림과 글씨를 지위와 관련된 상징적 가치로 이해했다. 그 결과 그는 사람들로부터 서화 요청에 시달리게 되었다.

우리는 소주蘇州 화가들의 상업화 때문에 소주 지역의 회화가 쇠락했다고 생각했던 사람이 바로 이일화였다는 사실을 기억해야만 한다.[82] (그는 그림을 파는 것에 대해 불만을 드러내었다. 그러나 그 역시 자기 작품을 팔아 이익을 얻었다. 이일화가 그림 매매에 부정적인 견해를 가진 것은 아마도 수입을 보충하기 위해서만 그는 그림을 팔았으며 그림값을 받을 때도 그는 문인들이 지

도 3.34. 이일화, 〈산수도〉, 부분, 종이에 수묵, 높이 21.5cm, 토쿄 마유야마 류센도繭山龍泉堂
구장舊藏, 『國華』791(1958년 2월), 도판 5.

켜야 할 사회적 관습을 따랐기 때문일 것이다.) 그의 소품문小品文은 보다 공공
연하게 돈을 목적으로 했던 문인화가들을 일부 풍자할 목적으로 쓰여졌
다. 그는 이렇게 적었다.

나는 산림에 살면서 매우 한가롭게 지내고 있었는데, 사우士友 중에 내
글씨를 구하는 사람들이 엄청나게 모여들었다. 그리하여 나는 재미삼아
다음과 같은 규정을 정하여 회계 담당원인 장기掌記에게 보여 주었다.
"대척동大滌洞 좌계左界 한묵사翰墨司의 산선散仙 죽라竹懶는 서동書童들
에게 알린다: 글씨를 얻고자 찾아오는 사람들에게 문은 열려 있으니, 애
매하게 얼버무릴 필요는 없을 것이다. 무릇 부채를 가지고 와서 글씨를
구하는 자는, 반드시 많은 돈과 고가의 아름다운 부챗살을 가져왔는지
를 확인하고 나서 장부에 등록하라. [이일화는 장기들에게 고객들의 글씨

요청을 받은 날짜와 상황을 기록하도록 지시하였다. 아울러 그는 장기들에게 부채들을 가지고 온 하인들에게 줄 돈의 금액을 명시하라고 하였다.] 등록 번호가 있는 부채들은 반드시 모두 문인, 신사紳士, 또는 고승高僧, 도교 도사인 우객羽客의 것이어야만 한다. 시정市井의 일반 서민들에게 속한 부채는 위의 첫 번째 종류와 절대로 섞여서는 안 된다. 매번 3, 6, 9가 들어가는 날에는 8시 정각에 부채에 글씨를 쓰기에 충분한 먹이 준비되어 있어야 한다. 내가 글씨를 쓸 수 있도록 [부채와 함께] 먹을 바쳐야 한다. 만일 정세精細한 해서楷書를 구하는 사람이 있다면 은화 1냥을 받아야 한다. … 내가 제발을 쓴 부채들은 모두 조심스럽게 보관되어야 하며 배달할 준비가 되어 있어야 한다. 배달 날짜는 분명하게 적혀 있어야 한다. 두루마리나 화첩에 많은 글씨를 써야 할 경우 먹을 가는 비용은 20문文이다. 편액扁額일 경우는 30문이며 초서草書일 경우 한 축軸당 5문씩이다. 빛깔과 질이 좋지 않은 종이는 나에게 주지 말아라. … 나는 너희들에게 보수를 지급하고자 애쓰고 있다. 따라서 너희들은 터무니없는 금액을 요구해서는 안 된다."

4년 뒤인 1633년에 이일화는 스스로 지쳤다고 말하면서 (그의 글씨와 그림을 광고하는) 현판을 내려야만 했다고 쓰고 있다. 또한 그는 하인들에게 주인이 "붓으로 쟁기질하는 것(*붓으로 쟁기질하는 것을 뜻하는 필경筆耕은 글씨를 쓰고 그림을 그린다는 의미이다)"에 의존하지 말고 괭이와 쟁기를 들고 농사일을 도우라고 하였다. 여기서도 그의 어투는 익살스럽다. 그러나 글의 해학성에도 불구하고 이 기록은 1629년에 쓴 이일화의 소품문이 결코 명백한 허구가 아니며 따라서 버려서는 안 되는 글이라는 것을 알려 준다(*이일화의 소품문은 화가의 작방에서 조수들이 어떤 역할을 했는지를 알려 주는 중요한 자료이다).[83]

조수 활용하기

자기 작품에 대한 수요를 감당하지 못하거나 과도한 주문이나 책무를 떠맡아 혹사당하는 예술가, 참을성 없는 고객들에게 압박을 당하는 예술가에 관한 이야기는 여러 문헌에서 자주 발견된다. 가령 화가들과 고객들이 주고받은 편지들은 믿을 만한 자료들이다. 따라서 수요를 감당 못하고 고객들에게 시달렸던 화가들에 대한 이야기는 중국 회화의 역사에서 흔히 발견된다.[84] 화가들은 사소한 작업을 하느라 시간을 낭비해서 정작 중요한 작품들은 어쩔 수 없이 소홀히 하게 되었다고 불평하였다. 예를 들어 항성모項聖謨(1597-1658)는 〈초은도招隱圖〉(1626)의 제발에서 자신이 "다양한 사람들의 요청에 응하는 데 시간을 보내야 했기" 때문에 이 작품에 대한 작업을 할 수 없었다고 적고 있다.[85] 이러한 문제를 해결하는 한 가지 방법은 대필화가를 이용하는 것이었다. 앞에서 금농의 대필 관행에 대해 언급한 바 있는데 대필 문제는 마지막 장에서 다시 한 번 다루게 될 것이다. 자신의 그림이 잘 팔리게 되자 임백년은 더 많은 그림을 제작해야 한다는 심한 압박감에 시달렸다. 특히 임백년은 그의 그림 매매를 관리했으며 돈에 지독히 인색했던 부인으로부터 심한 압박을 받았다. 그의 부인은 임백년에게 일말의 휴식조차 허락하지 않았다. 아편중독과 기질적인 게으름 때문에 임백년이 제작한 그림의 양은 급속히 줄었다. 그 결과 "그가 완성해야만 했던 두루마리들이 산더미처럼 쌓였다"고 한다.[86] 결국 만년에 이르러 그는 딸 임하任霞를 자신의 대필화가로 고용하였다. 임백년은 임하의 작품에 마치 자기가 그린 것처럼 관지款識를 썼다.

이보다 덜 기만적인 또 다른 방편은 가족이든 외부인이든 조수들을 고용하는 것이었다. 운수평도 이 방법을 쓴 바 있는데, 조수들은 대가가 먹으로 그린 밑그림에 채색을 입히는 일처럼 시간은 걸리지만 비교적 어

렵지 않은 작업을 담당하였다. 이러한 관행은 적어도 당대唐代부터 존재해 왔다. 9세기의 저술인 『역대명화기歷代名畫記』에 따르면 산수화가인 왕유王維와 인물화의 대가인 오도자는 모두 조수들에게 채색을 맡겼다고 한다.[87] 후대의 비평가들은 오도자가 색에 흥미가 없었던 것 자체가 그의 장점이라고 평가하였다. 이들은 오도자의 색채 외면은 그의 최우선적인 관심이 힘차고 묘사에도 효과적인 먹 위주의 선묘線描에 있었음을 반영한다고 해석하였다.[88] 이와 반대로 색에 집중하고 선묘를 무시했던 예술가는 혹평을 받았던 것 같다. 곽약허는 꽃을 잘 그렸던 조창을 비판하였다. 그는 조창이 "화고畫稿를 너무 자주 사용하여 그림을 그려" "붓의 기운이 닳고 약해졌으며, 오로지 채색만을 숭상하게 되었다"고 말하였다.[89]

청초의 지두화가指頭畫家인 고기패高其佩(1672-1734)는 자기 그림을 채색하는 일에 제자들과 친구들을 고용했던 사람이다(도 3.35). (오도자의 그림처럼) 고기패의 그림들은―그의 경우 손가락으로 그린―선묘로 높이 평가받았다. 또한 전하는 바에 따르면 고기패는 커다란 그림에 붓으로 채색을 할 경우 원강袁江과 육위陸鵬와 같은 동시대 화가들의 도움을 받았다고 한다. 그러나 화첩이나 선면화扇面畫처럼 크기가 작은 작품들은 모두 고기패가 스스로 그린 것이며 질적인 면에서도 더 뛰어났다.[90]

진홍수의 몇몇 그림에 적힌 제발은 일부 작업의 경우 자신이 아닌 다른 사람들이 했다는 것을 알려 주고 있다. 그가 1650년에 그린 유명한 작품인 〈도연명고사도陶淵明故事圖〉(도 1.13)의 관지款識에 진홍수는 채색은 아들 명유名儒(*진자陳字)가 했다고 적었다. 북경 고궁박물원에 소장되어 있는 〈여선도女仙圖〉(도 3.36A)에 채색을 가한 사람은 그의 제자인 엄담이었다. 여자 신선들이 입고 있는 옷에 보이는 복잡하고 반복적인 문양 또한 엄담이 그린 것으로 생각된다.

〈여선도〉와 동일한 구성을 보여 주는 작품들이 타이페이 국립고궁박

도 3.35.
고기패高其佩(1672-1734),
〈종규도鍾馗圖〉,
지두화指頭畫, 종이에
수묵채색, 136.5×72.6cm,
UC버클리대학박물관
(University Art Museum,
University of California,
Berkeley)(*현재는 The UC
Berkeley Art Museum and
Pacific Film Archive)(유물
등록 번호 1967.24).

물원(도 3.36B)과 북경의 염황예술관炎黃藝術館(도 3.36C)에 소장되어 있다. 염황예술관 소장 그림의 관지에도 엄담이 채색을 담당했다는 말이 언급되어 있다. 이 그림들은 작방에서 제작된 것이며 생일이나 결혼기념일 선물로 그림이 필요했던 사람들에게 팔기 위해 다량으로 그려졌을 것으로 추정된다.[91] 예전에는 이 중 오직 한 작품만이 진짜라고 여겨졌다. 따라서 어떤 작품이 진작眞作인지를 알아내기 위해 많은 노력이 이루어졌다. 그러나 지금은 이들 작품 모두를, 또는 이 중 몇몇 작품은 시장 판매를 위해 화실에서 제작된 그림들로 이해되고 있다. 다수의 〈여선도〉에 나타난 판각과 같은 느낌과 생경함은 이 그림들이 화실에서 제작된 것임을 알려 준다.[92]

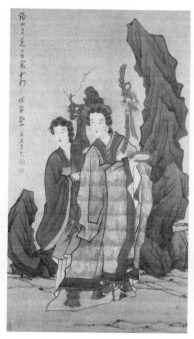

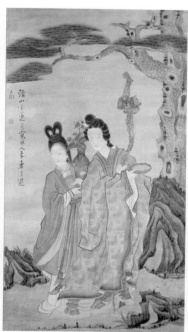

도 3.36A. 진홍수·엄담嚴湛,
〈여선도女仙圖〉, 비단에 수묵채색,
172.5×95.5cm, 북경 고궁박물원.

도 3.36B. 진홍수,
〈선인헌수도仙人獻壽圖〉, 비단에
수묵채색, 타이페이 국립고궁박물원.

도 3.36C. 진홍수, 〈여선도女仙圖〉, 북경
염황예술관炎黃藝術館.

화실에서 그려진 그림들은 진홍수가 개인적으로 친하게 지냈거나 신세를 많이 졌던 사람들을 위해 본인이 직접 그린, 단 하나뿐이고 개성적인 그림들과 확연히 구분된다.[93]

화실의 협업 방식은 분명히 특정 종류의 그림들에는 적합했지만 다른 종류의 그림들에는 적합하지 않았다. 〈하천장행락도何天章行樂圖〉(도 3.37)의 경우 인물들은 진홍수가 그렸다. 이 그림의 나무와 바위 배경은 엄담이 그렸다. 초상화 전문가로 생각되는 제3의 화가가 진홍수의 부탁으로 하천장의 얼굴을 그렸다. 엄담은 또한 독립 화가로서 그림을 그렸다. 앤 버쿠스는 한 논문에서 진홍수와 아는 사이였던 고관 가족에 관한 기록을 인용한 바 있다. 이 기록에 따르면 고관 가족은 불화가 필요해지자 엄담을 불

도 3.37. 진홍수·엄담·이원생李畹生, 〈하천장행락도何天章行樂圖〉, 비단에 수묵채색, 높이 35cm, 소주박물관.

러 진홍수의 화풍으로 그림을 그려 달라고 요청했다고 한다.[94]

이 작품들은 제발에 밝혀져 있듯이 순수한 합작이었다. 보조 화가들은 대가의 지시하에 각자 맡은 임무를 수행했다. 관동과 이성과 같은 이른 시기의 산수화가들은 자신들의 그림에 사람 형상을 그려 넣기 위하여 인물화 전문 화가들의 도움을 받았다고 한다.[95] 10세기 사천四川에서 활동한 세 명의 화가들은 서로 친구들이었다. 이들은 불교 사찰에 필요한 종교 인물화를 함께 제작했다고 한다.[96] 당 현종玄宗(재위 712-756)의 지시하에 제작된 〈금교도金橋圖〉는 태산泰山에서 봉선封禪 의례를 마친 후 수도로 돌아오는 현종의 행렬을 묘사한 그림으로, 세 명의 일급 궁정화가들이 그린 그림이다. 진굉陳閎이 현종과 그가 가장 좋아했던 말인 조야백照夜白을 그리

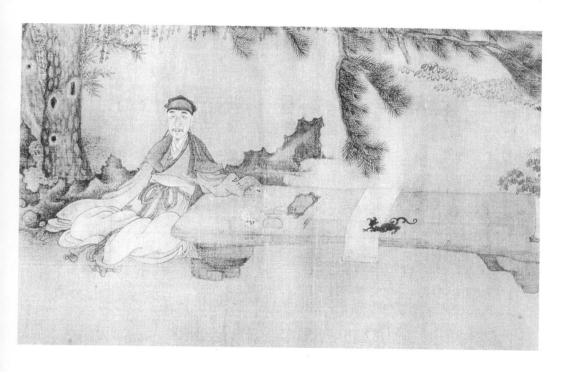

고, 오도자가 산수 및 시종과 거여車輿들을 그렸다. 또한 동물과 새를 잘 그렸던 위무첨韋無忝은 행렬 속에 있는 다양한 동물들을 그렸다.[97]

후대에 제작된 합작들 중 가장 흔한 경우는 초상 전문 화가와 산수화가가 공동으로 제작한 비공식적인 초상화였다. 이 그림들에서 초상화 주인공은 어떤 특징적인 배경 속에서 묘사되었다. 작자가 밝혀진 현존하는 가장 이른 시기의 예는 1363년에 그려진 시인 양죽서楊竹西의 초상화이다. 이 그림은 당시 일급 초상화가였던 왕역王繹(1333-?)이 예찬과 함께 그린 것으로, 예찬은 소나무와 바위들을 그렸다(도 3.38). 명대와 청대에 제작된 합작 초상화들은 매우 많다. 합작했던 화가들 중 누가 먼저 그렸는지에 대한 정해진 규칙은 없었던 것 같다. 저명한 수장가였던 고사기高士奇(1645-1704)는 왕휘에게 편지와 함께 어머니의 초상화를 보내면서 초상 주위를 산수로 채워 달라고 부탁했다.[98] 한편 명나라 말기의 산수화가였던 미만종米萬鍾(1570-1631)은 원준元准이라는 초상화가에게 자신이 그린 산수에 초상을 하나 그려 달라고 요청하였다.[99] 현존하는 이러한 합작 그림들은 유

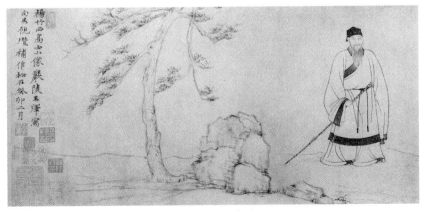

도 3.38. 왕역王易(1333-?)·예찬, 〈양죽서고사소상楊竹西高士小像〉, 부분, 종이에 수묵, 27.7×88.8cm, 북경 고궁박물원.

사한 특징을 지니고 있다. 확실히 다음과 같은 순서가 일반적이었다. 먼저 산수화가가 산수 배경을 그렸다. 그는 초상화가가 얼굴이나 인물을 그려 넣을 수 있는 공간을 남겨 두었다. 반면 그 순서가 반대인 경우, 즉 초상화가가 얼굴이나 인물을 그리고 이후 산수화가가 산수 배경을 그리는 경우도 있었던 것 같다.

자신의 그림들 중 일부를 그리게 하려고 조수를 고용했으면서도 그들의 기여를 인정하지 않았던 화가들에 대한 기록도 남아 있다. 이러한 사례들은 정당하고 적법한 합작의 범주 바깥에 존재하는 고객을 속이기 위해 고안된 사기성 합작에 대해 알려 주고 있다. 18세기 말에 활동한 화가인 진만생陳曼生(1768-1822)[100]에게 한 화상은 편지와 함께 다른 화가가 그린 부채 그림 2개를 보냈다. 그는 진만생에게 이 그림들을 "보완"하거나 무언가를 추가해 달라고 부탁하였다. 이것은 일종의 교묘한 속임수라고 추정할 수 있다.[101] 동시대에 활동한 화가인 왕초휴王椒畦에 관한 기록도 전해진다. 왕초휴가 다른 사람과의 관계 속에서 진 신세, 이른바 사회적 채무 social obligations를 갚기 위해 그린 그림들은 사실 그가 그린 것이 아니다. 이 그림들은 그의 도제들 중 일부가 그린 것이다. 왕초휴는 단지 "이 그림들에 약간의 붓질만 곁들였을" 뿐이라고 한다."[102] 이러한 기만적 합작의 영역에서 한 단계 더 나아간 것이 대필이다. 다음 장인 마지막 장에서 주로 다룰 내용은 대필 방식이다.

제4장

화가의 손

서양과 마찬가지로 중국에서 그림의 가치는 주로 그 양식, 특히 제작기법과 "필치touch", 즉 그림을 구성하는 화가의 붓질 흔적들에서 발현된다는 관념은 예술의 역사에 있어 상대적으로 늦게 나타났다. 이러한 관념은 (*그림 감상자가) 회화를 경험하고 평가하는 방식에 일어난 거대한 복합적인 변화들의 일부분으로서 생겨난 것이다. 회화를 하나의 그림picture으로 보는 시각, 주제에 집중하고 작품이 얼마나 효과적으로 재현되었는지에 초점을 맞추던 시각에 근본적인 변화가 일어났다. 그 변화의 핵심은 회화를 미적인 명상을 위한 하나의 대상으로, 어떤 특정한 대가大家의 창조물로 바라보게 된 것이다(*회화작품을 외부 세계를 그대로 옮겨 그린 그림이라는 인식에서 벗어나 한 위대한 화가의 창조적 산물로 인식하게 된 것이 바로 그림을 이해하는 데 일어난 근본적인 변화였다).

　　이러한 변화는 서양에서보다 중국에서 먼저 나타났으며 문인-여기화의 발생과 밀접하게 관련되어 있다. 문인화는 11세기 말과 12세기 초에 시

작되었으며 완전히 원숙한 수준에 이르게 된 것은 14세기가 되어서였다. 14세기에는 회화에 대한 이론까지도 문인화가 지배하게 되었다. 산수화에 관한 저술들에도 이러한 변화가 반영되어 있다. 이전의 산수화 저술들은 산수화의 핍진逼眞한 재현 능력을 상찬하였다. 산수화의 핍진한 재현 능력은 그림을 감상하는 사람으로 하여금 마치 "바로 그 자리에 있는 것처럼 느끼도록" 하는 것이었다(*산수화의 장점은 그림 감상자로 하여금 착시 현상이 일어날 정도로 자연을 사실적으로 묘사하는 것이었다). 새로운 산수화 저술들은 산수화를 (11세기 미불의 말처럼) 화가의 "마음의 창조물(*심조心造)"[1]로 해석하였다. 송대 중기 미불의 아들인 미우인米友仁(1086-1165)은 그림에 대해 "마음을 묘사한 것(*심화心畫)"이라고 서술했으며 그보다 나이가 많았던 동시대인인 곽약허는 그림을 "마음을 찍어낸 것(*심인心印)"으로 보았다. 두 사람 모두 그림이 지닌 이러한 능력에 주목해서 회화를 서예와 연결시켰다.[2] 따라서 중국 회화는 (중국 회화를 서양 회화의 정반대편에 위치시켜 양자를 극적으로 대비시켰던) 노만 브라이슨이 인식했던 상태, 즉 "구성적인 필치에 최대한의 완전성과 가시성可視性을 허용"하고 "'실시간'으로 붓의 운용"이 이루어지며, 아울러 "화가 자신의 몸이 연장된" 상태에 도달하게 되었다(*외부 세계의 완벽한 시각적 재현을 목표로 했던 서양 회화와 달리 중국의 회화는 화가 자신을 알려 주는 생생한 기록이다. 서예와 마찬가지로 중국 회화는 화가 개인이 남겨 놓은 직접적인 흔적이라고 할 수 있다. 결국 중국의 그림은 화가가 자신의 주관적 사고와 감정을 붓을 통해 화면에 남겨 놓은 그의 개인적 흔적이다).[3]

회화는 화가의 움직이는 손에 의해 만들어진 독특한 흔적들의 체계이며 이 체계는 화가가 가지고 있었던 내적 자아의 직접적 표현, 다시 말해 사실상 화가 스스로가 화면에 자신을 새겨 넣은 것이라는 주장이 있다. 그런데 이 주장은 (첫 장에서 대강 서술했듯이) 합당한 평가를 받아야 할 회화

적 가치들(*그림에 있어 형사形似 혹은 핍진성逼眞性의 가치. 극도로 사실적인 회화의 가치)을 우리로 하여금 외면하도록 만든다. 그런데 이러한 회화적 가치들은 그림을 제대로 이해하지 못하는 사람들의 속물적 관심사 정도로 치부되어 왔다. 일찍이 이러한 태도를 취했던 (*문인들의) 발언들은 널리 알려져 있다. 소식蘇軾(1037-1101)은 "그림이 외부 세계를 얼마나 사실적으로 닮게 그렸는가, 즉 형사form-likeness를 근거로 그림을 판단하는 사람의 견해"는 아이와 같이 유치한 것으로 평가절하하였다. 예찬은 자신이 그린 대나무 그림에 나타난 대나무가 실제로 대나무를 닮았는지 아닌지는 그의 관심이 아니라는 고상한 견해를 제시하였다. 그가 하고자 했던 것은 "그 자신의 가슴 속에 있는 감정을 표현하는 것"이었다. 소식과 예찬의 이러한 주장은 유명했다. 원대의 비평가인 탕후湯垕(14세기 초에 활동)는 그림에서 살펴보아야 할 특질을 열거하면서 형사 혹은 핍진성verisimilitude을 회화 품평의 기준 중 최하위에 두었다. 이와 같이 그림을 평가하는 데 있어 형사나 사실성의 기준은 무시되었다.[4] 14세기 이후 형사는 중국의 훌륭한 회화 관련 저술들에서 멸시적으로 다뤄진 경우를 제외하고 거의 소개되지 못했다. 반재현反再現anti-representation의 수사법은 너무도 강력했다. 그림에 있어 반재현의 논리는 아주 성공적으로 형사를 문인들이 추구했던 문화적 소양과 감식 활동에 있어 낮은 수준의 것으로 인식시키는 데 기여하였다 (*형사를 중시한 문인은 문화적 소양과 감식안이 크게 부족한 사람으로 취급되었다). 그 결과 형사를 중시하여 그림에 있어 자연적 효과naturalistic effects를 추구하고 표현적 필법expressive brushwork이라는 문인 미학에 위배된 행동을 한 화가들은 비평가들에게 무시당했을 가능성이 높다.

그런데 이른 시기에는 그렇지 않았다. 당시 화가들은 주제가 인간이든 말이든 간에 그리고자 했던 대상의 "뼈"와 "살", "영혼"을 다양하게 포착해 냈다는 점에서 찬사를 받았다. 때때로 그림을 보는 사람의 눈을 속여

서 이미지를 진짜라고 혼동할 만큼 마치 살아 있는 듯이 대상을 핍진하게 묘사한, 이른바 환영적인 묘사illusionistic renderings를 해냈을 때 이들은 높이 평가되었다. 비록 더 높은 지위는 언제나 이러한 사실적인 재현 능력에 더해 어떤 특별한 통찰력까지도 전달하는 그림을 그렸던 화가들을 위해 남겨져 있었지만 말이다. 마술과 같은 사실주의Magic realism와 마술magic은 분리될 수 없었다. 수달을 유인하기 위해 강변에 매달아 두었던 물고기 그림에 관한 이야기[5] 다음에는 큰 비를 몰고 왔던 용 그림에 관한 또 다른 이야기가 이어졌다.[6] 11세기 후반에도 꿩 그림이 너무 살아 있는 듯해서 매가 공격했다는 이야기가 있다.[7] 아울러 남송시대에 이르러서도 (*극도의 핍진성을 특징으로 하는 마술과 같은 사실주의인 이른바) 환영주의illusionism는 마술의 아우라aura(*마술과 같은 힘)를 유지했다. 12세기에 활동한 등춘鄧椿은 도굉道宏이라는 화가에 대해 언급하였다. 도굉이 그린 고양이 그림이 걸려 있는 집에는 쥐가 얼씬도 하지 못했다고 한다. 또한 그가 그린 부의 신인 토신土神 그림을 집에 걸면 그 집안의 경제적 번성이 보장되었다고 등춘은 적고 있다.[8]

역시 서양에서와 마찬가지로, 화면에 화가의 손이 보이지 않도록 억제하는 것(*화가의 주관적이고 개성적인 필치가 나타나지 않도록 통제하고 감추는 일)이 이른 시기에 보이는 사실주의의 한 양상이었다. 초기 중국 그림의 특징인 섬세한 선묘線描는 형태의 윤곽 및 채색의 선염渲染 방식을 규정하는 역할을 담당하였다. 비록 섬세한 선묘도 눈에 띄지 않게 표현적일 수 있었지만, 일반적으로 (*선묘 위주의 그림에서) 강렬한 손동작을 보여 주는 붓질이나 개인적인 기괴함은 나타나지 않았다. 섬세한 선묘와 채색 선염이라는 정통 화법으로부터의 이탈 현상은 당나라 시기부터 이미 나타나기 시작했다. 특히 산수화 분야에서 이러한 현상이 나타났다. 초기 (*산수화) 화풍은 점차 질감이 풍성한 촉각적인 표면, 괴량감塊量感, 형태를 묘사하는 양식

들에 의해 대체되었다. 수묵화가 인기를 끌게 되면서 촉각적인 표면, 괴량감, 형태 표현에는 투명한 담채淡彩가 사용되거나 혹은 채색이 전혀 쓰이지 않았다.[9] 그러나 송대 전 기간에 걸쳐, 이러한 새로운 양식적인 움직임들은 대개 대상을 보다 시각적으로 핍진하게 재현하는 것을 추구하는 과정에서 일어났다. 이 과정에서 필묵법을 통한 화가의 개성적인 표현은 적절하지 않았다. 10-13세기의 동물화(도 4.1)는 치밀한 관찰과 객관적인 묘사의 산물이었다. (*극도로 사실적인 시각적) 효과를 얻기 위하여 화가의 손을 은폐하는 것은 결정적으로 중요한 사항이었다. 꽃과 새, 심지어는 인물과 같은 여타의 주제들을 그린 전형적인 송대 회화작품들도 이와 동일했다. 이러한 종류의 작품들은 중국 회화가 오로지 묘사하는 대상의 "내적인 본질만을 추구했으며 외적인 형상에는 관심을 두지 않았다"라는 지극히 단순하고 사려 깊지 못한 담론이 얼마나 피상적인 것인지를 알려 주었다.[10]

앞서 필자는 그림 감상자가 이미지에 집중할 수 있도록 화가의 손을 감춘 가장 뛰어난 예로 10세기 말이나 11세기 초로 추정되는 작자 미상의 〈설죽도雪竹圖〉(도 4.2)를 소개한 바 있다. 겨울날의 대나무, 고목들, 바위들을 보여 주는 〈설죽도〉는 마치 자연의 창조물처럼 인간의 예술이 개입되지 않은 상태에서 생겨난 것처럼 보인다. 이것은 이성이나 범관과 같은 당시의 위대한 거장들이 만들어 낸 회화작품들이 어떻게 동시대인들에게 찬사를 받았는지를 정확하게 알려 준다. 이들

도 4.1. 작자 미상(요대遼代[10-11세기]?), 〈추림군록도秋林群鹿圖〉, 부분, 비단에 수묵채색, 118.4×63.8cm, 타이페이 국립고궁박물원.

도 4.2. 작자 미상(10세기? 과거에 서희徐熙[975년 전에 사망]로 전칭됨), 〈설죽도雪竹圖〉,
비단에 수묵, 151.1×99.2cm, 상해박물관.

은 계획적인 의도나 그 어떤 자아의 개입도 없이 마치 자연이 그러했던 것처럼 그림들을 창조해 내었다. 그런데 13세기에 이르자 이 거장들에 대한 평가는 달라졌다. 조희곡(앞서 새로운 여기 회화의 이상을 주창했던 사람으로 인용된 바 있는)은 "영감을 받았을 때 문인-관료들은 붓질만 몇 번 남겼다"라고 하였다(*조희곡에 따르면 진정한 그림은 〈죽석도〉의 작가, 이성, 범관과 같은 화가들이 남긴 대상을 핍진하게 묘사한 작품이 아니다. 문인-여기화가들은 대상의 외형을 중시하지 않았다. 따라서 이들은 자신들의 가슴 속에 영감이 일어날 때 몇 번의 붓질로 개인적인 감흥을 그림으로 나타냈다. 이것이 진정한 그림이라고 조희곡은 주장하였다).

회화 주제의 범위 좁히기

회화 감상의 관심이 그림의 형상, 즉 어떤 그림인가 하는 것에서 그림의 제작 양상이나 제작자(*화가)로 바뀌게 되자 이에 발맞추어 좋은 그림에 적합한 주제의 범위도 급격히 좁아지게 되었다. 적어도 문인 엘리트층의 감상에 있어서는 그러했다. 교양 있는 화가(*문인-여기화가)는 남들에게 주문받은 자극적이고 재미있는 주제들을 기꺼이 묘사했던 화공畫工artisan-painter(*직업화가)들과 한 부류로 취급되는 것을 항상 염려하였다. 그 결과 교양 있는 화가는 대체로 자신의 레퍼토리를 조화롭거나 상서로운 의미들로 가득 찬 주제들로 한정시켰다. 이 주제들은 교양 있는 화가 자신의 풍부하면서도 안정적인 내면생활을 반영한 것으로 해석될 수 있었다. 수장가들은 미적으로도 만족스럽고 유교 세계의 이상적인 질서에도 도전하지 않는 그림들을 선호하는 경향이 있었다.

알렉산더 소퍼Alexander Soper는 1967년에 출간한 책에서 이러한 현상을 검토하였다. 10세기에 활동한 시인이 "육조六朝시대의 회화에는 전

투 장면을 그린 작품이 흔했다"라고 적었던 반면, 당대唐代, 오대 또는 송대의 회화 관련 저술에서는 전쟁 그림에 대한 언급을 거의 찾을 수 없다는 사실을 소퍼는 지적하였다—이보다 후대로 가면 더욱더 전쟁 그림에 대한 언급이 적었다는 것을 추가적으로 지적할 수 있다(이러한 제약들로부터 자유로웠던 일본 화가들은 13세기에 그려진 〈헤이지 모노가타리 에마키平治物語絵巻〉(도 4.3)와 같은 장대한 전투 그림들을 계속해서 제작했다). 소퍼는 한때 인기 있었던 전쟁 관련 주제가 사라지게 된 것에 대해 검토한 후 이 주제가 "(도덕적이고 미적인 암시들로 뒤얽힌) 유교적 이상의 영향 아래에서 억압받았다"고 주장하였다. 아울러 그는 "요즘 사람들은 결코 역사화를 그리지 않는다"고 한 미불의 말을 인용하면서 이렇게 결론지었다.[11] "중국의 인물화는 결국 인간 감정에 대한 그 어떤 진지한 포착도 허용하지 않게 되어 버렸다. 나는 실제 폭력이나 암시적 폭력에 관한 주제들의 쇠퇴

도 4.3. 작자 미상, 〈헤이지 모노가타리 에마키-후지와라 노 노부요리藤原信頼와 미나모토 노 요시토모源義朝의 산죠도노 야습(平治物語絵巻 三条殿夜討巻)〉, 부분, 13세기 후반, 종이에 수묵채색, 41.3×700.3cm, 보스톤미술관(Museum of Fine Arts, Boston, Fenollosa-Weld Collection).

를 단지 이러한 과정의 가장 눈에 띄는 양상이라고 생각한다."[12] (*유교적 이상의 영향 속에서 문인화가 득세하게 되자 인간의 감정을 자극하는 전쟁과 같은 주제를 다룬 그림들은 문인들에게 외면당했으며 그 결과 점차 사라지게 되었다.)

8세기에 활동한 오도자는 마귀의 눈을 도려내는 종규鍾馗를 그렸다. 10세기에 활동한 황전도 같은 주제의 그림을 그렸다. 그 역시 마귀의 눈을 도려내는 종규를 그렸는데 세부만 다르게 표현하였다. 황전은 마귀의 눈을 도려내는 종규의 손가락을 집게손가락에서 엄지손가락으로 바꾸었다.[13] 내가 아는 한, 황전 이후의 화가들 중 시선을 사로잡는 섬뜩하고 소름끼치는 이 그림 주제를(임백년[*임이任頤]의 그림[도 4.4]은 무섭고 섬뜩한 종규 이미지에 근접해 있다) 다룬 화가는 없었다. 10세기에

도 4.4. 임이任頤(1840-1896), 〈종규살귀도鍾馗殺鬼圖〉, 1882년, 종이에 수묵채색, 葉淺予 소장, 『鍾馗百圖』(廣州, 1990), 도판 34.

활동한 화가인 장남본張南本은 불을 특히 잘 그렸다. 그는 불화에 나타난 (*시각적) 위력과 공포 분위기를 배가하기 위하여 불을 이용하였다.[14] 후대의 중국 그림에서 불은 거의 보이지 않는다.[15]

현존하는 송대 회화작품 중 기괴하고 난폭한 장면을 다룬 그림 몇 점이 여전히 남아 있다. 이 그림들의 작자는 알려져 있지 않다. 마을 노인들의 액막이 춤 장면을 다룬 〈대나무도大儺舞圖〉(도 4.5), 현존하는 〈수산도搜山圖〉(*이랑신二郎神이 산에 거주하는 마귀들을 제압하는 장면을 그린 그림) 중 가장 연대가 빠른 그림(도 2.27), 엉터리 약을 파는 약장수와 눈이 먼 사람 간의 싸움을 다룬 〈맹인쟁투도盲人爭鬪圖〉(도 4.6)가 그 대표적인 예들이다. 특히 〈맹인쟁투도〉는 사기꾼의 속임수에 쉽게 속아 넘어가는 당시 세태에 대한 냉소적인 풍자로 여겨진다. 1074년에 그려진 그림은 현재 전하지 않지만 기록으로 남아 있다. 기록으로만 알려져 있지만 이 그림은 당시 기근에 시달리던 수도 개봉開封에 거주했던 사람들의 처참한 실상을 묘사한 작품이다. 이 그림은 대규모 기근이 재상 왕안석王安石(1021-1086)이 추진한 개혁 정책에서 비롯되었다는 것을 비판하려는 의도를 가지고 있었다.[16]

소퍼Soper가 주목한 현상은 송대 초기부터 중기에 걸쳐 중국 회화의 주제 범위가 축소된 것이었다. 이 현상은 9-10세기에 산수화가 크게 발전한 결과로 설명될 수 있다. 산수화의 거대한 발전이 회화의 주제가 축소된 현상의 주된 요인이었음은 분명하다. 내가 다른 연구에서 이미 지적한 바와 같이 초기의 중국 회화작품은 후대의 작품보다 훨씬 많은 시각적 정보를 제공하고 있다고 볼 수 있다.[17] 수차水車가 돌아가는 제분소의 모습을 묘사한 작자 미상의 10세기 작품(도 4.7)을 예로 들 수 있다. 이 그림을 통해 우리는 제분소 수차의 기계 장치 전체와 이 장치를 둘러싼 당시의 사회 조직을 복원할 수 있다. 이에 비해 같은 주제를 그린 14세기 화가의 작품은 기계 장치에 대한 이해도 전혀 없으며 기계 장치 자체에 대해 아예 무관심하다는 것을 보여 준다(도 4.8). 14세기 당시 중국인들의 기술 혁신에 대한 관심의 감소가 이러한 변화의 주된 원인이었다. 이 시기 기술 혁신에 대한 관심의 감소에 대해서는 많은 연구가 이루어졌다. 한편 내가 이야기한 바

도 4.5. 작자 미상(송대, 11세기 또는 12세기), 〈대나무도大儺舞圖〉, 비단에 수묵채색,
67.5×59cm, 북경 고궁박물원.

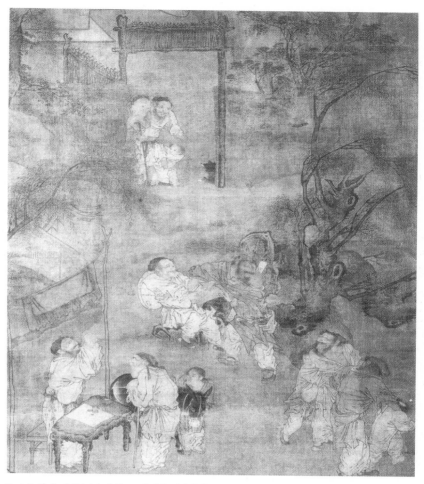

도 4.6. 작자 미상(남송시대, 13세기?), 〈맹인쟁투도盲人爭鬪圖〉, 비단에 수묵채색,
82×78.6cm, 북경 고궁박물원.

와 같이 중국 화가들이 물리적인 세계를 탐구하고 묘사하는 작업에서 멀
어지게 된 것도 이러한 변화의 한 원인으로 지적될 수 있다. 당시 중국인들
의 기술 혁신에 대한 관심의 감소와 중국 화가들이 외부 세계에 대한 객관
적, 사실적 묘사에 대해 흥미를 잃은 것은 서로 연관되어 있다.[18] 회화 주제

도 4.7. 작자 미상(전傳 위현衛賢[10세기에 활동]), 〈갑구반차도閘口盤車圖〉, 부분, 10-11세기, 53.2×119.3cm, 상해박물관.

의 범위 중 일부가 좁아지게 된 원인으로 유교적 이상을 지적한 소퍼의 견해는 옳다고 생각된다. 유교적 이상은 마음의 평정을 방해하는 강한 감정적 자극을 엄격하게 제한하였다.[19] 송대 학자들의 저술에는 그림 너머에 존재하는 정신적 가치와 시적 감흥에 대한 끊임없는 강조가 나타나 있다. 이러한 강조는 그림의 제작과 감상을 위한 적정한 조건을 새롭게 규정하는 역할을 하였다. 다른 사람들과 마찬가지로 중국인들이 한때 시각적으로 매력적이고 흥미로운 그림을 통해 느낀 단순한 즐거움은 이제 (*유교적

도 4.8. 작자 미상, 〈산계수마도山溪水磨圖〉, 부분, 원대元代, 비단에 수묵채색, 153.5×94.3cm, 요녕성박물관遼寧省博物館.

이상에 바탕을 둔 문인화 중심의 새로운 조건 아래에서는) 저속한 것으로 치부되었다.[20]

　　이상적인 장면을 그린 그림이 크게 유행했던 남송 초기에는 이러한 당시 사회의 분위기와 맞지 않는 부조화로운 주제들이 거의 완전히 회화 작품에서 사라졌다. 남송시대의 화가들이 그림 속에 표현한 세계에는 대개 엄혹한 사회 현실이나 예측 불가능한 사건이 나타나 있지 않다. 대체로 보다 현실적이고 비이상적인 세계를 표현한 원대 회화도 마찬가지로 불쾌한 주제는 피했다. 물론 예외들은 존재한다. 가령 도교 신선인 이철괴李鐵拐—자신의 혼백이 육신을 이탈하고 돌아와 보니 몸이 없어진 것을 알게

되어 거지의 연약한 몸속으로 들어갈 수밖에 없었던—를 묘사한 이 시기의 그림(도 4.9)은 그 대표적인 예외이다. 그러나 적어도 현존하는 작품들 중 예외들은 거의 없다. 동일한 현상이 명대 회화에도 나타난다. 명대 회화에는 주로 유유자적하는 문인들, 수려한 용모의 여성들, 아름다운 풍경 속의 농부들이 나타나 있다. 1516년에 주신이 거지들과 길거리 인물들의 모습을 그린 유명한 〈유맹도流氓圖〉 연작(그림 3.29)은 이러한 명대 회화의 일반적인 경향과는 완전히 다른 유일한 예이다. 이 그림에는 위에서 지적한 명대 회화에 나타난 전형적인 인물들의 모습을 그리던 관습에서 벗어나 소주 사회에 존재했던 하층민의 실상을 주목한 주신의 진정 어린 태도와 시선이 나타나 있다. 적어도 중국회화사에서 주제의 범위가 다시 확대되는 18세기까지 주신을 따라 이와 같은 그림을 그린 후대 화가는 없었다. 이것은 누구나 예견할 수 있는 현상이었다.

마술과 같은 사실주의, 전문적인 기법, 비일상적이고 매력적인 주제들의 표현, 세계를 구성하는 여러 존재들과 다양한 현상들에 대한 독특한 통찰력, 이러한 주제들을 시각적으로 핍진하게 재현하는 능력 등은 중국의 초기 그림에 있어 회화적 우수성을 판단하는 기준이었다. 그런데 이러한 기준은 후대에 이르러 (*문인들이 지닌) 고상한 심성의 표현으로 여겨졌던 형태와 모티프들, 아울러 용필법, 화풍의 여러 요소들에 초점을 맞춘 새로운 평가 기준에 의해 대체되었다. 다시 말하면, 후대 중국 회화의 새로운 평가 기준은 높은 품격品格에 초점을 맞추고 있다. 이러한 높은 품격은 해당 화가의 사회적 지위와 품성에서 유래된 것이다. 이러한 변화는 또한 화가를 생각하는 방식 속에서도 나타났다. 특히 주목되는 것은 다른 종류의(*다른 사회적 지위와 개인적 품성을 지닌) 화가들을 어떻게 생각하게 되었는가이다.

도 4.9. 안휘顏輝(1270-
1310년에 주로 활동),
〈이철괴상李鐵拐像〉, 원초元初,
비단에 수묵, 146.5×72.5cm,
북경 고궁박물원.

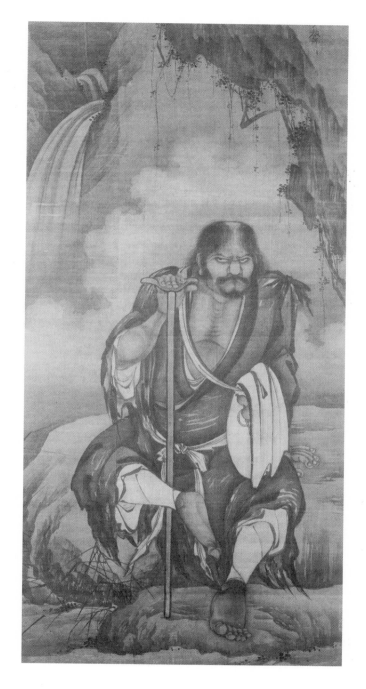

여러 유형의 화가들: 사회적 지위와 양식

시, 음악 공연, 서예와 함께 그림이 고아한 예술로 받아들여진 것은 송대 중엽에 와서이다. 그림은 군자의 여가 활동이자 자기 수양의 수단으로 인식되었다. 그러나 뛰어난 화가는 특이하고 다소 관습에 구애받지 않는 사람이어야 한다는 생각은 훨씬 오래전에 형성되었다. 기원전 4-3세기에 활동한 도가 철학자인 장자莊子가 언급한 한 유명한 일화는 다음과 같다. 어느 날 한 제후는 자신의 서기書記들을 모두 소집해 그림을 그리라고 명했다. 그런데 한 서기가 늦게 도착했지만 서두르지도 않고 반나체로 관복을 풀어 헤친 채 다리를 쫙 벌리고 앉았다. 제후가 그를 보고 "가可하다. 저 사람은 진정한 화가이다"라고 했다.[21] 이 일화를 통해 우리는 비로소 중국에서 화가에 관한 이상적인 이미지 혹은 신화를 발견하게 된다. 유럽의 예술 전통에 나타난 이와 유사한 양상은 에른스트 크리스Ernst Kris와 오토 쿠르츠Otto Kurz가 1934년에 화가의 이미지에 관해 쓴 책에 잘 서술되어 있다.[22]

중국에서 화가의 이상적인 이미지 혹은 신화의 발전 과정을 추적하는 일은 또 다른 책의 주제가 될 것이다(*이 주제는 또 다른 전문 학술서의 주제가 될 정도로 중요하다). 이 문제와 관련해서 주목되는 화가들은 고개지와 같은 전형적인 거장들이다. 고개지의 철저하면서도 독특하고 개성적인 인물 묘사는 그의 기이한 성격, 즉 기벽奇癖과 연관되어 있다. 장언원張彦遠(오도자보다 한 세기 후에 활동했던 인물)에 따르면 8세기에 활동한 화성畫聖으로 일컬어졌던 오도자는 술에 취한 이후에만 그림을 그렸다고 한다. 그는 "하늘의 창조적인 힘을 빌려와" 놀랄 만한 속필速筆로 순식간에 살아 움직이는 듯이 동세가 강렬한 인물 형상을 그려 냈다. 아마도 11세기에 활동한 최백崔白은 (*오도자와 같이) 초본 없이 작업한 또 다른 거장이었던 것 같다. 그는 "타고난 천성에 있어 어떤 일에 개의치 않았으며 마음 내키는 대

로 살고자 했던" 인물이었다.[23] 13세기에 활동한 양해梁楷는 "미치광이 양粱"을 의미하는 양풍자梁瘋子로 불렸는데 상규常規를 벗어난 특이한 기질과 성품을 보여 준 또 다른 호주가好酒家였다. 그는 금대金帶(궁정화가가 받을 수 있는 최고 관직의 상징)를 남겨둔 채 한림도화원翰林圖畵院을 떠났다. 양해는 때때로 매우 빠르면서 극도로 생략적인 화법인 감필체減筆體로 그림을 그렸다.

　이 대가들의 후계자들로 변덕스러운 '보헤미안'적 기질과 신비스러운 재능을 지녔던 이와 유사한 유형의 화가들은 오위(도 4.10), 사충, 당인, 서위와 같은 명대의 대가들이었다. 사회의 일반적인 관습을 따르지 않았던 이 화가들의 태도는 이들의 그림에 나타난 양식적 특색들과 상호 연관되어 있었다. 그런데 이 양식적 특색들은 곧 이 화가들의 기질과 성정性情을 상징하게 되었다. 16세기 후반까지 이러한 유형에 속한 화가들은 행동

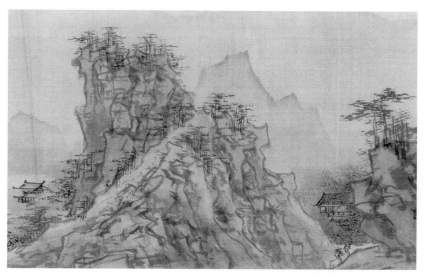

도 4.10. 오위, 〈장강만리도長江萬里圖〉, 부분, 1505년, 비단에 수묵담채, 27.8×976.2cm, 북경 고궁박물원.

에 있어서, 이들이 택한 이름(가령 "선仙[이 세상을 초월한]", "광狂[미친]", "우愚[어리석은]" 자字와 같은 글자가 들어 있는 이름)에 있어서, 또한 이들의 화풍에 있어서 명대 사회에서 매우 특별한 위치를 차지하였다. 이들은 "교육받은 직업"화가들이었다. 다시 말해, 이들은 교육은 받았지만 과거 시험에 실패해 관직에 나가지 못했으며 그 결과 직업화가라는 사회적 지위에 머물게 되었다. 전통시대의 중국에서 고등 교육의 목표는 과거에 합격하여 관직을 얻는 것이었다. 비록 과거에 실패해 직업화가로 살았지만 이들은 지속적으로 이른바 장인-화가artisan-painter로 불린 화사畫師 또는 화공畫工 및 이들의 작품과 자신들 및 자신들이 그린 그림을 구분하고자 하였다.[24]

　이 유형에 속한 화가들은 명대 이전까지 하나의 연속된 계보를 형성하지는 않았다. 하나의 연속된 계보는 화가 상호 간에 긴밀한 계승 관계를 통해 형성되었다. 그런데 이들은 명대에 이르러 일종의 산발적인 전통을 형성하였다(*이 유형에 속한 화가들은 지속적이고 상시적으로 나타나지는 않았지만 간헐적으로 나타나 하나의 전통을 형성하였다). 이 산발적인 전통은 중국에서 화가에 대한 한 보편적인 이미지를 대표하게 되었다. 이 이미지는 유럽에서 형성된 화가에 대한 신화와 매우 가깝게 상응한다(*상당히 유사하다). 유럽에서 형성된 화가에 대한 신화는 에른스트 크리스와 오토 쿠르츠의 책에 잘 설명되어 있다. 중국과 유럽 모두에서 이와 같은 유형의 화가들은 전형적으로 어린 나이에 그림에 조숙한 재능을 발휘했다. 또한 이들은 매우 빠른 속도와 기교로, 아울러 손쉽게 그림을 그렸다. (크리스와 쿠르츠에 따르면) 이들은 "억제할 수 없는 충동에 휘둘렸으며 만취 상태에 가까운 분노와 광기 속에" 있었던 것으로 여겨진다(중국에서는 술을 좋아해 생긴 실제 만취 상태가 이러한 화가들에게 반복적으로 나타나는 특성이었다). 이들은 아름다운 여성들을 그렸다(도 4.11). 이 여성들은 해당 화가의 자유로운 애정 생활과 관련된다고 대중들은 상상했다. 한편 이들은 마치 동등한 사회

도 4.11. 당인, 〈이단단도李端端圖〉, 부분, 종이에 수묵채색, 122.5×57.2cm, 남경박물원.

적 위치에 있는 것처럼 고관들과 교유하였다.

이른 시기에 나타난 이러한 유형의 화가들(*보헤미안적이고 낭만적인 기질을 지닌 오위와 같은 화가들)은 시간이 흐르면서 점차 장인-화가인 화공 또는 화사와 구별되었다. 이러한 구별은 앞서 언급된 장자의 일화에 이미 예견되어 있었다. 낭만적 기질의 화가들과 화공들 간의 구별은 최소한 가능성의 차원에서라도 화가의 뚜렷한 사회적 지위 상승을 보여 준다. 한

편 학자-관료-여기화가는 세 번째 유형의 화가이다. 낭만적 기질의 화가
들과 화공들 간의 구별은 오히려 학자-관료-여기화가들의 출현과 사회적
수용을 촉진시켰다. 앞에서 살펴본 바와 같이 세 번째 유형은 북송시대 후
기에 형성되었다. 그러나 높은 지위에 있었던 사람들은 훨씬 이전부터 그
림을 그렸다. 화가들의 사회적 지위와 이들의 화공畫工적인 기교 사이의
긴장 관계는 이미 많은 문제를 야기한 바 있다.

6세기에 활동한 사인士人 관료였던 안지추顔之推(531-591)는 그의 아
들들을 위해 『안씨가훈顔氏家訓』을 썼다. 그는 이 책에서 아들들에게 글씨
를 쓰고 그림을 그리는 일의 위험성에 대하여 지적하였다. 알렉산더 소퍼
는 『안씨가훈』을 "처세를 위한 지혜로 충만한 놀랄 만한 지침서"라고 평
가하였다. 안지추는 서예와 그림에 뛰어났던 고관들의 경우를 인용하면서
이들이 서화에 능했기 때문에 상관들로부터 장인으로 취급되거나 "손재
주가 뛰어나 자질구레한 일을 잘하는 사람handymen"으로 부름을 받는 모
욕을 당했다고 언급하였다. 이들은 고위직에게 부여된 특권을 통해서만
오직 이러한 수모로부터 벗어날 수 있었다.[25] 안지추가 아들들에게 내린
가훈은 7세기에 활동한 염립본閻立本의 유명한 일화를 예견한 것이었다.
염립본은 황제와 조정 신료들 앞에서 정원에 있는 희귀한 새 한 마리를 그
리라는 명령을 받고 이를 모욕으로 여겨 곧장 집으로 갔다. 그는 자식들에
게 화가가 되지 말라고 경고하였다.[26]

안지추는 그림을 그렸던 사인 관료들 및 귀족들에 대해 논하는 글의
서두에서, "옛날부터 현재까지 다수의 이름 높은 군자들이 그림을 잘 그렸
다"고 하였다. 그의 이러한 언급은 완전히 성숙한 문인화의 이상을 예견하
고 있다. 그러나 안지추는 이들이 "이름 높은 군자"이기 때문에 이들의 그
림이 사회적으로 낮은 지위에 있었던 화가들의 그림보다 더 낫다고까지는
이야기하지 않았다. 이러한 주장(*그림의 우열은 화가의 사회적 지위에 의해

결정된다는 주장)은 9세기에 장언원에 의해 제기되었다. 그는 "고대부터 그림에 뛰어난 사람들은 모두 관복과 관모를 갖춘 고관들, 고귀한 집안 출신의 귀족들, 저명한 학자들, 고아한 인물들이었다. 이들은 일세를 풍미하고 빛나는 명성을 떨쳤으며 천년 동안 지속될 향기를 후세에 남겼다. 이는 촌락의 비천한 시골뜨기들이 할 수 있는 일이 아니다"라고 하였다.[27] 동시에 장언원은 여기화가로서 자신이 그린 그림이 스스로에게도 만족스럽지 못했다고 솔직히 고백하였다. 이것은 화가 개인의 문화적 소양이 반드시 높은 수준의 그림을 그리는 것으로 이어지지는 않는다는 것을 인정한 것이다. 장언원은 "그림에 있어 나의 작품은 나의 뜻(내가 그리려는 그림은 반드시 이러해야만 한다는 나의 의도)을 따라오지 못한다. 왜냐하면 나는 내 스스로 즐기려고 그릴 뿐이기 때문이다"라고 하였다.[28]

중국인들은 교양있고 창의적인 사람들은 일반적으로 상위층 사람들로 생각했다. 따라서 화가는 흥미롭고 왠지 독특한 사람이라는 생각으로부터 사회적으로 지위가 높은 사람들이 가장 뛰어난 화가들이라는 생각으로의 전환은 자연스러운 변화로 볼 수 있다. 사대부들의 그림은 다른 그림에 비해 더 좋을 뿐 아니라 근본적으로 종류가 다른 것이라는 견해가 제기된 것은 그 다음 단계였다. 이 주장은 11세기에 곽약허에 의해 이루어졌다.

그의 견해에 따르면 과거의 뛰어난 그림들 중 대부분은 고관들, 재능 있는 현인들, 저명한 학자들, 또는 절벽과 동굴에서 숨어 사는 은자들이 그린 작품들이다. 곽약허의 이러한 주장은 장언원의 의견을 되풀이한 것이다. 그런데 곽약허는 한발 더 나아가 사대부-화가들은 "그들의 고아한 감정을 그림에 맡긴다"라고 하였다.[29] 다시 말해, 이 높은 신분의 화가들은 재현representing하려는 것이 아니라 표현하려는 것expressing이었다(*외부 세계를 사실적으로 묘사했던, 다시 말해 재현에 충실했던 직업화가들과 다르게 사대부 화가들은 자신들의 고아한 감정과 사고를 그림을 통해 표현하고자 하였다).

표현적 형태expressive form로서 그림에 대한 이와 같은 새로운 강조는 그림을 서예의 연장으로 간주한 것이다. 서예에서 붓질과 시각적 형태는 글씨 쓰는 사람의 감정과 성격을 표현한 것이라는 생각은 훨씬 오래된 것이다. 오래전부터 사대부들은 이러한 정신을 지니고 글씨를 써 왔다. 사대부들은 시적인 감수성을 자신들의 그림 속에 표현할 수 있는 능력을 지니고 있었다. 그 결과 시와 그림은 하나다라는 시화일률詩畫一律론, 즉 끊임없이 시와 그림을 동일시하려는 주장이 생겨났다. 이 주장 속에서 그림은 "소리없는 시(*무성시無聲詩)"가 되었으며 시는 "소리있는 그림(*유성화有聲畫)"이 되었다. 이 표현은 진부하지는 않지만 너무도 귀에 익숙한 말이라서 별도의 설명을 덧붙일 필요가 없을 정도이다.[30]

사대부-여기화가 유형으로 분류된 화가들은 보헤미안 또는 낭만적인 유형의 화가들이 갖는 전형적인 특징들과는 완전히 구분되는 특징을 보여 주었다. 사대부-여기화가들에게는 재현에 필요한 조숙한 기교가 요구되지 않았다. 이들은 기질에 있어 안정적이었으며 변덕스럽지 않았다. 또한 이들은 사회의 일반적인 규범이나 관습에 저항하는 사람들로 간주되지 않았다. 이들은 유교적인 덕목을 대변하는 사람들로 인식되었다.

사대부-여기화가들은 실제 생활에 있어 호색한일 수 있다. 그러나 이들은 결코 여색을 추구하는 사람들로 묘사되지 않았다. 그 이유는 이러한 여색 추구 행동은 이들에게 기대되었던 유교적 예의범절을 위반하는 것이었기 때문이다. 다른 유형의 화가들보다 우월한 사회적 지위를 유지하기 위하여 사대부-여기화가들은 낭만적 유형의 화가들이 지닌 성격적 특징으로부터 늘 스스로를 멀리해야 했다. 이와 반대로 유교적 고전 교육을 받았지만 과거에 실패해서 문인-관료로서의 사회적 지위를 얻지 못했으며, 그 결과 그림을 그려 생계를 유지했던 화가들도 있었다. 당인과 기타 화가들이 바로 이들이다. 이 화가들은 한 유형의 화가들이 지닌 특징을 버리고

다른 유형의 화가들이 지닌 특징을 받아들였다(*이들은 본래 사대부-여기화가들이 되었어야 하는데 과거 실패로 인해 문인-관료가 되지 못하여 결국 보헤미안적, 낭만적인 유형의 화가가 되었다). 나는 이 책에서 화가의 사회적 역할에 대해 이야기하고 있기 때문에 당인과 같은 사람이 항상 똑같은 사람으로 남아 있었는가 하는 문제는 논의의 핵심에서 벗어난 것이다. 나는 전통적인 전기 작가들이 어떻게 화가의 사회적 역할에 대해 서술했는가에 대해 논하고자 한다. 아울러 나는 이러한 사회적 역할들이 화가들에 대한 기대들 및 이들의 실제 그림 작업과 어떻게 상호 연관되는지에 대해 이야기하고자 한다.

화법畫法의 유형들: 화풍畫風과 사회적 지위

나는 그림의 주제와 화풍이 화가들의 사회적 지위와 연관되어 있음을 이미 다른 연구에서 언급한 바 있다. 따라서 이 책에서는 이 문제에 대해 길게 이야기하지 않고자 한다.[31] 그러나 화가들이 사용한 화법의 유형들이 지닌 사회적, 표현적 함축들은 이제까지 구체적으로 다루어지지 못했다. 따라서 화법의 유형들에 대한 구체적인 분석과 상세한 연구가 필요하다.[32] 개별 화가의 화법을 단순히 그의 개인적 기질의 표출로 보는 관점은 계급 간의 차별이 그의 화법에 영향을 끼쳤다는 인식을 지연시켰다.

　화법의 유형들은 붓을 휘두른 화가 속에 내재된 성격 및 기질과 상응한다. 그런데 이 성격 및 기질은 사회적으로 조건 지워지고 규정된 것이다. 문인들의 성격 및 기질로 여겨지는 세련됨과 신중함은 섬세하면서도 평담平淡한 그들의 필치에 전형적으로 나타나 있다. 이 필치는 세련됨과 신중함이라는 미덕이 부여된, 아울러 미덕에 의해 훈련된 문인화가의 손이 남긴 흔적들이다. 특히 산수화에 사용된 필법은 흔히 "갈필渴筆"로 불

린 필법이다. 여기-문인화가들은 "마치 금처럼 먹을 아꼈다"고 때때로 칭송을 받았다(*여기-문인화가들은 갈필을 잘 사용하였다). 대진과 당인은 어떤 그림의 경우 매우 훌륭하게 갈필을 구사하였다. 이들이 갈필에 상당히 뛰어났지만 누구도 대진 혹은 당인의 갈필에 대해 이야기하지 않는다(*화법은 화가가 속한 계급과 밀접히 관련된다. 따라서 여기-문인화가가 아니었던 대진과 당인의 갈필법에 대해 누구도 이야기하지 않는다). 많은 문인-여기화가들은 산수화에서 개별적이고 명료한 필선들보다는 마르고 젖은 아울러 농담濃淡의 변화가 있는 필선들이 섞이고 중첩된 화법을 구사하였다. 이와 같이 복합적인 필선들이 사용된 화법은 자연스러움에 의해 조절된 화가의 사유와 숙고를 보여 주는 것으로 해석될 수 있다. (문인들도 때때로 빠른 "묵희墨戲"를 하기도 했다. 그러나 확실히 묵희가 함축하는 바는 꽤 달랐다.) (*문인들은 보통 심사숙고를 해서 그림을 그렸다. 이들이 가끔 빠르게 그린 이른바 묵희로 불린 그림들은 전형적인 문인화와는 차이가 있었다.) 문인들의 화법에 공통되게 나타나는 특징은 약간 주저하는, 아울러 망설이는 듯한 느낌을 주는 붓질이다. 이러한 화법은 필세의 허약함으로 여겨지지 않았다. 오히려 이러한 화법은 강한 의욕과 명확한 목적을 피하려는 표시이자 문화적 소양에 기반을 둔 유교적 여기성餘技性Confucian amateurism의 한 측면으로 받아들여졌다. 결국 문인들의 주저하고 망설이는 듯한 필치는 기법의 부족을 보여주는 것이 아니다. 이것은 기법을 초월한 영역에 있다.

필법이 함축하는 의미라는 측면에서 서예와 회화가 서로 겹치는 부분이 있다. 그러나 이 둘 사이에 존재하는 간극의 차이는 매우 현격하다. 이점은 주목할 만하다. 필법의 유형들과 연관된 문제들과 가치들 및 이 두 예술에 있어 옛 방식들의 채택은 서로 조응하지 않는다(*문인들이 제기했던 서화일률론에도 불구하고 그림과 글씨의 차이는 매우 컸다). 비록 문인들(및 근대에 활동했던 그들의 추종자들)이 끊임없이 그림과 글씨의 근원은 같다고

우리를 설득하려 했지만 회화와 서예의 차이는 매우 컸다. 이 점은 조맹부, 황공망, 예찬, 진홍수와 같은 화가들이 남긴 그림과 글씨의 세부를 비교해 보면 쉽게 나타난다(도 4.13, 도 4.12와 비교). 글씨와 그림 사이에 드러난 명백한 차이는 마이클 박산달이 잊을 수 없을 정도로 뛰어났던 그의 학술 강연에서 사용했던 설명 방법을 떠올리게 한다. 박산달은 강연장 화면의 한쪽에는 그림의 슬라이드를, 다른 한쪽에는 이 그림에 대한 인쇄된 설명문을 담은 슬라이드를 보여 주었다. 그는 이 방법을 사용해 그림과 그림에 대한 설명문이 서로 닮지 않았음을 지적하였다. 그림은 문자를 쓰는 것

도 4.12. 조맹부趙孟頫(1254-1322), 〈수촌도水村圖〉, 부분, 1302년, 종이에 수묵, 24.9×120.5cm, 북경 고궁박물원.

도 4.13. 조맹부, 〈이양도二羊圖〉, 조맹부의 제발, 종이에 수묵, 25.2×48.4cm, 미국 프리어갤러리(Freer Gallery of Art, Washington D.C., 유물 등록 번호 31.42).

과는 근본적으로 다르다. 그런데 이와 같이 매우 단순한 사실들도 때때로 설명이 필요하다.

　그림에 나타난 문인들의 화법적 특징들 및 그 중요성은 더 유려하고 숙달된 화법과는 선명하게 대비되었다. 문인들의 주장에 따르면 이 유려하고 숙달된 화법은 화가의 기교로 그림을 보는 자를 감동시키고, 그의 눈을 즐겁게 해 주는 한편 이 화가의 개인적 기질을 완전히 보여 주는 데 초점이 맞추어져 있다고 한다. 따라서 이 화법은 다른 유형의 화가들에 의해서 구사된 것이다. 적어도 명나라 시기에는 그러했다. 시간이 지나면서 물론 이 화법을 이와 같이 비문인화가의 화법으로 간주했던 시각도 변하게 되었다. 후대에 이르며 이 화법을 누가 사용했는가 하는 문제도 다르게 해석되었다.

　평이하고 담백한 그림 주제들에 전형적으로 사용된 보다 내면화된 화법은 상류층의 사회적, 문화적 수준 및 서민 취향과는 반대되는 귀족 취향을 상징했다. 따라서 이러한 문인들의 화법을 감상하는 것은 이들의 그림을 보는 사람들의 사회적 지위를 높여 주었다. 문인들의 그림을 보는 사람들은 그림을 그린 문인화가들에 상응하는 문화적 소양과 귀족적 취향을 지니고 있다고 여겨졌다. 그 결과 문인화를 감상하는 사람들의 사회적 지위는 이러한 점을 근거로 격상되었다(*문인화를 감상하는 사람들은 마치 문인화가들과 유사한 인물들로 여겨졌으며 그들의 사회적 지위는 이에 상응하여 높아지게 되었다). 사대부-여기 회화의 이상이 전면에 등장했던 북송시대에는 예술품 및 골동품 수집 활동도 급격히 활발해졌다. 아울러 저명한 대가들의 진작을 구입하고 감상하는 일에 집중하는 현상도 매우 **빠르게** 확산되었다. 북송시대의 사대부들은 공적인 생활에 있어서나 그림 창작에 있어서나 그림이 지닌 단순한 기능주의mere functionalism, 즉 그림은 특정한 기능을 지닌다는 사고에서 자신들은 벗어나 있다고 항상 주장하였다(*문인들은 화공

이나 직업화가들처럼 특정한 기능을 지닌 그림을 자신들은 그리지 않는다고 주장하였다. 이들에 따르면 문인화는 결국 비기능성 회화였다). 그 결과 앞에서 언급한 바와 같이, 이 시기에 사대부들이 지녔던 새로운 태도는 어떤 특정한 주제의 그림들이 본래 가지고 있었던 기능과 의미를 강조하던 것에서 벗어나 사대부 회화의 이상 실현이라는 것에 중점을 두었다.[33] 이제까지 개괄한 대로, 이러한 유형의 화가들(*사대부 화가들)은 원칙적으로는 자신들과 유사한 생각을 가지고 있는 사람들만을 위하여 그림을 그렸다. 이 사람들은 사대부 화가들이 그린 회화작품 속에 내재된 미묘한 미감을 음미할 줄 알았으며 그림에 나타난 기교, 장식적인 아름다움, 오락적 성격을 지닌 아울러 사회적으로 유용한 주제들과 같은 저속한 특징들로 인해 마음이 흔들리지 않는 인물들이었다. 실제로 이것은 본질적으로 자신들의 작품에 열광했던 사람들, 아울러 자신들의 작품을 소장하려 했던 사람들을 위해 사대부 화가들은 그림을 그렸다는 것을 의미한다(도 4.14, 4.15). 따라서 화가와 그림을 받았던 수화자受畵者 사이에 형성된 공생관계는 원칙적으로 양쪽의 수준 높은 취향을 기반으로 이루어졌으며 서로의 사회적 지위를 격상시키는 역할을 하였다. 9세기의 장언원으로부터 13세기의 조희곡과 14세기의 탕후에 이르기까지 수장가이자 감식가였던 이들은 그림의 기능이나 그림 시장과 같은 통속적인 관심에서 벗어나 객관적인 감상 방법을 확립하고자 노력하였다. 이들은 그림들을 판단·수집하는 데 필요한 올바른 기준으로 형사形似 너머에 존재하는 쉽게 파악하기 어려운 가치들에 초점을 맞추었다.

그림을 소장하려는 열기, 특히 고급문화를 상징하는 화풍을 구사했던 저명한 여기화가들의 그림들을 소장하려는 열기는 사회 전반으로 확산되었다. 이것은 불가피한 일이었다. 당시 그림 소장 열기에 참여했던 인물들은 시간적인 여유와 물질적인 능력을 겸비했던 사람들이다.

17세기에 이르면 예찬 또는 홍인弘仁의 작품을 소유하고 있는지 여부

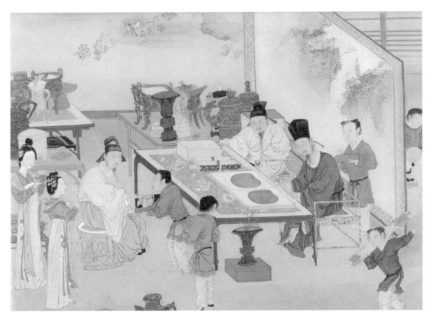

도 4.14. 구영, 〈죽원품고도竹園品古圖〉,《인물고사도책人物故事圖冊》10엽 중 1엽, 비단에
수묵채색, 매 엽葉 41.1×33.8cm, 북경 고궁박물원.

에 따라 한 집안의 사회적 지위가 결정되는 상황에 다다랐다. 이 상황은 여
러 기록에 자주 언급되어 있다.[34] 17세기에 활동했던 오기정은 골동품을
매매했던 고동상인古董商人이었다. 그는 안휘성의 남쪽 지역인 휘주徽州 및
기타 지역의 상인들을 상대로 서화 및 골동품에 대해 자문해 주고 아울러
작품들을 이들에게 직접 판매했던 인물이다. 오기정도 "우아함과 저속함
의 차이, 즉 아속雅俗의 차이"는 그 집안이 "골동품을 소장하고 있는지 여부
에 달려 있다"고 하였다.[35] 한편 오기정은 "고완古玩을 수집하는 것이 사회
적으로 유행하고 있다"라고 언급한 양주揚州의 한 부유한 관리였던 왕씨王
氏에 대해 이야기한 바 있다. 왕씨 자신은 골동품을 어떻게 수집해야 할지
몰랐다. 따라서 왕씨는 오기정에게 자신을 위해 대신 골동품을 수집해 달

라고 부탁하면서 "나는 거대한 골동품 컬렉션을 이루고 싶다. 그런데 그대 없이는 다른 수장가들을 절대로 능가할 수 없다"고 말하였다. 그는 오기정이 어떤 가격을 부르든 지불하겠다고 하였다. 오기정은 "감식가로서 그의 명성이 남쪽과 북쪽 모두에 알려졌다"라며 왕씨에 대한 이야기를 마쳤다. 오기정의 왕씨에 대한 이러한 언급은 결코 비꼬는 말이 아니다(*왕씨는 처음에는 골동품 수집에 문외한이었지만 오기정의 도움을 받은 후 점차 골동품에 대한 조예가 깊어져 결국에는 남북 모두에 감식안으로 저명한 수장가가 되었다).[36]

　　이 시기에 상인 가문들은 중국 사회 속에서 그들의 부에 상응하는 존귀한 사회적 지위를 얻기 위하여 여전히 노력하였다―예술과 골동품을 수집하는 것은 이러한 노력의 일부였다. 그러나 이들 중 일부는 여전히 문화적 소양이 결여되어 있었다. 따라서 문인들은 상인들에 대해 거만하고 고상한 체할 수 있었다. 안휘성 지역에서 활동한 최고의 상인-수장가들 중한 명이었던 정계백程季白(1626년에 사망)은 8세기에 활동한 왕유王維의 작품으로 전칭되는 〈강산설제도江山雪霽圖〉와 조맹부의 〈수촌도水村圖〉(1302) 및 기타 저명한 작품들을 소장하고 있었다. 오기정은 1637년에(*1637년이 아닌 1639년이다) 정계백의 아들 집을 방문하였다. 그는 정계백의 아들이 소장하고 있던 그림 컬렉션을 보고 그 가치를 높게 평가해 주었다.[37] 그러나 정계백의 그림 수장에 있어 탁월했던 감식안은 문인이자 관료였던 전겸익錢謙益(1582-1664)의 멸시를 피하지 못했다(*전겸익은 상인이었던 정계백을 멸시하였다). 전겸익은 왕유의 작품으로 추정되는 〈강산설제도〉의 이전 소유자가 죽은 후인 1642년에 다음과 같이 기록하였다. "이 두루마리 그림을 신안新安 출신의 부자[휘주의 정계백]가 구매하였다. 그 결과 구름과 엷은 안개를 그린 뛰어난 작품이 30년 넘게 돈더미에 빠져 있었다. 그러나 나는 이 그림을 그로부터 구해 낼 수 있었다."[38]

　　심덕부沈德符(1578-1642)도 유명한 당대唐代의 서예 작품이 높은 가격

도 4.15. 우지정禹之鼎(1646년경-1716년경), 〈교래상喬萊像〉, 교래를 그린 3개의 초상화 중 하나, 비단에 수묵채색, 37.4×29.3cm, 남경박물원.

으로 휘주의 부상富商에게 팔렸다는 것을 알고는 마찬가지로 분노하였다. 그는 "이 일은 허고양許高陽의 딸이 남쪽 오랑캐에게 팔려 시집간 것만큼 좋지 않은 일이다. 심지어는 궁녀 왕소군王昭君이 서쪽 오랑캐에게 시집간 것보다 더 안 좋은 일이다"라고 하였다."[39] 심덕부는 당시의 심미審美 취향을 세 단계로 보았는데 "고아한 사람들"이었던 문인아사文人雅士가 가장 높은 위치에 있었다. 그는 중간에 "예술을 애호했던 신사紳士들"을 두었으며 "잘 속아 넘어가는 휘주 또는 신안 상인들"을 가장 낮게 보았다.[40]

그러나 교양 있는 문인들과 부유한 상인들은 실제로는 상호 간에 이익을 주는 호혜적 관계였다. 당시에 좀 더 지각 있는 사람들은 이미 이러한 관계를 인식하고 있었다. 명대 후반의 한 필기筆記 기록에는 첨경봉과 봉주鳳洲(*봉주는 왕세정王世貞을 지칭하며 그의 호號이다) 사이에 오간 이야기가 수록되어 있다. 봉주는 "휘주 상인들이 소주의 문인을 만나면, 그들은 마치 양고기에 날아드는 파리떼와 같다"고 하였다. 첨경봉이 답변하기를 "소주의 문인들이 휘주의 상인들을 만나면, 그들 또한 양고기에 달려드는 파리떼와 같다"고 하자 봉주는 별말 없이 웃었다.[41] 18세기에 이르자 특히 양주揚州에서 이러한 상황(*문인들이 상인들을 멸시하던 상황)은 역전되었다. 상인들 중 일부는 문인들과 동등하게 교유交遊할 정도로 확고한 사회적 위치를 차지하게 되었다. 심지어 이들은 거꾸로 문인들을 우습게 보는 태도까지 지니게 되었다.

감식가-서화 구매 자문역으로 활동했던 동기창 및 다른 사람들의 성공에 기반이 되었던 것은 고급 취향의 독점적 소유라고 하는 문인들의 주장이었다. 물론 이러한 주장이 순수한 진실로 받아들여져서는 안 된다. 또한 서민적 취향을 상인 출신 서화수장가들 전체의 취향인 것처럼 이야기하는 것도 공정하지 못하다. 상인 출신의 수장가들 중 일부는 뿌리가 깊고 이름 있는 가문에 속한 경우도 있었다. 이들은 문인들과 쉽게 구분되지 않았다. 달리 말하면, 이 시기에는 많은 문인들이 상업에 관여하고 있었다. 더 나아가 다른 영역과 마찬가지로 예술에서도 문인적 가치들이 사회에 빠르게 확산되었다. 결국 (*비문인층 사람들, 특히 상인들이) 예술에 있어 문인적 가치들을 습득하고 향유하는 것은 그렇게 어려운 일이 아니었다. 그림 감식과 관련된 명청明淸시대의 문인적 수사修辭에 따르면 여전히 화원풍畫院風의 세부적이고 장식적인 스타일로 그림을 그리는 방식들이 유행하여 "사람들의 눈을 즐겁게 해 주었다"고 한다. 따라서 이러한 풍조를 비

판하고 조금 더 미묘한 아름다움을 갖춘 그림들(*문인화)를 수집하는 것은 스스로를 대중들과 분리하는 것이며 고급 취향을 분명하게 드러내는 것으로 여겨졌다. 그러나 (*이것은 이론상, 수사학적으로는 그랬지만) 당시의 실제 상황은 달랐다. 기존에 문인화를 수집함으로써 자신의 고급 취향을 드러냈던 인물들도 이 시기에 이르러 적극적으로 일반 대중의 취향에 동조하게 되었다. (*그런데 이 시기에 가장 대중적으로 인기를 끈 그림들은 문인화였다.) 그 결과 보수적인 원체화풍 院体畫風(*궁정 화원에서 유행했던 화풍)은 비판받고 폄하되었으며 부유한 후원자들과 수장가들 사이에 문인적인 태도들은 확산되었다. 이러한 양상은 명나라 후기부터 청나라 초기에 이르자 진홍수와 같이 뛰어난 화가들을 난감한 상황으로 몰아넣었다 (*진홍수와 같이 장식적이고 직업화가적인 화풍으로 그림을 그렸던 문인 출신의 화가들은 정통적인 문인화를 선호했던 당시 상황 속에서 어려운 처지에 놓이게 되었다). 간소하고 엄격한 느낌을 주거나(도 4.16) 혹은 거칠고 즉흥적인 모습을 띤 그림들조차도 문인화풍으로 그려진 작품들은 매우 인기가 있었으며 그 수요가 대단했다. 수장가

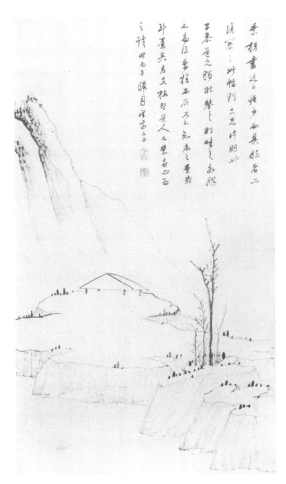

도 4.16. 왕지서汪之瑞(17세기 중엽에 활동), 〈산수도山水圖〉, 1666년, 종이에 수묵, 77.6×42.4cm, 안휘성박물관安徽省博物館.

들은 송대 회화보다 원대 회화를 선호하였다(*송대 회화는 사실적인 세부와 장식적인 효과가 뛰어난 그림으로 궁정화가, 직업화가들이 주도하였다. 반면 원대 회화는 문인-여기화가들이 그린 그림으로 문인적인 태도와 가치가 잘 반영되어 있었다. 따라서 수장가들은 당연히 문인화였던 원대 회화를 선호하였다). 수장가들은 원대 회화에 대한 선호를 통해 심미적 태도에 있어 높은 위치를 차지하고자 하였다. 이러한 현상은 나의 학창 시절에 '바흐Bach와 그 이전', '스트라빈스키Stravinsky와 그 이후'의 음악이 젊은 음악감상가들 사이에서 진실로 교양 있는 귀(*최고 수준의 음악 감상 능력)를 대표하는 것으로 여겨졌던 것과 마찬가지이다(*원대 회화를 편향적으로 좋아했던 16-17세기 중국의 수장가들처럼 20세기 중반에 젊은 음악감상가들은 바흐와 바흐 이전의 음악, 아울러 스트라빈스키와 스트라빈스키 이후의 음악을 선호하였다).[42]

문인화가들과 문인화의 수화자受畫者들

중국회화사에서 중·후기시대(*송대-청대)에 일어난 또 다른 변화는 사대부-여기화가와 그의 그림을 받은 사람인 수화자 간의 관계 속에 나타나 있다. 내가 지금까지 개괄한 문인화의 이상은 진정한 여기화가들에게만 적용되어야 하지만 그 밖의 다른 유형의 화가들에게도 파급·적용되었다. 문인화의 이상은 교육과 문화가 일반적으로 사회적 지위와 권력을 동반했던(*교육과 문화가 사회적 지위 및 권력과 상호 밀접하게 연관되었던) 시대 및 사회적 조건 속에서 체계화된 것이었다. 또한 문인화의 이상은 많은 경우에 있어 부유한 가문에서 태어나 관직을 보유하고 있었던 교양 있는 화가가 그림 그리는 일을 오로지 취미로만 하고 그의 작품을 지인들에게 아무런 대가 없이 나누어 줄 수 있는 상황에 적합한 것이었다. 그런데 이러한 조건들은 교육받은 사람이 관직에서 배제되고 다른 수단으로 생계를

이어 나가야 했던 상황에 몰리게 된 원대元代부터 이미 흔들리기 시작하였다. 이 시기에 관직에서 배제된 문인들은 '여가' 활동의 산물들(*그림들)을 매매(실제로 매매)하였다. 당파가 지배했던 명대明代의 관료사회에서 관직을 맡는다는 것은 매우 위험한 일이었으며 보수도 매우 적어서 (*관료들이) 스스로 관직을 그만두는 일은 흔했다. 그러나 문징명의 경우에서 볼 수 있듯이 비록 관직을 사임하고 거사居士 또는 은퇴한 문인-관료의 위치가 된 후에도 이들은(*문징명과 같이 관직을 지낸 문인들은) 조정에서 재직할 때의 특권과 명예를 계속해서 누릴 수 있었다. 아울러 그들의 작품에 대한 수요도 따라서 증가하였다. 반면 문인-관료라는 사회적 지위를 유지하고 있었지만 경제적으로는 독립적이지 못했던(*경제적으로 어려웠던) 사람들은 그들의 작품을 얻고자 했던 사람들로부터 상당한 압력을 받으며 살았다.[43]

17·18세기에 이르자 상인 계층과 사회적으로 중간층에 있었던 사람들의 후원이 눈에 띄게 증가하였다. 이들은 전통적인 신사층에 속하지는 않았지만 어느 정도의 사회적 지위와 특권을 가지고 있었던 화가들이 그린 작품들을 원했다. 직업이 없는(*관직을 얻을 수 없었던) 문인들의 수도 마찬가지로 급속히 증가하였다. 전통적인 규범과 예의범절이 지켜지는 한 이들은 상인 계층 및 사회 중간층의 그림 요구에 기꺼이 응하고자 하였다. 그러나 직업이 없는 문인화가들과 상인 계층 및 사회 중간층 출신 인물들 사이에는 새로운 그러나 보다 어려운 관계가 형성되었다. 태생과 교육에 기반을 둔 사회적 지위는 통상적으로 화가 쪽이 더 높았다. 반면 부와 (때때로) 정치적 권력에 기반을 둔 사회적 지위는 그의 그림을 받는 사람 쪽이 더 높았다. 이와 같은 상황 속에서 화가와 수화자 간의 관계는 형성되었다. 더 쉽게 말하자면, 교육을 받은, 교양 있는 화가들은(서예가, 시인, 문학가들과 함께) 교양은 자신들보다 부족하지만 부유하고 힘 있는 고객들, 또는 자신들의 그림을 구하려고 하는 사람들의 요구에 좋든 싫든 응해야

했다. 이 현상은 근세 시기의 중국에 나타난 문인 문화의 상업화라는 거대한 역사적 현상의 한 부분이었다.[44]

　자신들의 예술이 상업화되는 것을 보고 싶지 않았던 화가들, 적어도 자신들의 예술이 상업화되는 모습이 표면적이나마 보이지 않도록 하기 위해 그들이 고안해 낸 방법들, 아울러 그들의 작품들이 자신들과 사회적으로 동등한 지위에 있지 않았던 사람들의 손에 들어가는 과정을 지켜보는 것에 대한 화가들의 혐오감은 이미 앞 장들에서 기본적인 주제로 다루어졌다. 우수한 화가들이 모두 여기화가들로 살 수는 없었다. 그렇지만 이들이 스스로의 양심을 버리고 자신들의 창작 충동creative impulses을 공공연히 시장의 조건 또는 자신들보다 낮은 취향을 지닌 그림 고객들의 기호嗜好에 복종할 수는 없었다(*우수한 문인화가들이 모두 비상업적인 여기화가들로 살 수는 없었다. 이들은 사실 돈이 필요했다. 그러나 그렇다고 이들이 시장의 조건이나 고객의 취향에 굴종하여 비굴하게 상업적인 화가로 살 수는 없었다). 항상 이들의 마음속에는 "글씨와 그림은 가격으로 논할 수 없다. 물건으로 사대부들을 살 수는 없다"[45]라고 했던 11세기에 활동한 미불의 경구와 같은 말들이 자리 잡고 있었다. 그림을 자아의 표출이라고 믿었던 문인-여기화가들에게 있어서 자신들의 작품이 상업적으로 거래되는 것은 자신들의 내적 생명의 일부를 파는 것과 같았다. 그러나 이들은 매우 중국적인 방식으로 그림 그리는 일을 자신들의 필요에 적응시키는 방법을 찾아냈다. 우리가 이제까지 살펴본 바와 같이 이들은 또한 문인으로서의 품위를 보존하는 방법 역시 찾아냈다(*문인-여기화가들은 교양 있는 지식인으로서의 자존심을 잃지 않으면서도 자신들의 작품을 상업적으로 거래할 수 있는 효과적인 방법을 찾아냈다). 여기서 우리는 고객에게 생일 축하용 그림을 그려 주기로 약속했던 청나라 초기의 화가를 떠올리게 된다. 그는 고객에게 그림의 주제 및 소재를 정하도록 하였다. 그는 고객에게 자신이 가지고 있는 문화적 교양

수준 때문에 자신은 "흔히 보는 화공들과 유사한 화가가 결코 아니다"라고 하였다. 그는 "나는 다른 사람들을 위해서 그림을 그린다. 그러나 실제로 나는 나를 위해 그림을 그린다. 하하"라고 하면서 약간은 비애와 분노가 뒤섞인 그러나 자신 있는 어투로 고객에게 쓴 편지를 마쳤다. 이것은 우연하게 보존되어 온 편지로 그림을 그려 생계를 꾸리던 교양 있는 중국 화가들 사이에 당시 널리 퍼져 있었던 이들의 정신적 태도를 대변해 주고 있다.

공현(도 4.17)은 자신의 그림을 지속적으로 원했던 어떤 관료에게 그려 준 주요 작품에 제발을 남겼다. 이 관료는 공현에게 죽을 때까지 매달 일정한 쌀과 술을 그림의 댓가로 주기로 약속했던 사람이다. 이 제발에는 문인이었지만 직업화가로 살아야 했던 공현이 그림을 그리면서 느낀 정신적 고통을 어떻게 달랬는지가 나타나 있다. 제롬 실버겔드Jerome Silvergeld는 "그가 사용한 붓의 산물(*그의 그림)로 자신들의 사회적 지위를 유지했던 사람들을 향해 공현은 히죽히죽 웃으며" 직업화가로서의 정신적 고통을 해소해 나갔다고 하였다. 자신의 제발에 공현은 다음과 같이 적었다.

내가 기억하기에 13살 무렵부터 나는 이미 그림을 그릴 줄 알았다. 이제 50년이 흘러, 나는 벼루 밭에서 애쓰고 있다[그림으로 벌어먹는다]. (*벼루 밭에서) 아침에 밭 갈고 저녁에 수확하나(*아침부터 저녁까지 그림을 그려도) 나 하나 부양하기도 버겁다. 그대들은 나를 우둔하다고 할지 모르지만 문인들과 관리들은 나를 그렇게 여기지 않는다. 네 마리의 준마들이 끄는 높은 마차를 타고 이들은 친히 내 누추한 집을 찾아온다. 이들이 나를 찾아오는 것은 나의 마른 붓과 남은 먹이 가치가 있기 때문일까?[46]

오전승吳殿升은 화가는 아니고 서예가이지만 그가 남긴 편지는 어떻게

도 4.17. 공현,
〈호빈초각도湖濱草閣圖〉,
종이에 수묵, 218×82.8cm,
길림성박물관吉林省博物館.

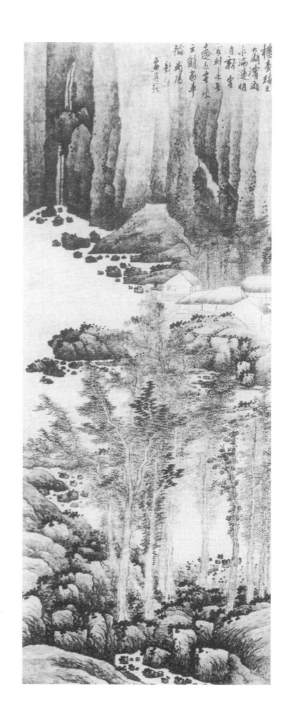

그가 자신의 예술(*서예)을 순수한 영감의 산물이라고 여겼으며 그 입장을 유지하고자 고생했는지를 생생하게 보여 주고 있다. 오전승에게 순수한 영감의 산물로서 서예는 어떤 특정한 기능을 지닌 글씨를 써 주어야 하는 의무로부터 벗어나지 못했던 것, 글씨를 원하는 사람들의 요구에 대한 응답, 글씨 값에 대한 기대, 비굴하게 누군가에게 바치는 글을 써야 했던 일 위에 존재하는 고상한 예술이었다. 이 점에서 그의 편지를 살펴보는 일은 가치가 있다. 오전승은 그에게 서예작품을 부탁한 사람에게 다음과 같이 답하였다.

제 글씨가 유용한(기능적인) 것으로 사용되는 것은 제가 바라지 않는 바입니다. 제 글씨가 물건을 사는 데 사용되는 것은 제가 정말로 싫어하는 것입니다. 제가 진정 바라는 것은 푸른 산과 흰 구름 사이에 좋은 친구들과 함께 앉아 어깨에 도포를 걸치고 유명한 꽃들(기녀들)과 함께 연회상에 둘러앉는 것입니다. 그때 제게 감흥이 오면 저는 먹을 뿌리며 글씨를 쓰기 시작합니다. 이때 연기와 구름이 방을 메우고, 제가 바랐던 모든 것은 채워지게 됩니다. 아름다운 여인이 노래를 부르면 저는 여인의 부채에 또는 유명한 여성의 치마에 글씨를 씁니다. 이때 시녀는 향을 피우고 시동은 벼루를 들고 있습니다. 그와 같을 때 저는 붓을 잡고 글씨를 씁니다. 이 경우 온종일 글씨를 써도 저는 피곤하지 않습니다. 그러나 누군가에게 보답하기 위해(응수應酬하기 위해) 어쩔 수 없이 글씨를 써야 한다면 저는 바로 지쳐 버립니다. 억지로 글씨를 써야 하는 것, 글씨를 써 달라는 끊임없는 요청을 받아 주는 것은 정말로 피곤한 일입니다. 그러나 이것은 최악은 아닙니다. 최악의 경우는 저의 제발문 끝에 사회적으로 지체 높은 사람에게 [헌사獻辭]를 쓰는 것입니다. 이것은 제가 몇 십 년 동안 수치심 없이는 절대로 할 수 없는 것이었습니다(*수치심 때문에 절대로 하지 않은 일입니다). 그런데 당신은 제가 가장 싫어하는 것을 저에

게 부탁하고 있습니다. 만약 제가 당신을 위해 글씨를 쓴다면 그것은 저에게 불공평한 일이 될 것이며 제가 글씨를 쓰지 않는다면 그것은 당신에게 불공평한 일이 될 것입니다. 그냥 제 책상 위에 [종이]를 놓아두시고 [제가 글씨를 끝내는] 시간은 신경 쓰시지 않으면 어떨까요. 제가 술에 취해 부끄러움이 없을 때 글씨를 쓸 수 있을 것 같습니다. 제 마음이 제 손가락들을 비난하지는 않을 것입니다. 제 의견에 대해 어떻게 생각하시는지요?[47]

상업적인 가치관과 태도가 보다 광범위하게 사회적으로 받아들여지던 18세기 중반에 이르자, 생계를 위해 그림을 파는 것은 드문 일이 아니었다(*그림 매매는 일상화되었다). 그림을 팔아 생계를 꾸렸던 화가들은 심지어는 긍정적으로 자신들의 입장을 드러내었다. 그림 그리는 화업畫業은 명예로운 직업이 아니라는 문인들의 주장을 이들은 공개적으로 비판하였다. 이러한 문인들의 주장은 몇 세기 동안 이어져 온 것이었다. 벼 껍질을 벗기거나 요강을 씻는 것과 같이 훨씬 천한 직업에 종사했던 "고대의 성현"들을 열거한 후 금농은 다음과 같이 말하였다. "이것은 내가 의도적으로 그렇게 비천하고 수치스러운 위치에 나를 있도록 하거나 내 자신을 비하하려는 뜻에서 나온 것은 아니다. 가장 중요한 것은 자립이다. 누구나 스스로를 부양할 수 있다면 그의 직업이 무엇이더라도 낮고 수치스럽다고 무시를 당해서는 안 된다."[48]

그의 친구 정섭도 같은 주장을 하였다. 그는 그림을 내놓고 공개적으로 파는 것이 후원자 한 명에게 의지해서 그의 뜻대로 일하는 것보다 더 명예롭다고 주장하였다.[49] 정섭은 더 나아가 그의 작품들 중 금전을 목적으로 제작한 그림들과 우정 때문에 그린 그림들을 분리함으로써 자신의 논리를 정당화하였다. 정섭은 생계를 위하여 난초 그림들을 양주揚州의 부

자들에게 팔았다.

반면 그는 그림을 받는 사람이 금농처럼 고결한 인품을 지닌 지식인일 경우 더 진지하게 그림을 그렸다.[50] (정섭의 진심을 의심하지 않더라도 우리는 다음 사항에 주목해야 한다. 그의 작품들은 그림의 주제, 화풍, 화격畵格 면에서 균일하고 유사한 특징을 보여 준다. 이러한 상황에서 어느 것이 어느 것인지 [*어느 것이 상업용 그림이고 어느 것이 우정 때문에 그린 그림인지] 구별하기가 쉽지 않다.) 이와 같이 그림을 그리는 일을 소득을 창출하는 활동으로 쉽게 인정했음에도 불구하고 화가들은 계속해서 자신들의 상업용 그림 제작에 대해 고뇌하였다.

왕자약王子若이라는 19세기의 화가는 그가 그린 작품들의 가격표를 출판하였다. 한편 그의 친구들은 어디에서 이 그림들을 살 수 있는지를 사람들에게 알려 주었다. 왕자약은 다음과 같이 스스로를 위로하는 시를 지었다. "나는 돈과 바꾸기 위해 푸른 산을 여유롭게 그렸다/ 고대의 성현들을 따르는 나의 친구들은 나를 도우러 온다. 이러한 수치스러운 자리에 있는 내 자신을 가엽게 여기며/ 나는 모든 것을 잊고 푸른 산을 그리는 데 몰두한다."[51]

유럽의 화가들도 그들의 예술이 상품화되는 문제에 직면했다. 유럽에서도 자신의 독립성을 지키기 위해 외부의 그림 요청을 거부한 화가들이 있었다. (살바토르 로사Salvator Rosa[1615-1673]는 그중 한 명이다.) 17세기에 활동한 한 이탈리아 화상畵商은 당시 화가들에게 그림을 의뢰하는 것의 어려움에 대해 불평하면서 옛 그림을 사는 것이 훨씬 쉽다고 말하였다.[52] 물론 중요한 차이는 유럽의 그림들이 훨씬 더 공적인 성격을 지니고 있다는 것이다. 유럽의 회화작품들은 교회들, 왕공(王公)들의 궁전들 또는 저명하고 권세 있는 가문들을 위해 그려졌으며 이러한 기관들 및 그 대표자 혹은 대리인들로부터 의뢰를 받아 제작되었다. 반면 중국에서의 그림 후원後援은 일반적으로 소규모였으며(궁정의 후원을 제외하고) 통상 일대일一對一, 즉

화가와 후원자 사이의 개인적인 차원에서 이루어졌다. 따라서 중국의 경우 "후원"이라는 용어를 적용할 수 있을지에 대해서는 줄곧 의문이 제기되어 왔다.[53] 명청시대에 그려진 대부분의 중국 회화작품이 지니는 사적인 성격은 오직 그 자신의 즐거움을 위해 그림을 그렸다는 화가들의 주장을 용이하게 만들어 주었다. 또한 (중국의 화가들이 가끔 제발에 쓰는 것처럼) 이들은 자신의 시대에는 잘못 이해되었지만 반드시 후세에는 자신의 진가가 인정될 것이라고 주장하였다. 또한 이들은 동시대인들 중에 자신들의 그림을 알아보는 사람들은 매우 적다고 주장하였다(물론 그림을 받는 사람도 이들 중 하나였다).

위조된 화가의 손

평담平淡한 주제 및 양식을 특징으로 하며 화가 자신의 생각과 감정을 드러낸 제발을 지닌 대부분의 중국 문인화는 공적인 예술과 극명하게 대비되는 그림이었다(*중국의 문인화는 사적인 그림이었으며 직업화가나 궁정화가들이 궁궐이나 공공건물을 장식하기 위해 그린 그림들과 완전히 대립되는 성격을 지니고 있었다). 이상적인 차원에서 이야기하면, 문인화는 화가 및 그와 성격과 취향이 맞는 동시대인 사이의 특권적 의사소통이었다. 이상적인 경우에는 정말로 그랬다. 그러나 이상은 무너지기 쉬웠다. 문인화는 화가와 그림을 받는 사람 사이의 개인적 친밀도를 보여 주는 것으로 받아들여졌다. 그 결과 이러한 그림들에 대한 수요는 몇 배로 증가하였다. 문인화에 대한 수요는 화가와의 친밀감을 정당하게 주장할 수 있었던 사람들의 범위를 넘어 널리 확산되었다. 아울러 문인화에 대한 수요는 필연적으로 시장에서 이루어지는 것과 유사한 상업적 거래로 변화되었다(*문인화에 대한 수요는 결국 상업적인 그림 매매로 이어졌다). 명성이 높았던 문인화가들의

경우 이러한 거래는 양쪽 모두에게(*화가와 그림을 받는 사람) 거짓된 모습을 띠게 되는 일이 드물지 않았다. 그림을 받는 사람은 화가와 아주 친하지는 않았지만 단순히 지불해야 할 듯한 값을 치르고자 하는 개인이었다. 한편 그가 받은 화가의 작품은 종종 화가 자신이 아닌 다른 사람이 그린 것이었다. 보다 단순하게 말하면, 그가 받은 그림은 위작이었다. 그리고 이러한 경우는 흔했다.

문제는 물론 높은 지위 혹은 명성을 지닌 걸출한 화가들의 필적筆跡에 대한 수요가 이들이 감당할 수 있는 능력, 혹은 적어도 이들이 기꺼이 붓을 들어 요청에 부응하고자 그림을 그리려고 했던 마음을 훨씬 넘어섰다는 데 있다(*저명한 화가들의 그림에 대한 수요는 감당할 수 없을 정도로 높았다). 그러나 이들의 그림을 찾았던 사람들이 빈손으로 돌아갔으리라고 추측하는 것은 중국인들의 상황 적응력에 대한 비범한 재능을 다시 한번 과소평가하는 것이다. 화가가 거칠게 붓을 다루고 더욱더 평이한 이미지들을 그렸으며 보다 반복적인 생산 방식을 통해 단순히 작품 수를 늘리는 일은 명청시대에 흔하게 나타났다. 이러한 화가의 작업 방식은 내가 줄곧 주장했듯이 최근 수세기에 걸쳐 제작된 중국 회화작품들의 전반적인 질적 수준에 부정적인 효과를 가져왔다.[54] 한편 위작을 생산하는 것은 화가의 역량을 넘어선 수요를 충당하기 위한 또 다른 방법이었다. 위작을 만드는 일은 모든 경쟁자들을 능가하는 중국인들의 정교함과 기발한 재주를 보여준다(*위작을 만드는 일에 있어 중국인들은 최고였다). 문인화가들은 기술적인 세련된 마무리를 경시했으며 극도로 개인적이고 쉽게 식별할 수 있는 화풍에 기대었다. 그 결과 이들이 그린 문인화는 특별히 모방에 취약했다. 따라서 화가의 손에 주의를 집중하는 것은 위조를 더 쉽게 만들 수 있도록 해주었다(*문인화를 위조하는 것은 매우 쉬운 일이었으며 위조자들은 문인화가들의 필치를 모방하는 데 집중하였다).[55]

예를 들어, 원대 초기에 활동한 전선錢選(1235년경-1307년 이전)은 섬세하고 균일한 선과 평면적으로 사용된 색채를 특징으로 하는 세밀한 그림을 그렸던 화가였다. 전선의 그림은 송나라가 망하자 유민으로서 은거했던 그의 순수한 정신이 표출된 것으로 여겨졌다. 그런데 그는 최근에 발견된 그림(도 4.18)에 적혀 있는 제발에서 자신의 작품을 모방한 수많은 위조품이 나타난 것에 대해 불평을 드러냈다. 전선은 "새로운 뜻을 내는" 한편 새로운 자호字號를 만들어 자신의 작품에 서명할 때 사용하기로 결심하였다. 그는 새로운 자호를 만들어 서명함으로써 "위작자들이 스스로를 창피하게 느끼도록" 하고자 했다. 전선은 최소한 그들이 자신의 새로운 자호를 도용하기 시작할 때까지 그의 그림들을 위작자들의 작품들로부터 분리시키고자 하였다. 그러나 위작자들이 그의 새로운 자호를 도용하는 데는 일주일 이상의 시간이 걸리지 않았다. 명대 중기에 활동한 심주의 그림은 굵고 온후한 느낌을 주는 선묘線描와 천진天眞하고 질박한 이미지를 특징으로 하고 있다. 그런데 이러한 화풍으로 그려진 그의 그림은 모사하기가 상대적으로 쉬웠다. 그 결과 대량의 뛰어난 위작들이 그의 생전에 만들어지

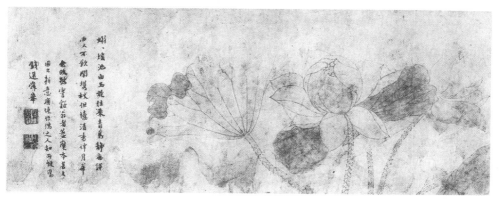

도 4.18. 전선錢選(1235년경-1307년 이전), 〈백련도白蓮圖〉, 종이에 수묵담채, 42×90.3cm, 명明 노황왕魯荒王 주단朱檀(1370-1390) 묘墓 출토.

게 되었다. 한 이야기에 따르면 심주는 말년에 자신이 이른 시기에 그린 그림을 다시 얻으려고 했는데, 그가 얻은 작품들 중에는 위작들도 있었다고 한다.[56] 그의 동시대인인 축윤명祝允明(1460-1526)은 심주가 그린 그림이 아침에 나타나면, 정오 이전에 그 모사본을 볼 수 있었으며 그날이 끝날 무렵에는 열 점 혹은 그 이상의 모사본이 만들어졌다고 이야기하였다.[57]

청대 초기의 산수화가인 왕휘는 그의 초년에 옛 대가들의 화풍을 모사하는 데 너무나 능숙했다. 부도덕한 소주蘇州의 화상들은 아마도 왕휘의 묵인 아래 그가 그린 그림들에 옛 대가들의 관지款識를 더한 후 거짓 이름을 붙여 이 그림들을 팔았다고 한다.[58] 오늘날에도 여전히 왕휘의 작품들 중에는 이러한 "옛 대가들의" 관지가 있는 것을 저명한 박물관이나 개인 컬렉션에서 볼 수 있다(도 4.19). 이후 왕휘가 화가로서의 명성을 확고히 했을 때 그는 그 자신만의 고유한 보다 느슨하고 좀 더 모사하기 쉬운 화풍으로 대개 그림을 그렸다. 이때 그는 오히려 위작자들의 목표물이 되었다. 위작자들 중 몇몇은 그의 제자들이었다. 마찬가지의 상황이 안휘성에서 활동했던 화가인 홍인에게도 나타났다. 홍인의 그림이 비싼 값에 팔리게 되자 위작이 만들어졌으며 그의 제자들 중 일부가 위작자였다. 주량공은 홍인의 제자들이 그린 위작들은 홍인이 그린 그림의 단지 "해골"에 지나지 않는다고 논평하였다.[59] 홍인의 산수화는 선묘 중심으로 그려졌지만 산과 바위의 괴량감을 통해 드러난 시각적 효과가 뛰어났다. 홍인보다 재능이 부족했던 안휘파 화가들 중 그 누구도 홍인의 산수화에 보이는 이러한 시각적 효과를 만들어 낼 수 없었다. 이것은 사실이다.

저명한 중국 화가들의 작품들이 그들의 생전에 위조된 것을 알려 주는 수많은 이야기들은 놀랍지 않다. 우리는 이러한 현상을 우리가 살고 있는 이 시대에서도 볼 수 있다. 고故 장대천張大千(1899-1983)의 경우가 한 예이다. 왕휘처럼 그는 뛰어난 위작자였다. 그런데 그의 작품들은 그가 살

도 4.19. 왕휘王翬(1632-1717), 〈관산밀설도關山密雪圖〉, 허도녕許道寧(대략 1030-
1067년에 주로 활동)의 위조된 관지款識가 적혀 있음, 비단에 수묵채색, 121.3×81.3cm,
타이페이 국립고궁박물원.

아 있을 때 위조되었다. 즉 그는 그 자신이 위조의 대상이 되었다.[60] 그런데 더 놀라운 것은 화가 스스로 이러한 위조 행위를 묵인하거나 심지어 위작을 만드는 일에 참여하기도 한 이야기들의 숫자다(*자신의 그림을 위조하는 일을 모르는 척 용인하거나 심지어는 위작을 만드는 일에 참여했던 중국의 화가들은 매우 많았다). 심주와 그의 제자인 문징명은 모두 돈이 필요했던 어떤 사람을 돕기 위해 자신들의 그림을 모사한 작품들에 서명하고 도장을 찍었다고 한다. 심지어 심주와 문징명은 이 사람이 위작자였는데도 그렇게 하였다. 심주와 문징명은 그림을 파는 사람은 가난하고, 그림을 사는 사람은 부유하니 위작에 낙관을 찍어도 괜찮다고 자신들의 행위를 정당화하였다.[61] 이것은 전선이 새로운 자호字號를 관지에 사용함으로써 위작자들의 위작 행위를 막으려고 했던 것과는 매우 다른 반응이었다. 주랑朱朗은 때때로 문징명을 위해 작품을 "대필"했던 그의 제자였다. 이 대필화에 문징명은 서명하였다. 그런데 문징명은 주랑이 또한 자신의 그림을 위조해서 팔고 있다는 사실을 완벽하게 인지하고 있었던 것 같다. 다음은 잘 알려진 이야기이다. 남경의 한 수장가가 하인을 주랑에게 보냈다. 이 하인은 주랑의 위작 중 하나와 바꾸기 위해 선물을 가져갔는데 실수로 주랑이 아닌 문징명을 찾아갔다. 문징명은 웃으며 선물을 받은 후 "나는 하인에게 문징명의 진짜 그림을 그려 줄 것이다. 그는 이것을 주랑의 가짜 그림으로 활용할 수 있을 것이다"라고 말했다.[62]

제3장에서 소개된 가족들과 조수들에게 채색을 시키거나 이들을 자신의 그림 제작에 참여시킨 화가들에 관한 이야기들은 정당한 예술 활동과 고의적인 사기 행위(*가짜 그림 제작) 사이의 경계선으로 우리를 인도하고 있다. 색칠은 일반적으로 표면적인 장식으로 여겨졌으며 후대의 중국 회화작품에는 담채淡彩가 주로 사용되었다. 이러한 담채에는 화가의 필치가 거의 혹은 아예 드러나지 않는다. 이러한 이유로 화가의 작품을 받

은 대부분의 사람들, 즉 수화자들은 아마도 화가 이외의 누군가가 부분적으로 채색을 한 그림을 받는 것에 대해 강하게 반대하지 않았던 것 같다.[63] 만약 붓으로 그린 것의 일부를 조수가 했다는 것을, 특히 무엇보다도 만약에 돈을 지불한 화가가 아니라 다른 사람이 그림 전체를 그렸다는 것을 수화자들이 알았다면 이들은 더욱더 화가 났을 것이다. 장응갑張應甲이라는 후원자가 왕휘에게 쓴 편지가 현재까지 남아 있다. 선물과 함께 전달된 이 편지에서 장응갑은 왕휘에게 16장으로 된 방고산수화첩倣古山水畫帖과 황공망의 화풍으로 그려진 두루마리 그림을 그려 달라고 부탁하였다. 그런데 이 그림들은 왕휘의 조수들이 아니라 왕휘 자신이 반드시 그려야 한다고 장응갑은 구체적으로 요청하였다.[64] 이것은 왕휘가 "그의" 작품 중 일부를 대필화가들을 고용해 제작했다는 사실을 당시 사람들이 잘 알고 있었다는 것을 은연중 알려 준다.

대필화가들

영어에서 "유령화가ghostpainter"(더 잘 알려진 유령작가ghostwriter라는 용어와 유사하게 만들어진 말이다. 유령작가는 자신의 책을 쓰기에는 시간이 없는 또는 글재주가 부족한 유명인을 위해 대신 책을 써 주는 사람이다)라는 용어는 중국어로 대필, 말 그대로 "대신하는 붓"을 번역하는 데 사용되었다. 대필은 전문적으로 서신을 대신 써 주는 사람들의 경우처럼 법적으로 정당할 수 있다(중국의 거리에는 여전히 이 단어가 쓰인 간판들이 보인다). 혹은 대필은 다른 사람을 위해 글씨를 써 주거나 그림을 그린 후 서예가와 화가의 낙관을 찍어 마치 위작자 자신의 작품인 것처럼 유통시킨다는 측면에서 볼 때 불법적인 것이라고 할 수 있다. 대필을 고용해 자신의 그림을 대신 그리도록 하는 데에는 두 가지의 주요 원인이 있었다. 그 이유들은 대필을 의뢰한 사람

보다 대필화가가 더 뛰어난 그림 재주를 가졌거나 또는 대필화가의 시간이 이 사람의 시간보다 가치가 적었기 때문이다. 대필을 의뢰한 사람은 대필화가에게 대필화에 대한 대가로 돈을 지불하는 것보다 "대필된" 작품을 팔거나 증정용 선물로 줌으로써 더 많은 이익을 남길 수 있었다(*그림 재주가 부족하거나 시간이 없어서 대필화가를 고용한 사람은 대필화를 통해 보다 많은 수익을 창출해 내었다).

첫 번째 유형은 대필을 의뢰한 사람이 자신보다 더 뛰어난 그림 재주를 지닌 화가들을 고용해 그림을 제작한 경우이다. 이 유형의 예들로는 현존하는 또는 기록상으로만 남아 있는 송대 회화작품들을 들 수 있다. 우리는 이 그림들에서 대필 여부를 의심해 보거나 더 나아가 대필이 행해졌으리라고 추측해 볼 수 있다. 그러나 이 그림들에 대한 문헌 기록이 잘 남았지 않아 대필 여부를 입증하기는 어렵다. 왜냐하면 이 그림들을 그렸다고 전해지는 화가들에 대한 가상의 이야기는 모두 이 그림들에 관해 글을 쓴 사람들에 의해 만들어졌다(*이러한 송대 그림들을 그린 화가들이 누구인지는 이들에 대해 문인들이 남긴 기록이 지닌 자의성 때문에 신뢰하기 어렵다). 송나라 황제인 휘종徽宗(재위 1100-1125)이 "수천 장"의 화첩 그림에 그가 궁궐의 정원에서 본 꽃들, 식물들, 동물들을 그렸으며, 또한 "거의 천폭千幅에 가깝게" 그의 재위 기간에 일어난 상서로운 현상들을 그렸다는 이야기나, 아울러 그가 큰 잔치를 열어 그의 그림과 글씨들을 여러 뭉치로 묶어서 모여 있는 신료들에게 나누어 주었다는 이야기를 어떤 사람이 읽었을 때,[65] 그는 이 대량의 작품들 중 일부 혹은 아마도 대부분은 휘종의 감독 하에 일했던 궁정화가들에 의해 그려졌을 것이라고 의심할 것이다. 현존하는 작품들 중 휘종의 관지가 있는 그림들이 일부 존재한다. 예를 들면 상서로운 학들이 궁전 지붕 위에 나타난 그림(도 4.20), 혹은 송대 이전의 작품들을 모사한 몇몇 그림들이 황제 자신이 그린 것이라고 이야기되고 있는데,

도 4.20. 송宋 휘종徽宗(재위 1101-1125), 〈서학도瑞鶴圖〉, 1112년, 본래 큰 화첩
그림이었으나 현재는 두루마리 그림으로 표구됨, 비단에 수묵채색, 51×138.2cm,
요녕성박물관.

이 그림들은 매우 섬세하며 완성하는 데 많이 시간이 필요한 화풍으로 그
려져 있어서 황제의 손으로부터 나온 작품들로 보기 어렵다(*현재 휘종이
그린 것으로 전해지는 작품들의 대부분은 당시에 활동한 궁정화가들이 황제를 위
해 대필한 그림들이다).

　　위와 같은 의문은 어떤 관료들에 관한 이야기들에 대해서도 마찬가지
로 제기될 수 있다. 이 관료들은 특별히 화가로서, 혹은 최소한 실력 있는
화가로서 알려져 있지 않았지만 세밀하고 복잡한 화면 구성을 지닌 작품들
을 제작했다고 전한다. 이 들 중 한 명은 정협鄭俠이다. 정협은 송나라의 수
도 개봉에서 기아로 고통을 받던 당시 사람들의 모습을 담은 〈유민도流民

圖〉를 1074년에 그렸다고 기록되어 있다.[66] 또 다른 예는 남송 초기에 활동한 관료였던 누숙樓璹(1090-1162)이다. 누숙은 〈경직도耕織圖〉, 즉 밭을 갈고 옷감을 짜는 모습을 그린 그림의 원본을 고종高宗(재위 1127-1162)에게 바치기 위해 "그렸다"고 한다.[67] 이 사람들이 그림을 "그렸다"거나 "제작했다"고 글을 쓴 문인들은 어쩌면 〈유민도〉와 〈경직도〉가 사실은 정협과 누숙의 지도에 따라 무명의 화공들이 그린 것이라는 사실을 정확히 알고 있었을 것이다. 정협과 누숙에 대해 글을 쓴 문인들이 사용한 "제작했다"라는 표현은 "그것을 제작하도록 시켰다" 혹은 "제작을 감독했다"라고 해석되었던 문학적 관습을 단지 따랐을 뿐이다(*관료들이 그림을 제작했다는 표현은 사실 대필화가들이 이들을 대신해 그림을 그렸으며 이들은 단지 그림 제작을 관리, 감독했다는 의미이다). 만약 이 가정이 옳다면, 관료들은 해당 그림의 주제에 대해 자문을 해 주거나 전문적인 식견을 알려 주었으며, 또는 그림의 초본을 제공해 주었을 것으로 생각된다. 이것은 마치 유럽의 수도원장이 성당의 그림이나 조각을 제작할 사람에게 도상학적 지식을 제공하고 그 밖의 것들에 대해 지도해 주었던 것과 같다. 이러한 패턴의 대표적인 예로 조열지晁說之(1059-1129)의 경우를 들 수 있다. 그는 물새들이 있는 작은 산수화들을 그렸던 여기화가였다. 조열지는 이공린의 유명한 그림인 〈연사도蓮社圖〉가 마음에 들지 않자 이 그림을 "다시 디자인했다"고 한다. 그는 실제 그림 작업은 한 궁정화가에게 맡겼다. 조열지는 비슷한 방식으로 자신의 정원을 그린 일련의 그림들을 "제작했다"고 한다(*정협, 누숙, 유럽의 수도원장처럼 조열지는 이공린의 〈연사도〉를 보고 불만이 생기자 한 궁정화가를 시켜 〈연사도〉를 다시 그리도록 했으며 자신의 정원 그림도 대필화가들을 고용해 그렸다. 그러나 조열지는 이 그림들을 "제작한" 사람으로 알려져 있다).[68]

　　이러한 경우들은(다소 가설적인 것으로 여겨졌다) 후대에 이루어진 대필의 예들과는 달랐다. 후대에는 화가의 손, 즉 화가의 필치가 중요했다. 그

러나 휘종, 정협, 누숙의 경우 화가의 필치는 그렇게 중요하지 않았다. 이 점에서 이들의 경우와 후대의 대필 사이에 차이가 난다. 송대에는 어떤 특정한 주제를 뛰어난 솜씨로 설득력 있게 회화적으로 재현하는 것이 더 중요했다(*송대에는 사물을 핍진하게 묘사할 수 있는 화가의 사실적 재현 능력이 중시되었다). 이 작업은 관료나 황제의 능력을 넘어선 것이었다. 이전과 대조적으로, 후대의 화가들은 자신들의 작품에 대한 요청에 응하기에 너무 바빴거나 너무 많은 그림 주문을 받았기 때문에 대필화가들을 고용했다고 할 수 있다(*휘종, 정협, 누숙이 대필을 고용한 것은 자신들의 그림 재주가 부족해서였다. 반면 후대의 화가들은 작품 요청에 응해 그림을 그려 줄 시간이 부족하거나 그림 주문이 너무 많아 견딜 수 없게 되자 대필화가들을 활용하였다). 미우인米友仁이 사망한 후 겨우 30년이 지났을 때 그의 그림에 적힌 제발에는 그 역시 대필화가를 고용했음이 언급되어 있다. "노인(*미우인)이 아프지 않을 때 그의 문전에는 매일 지체 높은 사람들이 그의 그림을 얻기 위해 북적거렸다. 이 괴롭고 힘든 상황을 견딜 수 없었던 그는 종종 제자들에게 모사작을 만들도록 한 뒤 그 위에 자신의 자인 "원휘元暉"라는 두 글자로 서명을 하였다.[69] 대진은 궁정화가였던 사환謝環(1377－1452)이 본래 주문받았던 그림들 중 적어도 한 점을 대필한 것으로 알려져 있다. 이러한 사환의 기만 행위를 발견한 관료들은 불만을 토로했다.[70] 문징명은 주랑과 전곡錢穀을 대필화가로 고용했다고 전한다. 누군가가 전곡에게 보낸 편지에는 다음과 같은 사항이 기록되어 있다. 그는 전곡에게 종이를 보내 키큰 소나무들과 바위들을 그려 달라고 부탁했다. 이후 그는 이 그림을 문징명에게 가져가 그의 서명을 받았다.[71]

당인을 위해 그보다 연배가 조금 앞서는 동시대인인 주신이 대필해 준 것으로 전해지는 그림들은 또 다른 상황을 보여 준다.[72] 당인은 주신으로부터 그림을 배웠다. 그러나 당인은 주신보다 훨씬 더 유명해졌다. 주신

에 비해 당인은 다채로운 성격과 실패한 학자-관료(*당인은 과거 시험에서 부정 행위를 저질러 낙방했으며 소주의 문인 사회에서 배제되었다)라는 더 높은 지위를 가지고 있었으며, 결론적으로 더 뛰어난 화가였다. 그런데 두 사람은 그림 재주에 있어서는 큰 차이가 없었다. 그러나 당인의 그림에 대한 수요는 압도적으로 높았다. 따라서 당인이 그의 스승인 주신이 그린 대필화로 자신의 작품 수를 늘리게 된 것은 이치에 맞는 일로 여겨진다. 특히 보수적인 송대의 화풍으로 작업을 했을 때 이 둘의 그림 양식은 너무나 비슷했기 때문이다. 예를 들어, 주신의 1533년 작인 〈도화원도桃花源圖〉(도 4.21)는 만약 "당인"이라는 서명이 적혀 있다면, 아마도 대부분의 감식가들을 농락했을 것이다(*대부분의 감식가들은 이 그림을 당인이 그린 작품으로 여겼을 것이다).

너무 바쁘거나 자신들의 그림에 대한 수요를 감당할 수 없어서 대필화가들을 고용했던 명청시대의 화가들에 관한 이야기들은 매우 많다. 구영은 그의 제자들과 딸을 종종 그를 위해 그림을 그리도록 했다고 한다. 심지어 심주도 그가 직접 그릴 수 있는 양 이상의 주문이 들어오면 제자들을 시켜 자신의 그림을 모사하도록 했다고 한다.[73] 명나라 말기에 활동한 악명 높은 고관이었던 마사영馬士英(1591-1646)은 화가 시림施霖을 이런 방식으로 고용했다.[74] 청초의 궁정 대신이었던 장정석蔣廷錫(1669-1732)은 그가 그린 화조화에 대한 수요가 너무 많아지자 그의 어릴 적 친구인 마원어馬元馭(1669-1722)를 대필화가로 고용하였다.[75] 임백년은 그의 딸 임하에게 대필을 시켰다.[76] 오창석은 왕일정王一亭(1867-1938)과 조자운趙子雲을 대필화가로 활용했다.[77] 자희태후慈禧太后(1835-1908)는 궁중에서 두 명의 여성을 대필화가로 썼다.[78] 대필의 사례들 중 가장 흥미롭고 자주 논의되는 것은 동기창과 금농의 경우이다. 나는 이들에 대한 이야기로 글을 마치고자 한다.

도 4.21. 주신, 〈도화원도桃花源圖〉, 1533년, 비단에 수묵채색, 161.2×102.3cm, 소주박물관.

동기창과 그의 대필화가들

동기창이 그림들을 차별적으로 제작했던 것은 분명하다. 이 그림들 중에는 동기창이 친구들 및 그가 존경했던 사람들을 위해 종종 매우 특별한 경우를 맞아 그린 진지하고 탁월한 그림들이 있다. 한편 그림을 받을 수화자를 전혀 고려하지 않은 채 그가 시간과 생각을 덜 들여 그린 상대적으로 도식적인 그림들도 있다(도 4.22). 이와 같이 그는 두 가지 유형의 그림들을 구별해서 제작하였다. 앞서 언급되었듯이 동기창은 상대적으로 도식적인 그림들을 사람들에게 줄 때 수화자들을 위해 다시 제발을 썼다. 싱위앤차오Hsingyuan Tsao에 따르면 동기창은 일반 수화자와 고객들을 위해 그린 그림에만 항상(혹은 대부분) 그의 관직명이 새겨진 도장을 찍었다고 한다(*동기창이 사용한 대표적인 관직명 인장들은 '지제고일강관知制誥日講官', '종백학사宗伯學士', '청궁태보青宮太保' 등이다). 일반 수화자와 고객들이 동기창 작품을 원했던 이유 중 큰 비중을 차지했던 것은 그의 정치적 직위였다.[79]

이런 얼굴 없는 추종자들에 대한 동기창의 멸시는 이들의 그림 주문에 응함으로써 그가 물질적인 이익을 얻는 동안에도 그의 글에 분명히 나타나 있다. 또한 동기창의 일반 수화자와 고객들에 대한 멸시는 이들이 받은 그림의 질이나 심지어는 그 진위에 대해 동기창이 관심을 두지 않은 것의 바탕이 되었다. 동기창은 다음과 같이 썼다.

> 나의 그림은 이제 너무나 유명해졌다. 그 결과 나의 그림은 "내 친구들의 여윈 창자를 적셔 준다[즉, 나는 이들이 내 그림의 위작을 만들어 이익을 얻을 수 있도록 해 주었다]." 오씨吳氏 성을 가진 어떤 사람(오역吳易)이 나의 이름으로 사람들에게 그림을 그려 주며 이것 저곳을 돌아다닌다고 한다. 내가 어디를 가든 신사들과 문인들은 자신들이 가지고 있는

도 4.22. 동기창, 〈요잠발묵도遙岑潑墨圖〉(〈방왕흡이성산수도倣王洽李成山水圖〉), 종이에 수묵, 225.7×75.4cm, 상해박물관.

나의 그림들을 보여 주었다. 비록 내가 이 그림들이 가짜라는 것을 매우 잘 알고 있지만, 나는 이 그림들의 진위 문제를 후세 사람들이 풀도록 남겨 두고자 한다.[80]

그의 친구 진계유는 동기창의 이름으로 유통되는 그림들 중 "열에 하나도 못 되는" 수가 동기창이 그린 것이라고 주장하였다. 그러나 진계유는 위작들이 이렇게 널리 유통됨으로써 동기창의 명성이 높아졌다고 하였다. 그는 "대가(*동기창)의 이름을 빌려 생계를 꾸리는 사람들은 국내·외에서 위작들을 팔며 대가의 명성을 퍼뜨리고 있다. … 만약 내가 생전에 누군가의 명성이 백배로 커지는 것을 보았다면, 대가가 바로 그 사람이다"라고 썼다.[81]

동기창 본인은 분명히 그의 명망이 훼손되리라는 어떤 걱정도 하지 않았다. 동기창은 그 자신도 소박한 미적 가치를 가진 일반적인 작품들을 그리고 싶어 했기 때문에 다른 사람들이 마찬가지로 이러한 그림들을 그린다고 해도(*다른 사람들이 자신의 위작을 만들어도) 이것은 그에게 문제가 되지 않았다. 이들의 그림이 어떤 측면에서는 사실 동기창 자신의 그림보다 더 나았다.[82] 그는 자신이 그린 수준이 떨어지는 작품들 중 하나인 산수화첩山水畫帖에 쓴 제발에서 자기 비하적인 어투로 다음과 같이 말했다. "요즘 내 그림의 위작을 너무나 많이 만드는 사람들은 이 그림도 그들이 그린 동기창 작품[위작]이라고 부를 것이다."[83]

자신의 그림을 위조한 위작들에 대해 별로 신경 쓰지 않는 단계에서 (이전에 심주와 문징명이 그랬다고 하는 것처럼) 대필화가들을 고용해 적극적으로 위작을 만드는 단계로 나가는 것은 쉬운 일이었다. 동기창은 얼마 지나지 않아 그렇게 하였다(*대필화가들을 고용해 적극적으로 위작을 만들었다). 이에 대해서는 동기창과 같은 시기에 살았던 문인들이 충분히 증언하고

있다. 화정華亭 지역의 이류 산수화가였던 심사충沈士充(대략 1602-1641년에 주로 활동)에게 보낸 편지에서 진계유는 다음과 같이 이야기하였다. "나의 옛 친구여, 흰 종이 한 폭과 붓값인 윤필료潤筆料로 은 0.3량을 보내네. 크기가 큰 산수화를 그려 달라고 하면 성가시겠는가? 나는 이 그림이 내일까지 필요하네. 낙관은 찍지 말게. 내가 동기창에게 이 그림에 서명하도록 시키겠네."[84]

전겸익은 『열조시집列朝詩集』(1649)에서 동기창에 대해 "그는 자신의 그림들을 가장 소중하게 여겼다. 심지어 고귀한 사람들과 영향력이 큰 인물들이 절실하게 그에게 그림을 부탁해도 그는 대필화가들을 시켜 이들에게 줄 그림을 그리도록 했다"라고 썼다. 이 말은 동기창이 자신을 위해 진품은 남겨 두었다는 뜻이다.[85] 청초淸初에 활동했던 학자인 주이존朱彝尊(1629-1709)은 "동문민董文敏(*동기창)은 다른 사람에게 자신이 진 신세를 갚기 위해 그림을 그리다가 피곤해지면, 종종 조좌趙左와 가설珂雪 스님에게 대신 그림을 그려 달라고 부탁하였다. 그는 이 그림들에 서명하였다"라고 하였다.[86] (도 4.23은 동기창이 승僧 가설을 위해 그린 두루마리 그림의 일부이다. 동기창이 가설을 위해 이 그림을 그렸다는 내용은 그의 제발에 나타나 있다. 그런데 사실 이 그림은 가설이 동기창을 위해 대필한 그림인 것 같다.) 청초의 학자인 고복顧復(17세기 후반에 활동)에 따르면 조좌가 죽은 뒤 동기창은 조형趙泂과 섭유년葉有年이라는 두 명의 다른 화가들을 고용하여 산수화를 그리게 하였으며 이들의 그림 위에 자신의 제발과 서명을 남기고 도장을 찍었다고 한다.[87] 마찬가지로 청초에 활동한 주량공은 동기창에 대해 다음과 같이 썼다.

그가 그림들을 완성했을 때, 하인들이 이것들을 [모사작들과?] 바꾸었다. 사람들이 그에게 그림을 그려 달라고 간절히 요청할 때, 그는 자주

도 4.23. 동기창(대필代筆?), 〈증가설산수도贈珂雪山水圖〉, 부분, 1626년, 비단에 수묵, 높이 31.8cm, 상해박물관.

다른 화가들을 시켜 이 그림들을 그리도록 했다. 그는 자신의 그림을 위조한 위작들에 흔쾌히 서명하였다. 그는 이렇게 서명하는 것에 전혀 개의치 않았다. 그의 집에는 몇 명의 희시姬侍(*첩)들이 있었다. 이들은 각각 그에게 그림을 그려 달라고 부탁하기 위해 비단을 가지고 있었다. 그가 그림을 그리는 데 싫증을 느끼면, 희시들은 그가 계속 그림을 그리도록 설득하기 위해 노래를 부르고 시를 낭송하고는 했다. 그의 진작을 산 사람들은 종종 이 그림들을 그의 희시들로부터 얻었다.[88]

이런 글들, 특히 주량공의 글에 나타난 가십성gossipy 어조 때문에 이런 이야기들을 고려할 가치도 없는 허구라고 묵살해서는 안 된다. 동기창이 처해 있던 상황들과 그가 자신의 작품을 위조한 위작들을 용인했던 것은 이런 이야기들이 완전한 허구는 아닐 것이라는 점을 알려 준다.

금농과 그의 대필화가들

18세기에 활동한 화가인 금농(도 4.24)이 대필을 고용했다는 증거는 더욱 풍부하다. 자신의 글에서 금농은 대필화가들을 고용했음을 인정하였다. 또한 이 사실은 그의 가까운 친구들의 글에서도 확인된다. 그 결과 금농을 위해 일한 몇몇 화가들의 이름이 알려져 있다.[89] 금농은 제자 항균項均에게 자화상을 선물했다. 이 자화상에 쓴 제발에서, 그는 항균이 자신에게 꽃핀 매화 가지를 그리는 기법을 배웠다고 했다. 아울러 금농은 항균이 이 기법에 너무 능숙해져서 심지어 감식가들도 속일 만큼 자신의 꽃핀 매화가지 그림과 유사한 그림을 그렸다고 하였다. 항균은 종종 금농을 위해 매화도를 대필해 주었다. 금농에 따르면 항균은 "내 매화도梅花圖에 대한 각지의 엄청난 수요에 응할 수 있게 나를 도와주었다"고 한다.[90]

그런데 항균이 자신의 대필 활동에 대해 이야기한 바에 따르면, 금농은 사실 그만큼 엄청나게 바쁘지는 않았다고 한다. 항균은 금농이 단지 너무 게을렀을 뿐이라고 말했다. "노인(*금농)은 돈을 사랑했다. 그렇지만 그는 붓을 들려고 하지 않았다. 그래서 나는 고분고분하게 쉬지 않고 그림을 그렸다. 나는 그림을 완성하고 그 위에 그의 기묘한 칠서漆書로 노인의 이름을 썼다. 이 그림을 보고 사람들은 감탄하고 크게 즐거워하였다(*금농의 서체는 독특해서 '칠서'로 불렸다. 마치 칠기를 제작할 때 사용되는 넓은 붓으로 옻칠을 한 것처럼 아주 검고 두꺼운 글자들이 특징인 그의 글씨는 칠기 붓lacquer-brush으로 쓴 글씨, 즉 '칠서'로 불렸다)."[91] 보다 동정 어린 시선으로 금농의 삶을 바라보고자 한다면, 우리는 이 시기에 그의 건강은 나빴으며 아울러 그의 시력도 감퇴되고 있었을 가능성이 높다는 점을 고려해야 한다. 앞에서 살펴본 바와 같이 그는 개인적 후원 방식을 거부했으며 그의 작품을 시장에 공개적으로 내놓고 팔아 화가로서의 독립성을 지키고자 하였다.

도 4.24. 금농, 〈묵매도墨梅圖〉,
1759년, 종이에 수묵,
UC버클리대학박물관(University
Art Museum, University of
California, Berkeley)(*현재는
The UC Berkeley Art Museum
and Pacific Film Archive).

금농이 자신의 작품을 위조하기 위하여 고용한 다른 대필화가들 중에는 주정곡朱庭谷이라는 사람이 있다. 그는 금농으로부터 열 통 이상의 주문 편지를 받았다고 한다. 다른 화가로 양陽씨 성을 가진 사람도 있다.[92] 한편 금농의 제자 나빙은 후일 스스로 이름 있는 화가가 되었다. (*그러나 금농의 대필화가로 일하는 동안에) 그는 금농의 작품을 베껴 그린 모사작들에 "스

승이 제발을 쓰도록 간청했"는데, 이후 "이 그림들을 사려고 사람들은 서로 다투었다"고 했다.[93] 금농의 서명이 있는 종규 그림(도 4.25)은 나빙의 인물화와 흡사해서 이 그림은 나빙이 그린 것이라는 의혹을 불러일으키기에 충분하다. 심지어 금농의 호우好友인 정섭도 가짜 금농 그림을 만드는 일에 연관되어 있었던 것으로 보인다. 그는 다음과 같은 시를 썼다. "고봉한이 왼손으로 그린 그림과 금농의 글씨[는 큰 인기를 끌어 많은 사람들이 사려고 했다]. 가깝고 먼 곳의 친구들이 나에게 그것들을 부탁했네. [그들이 쓴] 짧고 긴 편지들은 모두 사라졌다. 심지어는 내가 만든 가짜 그림들도 남은 것이 없구나."[94]

금농이 그림 그리는 일을 주된 수입원으로 삼은 것은 그가 60대 중반이었던 1748년 전후였다. 일찍이 그는 떠돌이 골동품 행상으로 벼루나 종이 등燈과 같은 물건들을 팔며 살았다. 그의 조수들은 벼루를 만들기 위해 돌을 갈았으며 종이 등을 만들었다. 금농은

도 4.25. 금농, 〈종규도鍾馗圖〉, 1760년, 종이에 수묵채색, 113.3×54.5cm, 상해박물관.

벼루에 글씨를 새기고 종이 등을 그의 기괴한 글씨와 특이한 그림들로 장식했다. 벼루와 종이 등에 사용된 금농의 글씨와 그림을 통해 그의 벼루와 종이 등은 수공예품에서 예술품의 경지로 격상되었다. 그 결과 금농이 만든 벼루와 종이 등의 시장에서의 경제적 가치도(*시장 가격도) 높아졌다.[95] 그렇게 되자 그는 자신의 필치와 취향을 시장에 팔 수 있는 상품으로 여기게 되었다. 스베트라나 앨퍼스가 렘브란트에 대해 언급한 것처럼, 금농은 사실상 "자신을 파는 사업가an entrepreneur of the self"가 된 것이다.[96]

　앨퍼스가 제시한 렘브란트의 화가로서의 활동과 그가 처했던 상황들 중 일부는 금농과 놀랍게도 유사하다. (두 화가는 그림의 매체, 주제, 양식과 같은 대부분의 다른 측면들에 있어서는 큰 차이가 있었다. 나는 미술의 사회경제사에서 유사한 조건들이 화가들에게 비슷한 반응을 만들어 낸다는 것 이상을 이 글에서 제시할 생각은 없다.) 앨퍼스는 다음과 같이 썼다. 렘브란트는 "스스로 자유로운 개인이 되었고, 후원자들에게 신세를 지지 않았다. 그러나 그는 그 대신 시장에 얽매이게 되었다"(p. 88). 17세기 네덜란드에서는 마치 18세기의 양주에서처럼 예술품을 만드는 일artistic production이 상업 문화에 맞추어져 가고 있었다. 그림은 대량으로 그려졌으며 상대적으로 저렴한 가격에 평범한 중간층의 사람들에게 팔렸다. 이 사람들은 유럽에서는 부르주아지bourgeoisie로 불린 사람들로 보편적인 경제적 번영으로부터 충분한 혜택을 받았으며 그림들을 사 모으기 시작했다(p. 94).

　이러한 상황이 만들어 낸 한 결과는 화가들이 보다 느슨해진 붓질을 포함해 시간이 적게 들어가는 그림 제작 방식을 채택한 것이었다. 이들은 엄청난 공이 들어가는 마무리, 고급 재료, 작품 제작에 들이는 시간의 양, 사실적인 묘사와 같은 관습적인 규범들을 벗어던졌다. 렘브란트(그리고 금농, 동기창)는 그림 고객이 받은 그림이 괜찮은지 아닌지를 결정할 수 있는 특권을 그로부터 빼앗았다(pp. 98-99). 고객이 받은 그림은 이미 확립된

규범에 맞는 작품이 아니었다. 이 그림은 렘브란트(또는 금농, 혹은 동기창)의 작품으로 관습적인 비평 너머에 있었다(*고객은 렘브란트, 금농, 동기창 등 화가가 주는 대로 그림을 받아야 했다. 더 이상 고객은 그림의 품격을 판단할 특권이 없었다. 즉 화가가 모사작이나 위작을 주어도 고객은 받아야만 했다. 화가가 그린 그림은 그만의 고유한 상품으로 고객에게 주어졌다). 앨퍼스는 다음과 같이 서술하였다. 렘브란트는 "전례가 없는 미술을 만들어 내었으며 이것을 상품화했다"(pp. 98-99, 110). 또한 앨퍼스는 "렘브란트의 작품들은 그만의 고유한 것으로 인식되어 다른 화가들의 작품들과는 구별되는 상품이었다. 그 작품들을 제작하면서 그는 반대로 자신을 상품화했다"고 이야기하였다(p. 118). 렘브란트와 금농 이 두 사람이 각자의 전통에서 최초로 다수의 자화상을 그린 화가들이었다는 것은 결코 우연이 아니다(도 4.26).[97] 그런데 동기창은 자기중심적인 사람이었지만 자화상을 그리지 않았다. 그는 인물화가가 아니었다.

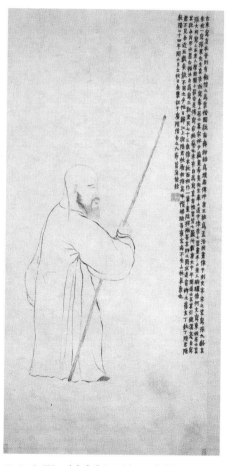

도 4.26. 금농, 〈자화상自畫像〉, 종이에 수묵, 131.3×59.1cm, 북경 고궁박물원.

이 두 화가(*렘브란트와 금농) 모두 자기 손으로 직접 만든 작품들을 시장에 팔았으며 동시에 자신의 그림들을 다른 사람들이 위조하는 일에도 참여했다는 것 또한 결코 우연이 아니다. 위대한 렘브란트의 그림들 중 다수가 사실은 그의 화실에서 일했던 제자들이나 추종자들의 작품이라는 최근에 밝혀진

사실들을 앨퍼스는 본인의 책에서 처음부터 끝까지 줄곧 다루었다. "그렇다면, 이유가 무엇일까?"라고 앨퍼스는 질문했다. "자아 속에 존재하는 재물에 대한 의식이 렘브란트 작품의 전 부분에 보이는 자기복제를 막지 못한 것일까? … 왜 이런 의식은 다른 화가들이 렘브란트라는 이름으로 그림을 그리도록 했던 그의 행위를 막지 못했을까?"(p. 119). 앨퍼스는 렘브란트를 "그가 그림을 제작, 판매했던 사업을 그가 직접 서명한 작품들로만 축소시킬 수 없는 화가"라고 부르면서 글을 맺었다(p. 122)(*렘브란트는 시장을 상대로 그림을 팔았던 전형적인 직업화가였다. 그는 자신의 제자들 및 추종자들을 대필화가로 활용해 작품을 제작했으며 이 그림들을 자신의 작품으로 팔았다. 따라서 렘브란트의 예술을 정확하게 이해하기 위해서는 그가 직접 그린 작품들뿐 아니라 대필화가들이 그린 작품들까지 포함해서 연구해야 한다).

이 내용을 쓰는 것은 앨퍼스의 질문에 대해 완벽하게 답하기 위해서가 아니다. 또한 나는 금농이나 동기창에 대해 그렇게 할 수도 없다. 저명한 화가들의 필치가 작품의 가치를 결정하는 데 핵심적인 역할을 하게 되고 아울러 상품화되었을 때, 바로 이 작품의 모사작들이 나타나기 가장 쉽다는 점을 나는 다시 한번 지적하고자 한다. 복제 상품에 대한 수요가 엄청나게 높을 때 이러한 현상이 나타난다(*특정 화가의 고유한 화풍이 그림값을 결정하는 데 핵심적인 사항이 되었으며 그의 그림이 상품화되었을 때 고객들은 모사작이나 위작들도 개의치 않고 샀다. 고객들에게 누가 그림을 그렸느냐보다는 누구의 그림이냐가 더 중요했기 때문이다. 즉 렘브란트가 직접 그리지 않았어도 그의 제자나 추종자가 그린 그림이 렘브란트의 그림으로 유통되면 고객들에게 이 그림은 렘브란트의 그림으로 인식되었다. 금농과 동기창의 경우도 마찬가지였다. 이러한 현상 때문에 이들의 진품을 복제한 모사작들과 위작들이 성행하게 된 것이다). 화가가 일단 작품을 생산하고 이 그림에 대한 수요를 창출하게 되면, 그는 그림을 팔아 생긴 이득을 혼자 차지하기 위해 비효율적으

로 노력하는 것보다는 복수의 손을 빌려 작품을 생산함으로써 생긴 증대된 이득을 대필화가들과 공유하는 것이 더 매력적이라고 생각했을 것이다(*화가 혼자 그림을 그려 이익을 독점하는 것보다는 대필화가들을 활용해 다량의 그림을 제작함으로써 더 많은 이득을 창출하는 것이 나았다. 그 결과 렘브란트와 같은 화가는 그림 사업가가 되었던 것이다). 나는 이 점을 지적하고 싶다.

한편 위작을 받았다는 사실을 인지하고 있었던 고객들의 세계로 들어가 보는 것은 흥미로운 마지막 반전이 될 것이다. 금농의 그림을 구하고 받았던 고객들 중에는 그들이 대필화를 받을 확률이 높다는 것을 이미 인지하고 있었던 사람들이 있었다. 동기창과 왕휘의 고객들도 마찬가지로 대필화를 받을 확률이 상당하다는 것을 확실히 알고 있었던 것 같다. 우리는 다양한 증거들로부터 이 상황을 추측할 수 있다. 예를 들어 앞서 인용된 왕휘에게 보낸 편지에서 그림 고객(*장웅갑)은 그가 주문한 화첩은 다른 사람이 아닌 왕휘 자신이 직접 그려야 한다고 요청했다. 금농은 친구에게 보낸 편지에서 그가 부탁한 그림을 제때에 주지 못해 미안하다고 사과했다. 이 편지에서 금농은 그의 제자이자 대필화가인 나빙(도 4.27)이 최근 매우 바빴으며 현재 멀리 다른 곳에 있다고 변명하였다(금농은 나빙이 돌아오면 바로 친구의 주문사항을 전달할 것이며, "그에게 다른 일들은 모두 제쳐 두고 자네에게 줄 그림을 완성하라고 시키겠네"라고 약속하였다).[98]

다시 한번 우리는 이러한 특이한 관용의 연유에 대해 추측해 볼 수 있다. 이 고객은 단지 그와 금농의 개인적인 친밀함을 상징할 수 있는 그림을 원했던 것일까? 아니면 그는 진작과 대필화의 차이를 잘 알아보지 못하는 어떤 사람에게 선물로 사용하기 위해 이 그림을 원했던 것일까?[99] 중국 및 일본의 화상들과 소장가들의 신비로운 세계에 발을 들여놓은 우리들 중 일부는 "80퍼센트의 진품" 혹은 "50퍼센트의 진품"이라고 표현되는 그림이 무엇을 의미하는지 매우 잘 알고 있다. 이러한 명칭들은 그림의 진

도. 4.27A. 금농,〈묵매도墨梅圖〉, 1761년, 운모雲母 가루를 뿌린 종이에 수묵, 안휘성 합비合肥 孫大光 소장,
『四味書屋珍藏書畫集』(合肥, 1989), 도판 128.

도 4.27B. 나빙,〈묵매도墨梅圖〉, 1762년(또는 1792년), 운모 가루를 뿌린 종이에 수묵. 안휘성 합비 孫大光
소장,『四味書屋珍藏書畫集』(合肥, 1989), 도판 141.

위 여부를 가장 중요한 문제로 인식하고 있는 우리들에게 처음에는 이상하게 여겨질 수도 있다. 그런데 이러한 명칭들은 이 그림이 대가의 손에서 나왔을 확률을 지칭하지 않는다. 오히려 이 명칭들은 이 그림이 진품과 유사한 정도, 혹은 누군가 이 그림을 보고 이것이 대가의 손에 의한 작품이라고 받아들일 사람들의 비율을 지칭하는 것이다(*80퍼센트의 진품 또는 50퍼센트의 진품으로 말해지는 작품은 사실 대가가 그린 그림이 아니다. 오히려 이 그림들은 대가의 진품과 유사한 모사작 혹은 위작이다. 아울러 그림 고객들 중 얼마나 많은 사람들이 이와 같은 모사작 혹은 위작을 진작으로 받아들이고 있는지 여부가 더 중요하다). 중국에서는 좋은 모사작들도 훌륭하고 쓸모가 있었다. 예를 들어 모사작들 중 일부는 황제에게 진상하는 상징적 선물로 기능했다.[100]

어쨌든 그림을 직접 그리지는 않았지만 서명을 남긴 화가의 손으로부터 이 화가가 그림을 그리지 않은 것을 알고는 있지만 자신이 받은 그림에 대략 만족했던 수화자로 전해지는 거래 과정은 이번 장의 시작부터 다루었던 현상의 최종적인 결과라고 할 수 있다. 이 현상은 그림의 가치가 이미지의 질에서 화가의 손이 남긴 자취로 이전되는 양상이다(*그림의 가치를 결정하는 데 있어 그림이 잘 그려졌는지 아닌지보다 저명한 화가가 그린 것이냐 여부가 더 중요해졌다. 비록 이 저명 화가가 그린 그림이 아니라 그 제자나 대필화가가 그렸고 그는 서명만 남긴 그림이라고 해도 이 그림은 그의 그림이 되었다. 고객들은 비록 그가 그린 그림이 아니라는 것을 알았지만 그의 그림으로 여겼고 대략 만족해했다). 우리는 근대 시기의 화가들인 제백석齊白石(1864-1957), 부포석傅抱石(1904-1965), 또는 석로石魯(1919-1982)가 서명한 작품들이 경매에서 높은 가격에 팔리는 것을 보게 된다. 이들의 작품들을 사는 부유한 구매자들은 그들이 처한 위험성을 잘 알고 있다(*이들은 위작을 살 확률이 상당히 있다는 것을 잘 알고 있다). 그러나 이들은 화가의 손, 혹은 화

가의 손에 아주 합리적으로 근접한 것(*비록 모사작이라고 해도 진작에 가장 근접한 그림)에 대한 추구를 멈추지 않았다.

동기창은 위대한 화가였다. 금농은 적어도 매우 우수한 화가였다. 따라서 이들 모두는 걸출한 화가였다. 이 평가에 나의 다른 뜻은 없다. 만약 나빙이 최고의 금농 그림들 중 일부를 그렸다면 이것은 금농의 화가로서의 명성을 떨어뜨린다기보다는 나빙의 명성을 더해 주는 역할을 할 것이다. 동기창과 금농 및 기타의 화가들은 자신들이 그려 놓은 범작이 모사되는 것을 살펴보거나 이 일에 직접 관여하면서까지도 높은 수준의 그림들을 그렸다. 만약 동기창이나 금농의 가장 뛰어난 작품들에 대한 전시회가 열릴 경우 현재 우리가 판단해 보아도 다른 화가들이 이들을 위해 그린 그림들 중 몇 점은 이 전시회에 포함될 것이다. 그러나 그림에 대한 취향을 만들어 낸 동기창과 금농이 이룩한 위대한 업적을 이 전시회가 덜 알려 줄 것이라고는 생각되지 않는다. 이것이 우리의 판단이다. 만약 이 연구에서 (이 연구 이전에 이루어진, 아울러 이후에 이루어질 후속 연구에서) 중국 화가들이 늘 입고 있었던 가짜 옷이 벗겨짐으로써 이들이 초월적, 정신적, 심미적인 열망을 지니고 있었으며, 동시에 세속적인 욕망과 야심도 가지고 있었다는 것이 증명된다고 해도 이들이 이로 인해 폄하되지는 않는다. 오히려 이들은 이로 인해 더 인간적이며, 내가 믿는바 더 사랑스러운 존재가 될 것이다.

주

제1장 중국화가에 대한 재인식

1) 이것은 물론 성급하고 매우 단순화시킨 견해이다. 보다 논리정연하고 정미精微한 견해에 대해 서는 Jonathan Spence, "Western Perceptions of China from the Late Sixteenth Century to the Present," pp. 1-14 참조.

2) 최근에 중국 문화의 독립성과 순수성을 강하게 비판하는 견해를 제기한 학자는 데이비드 엔허 우David Yen-ho Wu吳燕和이다. 그는 주변 민족들에 대한 중국인들의 인식이 어떻게 중국인 의 문화적 정체성에 영향을 주었는가를 다루었다. 그는 "중국을 지배한 민족은 한족漢族이며 한족은 언어, 습속, 인종 및 민속적 기원을 달리하는 모든 사람들을 흡수했다고 대부분의 중국 인들은 믿어 왔다. … 그러나 최근에 이루어진 연구는 우월한 중국 문화라는 것이 잘해야 하나 의 신화에 불과하다는 것을 보여 주었다. 중국인과 중국 문화는 끊임없이 스스로를 융합, 재구 성, 경신, 재해석해 왔다고 할 수 있다"고 주장하였다. 데이비드 엔허 우의 "The Construction of Chinese and Non-Chinese Identities," *Daedalus* (Spring 1991), pp. 159-79 참조. 이 논문이 들어 있는 *Daedalus* 잡지의 특집호 제목은 *The Living Tree: The Changing Meaning of Being Chinese Today*이다.

3) Susanne Hoeber Rudolph, "Presidential Address: State Formation in Asia: Prologomenon to a Comparative Study," *Journal of Asian Studies* 46, no. 4 (November 1987): 736 참조. 마지막 문장은 William T. Rowe, "Modern Chinese Social History," p. 261에서 인용 된 것이다.

4) 정민에 대한 전기적 사항에 대해서는 姚翁望 編, 『安徽畫家彙編』(合肥: 安徽省博物館, 1979), p. 315 참조. 탕연생은 안휘성 출신으로 1644년에 제생諸生이 되었으며 화가로도 활동하였다. 탕연생에 대한 자세한 사항은 俞劍華 編, 『中國美術家人名辭典』(上海: 上海人民美術出版社, 1981), pp. 1088-1089 참조.

5) 黃湧泉, 「鄭旼拜敬齋日記初探」, 『美術研究』1984年 第3期, pp. 39-40, 49-50. 1672-1676년에 작성된 이 일기는 현재 초고 상태로 존재한다.

6) Joseph R. Levenson, "The Amateur Ideal in Ming and Early Ch'ing Society: Evidence from Painting," pp. 320-341 참조. 이러한 전문성에 대한 반감, 즉 전문적인 직업화가들을 경시하는 태도 및 "여기성의 이상the amateur ideal"에 대한 추구는 송대宋代에 발생하였 다. 이 점은 매우 주목할 만한 사항이다. 송대에는 도시 인구가 증가하고 이에 따른 사회 변화 가 일어나면서 직업적인 전문성이 이전 시기보다 더욱 강해졌다. 이 현상에 대한 자세한 사 항은 Robert M. Hartwell, "Demographic, Political, and Social Transformations of China, 750-1550," pp. 365-442; Jacques Gernet, *Daily Life in China on the Eve of the Mongol Invasion, 1250-1276* 참조. 이 책의 4장에서 주로 다루어질 예정이지만 마찬가지로 중국 미 술에 있어 상업주의에 대한 반감이 전면에 등장하게 된 때는 미술이 상업화라는 위기상황에

빠진 시기였다. 이러한 상황을 고려해 볼 때 중국 미술에 있어 여기성에 대한 이상화된 담론은 늘 실제 상황과는 동떨어져 있었다. 이 담론은 문인 비평가와 독자에게 현실로부터 벗어날 수 있는 기회를 주었거나 또는 (*상업화라는) 현실에 대한 불안감과 경각심을 표현한 것이다.

7) Nathan Sivin, "Ailment and Cure in Traditional China: A Study of Classical and Popular Medicine before Modern Times, with Implications for the Present" (manuscript), p. 14. 이 논문 초고를 인용할 수 있게 해 준 내이선 시빈에게 감사함을 전한다. 그런데 다음 사항에 주목할 필요가 있다. (내가 인용한 부분이 암시한 것과 같이) 시빈의 주장은 중국에서 "여업의 餘業醫"에 의해 이루어진 의료 활동이 부적절하다는 주장이 아니며 오히려 그 반대이다. 환자에 대한 효과적인 치료라는 점에서 볼 때 문인 출신의 여업의에 의해 이루어진 전통시대 중국의 의술은 현대 서구의 "과학적인" 의술과 차이가 없었다.

8) Anne Burkus, "The Artefacts of Biography in Ch'en Hung-shou's *Pao-lun-t'ang-chi*," pp. 13-17, 22-23 참조. 버쿠스는 "Invitations to Paint: Chen Hongshou's Birthday Pictures and the Question of His Professional Status"와 같은 최근의 글들에서 보다 적극적으로 진홍수를 직업화가로 간주하였다. 중국의 전기 자료에 대해서는 Denis Twitchett, "Problems of Chinese Biography," in Arthur F. Wright and Denis Twitchett, ed., *Confucian Personalities* (Stanford: Stanford University Press, 1962), pp. 24-39 참조. "중국의 전기 자료가 지닌 정형성定型性" 및 중국에서 개인의 영향이 어떻게 "유교적 사회-윤리망 속에서 인식되었는지"에 관한 연구로는 Robert M. Marsh, *The Mandarins: The Circulation of Elites in China, 1600-1900*, pp. 88-92 참조.

9) 郭若虛, 『圖畫見聞志』; Alexander Soper, *Kuo Jo-Hsü's Experiences in Painting* (Washington, D.C.: American Council of Learned Societies, 1951), p. 95 참조.

10) 王直(1379-1462), 『抑菴文集』, 『四庫全書』(臺灣 影印本, 1971), 卷 37, p. 45. 번역문은 Mary Ann Rogers의 대진에 관한 미발표 논문에서 인용된 것이다.

11) James Cahill, *The Distant Mountains: Chinese Paintings of the Late Ming Dynasty, 1570-1644*, p. 222.

12) 이 점은 Julia Andrews가 지적하였다. Julia Andrews, "Popular Imagery in the Art of the Elite: The Case of Cui Zizhong" 참조.

13) 이 전기문은 邵長蘅(1637-1704), 『青門旅稿』에 들어 있다. Victoria Contag, *Chinese Masters of the 17th Century*, pp. 17-18 참조.

14) 이 편지들에 대한 번역은 Wang Fangyu and Richard Barnhart, *Master of the Lotus Garden: The Life and Art of Bada Shanren*, pp. 280-285 참조.

15) Jao Tsung-i, "Landscape Paintings by Chu Ta in the Chih-lo Lou Collection and Related Problems," pp. 507-15; 이 논문의 영문 초록은 pp. 516-517 참조.

16) 서양미술에서도 유사한 예가 발견된다. 특히 독일의 미술사학자들은 최근까지도 철저하게 작품의 양식 분석 및 해석에 집중해 왔다. 그 결과 작품을 감상하는 사람들은 작품이 가지고 있었던 본래의 기능과 의미를 무시하게 되었다. 헤겔Hegel의 제자인 쉬나제Karl Schnaase(1798-1875)(*이 책에는 Schaase로 되어 있다. 오기誤記이다)는 1830년에 쓴 글에서 다음과 같이 주장하였다. 현대의 역사가들은 "미술작품을 본래 이 작품이 지니고 있었던 기능적, 상징적 목적으로부터 완전히 분리해 내었다." 이들은 이러한 분리 과정을 통해 작자

의 동시대인들에게는 알려져 있지 않았던 (*형태 상호 간의) 관계와 선후맥락을 밝혀내었다. 그 결과 "미술작품들은 완전히 작품 상호 간의 형태적 관련성 속에서만 이해되었다." Michael Podro, "The Disregard of Function," in *The Critical Historians of Art*, p. 40 참조. 양식 분석은 관람자로 하여금 미술작품이 지닌 순수한 미학적 특질에 대해 집중할 수 있도록 해 준다. 비록 양식 분석을 옹호하는 주장이 여전히 제기되고 있기는 하지만 현재 미술작품을 이 작품이 지닌 본래의 맥락에서 분리하는 것을 이와 같이 매우 긍정적으로 평가하는 미술사학자는 거의 없다.

17) 상인층 수장가들을 포함한 안휘성 지역의 수장가들에 대해서는 Sandi Chin and Ginger Cheng-chi Hsü, "Anhui Merchant Culture and Patronage," pp. 19-24; Sewall Oertling II, "Patronage in Anhui During the Wan-li Period," pp. 165-75와 Jason Chi-sheng Kuo, "Hui-chou Merchants as Art Patrons in the Late Sixteenth and Early Seventeenth Centuries," pp. 177-88 참조.

18) Joseph Alsop, *The Rare Art Traditions: The History of Art Collecting and Its Linked Phenomena Wherever These Have Appeared*, pp. 107-36.

19) 크레이그 클루나스Craig Clunas는 명말에 최고가로 팔린 그림들 중 두 점에 대하여 논평하였다. 그에 따르면 "이 두 그림들은 미술품 감정가였던 동기창의 개입을 통해 이와 같이 높은 가격으로 팔리게 되었다"고 한다. Clunas, *Superfluous Things: Material Culture and Social Status in Early Modern China*, p. 125 참조. 아울러 클루나스는 다음 사항도 지적하였다. 동기창은 황공망黃公望(1269-1354)의 〈부춘산거도富春山居圖〉를 전당포에 1,000전錢을 받고 저당 잡혔다. 이때 "동기창은 〈부춘산거도〉에 남긴 자신의 제발과 도장을 통해 이 그림의 금전적 가치 중 대부분을 스스로 만들어 내었다"고 클루나스는 주장하였다. Clunas, 위의 책 p. 139 참조.

20) 동기창의 그림 감식 방법에 대한 매우 부정적인 평가로는 Richard Barnhart, "Tung Ch'i-ch'ang's Connoisseurship of Sung Paintings and the Validity of His Historical Theories: A Preliminary Study," pp. 11/1-11/20을 들 수 있다. 반하트가 동기창에 대해 부정적인 평가를 내리는 데 기반이 되었던 역사적 자료들 또는 부정적인 평가 그 자체에 의문을 제기하지 않고도 우리는 동기창이 당면했던 사회적 또는 그 밖의 압력을 반하트가 고려했었으면 어땠을까 하는 바람을 가지고 있다. 대부분의 시간 동안 동기창은 이러한 사회적 또는 기타의 압력으로부터 벗어나지 못했다. 그 결과 동기창은 자신이 평가하려고 했던 그림에 대해 완전히 솔직하게 자신이 본래 가지고 있었던 진짜 의견을 드러내지 못했다. 이 그림을 소장하려고 희망하는 수장가 앞에서 제발문을 써 줄 때 동기창은 솔직하게 자신의 의견을 말하지 못했다. 이 수장가에게 그는 빚을 지고 있었을지도 모른다. 또한 동기창은 감식의 대가로 이 수장가로부터 일정한 물질적 혜택을 기대했을 수도 있다. 한 예를 들어 〈호안한림도湖岸寒林圖〉를 소장했던 인물은 당시 남경의 부유한 수장가였던 서홍기徐鴻基이다. 한편 서홍기는 위국공魏國公의 변형인 "위부魏府"라는 세습적 작위를 계승한 인물이기도 하다. 위국공은 〈한림중정도〉에 쓴 동기창의 제발에도 언급되어 있다. 1616년에 일어난 농민 폭동은 동기창의 전장田莊을 황폐화시켰다. 이 사건 후 동기창은 돈이 몹시 필요하게 되었다. 서홍기는 1616년 이후 동기창으로부터 고화古畵를 구매했다고 전해진다. 현대 중국의 감식가들이 처한 상황에 대해 생각해 보자. 친구가 소유하고 있는 그림들에 대한 감정 평가를 할 경우 중국의 감식가들은 비록 해당 작품의

수준이 떨어진다고 해도 실제 평가와는 달리 좋은 의견을 써 준다고 한다.

21) Michele Mara, *The Aesthetics of Discontent: Politics and Reclusion in Medieval Japanese Literature* (Honolulu: University of Hawaii Press, 1991), pp. 1-4.

22) James Cahill, *The Compelling Image: Nature and Style in Seventeenth-Century Chinese Painting*, 1, 3장; Cahill, *Distant Mountains*, 2, 6, 7장 참조. 명말明末의 화가들은 보다 개인적이고 유연한 양식에서 동기창의 남종화南宗畫 우월주의로 순응해 가거나 또는 동기창의 이론으로부터 벗어나고자 하였음을 나는 주장한 바 있다. 이 문제에 대한 자세한 사항은 *Distant Mountains* 중 특히 제2, 3장 참조.

23) Cahill, *Distant Mountains*, pp. 34, 66.

24) 위의 책, pp. 264-266.

25) William T. Rowe, "Modern Chinese Social History," p. 243.

26) 江蘇省淮安縣博物館·中國古代書畫鑑定組 編, 『淮安明墓出土書畫』(北京: 文物出版社, 1988) 참조. 이 묘에서는 두 권의 두루마리 그림들이 출토되었다. 이 중 본문에서 다루고 있는 것은 두 번째 두루마리이다. 이 두루마리는 정균이 제작한 것으로 여러 화가들의 그림이 들어 있다. 내 논문인 "Hsieh-i in the Che School? Some Thoughts on the Huai-an Tomb Paintings"는 츄칭 리李鑄晋교수 기념논총에 실릴 예정이다.

27) Miyeko Murase, "Farewell Paintings of China: Chinese Gifts to Japanese Visitors," *Artibus Asiae* 32 (1970): 211-36 참조.

28) James Cahill, *Three Alternative Histories of Chinese Painting*, p. 109.

29) Ju-hyung Rhi (李柱亨), "The Subjects and Functions of Chinese Birthday Paintings"; Jerome Silbergeld, "Chinese Concepts of Old Age and Their Role in Chinese Painting, Painting Theory, and Criticism," pp. 103-114.

30) Scarlett Ju-yu Jang, "Ox-Herding as an Ideal Alternative to Officialdom," in "Issues of Public Service in the Themes of Chinese Court Painting," pp. 153-161. 같은 저자의 글인 "Ox-Herding Painting in the Sung Dynasty," pp. 54-93 참조.

31) 陳洪綬, 『寶綸堂集』(陳字 編, 17세기 후반; 董氏取斯堂 重刊, 1888) 卷 3, 「陳治庵老人賣藥緣起」 참조.

32) Ellen Johnston Laing, "From Elite to Popular: Transformation of Subjects in Chinese Paintings" 참조. 이 글에서 랭Laing은 이와 같은 종류 또는 기타 종류의 세화歲畫를 다루고 있다.

33) Ginger Cheng-chi Hsü, "Zheng Xie's Price List: Painting as a Source of Income in Yangzhou," pp. 261-271 참조.

34) Cahill, *Three Alternative Histories*, pp. 102-109 참조.

35) Ginger Cheng-chi Hsü, "Patronage and the Economic Life of the Artist in Eighteenth-Century Yangchow Painting," pp. 191-192 참조.

36) Marilyn Fu and Shen Fu, *Studies in Connoisseurship: Chinese Paintings from the Arthur M. Sackler Collection in New York and Princeton*, p. 57 참조.

37) Cahill, *Three Alternative Histories*, 제2장 참조.

38) James Cahill, *Hills Beyond a River: Chinese Painting of the Yüan Dynasty, 1279-*

1368, pp. 122-125 참조.

39) Richard Vinograd, "Family Properties: Personal Context and Cultural Pattern in Wang Meng's Pien Mountains of 1366," pp. 1-29 참조.

40) 전별도는 명대 중기 소주蘇州 화가들이 다수 제작하였다. 전별도의 인기 상승과 당시 소주 지역 회화의 양상에 대해서는 Marc F. Wilson and Kwan S. Wong, *Friends of Wen Cheng-ming: A View from the Crawford Collection*, pp. 33-34 참조. 이 주제에 대해서 나 역시 간략하게 쓴 바 있다. 나의 *Three Alternative Histories*, pp. 38-39 참조.

41) Fu Shen, "Wang To and His Circle: The Rise of Northern Connoisseur-Collectors" 참조. 〈동천산당도〉에 있는 왕탁의 제문은 그의 동생인 왕용王鏞을 위해 쓴 것이다.

42) James Cahill, *Parting at the Shore: Chinese Painting of the Early and Middle Ming Dynasty, 1368-1580*, p. 258 no. 18 참조.

43) Peihua Lee, "Cloudy Mountains: An Amateur Style Taken by Professional Artists," pp. 22-27, 64-72 참조.

44) David Sensabaugh, "Guests at Jade Mountain: Aspects of Patronage in Four-teenth-Century K'un-shan," pp. 93-100과 "Life at Jade Mountain: Notes on the Life of the Man of Letters in Fourteenth-Century Wu Society," pp. 45-69 참조. Claudia Brown 또한 원대 회화 중 중요한 범주에 속하는 이러한 그림들에 대해 논하였다. Claudia Brown, "Some Aspects of Late Yüan Patronage in Suchou," pp. 101-107 참조.

45) Elizaebth Brotherton, "Li Kung-lin and Long Handscroll Illustrations of T'ao Ch'ien's 'Returning Home'," p. 221 참조. 브로더톤Brotherton은 미국미술사학회College Art Asso-ciation 연례 학술대회(1989년 2월, San Francisco에서 개최) 중 "Paintings and Their Colo-phons"라는 세션session에서 하징何澄의 회화에 대하여 일찍이 발표한 바 있다.

46) 이와 관련된 예들은 Scarlett Ju-yu Jang, "Ox-Herding Painting"에 인용되어 있다.

47) Anne de Coursey Clapp, "The Commemorative Paintings of Tang Yin." 클랩Clapp은 기념성 회화라는 용어를 *The Painting of T'ang Yin*이라는 책에서도 사용하였다. 기념성 회화 작품들에 대한 상세한 사항은 이 책의 제3장 "Portraits Bring Gold: The Program of Com-memorative Painting"과 제4장 "Portraits in a Landscape: Style in Commemorative Paint-ing" 참조.

48) 앨리스 하일랜드Alice Hyland는 기념성 회화의 내용 구성에 나타난 규칙적인 패턴들에 주목한 바 있다. Alice Hyland, "Parting by the River Bank by Wen Chia, ca. 1563" 참조. 이 논문은 미국미술사학회College Art Association 연례 학술대회(1989년 2월, San Francisco에서 개최)에서 발표되었다. 나는 이 논문이 발표된 세션에 토론자로 참가하였다. 나는 브로더톤 Brotherton의 논문(주 45)을 인용하면서 두 논문에 보이는 공통점을 지적하였다. 아울러 나는 "그림과 당시 저명한 시인들이 쓴 시들이 결합되어 있는 작품은 일종의 합작품이라고 할 수 있다. 이러한 작품에 대한 수요는 매우 높았으며 작품에 대한 경제적인 대가도 상당했다(선물 또는 개인적 도움의 형식으로)"라는 의견을 제시하였다. 또한 나는 이러한 기념성 회화작품은 전문적인 직업화가들이 작방作坊studio workshops에서 제작한 그림과 상응하는 문인화가의 그림으로 해석할 수 있다고 주장하였다. 앤 클랩Anne Clapp의 논문인 "Commemorative Paintings"는 몇 달 후에 열린 학술대회에서 발표되었다. 클랩은 이 논문에서 기념성 회화작품

은 문인화가가 제작한 상업적 성격의 그림이라는 점을 심도 있게 다루었다.

49) Clapp, "Commemorative Paintings," p. 1; and Clapp, *The Painting of T'ang Yin*, p. 48.

50) Clapp, "Commemorative Painting," p. 2.

51) Ibid., p. 3.

52) Clapp, *The Painting of T'ang Yin*, pp. 70-71과 도판 1.8 참조.

53) E. H. Gombrich, "The Aims and Limits of Iconology," p. 5.

제2장 화가의 생계

1) 나의 연구가 중국 그림의 "진정한 과거"를 형성하는 어떤 객관적 진실을 재구성하는 것으로 오해돼서는 안 된다. 내가 이 책에서 여러 자료들을 통합해서 하려는 작업은 또 다른 가상의 역사적 구성이다. 이 구성은 그 자체의 원칙 및 목적, 편견도 포함하고 있다. 그러나 내가 시도하고자 하는 가상의 역사적 구성은 더 인간적이며 믿을 만한 것이라고 나는 주장하고 싶다. 이 구성은 기존 연구들보다 더 신뢰할 만한 정보들에 기초해 있다.

2) Norman Bryson, ed., *Calligram: Essays in New Art History from France*의 서론 중 p. xvi 참조. 브라이슨은 미술작품들과 이들을 둘러싼 사회적 맥락 사이의 관련성을 협소한 경제적 관점으로 해석하는 것을 경계하였다. 그는 화가와 사회적 세계를 연결하는 것이 단지 자본만은 아니라는 사실을 지적하였다. 그는 화가, 후원자 계층, 사회적 존재를 인정받고자 하는 사람들 사이를 관통하는 기호, 담론, 담론적 권력이라는 또 다른 흐름이 존재한다고 주장하였다. 나는 다른 책(*The Compelling Image*와 *Three Alternative Histories*)에서 그림에 보이는 모티프들과 양식들의 기호적 의미에 대해 논한 바 있다. 이 책에서 이 문제는 개략적으로 논의될 예정이며 깊이 있게 다루어지지는 않을 것이다.

3) James C. Y. Watt, "The Literati Environment," p. 5.

4) 번역은 Robert H. van Gulik, *Chinese Pictorial Art as Viewed by the Connoisseur*, pp. 4-6 참조. 문진형(1585-1645)은 문징명의 증손자이다. 그는 한때 궁정에 봉직했으며 명나라가 망했을 때 죽었다. 축軸 그림에 대한 언급은 『장물지』 권 5에 수록되어 있다. 이 뱀튼Bampton 강의가 행해지고 출판을 위해 원고의 많은 부분이 수정된 이후 나는 크레이그 클루나스의 *Superfluous Things*라는 책을 큰 관심과 존경의 마음으로 읽었다. 문진형의 글은 명 후기에 나온 같은 종류의 몇몇 다른 책들과 함께 클루나스의 책 첫 장인 "Books about things: The literature of Ming connoisseurship," pp. 8-39의 주제였다. 나는 미주尾註 부분에 그의 놀라울 정도로 지적인 깨달음을 주는 주장과 논의에 대해 몇 가지 참고사항을 덧붙였다. 그러나 나는 명대의 감식안과 취미와 관련된 다른 사항들 및 사회계급의 문제를 다룬 클루나스의 새로운 시각을 전면적으로 설명하는 글을 다시 쓰지는 않았다.

5) 중국 사회에 일어난 이러한 거대한 변화에 대한 연구들에 대해서는 이블린 로스키Evelyn S. Rawski의 "Economic and Social Foundation of Late Imperial China," pp. 3-33에 잘 요약되어 있다. 로스키는 "시장 경제의 승리를 향한 점진적이고 장기적인 경향"(p. 6), "서적 수집, 예술 후원, 공을 많이 들인 정원과 저택의 건설과 같은 전통적인 엘리트 계층의 활동에 참여했

던 부유한 상인"들에 대하여 서술하였다.

6) Kwan S. Wong, "Hsiang Yüan-pien and Suchou Artists," pp. 155-58은 문징명의 아들인 문팽文彭과 문가文嘉가 당시 가장 뛰어난 수장가였던 항원변項元汴의 그림 수집을 도와주는 역할을 담당했다는 증거자료를 제시하고 있다. 문팽이 항원변에게 보낸 19통의 편지가 기록되어 있으며 중국의 어떤 소장가가 그 밖의 49통의 편지를 가지고 있다고 전한다. 문진형, 그의 형제, 문진형의 앞 세대에 속하는 문징명 가문의 일원들에 대해서는 Clunas, *Superfluous Things*, pp. 20-25 참조.

7) van Gulik, *Chinese Pictorial Art*, p. 3.

8) Jean-Pierre Dubosc, "A Letter and Fan Painting by Ch'iu Ying," pp. 108-12.

9) 이 희곡은 『意中緣』(Hanan은 "이상적인 연애결혼"으로 번역하였다)으로 李漁, 『笠翁十種曲』 (청말淸末 판본)에 수록되어 있으며, Patrick Hanan의 *The Invention of Li Yü*, pp. 169-75 에 발췌, 요약되어 있다.

10) James Soong, "A Visual Experience in Nineteenth Century China: Jen Po-nien (1840-1895) and the Shanghai School of Painting," pp. 59-60.

11) Jerome Silbergeld, "Kung Hsian: A Professional Chinese Artist and His Patronage," pp. 400-410.

12) 周亮工 編, 『尺牘新鈔』권 7, 171. 海山仙館叢書 重印本(*影印本). 王雲五 編, 『叢書集成初編』 (上海: 商務印書館, 1936)에 수록되어 있음.

13) Burkus, "Invitation … Birthday Pictures," pp. 15-20.

14) Ibid., p. 16.

15) Chia-chi Jason Wang, "The Communication Between the Scholar Painter and His Client." Paper for "Painter's Practice," seminar, University of California, Berkeley, December 1989, p. 25. 본문 번역문은 그의 번역에서 일부 수정된 것이다.

16) Sybille van der Sprenkel, "Urban Social Control," p. 621.

17) 詹景鳳, 『東圖玄覽編』, 『美術叢書』(臺北: 藝文印書館, 1960). 권 21, 제4장.

18) Ambrose Yeo-chi King, "Kuan-hsi and Network Building: A Sociological Interpretation," pp. 63-84 참조. "그러한 상황(쌍방 간 성립된 관계가 전혀 없는) 속에서 중간인은 꽌시 형성에 있어 문화적 장치로 기능하였다. 중간인을 통해 개인은 인간 관계적 측면에서 "이방인 stranger"과 연계될 수 있었다"(p. 74).

19) Richard Strassberg, *The World of K'ung Shang-jen: A Man of Letters in Early Ch'ing China*, pp. 172-73.

20) Wang and Barnhart, *Master of the Lotus Garden … Bada Shanren*, pp. 62-63 참조.

21) 『故宮書畫錄』(臺北, 1965), 제3권, p. 418. 이 편지는 『明人翰墨』이라는 제목의 명대 편지 모음집 속에 포함되어 있다. 다른 번역으로는 Shan Guoqiang, "The Tendency Toward Mergence of the Two Great Traditions in Late Ming Painting," pp. 3-9.

22) 소운종의 화첩에 대해서는 Cahill, *Shadows of Mt. Huang*, p. 30과 도판 5 참조.

23) 이런 종류의 화첩이 소주박물관에 소장되어 있는데, 1626년에 소주지부蘇州知府로 일했던 어떤 인물이 관직을 그만두고 떠날 무렵 그를 위해 그려진 것이다. 이 화첩은 장굉張宏 및 소주의 지역 화가들이 그린 소주 지역 실경산수화 10점, 소주 지역 문인들의 서예작품 10점, 그리고

그의 치적을 찬양하는 긴 발문으로 이루어져 있다. 『中國歷代書畫圖目』 권 6, 1-180 참조.

24) Kathlyn Liscomb, "Wang Fu's Contribution to the Formation of a New Painting Style in the Ming Dynasty," pp. 39-78 참조.

25) 『明史』에 기록된 왕불의 전기[王紱傳]에 따름. 번역은 Steven D. Owyoung, "The Formation of the Family Collection of Huang T'zu and Huang Lin," in Li et al., eds., Artists and Patrons, p. 114에서 인용된 것이다.

26) 상해박물관 소장 편지. 1989년 12월 14일 세미나 중 산꿔린單國霖의 발표.

27) 易宗夔, 『新世說』, 권 6 「巧藝編」, 19a-b, 1918년. 『淸代歷史資料叢刊』(上海: 上海古籍出版社, 1982)에 재수록됨.

28) Stella Lee, "Art Patronage of Shanghai in the Nineteenth Century," Li et al., eds., Artists and Patrons, p. 224-225. 이 일화는 임웅의 "발굴"에 대한 요섭 측의 이야기이다. 다른 일화에서 임웅의 재능은 다른 후원자인 주한周閑에 의해 처음으로 인정받았다. 양쪽 다 임웅을 "발굴"했음을 주장했다. 이 일화 및 이후 주석에서 언급될 사항은 陳定山, 『定山論畫七種』(臺北: 世界文物出版社, 1969), pp. 114-15 참조.

29) Ibid., p. 115.

30) 潘承厚 編, 『明淸畫苑尺牘』.

31) 화암의 두 편지는 천진시박물관天津市博物館(*天津博物館)에 소장되어 있다. 이 정보는 차이싱이蔡星儀가 제공해 주었다.

32) 畢瀧 編, 『淸暉閣贈貽尺牘』(1984), 下 11a, 上 19b-20a. 이 부분은 Marion Sung-hua Lee, "Wang Hui's 'Summer Mountains, Misty Rain'(dated 1668): A Seventeenth-Century Invocation"(M.A. thesis, University of California, Berkeley, 1990), pp. 41-42, 43-44에서 인용.

33) 『名人翰札墨跡』, 제10책(이 책에는 페이지 숫자가 표기되어 있지 않으나 다음 부분에 해당된다), 22a-b(해강이 쓴 13통의 편지 중 12번째 편지). 虎頭痴后 소장(臺北: 藝文印書館 再版, 1976).

34) 위와 같음, 제10책.

35) 위와 같음(이 책에는 페이지 숫자가 표기되어 있지 않으나 다음 부분에 해당된다), 17a-b. 해강의 편지 중 2번째, 3번째 편지)

36) Hanan, The Invention of Li Yü, pp. 34-35. 해난Hanan에 따르면 이어李漁는 원굉도袁宏道(1568-1610)와 그 밖의 인물들이 주창한 "표현주의적" 문학 이론(*성령설性靈說)을 포용했다고 한다. "표현주의적" 문학 이론의 핵심은 작가의 개인적 본성이 직접적으로 표현된 것이 문학이라는 것이다. 그런데 해난은 이어의 글을 이런 식으로 읽는 것은 잘못이라고 지적하였다. "이어의 경우 그 기술記述적인 유효성은 매우 제한적이다. … 그의 생각의 매개체는 개인의 본성이 아니라 창조된 자아(개인적인 페르소나self-persona), 관점, 음성이다. 이것들은 천진난만함을 강조한 표현주의적 문학 이론에서는 설 자리가 없었다." 해난은 제임스 류James Liu를 인용하면서 17세기 중반 왕사정王士禎(1634-1711)의 문학 이론에 나타난 신운神韻의 개념은 해당 시인의 페르소나와 관련된다고 덧붙였다. 이 페르소나는 그의 개인적 본성과 분리되어 시 속에 투사投射될 수 있었다. 신운은 누군가의 시에 나타난 "어기語氣tone"나 "어미語味flavor"이다. 물론 중국의 비평가들은 예술가의 "고양된" 시작詩作 동기나 페르소나들의

진정성에 의심을 표할 수 있었다. 17세기의 저작들에는 이러한 불신을 표현한 글들이 상당수 포함되어 있다. Cahill, *Three Alternative Histories*, pp. 94-98 참조.

37) Cahill, *Distant Mountains*, p. 28.

38) James Cahill, "Types of Artist-Patron Transactions in Chinese Painting," in Li et al., eds., *Artists and Patrons*, pp. 13-14, 張庚, 『國朝畫徵錄』, 卷 3, p. 60 (掃葉山房[청나라 목판본] 再版). 于安瀾 編, 『畫史叢書』(上海: 上海人民美術出版社, 1962), vol. 6, 이하 주석에서 『畫史叢書』는 HSTS로 약칭될 것이다. 산꿔린은 주심 그림의 가격이 정말로 그렇게 높았는지에 대해서 의문을 제기하였으나 이 이야기의 나머지 부분은 사실인 것 같다.

39) Michael Sullivan, "Some Notes on the Social History of Art," *Proceedings of the International Congress on Sinology*, Section on History of Art (Taipei: Academia Sinica, 1980), pp. 99-170. 마이클 설리번은 본 논문에서 당대-송대에 걸쳐 존재하는 이러한 기록들을 편리하게 모아 놓았다. 송대의 기록은 Shiba Yoshinobu, trans. Mark Elvin, *Commerce and Society in Sung China* (Ann Arbor: University of Michigan Center for Chinese Studies, 1970), pp. 156-63도 참조. 사원 및 풍물 장터에 대해서는 Clunas, "Things in Motion: Ming Luxury Objects as Commodities," *Superfluous Things* (ch. 5, pp. 116-40) 참조. 클루나스는 다양한 문헌 자료를 근거로 명대 상인과 시장에 대한 정보를 제공하였다. 특히 pp. 133-38 참조.

40) 詹景鳳, 『東圖玄覽編』, 『美術叢書』, 第21冊, 第5部, 第1節, 卷 1, pp. 21-22; 卷 2, pp. 69-70.

41) Chin and Hsü, "Anhui Merchant Culture and Patronage," p. 22.

42) 번역은 Wai-kam Ho(何惠鑑). Wai-kam Ho, "Late Ming Literati: Their Cultural and Social Ambience," in Li and Watt, eds., *The Chinese Scholar's Studio*, p. 31 참조.

43) 孫天奇, 『琉璃廠小記』(北京: 北京出版社, 1962), pp. 250, 256.

44) Soong, "Jen Po-nien," pp. 119-20; 또한 판야오창潘耀昌이 세미나 발표에서 제공한 정보 참조.

45) 19세기 상해의 화가 협회에 대한 글로는 Huang Ho, *Duoyun* (朵雲), vol. 12 참조; Lee, "Art and Patronage of Shanghai," p. 227에는 蔣寶齡(1781-1841)이 그의 말년에 조직한 소봉래각아집小蓬萊閣雅集과 1862년에 설립된 평화사萍花社라는 두 개의 초기 화가 클럽이 언급되어 있다. 또한 "Rules of the Shanghai Calligraphy and Painting Study Society in the 1930s," 『上海市通志館期刊』, 1933-34, 第2卷, 第3期(香港: 朗文, 1965), P. 857 참조.

46) 周暉, 『金陵瑣事』, p. 60a. 明萬曆刊本 影印(北京: 文學古籍刊行社, 1955).

47) Strassberg, *K'ung Shang-jen*, p. 174.

48) Clapp, *The Paintings of T'ang Yin*, p. 45.

49) 위의 책, p. 98.

50) 정정규의 〈강산와유도〉와 이 두루마리 그림들의 제발에 대해서는 楊新, 『程正揆』 참조. 또한 Wai-kam Ho et al., *Eight Dynasties of Chinese Painting*, pp. 311-312 참조.

51) 이 두루마리 그림은 현재 북경 고궁박물원에 소장되어 있다. 楊新, 『程正揆』에는 이 그림의 일부가 도판으로 실려 있다. 아울러 이 그림에 대한 해설도 들어 있다.

52) 程正揆, 『淸溪遺稿』(跋文, 1809年), 卷 24, p. 11b.

53) James Cahill, "Tung Ch'i-ch'ang's Painting Style: Its Sources and Transformations," in

Wai-kam Ho, ed., *The Century of Tung Ch'i-ch'ang, 1555-1636*, pp. 55-79, 특히 pp. 62-63 참조.

54) 아마도 동기창이 1599년에 쓴 것으로 여겨지는 한 편의 서문에 대해서는 Celia Riley, "Tung Ch'i-ch'ang's Life," pp. 387-457 참조. 이 내용은 p. 408에 나와 있다. 라일리(Riley)의 논문은 정치적 선물로 제작된 다수의 동기창 그림에 대해서도 논하였다.

55) 예술가들이 작품 값으로 현금 대신 현물을 받는 일은 유럽에서도 일반적인 일이었다. 때때로 단순한 물물교환(simple barter)을 대신해 예술가들과 그들의 작품을 받는 사람들 사이의 거래는 선물 교환이라는 형태를 띠었다. 자세한 사항은 Margot Wittkower and Rudolf Wittkower, *Born Under Saturn: The Character and Conduct of the Artist* 참조. 이들은 선물 교환에 대해 다음과 같이 결론지었다: "물물교환은 교양 있고 지적인 예술가들 모두가 받아들일 수 있는 작품 값 지불 방식이었다. 이뿐 아니라 오히려 선물이라는 형식으로 작품 값을 지불하는 것은 천재 예술가들에게는 관례적인 일이었다. 다시 말해 17세기까지 이와 같이 선물이라는 형태로 작품 값을 지불하는 것은 뛰어난 예술가들에게 감사한 마음을 가지고 있는 후원자 혹은 그 경쟁관계에 있는 후원자들이 보인 매우 특별한 고마움의 표시였다"(pp. 22-23).

56) Jang, "Issues of Public Service ... Chinese Court Painting," p. 46에 인용된 劉道醇, 『聖朝名畫評』, 卷 3, p. 5a 참조. 또한 Lachman, *Evaluations of Sung Dynasty Painters*, p. 83 참조.

57) 郭若虛, 『圖畫見聞志』(北京: 人民美術出版社, 1963), 卷 4, pp. 98-99: Soper, *Kuo Jo-hsü's Experiences*, p. 65.

58) Ellen Johnston Laing, "Ch'iu Ying's Three Patrons," pp. 51-52. 본문의 내용은 Clunas, *Superfluous Things*, p. 121에 인용되어 있다.

59) Shan, "Tendency Toward Mergence," p. 3/10에는 문가가 항원변에게 보낸 편지가 인용되어 있다.

60) William Ding Yee Wu, "Kung Hsien (ca. 1619-1689)," pp. 14-15(도판 58은 공현의 편지를 보여 주고 있다). 또한 Jerome Silbergeld, "Kung Hsien: A Professional Chinese Artist and His Patronage," p. 404 참조.

61) Hsü, "Patronage and the Economic Life of the Artist," p. 176.

62) 위의 논문, p. 196.

63) 富華, 蔡耕 編, 『虛谷畫冊』(北京: 人民美術出版社, 1986)의 서문(이 책에는 페이지 숫자가 표기되어 있지 않다).

64) 徐沁, 『明畫錄』(跋文, 1673年, 上海: 商務印書館, 影印本, 1936), 卷 4, p. 36; Cahill, *Parting at the Shore*, p. 252 참조.

65) 馮金伯, 『國朝畫識』(跋文, 1831年, 雲間文萃堂藏板, 卷 7, p. 8은 지방지인 『婁縣志』를 인용하고 있다. 婁縣은 육위의 고향이다.

66) Hongnam Kim, "Chou Liang-kung," 1: 134.

67) 위의 논문, p. 24.

68) 위의 논문, p. 23.

69) 현재까지 청나라 초기에 제작된 그림들의 가격에 대한 최고의 연구는 Hongnam Kim, "Chou Liang-kung and His *Tu-hua-lu* Painters," pp. 189-207이다. 특히 이 논문의 마지막 부분인 "Wang Hui: Economic Aspects of Chinese Painting," pp. 197-201 참조. Clunas,

Superfluous Things, pp. 130-133과 부록 2, pp. 178-181, "Selected prices for works of art and antique artefacts, c. 1560-1620"에는 그림과 다른 예술품의 가격이 소개되어 있다. 상해박물관 서화부 주임인 샨쿼린은 1990년(*1989년) 12월 14일 나의 "Painters' Practice" 세미나에서 상해박물관에 소장되어 있는 화가들의 편지 및 기타 문헌자료들을 바탕으로 명청시대 그림값에 대한 매우 상세한 발표를 한 바 있다. 샨쿼린의 연구가 출간된다면 이 주제에 대한 우리의 이해는 매우 깊어질 것이다. 차이싱이 교수도 이 세미나에서 구두 발표를 통해 명청시대 그림값에 대한 매우 귀중한 정보를 제공해 주었다. 이러한 자료들 및 기타 관련된 자료들은 명청시대 그림값에 대한 세부 연구에 초석이 될 것이다.

70) Ginger Cheng-chi Hsü, "Zheng Xie's Price List: Painting as a Source of Income in Yangzhou," pp. 261-271.

71) 周亮工, 『讀畫錄』(上海: 商務印書館, 1936), 卷 3, p. 29. 번역은 Hongnam Kim, "Chou Liang-kung," 2: 14.

72) 周亮工, 『讀畫錄』(上海: 商務印書館, 1936), 卷 3, p. 35. 번역은 Hongnam Kim, "Chou Liang-kung," 2: 14.

73) 鄭爲, 「論石濤生活行徑, 思想遞變及藝術成就」, 『文物』1962년 제12기期, pp. 43-52, p. 47. 웨이쿠언 탕Weikuen Tang은 석도의 후원자들에 대한 본인의 세미나 연구 논문에서 이 편지를 번역하고 해석하였다. 이 편지에 대한 조내선 헤이Jonathan Hay의 번역문이 Alfreda Murck, "Yuan Jiang: Image Maker," p. 231에 인용되어 있다.

74) 이 편지는 『明清の書』(日本書芸院)에 수록되어 있다. 이 정보는 샨쿼창單國强이 제공해 주었다.

75) 이 자료는 현재 상해박물관에 소장되어 있다. 이 정보는 주쉬추朱旭初 선생이 구두로 알려주었다.

76) 이 정보는 차이싱이 교수가 구두로 전해 주었다.

77) 이 가격표는 段無染, 「明遺民畫家萬年少」, 『藝林叢錄』(香港: 商務印書館, 1966), 第6編, p. 272에 실려 있다. 만년소萬年少는 만수기萬壽祺(1603-1652)이다. 가격표에는 작품 가격이 최고 가격에서 최저 가격 순으로 표기되어 있다. 그런데 최고 가격과 최저 가격의 차이가 너무 커서 의아할 정도이다. 이러한 가격의 거대한 편차는 아마도 문인화가의 상업주의라는 부담을 피하기 위해 의도적으로 진지하지 않게 대충 적어 놓았기 때문에 발생된 것으로 여겨진다. 그러나 그의 의도는 명확하게 전달되었다. 그의 메시지는 아마도 다음과 같은 것으로 생각된다. "좋은 작품에 대해 내가 바라는 가격은 3냥이다. 그런데 당신의 기대가 그렇게 높지 않다면 나는 3전 정도의 가치에 해당되는 그림을 줄 것이다."

78) 『湖社月刊』과 『藝林月刊』의 구호舊號에 실려 있는 「潤例廣告(그림값 광고)」 참조. 이 정보는 판야오창이 제공해 주었다.

79) Ginger Cheng-chi Hsü, "Zheng Xie's Price List,"; James Cahill, "Hsieh-i as a Cause of Decline in Later Chinese Painting," in *Three Alternative Histories*, pp. 100-110; and Cahill, "On the Periodization of Later Chinese Painting: The Early to Middle Ch'ing (K'ang-hsi to Ch'ien-lung) Transition," pp. 52-67.

80) 이 정보는 1989년 12월 14일 나의 세미나에서 행한 샨쿼린의 구두 발표와 Kim, "Chou Liang-kung and His *Tu-hua-lu* Painters," pp. 198-199에서 온 것이다.

81) Louise Yuhas, "Wang Shih-chen as Patron," p. 142.

82) 『故宮歷代法書全集』(臺北: 國立故宮博物院, 1965), 第27輯.

83) 陳洪綬, 『寶綸堂集』(陳字 編輯, 17세기 후반, 會稽董氏取斯堂 重印本, 1888年), 卷 4, 「畫水仙換長公涇縣紙」.

84) 李日華, 『味水軒日記』(吳興劉氏嘉業堂版), 卷 1, p. 41a.

85) 육사도陸師道(1511-1574)가 용지龍池라는 인물에게 보낸 편지는 河井荃廬 編, 『支那墨跡大成』(全12卷)(東京, 1937-1938), 제7권에 수록되어 있다; 또한 Burkus, "Invitations … Birthday Pictures," p. 18 상단 참조.

86) 鄭逸梅, 『淸末民初文壇軼事』(上海: 學林出版社, 1987), pp. 77-88.

87) 양문총楊文驄(1597-1645/46)이 왕성王城에게 보낸 편지는 河井荃廬 編, 『支那墨跡大成』, 第7輯에 수록되어 있다.

88) 程琦, 『萱暉堂書畫錄』(香港: 萱暉堂, 1972), 卷 1, 서찰, 123-124에 수록된 편지들은 청나라 초기에 활동한 산수화가인 서방徐枋(1622-1694)이 남영南英이라는 인물에게 보낸 것이다.

89) 이 편지는 문징명의 중개인으로 활동했던 금종金琮(1449-1501)이 종로宗魯에게 보낸 것으로 현재 상해박물관에 소장되어 있다. 금종은 이 편지에서 종로가 자신의 자식을 위해 문징명에게 부탁했던 그림이 완성되었으며 그 대가로 문징명이 원하는 것을 이야기하였다. 이 정보는 샨꿔린이 구두로 알려 준 것이다.

90) 陶樑, 『紅豆樹館書畫記』, 『明人書冊』(吳越潘氏, 1882), 第4冊, 卷 6, p. 24a.

91) Karl-Heinz Pohl, Cheng Pan-ch'iao: Poet, Painter, and Calligrapher, p. 56-57. 이 이야기는 서예가로서 정섭과 관련된 일화이다. 그러나 정섭은 아마도 같은 이유로 그림도 그리도록 권유받았을 것이다(*본문에 있는 붓을 촉촉하게 적시다는 뜻의 윤필은 그림값을 받았다는 의미이다).

92) 陳定山, 『春申舊聞』(臺北: 世界文物出版社, 1975), pp. 20-21.

93) Richard Rudolph, "Kuo Pi and His Diary," p. 185. 또한 Brown, "Some Aspects of Late Yüan Patronage in Suchou," p. 4 참조.

94) 入矢義高·中田勇次郎·古原宏伸 編, 『文人画粹編』中国篇 5, 徐渭 董其昌(東京: 中央公論社, 1986), p. 166에는 현재 동경국립박물관에 소장되어 있는 서위徐渭의 두루마리 그림에 있는 제발이 수록되어 있다.

95) (唐) 段成式, 『寺塔記』(北京: 人民美術出版社, 1964), 卷 上, pp. 15-16. Soper, Artibus Asiae 31, no. 1, p. 28; Sullivan, "Some Notes on the Social History of Art," p. 163.

96) 石三友, 『金陵野史』(南京: 江蘇人民出版社, 1985), p. 361.

97) 『名人翰札墨跡』(臺北: 藝文印書館, 1976), 第24輯. 이 책에는 페이지 숫자가 표기되어 있지 않다. 그러나 본문에 인용된 사항은 p. 24b에 해당된다.

98) 蔣寶齡, 『墨林今話』(上海: 掃葉山房, 1925), 第3冊, 卷 7, pp. 3a-b.

99) 潘曾瑩, 『小鷗波館畫著五種』(上海: 上海書店, 1987). 蔣寶齡, 『墨林今話』(上海: 掃葉山房, 1925), 卷 8.

100) 陶貞白·丁念先 選輯, 『明淸名賢百家書札眞迹』(臺北: 世界書局, 1954). Shan Guoqiang, "Tendency Toward Mergence," p. 3/10 참조.

101) 鄧之誠, 『骨董瑣記』(北京: 和濟印刷局, 1926). 이 정보는 차이싱이 교수가 제공해 준 것이

다. 그런데 아직까지 그 해당 사항을 이 책에서 찾지 못했다.

102) 陶元藻, 『越畫見聞』(揚州: 江蘇廣陵古籍刻印社, 1990), 卷 2(中), p. 4b.

103) 위와 같음.

104) 淸凉道人, 『聽雨軒筆記』(1791年, 上海: 商務印書館, 影印本, 1900), 卷 1, p. 1. 샨꿔린은 이 이야기의 진실성에 의문을 제기하였다. 황신이 그린 어떤 그림도 당시 한 소녀를 판 값에 상응하지 못했다고(*황신의 그림은 그렇게 고가가 아니었다고) 그는 주장하였다.

105) Cheng-chi Hsü, "Cheng Hsieh's Price List," p. 1.

106) 郭若虛, 『圖畫見聞志』(北京: 人民美術出版社, 1963), p. 116; Soper, Kuo Jo-hsü's Experiences, p. 75.

107) 『故宮書畫錄』(臺北: 國立故宮博物院, 1965), 第1輯, 卷 3, pp. 42-43.

108) 周暉, 『金陵瑣事』, 明萬曆刊本 影印(北京: 文學古籍刊行社, 1955), p. 158b-159a.

109) Cahill, Parting at the Shore, p. 87, 도판 39.

110) Yuhas, "Wang Shih-chen," pp. 142-43.

111) 명나라 초기에 활동한 화가인 왕불王紱(1362-1416)과 관련된 이러한 종류의 이야기(*그가 음악 연주자에게 그림을 보낸 이야기)에 대해서는 나의 논문, "Types of Artist-Patron Transactions," p. 17과 주석 25 참조.

112) Mayching Kao, "The Painting of Ku Cheng-i and Mo Shih-lung," pp. 12/4-12/5.

113) 郭若虛, 『圖畫見聞志』(北京: 人民美術出版社, 1963), 卷 5, p. 123; Soper, Kuo Jo-hsü's Experiences, p. 80.

114) 동기창이 동료 관료들의 호의를 받기 위하여 또는 자신이 도움을 받기 위한 대가로 그린 그림들에 대해서는 Riley, "Tung Ch'i-ch'ang (1555-1636) and the Interplay of Politics and Art"와 "Tung Ch'i—ch'ang's Life" 참조.

115) 陸心源, 『穰梨館過眼錄』(1892年, 臺北: 學海出版社, 影印本, 1975), 第10冊, 卷 37, pp. 24b-25a에 수록되어 있는 왕감의 제발인 「王廉州倣宋人巨幅軸」 참조.

116) 조지겸이 현재까지 신원이 밝혀지지 않은 어떤 인물에게 보낸 서찰은 河井荃廬 編, 『支那墨跡大成』, 第7輯에 수록되어 있다.

117) 홍콩의 장띵천張鼎臣 소장본, 『沈石田靈隱山圖卷』(上海: 文明書局, 1924)으로 출간됨.

118) Silbergeld, "Kung Hsien: A professional Chinese Artist and His Patronage," p. 409.

119) Jang, "Issues of Public Service … Chinese Court Painting," pp. 34-35에 『聖朝名畫評』이 인용되어 있다.

120) 劉道醇, 『聖朝名畫評』(臺北: 尙務印書館, 1974) 卷 1, pp. 4b-5a.

121) Jang, "Issues of Public Service … Chinese Court Painting"에 『宣和畫譜』 卷 12, p. 333이 인용되어 있다.

122) 왕세정王世貞의 기록은 Rogers et al., Masterworks of Ming and Qing Painting, p.127에 언급되어 있다. 나는 로저스의 번역문을 활용하였다. 또한 Mette Siggstedt, "Zhou Chen: The Life and Paintings of a Ming Professional Artist," pp. 37-38 참조.

123) Laing, "Ch'iu Ying's Three Patrons"와 "Sixteenth-Century Patterns of Art Patronage: Qiu Ying and the Xiang Family," pp. 1-7.

124) Clapp, The Painting of T'ang Yin, p. 40.

125) 위의 책, p. 43.

126) 이 그림에 있는 제발은 다음 글에 요약되어 있다. Hsü, "Patronage and the Economic Life of the Artist," 1: 10. 비록 현존작(*이 그림)은 모본摹本 혹은 방작倣作으로 보이지만, 제발은 安岐의 『墨緣彙觀』(序, 1742)에 실려 있어 대체로 진적眞迹으로 간주될 수 있다. 그런데 Anne Clapp은 이 작품이 안기의 기록에 의거해서 만든 위작僞作이라고 믿고 있다.

127) Contag, Chinese Masters of the Seventeenth Century, p. 13. 원문(原文)은 江春, 「王時敏 與王翬的關係」, 『藝林叢錄』(香港: 商務印書館, 1962). 2: 311-12. Cahill, "Types of Artist-Patron Transactions," pp. 22-23.

128) Kim, "Chou Liang-Kung and His Tu-Hua-Lu Painters," pp. 72, 97, 118.

129) 위의 논문, p. 118.

130) 蔣寶齡, 『墨林今話』(上海, 1925), 第2冊, 卷 5, p. 1b.

131) 鄭逸梅, 『淸末民初文壇軼事』(上海: 学林出版社, 1987). 이 책에는 페이지 숫자가 표기되어 있지 않다.

132) 王乙之, 「吳昌碩與酸寒尉像」, 『藝林叢錄』(香港: 商務印書館, 1962), 2: 333-34.

133) 張鳴珂, 『寒松閣談藝瑣錄』(序文 1908年, 上海: 文明書局, 1923), 卷 5.

134) 청대淸代 화원화가들에 대한 매우 뛰어난 연구는 다음과 같다. Daphne Lange Rosenzweig, "Reassessment of Painters and Paintings at the Early Ch'ing Court," pp. 75-86; Howard Rogers, "Hu Ching's Kuo-ch'ao yüan-hua lu and the Ch'ing Imperial Collection of Paintings"; and Yang Boda, "The Development of the Ch'ien-lung Painting Academy," pp. 333-56. Yang Boda楊伯達는 청대 문서와 지금까지 취급되지 않았던 다양한 문헌들을 인용하여 이 시기 화원의 조직과 운영에 대해 매우 구체적인 양상을 밝혀냈다.

135) 張鳴珂, 『寒松閣談藝瑣錄』, 卷 6. 또한 Marsha Weidner et al., ed., Views from the Jade Terrace: Chinese Women Artists, 1300-1912, p. 159 참조.

136) 徐珂, 『淸稗類鈔』(上海: 商務印書館, 1917, 영인본, 北京, 1984).

137) 다음 문단의 기초가 된 중국 여성 화가에 대한 최초의 의미 있는 학문적 시도로는 Ellen Johnston Laing, "Women Painters in Traditional China," pp. 81-101, 특히 pp. 88-91의 "Painting as an Economic Asset" 참조. 또한 명청明淸 교체기의 기녀 화가에 대해서는 필자의 연구, 위의 책(*Marsha Weidner, ed., Flowering in the Shadows), pp. 106-8 참조.

138) 周暉, 『金陵瑣事』, 明萬曆刊本 影印(北京: 文學古籍刊行社, 1955), p. 132a.

제3장 화가의 화실

1) 이 주제에 관해서는 Fritz van Briessen, The Way of the Brush: Painting Techniques of China and Japan; van Gulik, Chinese Pictorial Art; and Jerome Silbergeld, Chinese Painting Style: Media, Methods, and Principles of Form 참조.

2) Lloyd E. Eastman, Family, Fields, and Ancestors: Constancy and Change in China's Social and Economic History, 1550-1949, p. 34.

3) 倪瓚, 『清閟閣全集』, 卷 10, pp. 7a-b. 번역은 Wen Fong, *Images of the Mind*, p. 126 참조. 또한 Brown, "Late Yüan Patronage in Suchou," p. 105 참조.

4) Wittkower and Wittkower, *Born Under Saturn*, pp. 35-36. 라파엘Raphael과 미켈란젤로 Michelangelo와 관련된 다른 흥미로운 이야기들은 이후 페이지들에 소개되고 논의되어 있다. 이 이야기들은 (*화가와 후원자(그림 고객) 사이의) 협상 결렬 및 독립적이고 자존심이 강한 화가들의 문제와 관련된다. 이와 유사한 상황들이 중국에도 존재하며 이 부분은 차후 논의될 것이다.

5) Anne de Coursey Clapp, "Wen Cheng-ming: The Ming Artist and Antiquity," p. 13.

6) Burkus, "Invitations to Paint ... Birthday Pictures," p. 19.

7) Rogers et al., *Masterworks of Ming and Qing*, p. 137.

8) 왕세무王世懋의 편지는 『萱暉堂書畫錄』(香港: 萱暉堂, 1972), 第1冊, 信箋 第 102.

9) Chu-tsing Li, *A Thousand Peaks and Myriad Ravines: Chinese Paintings in the Charles A. Drenowatz Collection*, Ascona, *Artibus Asiae separatum* 30, 1974, plate 72.

10) Marion Sung-hua Lee, "Wang Hui's 'Summer Mountains, Misty Rain,'" p. 35.

11) Burkus, "Invitations to Paint ... Birthday Pictures," p. 28. 필자의 학생 중 Weikuen Tang 의 미출간된 연구 논문인 "A Study of the Patronage and Meaning of Yü Chih-ting's Portrait Paintings"도 버쿠스의 연구와 유사한 결론을 보여 주었다. 그에 따르면 대부분의 경우 초상화의 주인공은 자신이 그려지게 될 배경setting을 스스로 규정하였다(*초상화의 무대가 되는 배경을 결정한 것은 화가가 아니라 해당 초상화를 주문한 초상화 주인공이다).

12) Cahill, *Distant Mountains*, p. 217에는 周亮工, 『書影擇錄』의 내용이 인용되어 있다.

13) Wai-kam Ho, "Nan-Ch'en Pei-Ts'ui: Ch'en of the South and Ts'ui of the North," *Bulletin of the Cleveland Museum of Art* 49, no. 1 (1962): 2-11.

14) Anne de Coursey Clapp, *The Painting of T'ang Yin*, pp. 37-38. 이 작품에 대한 클랩의 논의는 화가-후원자 관계의 복잡하고도 미묘한 측면을 섬세하게 다루고 있다. 클랩은 화가-후원자 관계에 있어 이들 사이에 존재하는 사회적 지위의 차이가 지닌 중요성을 놓치지 않고 있다. 이 작품을 다룬 전체 장章과 마찬가지로 이 작품에 대한 클랩의 상세한 논의는 매우 모범적인 연구라고 할 수 있다.

15) 劉道醇, 『五代名畫補遺』(臺北: 商務印書館, 1974), 序文, 1059년(『王氏畫苑』), p. 7b.

16) Kim, "Chou Liang-kung," 2: p. 192(蘇霖에 대한 周亮工의 언급).

17) 번역문은 Wen Fong, "A Letter from Shih-t'ao to Pa-ta-shan-jen and the Problem of Shih-t'ao's Chronology," *Archives of the Chinese Art Society of America* 13 (1959), p. 32에서 인용됨.

18) 周亮工, 『藏弃集』, p. 40의 내용은 Ginger Cheng-chi Hsü, "Patronage and the Economic Life of the Artist," 1: 8에 인용되어 있다.

19) Michael Baxandall, *Patterns of Intention: On the Historical Explanation of Pictures*, pp. 30-36.

20) 鄧實 編, 『談藝錄』, 『美術叢書』, 第15冊, 3: 10, pp. 288-89.

21) 黃休復, 『益州名畫錄』(10세기 후반경, 1005년에 편집됨, 『王氏畫苑』에 수록되어 있음), 宛委 山堂本, 杭州, 17세기 초, 卷 上, p. 1a-b.

22) Charles Lachman, *Evaluations of Sung Dynasty Painters of Renown: Liu Tao-ch'un's "Sung-ch'ao ming-hua p'ing*," pp. 56(李成), 60(高克明).

23) 위의 책, p. 27.

24) 鄧椿, 『畫繼』(1167年, 北京: 人民美術出版社, 1963), 卷 5, p. 55.

25) 위의 책, p. 69.

26) 周暉, 『金陵瑣事』(北京: 文學古籍刊行社, 1955), 卷 1: 106.

27) 郭若虛, 『圖畫見聞誌』(北京: 人民美術出版社, 1963, 1983 再版), 卷 3, pp. 62-63; Soper, *Kuo Jo-hsü's Experiences*, p. 44.

28) 周亮工, 『讀畫錄』. 본문 번역은 Kim, "Chou Liang-kung and His *Tu-hua-lu* (Lives of Painters)," 2: 46-47.

29) Wang Fangyu, in Wang and Barnhart, *Master of the Lotus Garden*, p. 42.

30) 위의 책, p. 58.

31) 兪蛟, 『讀畫閑評』, 『夢厂雜著』(敬藝堂藏板, 1828年), 第4冊. 卷 7, p. 10a-b.

32) 위의 책, pp. 20a-21b.

33) Rogers et al., *Masterworks of Ming and Qing*, p. 155.

34) Paul Moss, *The Literati Mode: Chinese Scholar Paintings, Calligraphy, and Desk Objects*, no. 22, pp. 80-89에는 이 화첩의 8엽葉이 채색 도판으로 실려 있다.

35) Kim, "Chou Liang-kung," 2: 189-90. 周亮工의 劉酒에 대한 평.

36) Charles Lachman, *Evaluations of Sung Dynasty Painters of Renown*, p. 87.

37) 兪蛟, 『讀畫閑評』, 『夢厂雜著』(敬藝堂藏板, 1828年), 第4冊. 卷 7, p. 3a.

38) 曹鎬의 편지. 『萱暉堂書畫錄』(香港: 萱暉堂, 1972), 第1冊, 信箋 第179. 張廷濟의 편지는 陶貞白 · 丁念先, 『明淸名賢百家書札眞跡』(臺北: 世界書局, 1954), 卷 下, pp. 332-35에 수록되어 있다.

39) 周亮工, 『讀畫錄』(上海: 商務印書館, 1936), 卷 4, p. 47. 王國崶(字 子杓)에 대해서는 Kim, "Chou Liang-kung and His *Tu-hua-lu*," 2: 191.

40) Burkus, "Invitations to Paint ... Birthday Pictures," p. 18.

41) James Cahill, "A Rejected Portrait by Lo P'ing: Pictorial Footnote to Waley's Yüan Mei," *Asia Major*, n.s. 7, no. 1/2 (1959), pp. 32-39; Richard Vinograd, *Boundaries of the Self: Chinese Portraits, 1600-1900*, pp. 84-91.

42) 이 이야기는 나의 "Rejected Portrait," pp. 33-34와 Vinograd, *Boundaries of the Self*, p. 86에 번역되어 있다.

43) Lachman, *Evaluations of Sung Dynasty Painters of Renown*, p. 37.

44) Jang, "Issues of Public Service ... Chinese Court Painting," pp. 38-39.

45) Yang Boda, "The Development of the Ch'ien-lung Painting Academy"는 정규 궁정화가인 화화인畫畫人과 관료화가였던 한림화가(그가 한림화가翰林畫家라고 칭한) 모두 허락을 받기 위하여 그림의 초본草本과 정본正本을 건륭제에게 바쳐야 했던 상황에 대해 언급하고 있다.

46) 명나라 말기에 활동했던 송무진宋懋晉이 그린 화고畫稿 화첩이 현재 북경시문물국北京市文物局에 소장되어 있다. 그러나 이 그림들은 아직까지 도판으로 출간되지 않았다. 『中國古代書畫圖目』(北京: 文物出版社, 1986-), 第1冊, 淸 4-11 참조, 도판은 없음.

47) Cahill, *Hills Beyond a River*, p. 87.

48) 번역은 Wen Fong, *Beyond Representation: Early Chinese Painting and Calligraphy*, p. 481 참조.

49) Cahill, *Hills Beyond a River*, p. 175; Wen Fong, *Images of the Mind*, p. 126.

50) 李日華, 『紫桃軒雜綴』(上海: 有正書局, 民國年間), 卷 1, p. 14b.

51) 姜紹書, 『無聲詩史』, 晚明(『畫史叢書』版), pp. 70-71에는 명나라 말기에 활동한 초상화가인 증경曾鯨의 작품에 대한 언급이 있다. 이 부분은 Cahill, *Distant Mountains*, p. 213에 인용되어 있다.

52) Cahill, *Distant Mountains*, p. 216과 도판 118-20 참조.

53) 이 화첩의 경우 그림의 반대편에 초상화 주인공 각각의 생애에 대한 언급, 즉 전기적 내용의 제발이 적혀 있다. 그런데 이 글들이 그림들과 같은 시기에 제작된 것인지는 명확하지 않다.

54) Cahill, *Parting at the Shore*, p. 204.

55) 돈황敦煌에서 발견된 분본粉本에 구멍을 뚫어 그림을 모사했던 것을 보여 주는 예에 대해서는 Arthur Waley, *A Catalogue of Paintings Recovered from Tung-huang by Sir Aurel Stein*, 도판 94, 892, 969 (Ch. 00159) 참조. 이 그림의 화면 구성 중 절반은 먹으로 그려져 있고 나머지 절반에 윤곽선을 따라 구멍이 뚫려 있다. 분본 및 분본에 구멍을 뚫어 그림을 모사한 것에 대해서는 또한 Jao Tsung-i et al., *Peintures Monochromes de Dunhuang*, pp. 10-13 참조.

56) 夏文彦, 『圖繪寶鑑』(上海: 商務印書館, 1934), 卷 1, pp. 2-3, 粉本 조항. 이일화李日華는 송대宋代 〈경직도耕織圖〉 분본粉本에 대해 서술하면서 이 분본이 마화지馬和之의 작품일 수도 있다고 언급하였다. 李日華, 『六研齋筆記』 참조. 이 정보는 차이싱이 교수가 제공한 것이다. 나는 아직까지 『六研齋筆記』에 있는 이 해당 사항을 찾지 못했다.

57) 중국의 초기 인물화 제작에 있어 분본 및 기타 모사摹寫 방식에 대해서는 Jao Tsung-i, *Dunhuang*; 徐方達, 「縱壁畫副本小樣說到兩卷宋畫: 朝元仙仗圖」, 『文物』, 1956年 第2期, pp. 57-61; Mary H. Fong, "Wu Daozi's Legacy in the Popular Door Gods (Menshen) Qin Shubao and Yuchi Gong," *Archives of Asian Art* 42 (1989): 6-24; Tseng Yu-ho Ecke, "A Reconsideration of 'Ch'uan-mo-i-hsieh,' the Sixth Principle of Hsieh Ho," pp. 313-38. 현재 나의 지도 학생인 새라 프레이저(Sarah Fraser, University of California, Berkeley)가 이 주제로 박사학위 논문을 쓰고 있다.

58) 劉道醇, 『聖朝名畫評』, Charles Lachman, *Evaluations of Sung Dynasty Painters of Renown*, p. 41.

59) Tseng, "A Reconsideration of 'Ch'uan-mo-i-hsieh,'" pp. 313-23.

60) 현재 캔자스시(Kansas City)에 있는 넬슨-애트킨스박물관The Nelson-Atkins Museum에 소장되어 있는 이 화첩 전체에 대한 자세한 사항은 *Eight Dynasties of Chinese Painting*, no. 254 참조.

61) Kojiro Tomita and Hsien-chi Tseng, *Portfolio of Chinese Paintings in the Museum (Yüan to Ch'ing Periods)* (Boston: Museum of Fine Arts, 1961), plates 69-71, album of "Twenty Sketches of Landscapes, Rocks, and Trees." David Teh-Yu Wang王德育은 최근에 이 화첩을 연구하였다. 그는 이 화첩 속에 들어 있는 그림들이 자연을 그대로 스케치한 것

이라는 의견에 의구심을 표하였다(나 역시 그와 같은 생각이다). 또한 그는 이 그림들이 과거의 어떤 그림들을 모사한 것이라는 견해를 반박하였다. 그는 이 화첩을 어떻게 이해할 것인가에 대해 보다 개방적인 해석이 필요하다고 주장하였다. 한편 David Teh-yu Wang은 "분본粉本은 결코 모본摹本으로 이해돼서는 안 되며 분본을 모본으로 해석하는 것은 분본이라는 용어에 대한 일반적인 오해다"라고 주장하였다. 분본이 모본일 필요는 없다는 것이 조금 더 정확한 그의 주장일 것으로 생각된다. 그런데 사실상 상당수의, 아마도 대부분의 분본은 모본이다. 분본이 새로운 그림에 중요한 자원(sources)으로 기능한다는 사실이 분본의 대부분이 모본이라는 실상을 바꾸지는 못한다(*대부분의 분본이 모본이라는 것은 엄연한 사실이다). David Teh-yu Wang, "The Album Attributed to Dong Qichang in the Boston Museum of Fine Arts," part 2, *Oriental Art*, n. s. 38 (Summer 1992), no. 2: 76-87.

62) 이 두루마리 그림의 도판은 Wai-kam Ho, ed., *The Century of Tung Ch'i-ch'ang, 1555-1636*, vol. 1, plate 19, pp. 172-73에 게재되어 있다. 진계유의 제발에 대해서는 위의 책, vol. 2, p. 29, 작품 해설 참조.

63) 이 화첩에 들어 있는 다른 그림들에 대해서는 Wen C. Fong, ed., *Images of the Mind*, p. 120과 도판 113-15 참조.

64) William Ding Yee Wu, "Kung Hsien's Style and His Sketchbooks," pp. 72-87.

65) Richard Barnhart, "Survivials, Revivals, and the Classical Tradition of Chinese Figure Painting," pp. 143-210.

66) 와이캄 호(Wai-kam Ho)의 번역은 Cahill, *Parting at the Shore*, p. 191에 인용되어 있다.

67) Cahill, *Compelling Image*, pp. 27-32; Cahill, "Some Aspects of Tenth-Century Painting as Seen in Three Recently Published Works," pp. 1-36.

68) 이공린의 〈목마도〉 전체는 『藝苑掇英』 30 (1985年 9月), 도판 1-5 참조. 〈목마도〉의 세부는 Osvald Siren, *Chinese Painting: Leading Masters and Principles*, vol. 3, plate 193 참조.

69) 臺北 國立故宮博物院 編, 『故宮名畫三百種』(臺中, 1959), 도판 50.

70) Michel Foucault, *The Order of Things: An Archaeology of the Human Sciences* (New York: Vintage Books, 1973), p. xv.

71) A. Kaiming Ch'iu, "The Chieh Tzu Yüan Hua Chuan (Mustard Seed Garden Painting Manual I): Early Editions in American Collections," pp. 55-69.

72) Dajuin Yao의 논고는 1498년 판 서상기西廂記에 실린 일련의 삽화들에 대해 설득력 있는 설명을 제시하였다. 그는 이 삽화들이 일반적으로 명말明末 이후에 제작된 회화적인 판화만이 가졌다고 여겨졌던 뛰어난 질과 독창성을 이미 보여 주고 있다고 주장하였다. Dajuin Yao, "The Pleasure of Reading Drama: Illustrations to the Hongzhi Edition of *The Story of the Western Wing*," pp. 437-68 참조.

73) Barnhart, "Survivals, Revivals … Chinese Figure Painting," p. 189와 도판 34-35 참조.

74) 이에 대해서는 Alice. R. M. Hyland, *The Literati Vision: Sixteen-Century Wu School Painting and Calligraphy* 참조. 또한 문징명의 아들인 문가와 문팽文彭(1498-1573)이 보낸 편지를 보면 이들이 실제로는 고객들과 왕래하면서 아버지의 대리인으로 활동했다는 것을 알 수 있다. 문가의 편지는 『明人尺牘』, 『故宮歷代法書全集』(臺北: 國立故宮博物院, 1976-1979), 29: 157-58에 수록되어 있다.

75) 이 정보는 나의 세미나에서 차이싱이 교수가 제공한 것이다.

76) 徐邦達, 『古書畫鑑定槪論』(北京: 文物出版社, 1981), p. 68.

77) Rowe, "Modern Chinese Social History," pp. 246, 251-53 참조.

78) 王伯敏, 「四明畫工行例釋略-民間繪畫調査扎記之一」, 『中國畫硏究』, 第4期(1983年 6月), pp. 196-209의 내용은 Hsü, "Patronage and the Economic Life of the Artist in Eighteenth-Century Yangchow Painting," p. 141에 인용되어 있다.

79) Peter Golas, "Early Ch'ing Guilds," pp. 555-80; Hsü, "Patronage and the Economic Life of the Artist," pp. 139-42.

80) Hsü, "Patronage and the Economic Life of the Artist," pp. 167-68.

81) Chaoying Fang, "Li Jih-hua" in Chaoying Fang and L. Carrington Goodrich, eds., Dictionary of Ming Biography, 1368-1644, pp. 826-30.

82) Cahill, Distant Mountains, p. 27; Ho, "Late Ming Literati," p. 30.

83) 李日華, 「六硏齊三筆」, 『六硏齊筆記』(中央書店), 第5冊, 卷 1, pp. 21-24의 내용은 Tsao Hsingyuan, "Dong Qichang and Li Rihua: Literati Ideals and Socioeconomic Realities," pp. 21-22에 인용, 번역되어 있다. 본문의 번역은 Tsao Hsingyuan의 번역을 일부 수정한 것이다.

84) 유럽에서 일어난 이와 유사한 문제에 대해서는 Wittkower and Wittkower, "Dilatoriness of Artists," Born Under Saturn, pp. 40-41 참조. 이 책의 저자들은 "대체로 후원자들은 법적 구속력이 있는 계약서에 시간제한을 명기했으며 약속된 날짜를 지키지 못할 경우 위약금을 물도록 규정함으로써 기한 내에 작품이 배달되도록 보장받으려고 하였다"라고 적고 있다. 그러나 이들은 "이를 어기는 것은 예외라기보다는 통례通例였다"고 언급하였다(*후원자들은 자신들에게 유리한 계약서를 작성해서 화가들을 압박했지만 화가들은 늘상 이러한 계약 사항을 어겼다).

85) 번역은 Chu-tsing Li, The Chinese Scholar's Studio, p. 46 참조.

86) Stella Lee, "Art Patronage of Shanghai in the Nineteenth Century," p. 228.

87) 오도자의 제자 적염翟琰과 장장張藏이 채색한 오도자의 그림들에 관해서는 William Acker, trans., Some Tang and Pre-Tang Texts on Chinese Painting, 1: 237 참조; 왕유에 대해서는 위의 책, pp. 265-268(*이 책에는 p. 237로 잘못 기재되어 있다) 참조.

88) Barnhart, "Survivals, Revivals ... Chinese Figure Painting," p. 150에는 米芾의 『畫史』에 수록되어 있는 해당 내용이 인용되어 있다. 또한 Jang, "Issues of Public Service ... Chinese Court Painting," p. 12 참조.

89) Soper, Kuo Jo-Hsü's Experiences, p. 97.

90) 이 내용은 고기패의 조카 고병高秉이 쓴 글에 나와 있다. Klaas Ruitenbeeck, "Gao Qipei and the Art of Finger Painting," 1: 456-67 참조.

91) 로저스(Howard Rogers)는 이 그림의 중심인물은 마고麻姑를 표현한 것일 수도 있다고 언급하면서 이러한 마고 그림들은 은혼식銀婚式 및 금혼식金婚式 기념일에 부부들에게 증정되었다고 하였다. Rogers et al., Masterworks of Ming and Qing, p. 153.

92) 앤 버쿠스는 "생일 그림에 있는 제발들은 그 자체로 진홍수가 이 작품들을 익명의 대중이 아니라 친척들과 친구들을 위해 제작했다는 것을 알려 준다"고 하였다("Invitations to Paint ...

Birthday Pictures," p. 12). 이 주장은 그 자체로 사실이다. 그러나 버쿠스의 주장은 증정용 제발dedicatory inscriptions이 없는 많은 그림들의 성격을 설명해 주지 못한다. 특히 양식이나 관지款識로 미루어 볼 때 진홍수의 중년기인 1630년대에 제작되었다고 보이는 작품들, 즉 생일이나 다른 목적으로 제작된 기능적인 성격을 지닌 작품들 및 때때로 그의 작업실에서 일했던 조수들의 도움을 받아 제작된 작품들이 어떠한 그림들이었는지를 버쿠스의 주장은 설명하지 못한다. 이러한 그림들은 사실 "익명의 대중" 또는 진홍수와 덜 친했던 사람들을 위해 그려졌다고 나는 주장하고자 한다. 증정용 제발이 있는 그림들은 진홍수의 전체 그림들 중 매우 특별한 작품들이다. 이 그림들이 진홍수가 평생 그린 모든 작품들을 반드시 대변하지는 않는다(*증정용 제발이 있는 진홍수의 그림들은 그의 전체 작품들 중 매우 특별한 성격을 지닌 그림들이며 오히려 익명의 대중이나 그와 친교 관계가 없었던 사람들을 위해 그린 그림들이 더 많다).

93) 위의 논문, p. 13. 버쿠스가 거론한 진홍수의 작품들 중에는 1638년 작 〈선문군수경도宣文君授經圖〉(도 3.8)와 명나라에서 청나라로 왕조가 교체되었던 참혹한 시기에 그에게 음식을 제공해 주었던 어떤 남자를 위해 제작한 작품(1649년 작)도 포함되어 있다.

94) 위의 논문, p. 11.

95) 張丑(*이 책에는 고사기高士奇(1645-1704)로 잘못 기재되어 있다), 『清河書畫舫』, 卷 5上, p. 30a. 관동은 평생 인물을 그리는 것을 좋아하지 않았지만 호익胡翼에게 자신을 위해 인물들을 그려 달라고 부탁하였으며 이것이 합작 회화의 시작이었다고 장축張丑은 이 책에서 주장하였다.

96) 黃休復, 『益州名畫錄』(宛委堂藏版 重印, 清代版本, 17世紀 初, 杭州), 卷 11, p. 4b.

97) 郭若虛, 『圖畫見聞誌』, 卷 5의 내용은 Jang, "Issues of Public Service ... Chinese Court Painting," p. 20에 인용되어 있다. Soper, *Kuo Jo-Hsü's Experiences*, p. 76 참조.

98) 畢瀧, 『清暉閣贈貽尺牘』(1784), 上 17b의 내용은 Marion Sung-hua Lee, "Wang Hui's 'Summer Mountains,'" p. 38에 인용되어 있다.

99) 『明代名人墨寶』(上海: 鑑眞社, 1943), 卷 4. 이 책에는 페이지 숫자가 표기되어 있지 않다.

100) 그의 이름은 본래 진홍수陳鴻壽이지만 여기서는 이름에 다른 한자를 쓴 명말 인물화의 거장인 진홍수陳洪綬와의 혼동을 피하기 위하여 그의 호가 사용되었다.

101) 『名人翰札墨蹟』(臺北: 藝文印書館, 1976), 第4冊. 이 책에는 페이지 숫자가 표기되어 있지 않다.

102) 蔣寶齡, 『墨林今話』(上海, 1925), 卷 16. 나는 아직까지 해당 사항을 적시摘示하지 못했다.

제4장 화가의 손

1) Fu and Fu, *Studies in Connoisseurship*, p. 57.

2) Cahill, "Confucian Elements in the Theory of Painting," p. 130.

3) Norman Bryson, *Vision and Painting: The Logic of the Gaze*, p. 89.

4) Cahill, *Hills Beyond a River*, p. 164.

5) 5 張彦遠, 『歷代名畫記』(北京: 新華印刷廠, 1963), p. 104; Acker, trans., *Some T'ang and Pre-T'ang Texts on Chinese Painting*, 2: 18.

6) 조불흥曹不興(3세기에 활동)에 관해서는 위의 책, 2: 19.

7) Charles Lachman, *Evaluations of Sung Dynasty Painters of Renown*, pp. 43, 80.

8) 鄧椿, 『畫繼』(『畫史叢書』本), 卷 5, p. 35.

9) 이 현상에 관해서는 Alexander Soper, "Standards of Quality in Northern Sung Painting," pp. 12-13 참조.

10) 필자는 여기서 중국 화가들에 대한 초기의 비평문들에 대해 논문을 쓴 알렉산더 소퍼Alexander Soper의 (*불쾌했던) 감정에 동감하게 된다. 소퍼는 "화가들에 대해 논평을 한 작가는 아득히 먼 옛날의 진부한 이야기에 수없이 의지했다. 이러한 진부한 이야기는 수 세기에 걸쳐 이리저리 굴러다니면서 그 특색이 사라졌고 완전히 닳아 버렸다. 어떤 화가는 그림을 그릴 때 주제의 정미精微한 부분까지 철저히 다루었다(혹은 그림 주제에서 가능한 모든 것을 얻어 냈다)와 같은 말이 어떻게 수천 번에 걸쳐 한 화가 또는 다른 화가에 대해 언급되었는지는 오직 중국 문학의 신神만이 안다. 거의 짜증과 분노에 가까운 감정적 자극 속에서 나는 그림에 있어 비평적 평가의 중국적 기준들을 보다 명확히 규정할 수 있는 것은 무엇일까를 문헌 속에서 찾고자 노력하였다"(Soper, "Standards of Quality," p. 8).

11) 리차드 반하트Richard Barnhart는 같은 구절을 "요즘 사람들은 더 이상 내러티브들(이야기들)을 그리지 않는다"라고 번역하였다. Barnhart, "Survivals ... Chinese Figure Painting," p. 157. '옛날의 일들'이라는 뜻을 지닌 고사故事라는 중국 용어는 이 중 어느 것으로 번역해도 무방하다.

12) Alexander Soper, *Textual Evidence for the Secular Arts of China*, pp. 65-68. Soper, "Standards of Quality in Northern Sung Painting," p. 10에서 소퍼는 "시장이나 농촌 생활, 연극 무대 위의 모의 전쟁mock battle 장면을 그렸기 때문에 회화 평가의 최고 등급인 "신품神品에서 추락하여" 비평가들에 의해 최하 등급인 "능품能品"에 배정된 화가들에 대해 서술하였다. 그는 "예술의 주제를 확장시키려는 이와 같은 시도들이 후일 일본에서는 우키요에浮世繪에서, 레이놀즈Joshua Reynolds(1723-1792)시대의 영국에서는 호가스William Hogarth(1697-1764)에서 분출된 것과 같은 종류의 불신감을 북송시대의 보수주의자들에게 불러일으켰음은 분명하다"고 논평하였다(*일본의 우키요에와 호가스의 풍속화는 보수적인 회화비평가들에게는 불신의 대상이었다. 시장이나 농촌 풍경, 인간의 감정을 자극하는 전쟁 장면 등을 그린 화가들의 작품들에 대해서 북송의 보수적인 회화비평가들은 같은 종류의 불신감을 표출하였다). 초기부터 송대까지 화가들이 묘사한 주제의 범위가 좁아진 것에 대해서는 Lothar Ledderose, "Subject Matter in Early Chinese Painting Criticism," pp. 69-81; 이 시기의 고사도와 풍속화의 쇠퇴에 관해서는 John Hay, "Along the River During Winter's First Snow," pp. 298-301 참조.

13) Kuo Jo-hsü(郭若虛) in Soper, trans. *Texual Evidence for the Secular Arts of China*, p. 100.

14) 위의 책, p. 25.

15) 언제나 그랬듯이 몇 개의 예외들은 있다. 특히 후대인 18세기부터 화가들이 기존에는 금기시되었던 주제를 다루기 시작하면서 불을 그린 작품들이 출현하였다. 화암華嵒(1682-1756)이 그린 동물들이 산불을 피해 도망가는 그림들(『藝苑掇英』, 第41號, 도 74(뒤표지))과 나빙羅聘(1733-1799)의 화첩 중 불타는 나무 아래에서 도망가는 토끼를 그린 그림(古原宏伸 外, 『文

人畫粹編: 中国篇 9, 金農』(東京: 中央公論社, 1986), 도 100)이 잘 알려진 예들이다.

16) 송대의 공식적인 역사서인 『송사宋史』에는 당시 관원이었던 정협鄭俠이 〈유민도流民圖〉를 "그렸다고" 기록되어 있다. 아마도 이 기록은 정협이 〈유민도〉를 계획하고 주문한 것을 의미하는 것 같다. Ferguson, "The Vagrant People: A Picture of Woe," *The China Journal* (January 1929), pp. 17-18에 〈유민도〉에 대한 개괄적인 설명이 나와 있다. 이 그림을 전적으로 정치적인 관점에서 해석한 여러 편의 연구가 중국에서 출간되었다. 그중 하나는 令狐彪, 「關于宋代"畫院", "畫學" 及鄭俠 "流民圖"」, 『朶雲』, 1984年 第6期, pp. 190-96이다.

17) Cahill, "Some Aspects of Tenth-Century Painting."

18) 위와 같음.

19) 유교와 인간의 감정에 대해서는 Cahill "Confucian Elements in the Theory of Painting," pp. 132-34를 참고.

20) 송대 문인들의 평담平淡에 대한 선호를 잘 설명한 글로는 Banhart, "Survivals ... Chinese Figure Painting," pp. 153-54를 참조. 반하트는 이 글에서 이 시대의 서예와 시에 대한 감상에 있어 유사성을 소개하였다.

21) Susan Bush and Hsiao-yen Shih, eds., *Early Chinese Texts on Painting*, p. 42.

22) 이 책의 영역본은 *Legend, Myth, and Magic in the Image of the Artist* (New Haven: Yale University Press, 1979)라는 제목으로 출간되었다. 유럽에서 이루어진 예술가의 지위 상승에 대해서는 Wittkower and Wittkower, *Born Under Saturn*, pp. 31-38 참조. 이들은 15세기 말-16세기 초에 어떻게 일부 예술가들이 사회에서 받아들여지게 되었으며 그들의 후원자들과 친밀한 관계를 유지하고 심지어는 엘리트 계층에 속하게 되었는지에 대해 서술하였다.

23) 반하트는 최백을 "폭발적인 속도의 붓질과 속박되지 않는 성격"을 특징으로 했던 오도자의 계보에 포함시켰다. Banhart, "Survivals, Revivals, and the Classical Tradition of Chinese Figure Painting," pp. 152-53.

24) Cahill, *Parting at the Shore*, pp. 163-66; Cahill, "T'ang Yin and Wen Cheng-ming as Artist Types."

25) Soper, *Textual Evidence for the Secular Arts of China*, pp. 11-13.

26) 이 일화는 장언원에 의해 기록되었다. Acker, *Some T'ang and Pre-T'ang Texts*, 2: 214.

27) 위의 책, 1: 153.

28) 위의 책, 2: 213.

29) Cahill, "Confucian Elements in the Theory of Painting," p. 129; Soper, *Textual Evidence for the Secular Arts of China*, p. 15.

30) 시화일률詩畫一律론을 잘 설명한 글로는 Hans H. Frankel, "Poetry and Painting: Chinese and Western Views of Their Convertibility," pp. 289-307 참조. 학술대회 논문집인 Murck and Fong, *Words and Images*에 수록되어 있는 여러 편의 논문들에 시화일률론이 논의되어 있다. 시와 그림을 동일시하려고 했던 중국에서 일어난 이러한 변화가 6세기 후에 유럽인들이 그림을 대하는 태도에서 나타났다. 이 현상에 대해서는 Rensselaer W. Lee, *Ut Pictura Poesis: The Humanistic Theory of Painting* 참조. 리Lee는 "(16세기 초와 18세기 초 사이에) 그림의 주요 목적이 외부 세계의 형태와 아름다움을 재현하는 것이라는 주장은 쇠퇴했다. 이러한 주장이 퇴색해 가던 16세기 초-18세기 초, 즉 2세기 동안에 시인을 화가로, 화가를 주

제, 표현, 창작을 위한 규범을 시인과 공유한 인물로 전환시키고자 했던 비평가들의 열정은 대단했다"고 하였다.

31) 위의 주 24 참조.

32) 스티븐 골드버그Stephen Goldberg는 서예의 기호학semiotics에 대해 논급하였다. Stephen Goldberg, "Court Calligraphy of the Early T'ang Dynasty," pp. 189-237.

33) 이 현상은 조셉 레벤슨Joseph R. Levenson의 학술적으로 새로운 장을 연 논문인 "The Amateur Ideal in Ming and Early Ch'ing Society: Evidence from Painting," pp. 320-41에서 처음으로 다루어졌으며 진지하게 논의되었다.

34) Kuo, "Hui-chou Merchants as Art Patrons," p. 185에는 周亮工, 『讀畫錄』, 『畫史叢書』, 卷 2, p. 24의 내용이 인용되어 있다. 또한 Julia Andrews and Haruki Yoshida, "Theoretical Foundations of the Anhui School," in Cahill, ed., Shadows of Mt. Huang, p. 34 참조. 명대 서화 수집에 있어 화가의 지명도知名度를 중시했던 상황에 대해서는 Clunas, Superfluous Things, pp. 67-69 참조.

35) James Cahill, Distant mountains, p. 136의 전체 인용문 참조.

36) 吳其貞, 『書畫記』(2冊, 上海人民美術出版社, 1963), 卷 5, pp. 590-91. 나의 현재 논의에서는 부차적인 것이지만 명대 후반의 골동품 수장과 관련해서 중요한 사항은 당시 유럽과 달리 이 시기의 중국에서는 토지 매입이나 공업에 자본을 투자하는 것과 같이 다른 방식으로 재산을 투자하는 것이 용이하지 않았다. 이러한 상황 때문에 돈을 가진 사람들에게 미술품과 골동품 구매는 훨씬 매력적인 재산 투자가 되었다. 이 점에 대해서는 Clunas, Superfluous Things, pp. 161-162 참조.

37) Kuo, "Hui-chou Merchants," p. 181에는 吳其貞, 『書畫記』, pp. 78-79의 내용이 인용되어 있다.

38) Kuo, 위와 같음. 여기에는 Wen Fong, "Rivers and Mountains"의 내용이 인용되어 있다.

39) Fu Shen, "Wang To and His Circle," p. 9에는 沈德符, 『飛鳧語略』, 『考槃餘事及其他三種』(上海: 商務印書館, 1937), p. 5의 내용이 인용되어 있다.

40) Clunas, Superfluous Things, p. 87.

41) 周暉, 『二續金陵瑣事』, 『金陵瑣事』 第二續篇(晩明, 重印, 北京: 文學古籍刊行社, 1955), pp. 50b-51a(*이 책에는 주휘周暉가 아닌 고기원顧起元(1565-1628)이 저자로 표기되어 있다. 이것은 오기誤記이다).

42) 취향이 사회적ㆍ경제적 계급과 어떻게 연결되는지에 대한 참신한 논의 및 엄격한 느낌을 주는 것the austere과 심미적으로 거리감이 있는 것the aesthetically distancing을 선호하는 "순수한" 취향과 관능적이고 오락적인 것the sensual and entertaining을 좋아하는 대중적인 취향 사이의 차이에 대해서는 Pierre Bourdieu, Distinction: A Social Critique of the Judgement of Taste, 특히 pp. 30-32, 267-317, 486-91 참조. 단순하고 진지함이 결여된 아울러 "쉽게 해석할 수 있고 문화적으로 요구가 높지 않은" 미술의 모든 것을 혐오하는 고급 취향에 대한 브르디외Bourdieu의 연구는 동기창 및 그와 같은 생각을 가지고 있었던 문인들의 태도를 서술한 것으로 볼 수 있다(*브르디외가 행한 취향의 차이에 대한 연구는 궁정화가 및 직업화가들의 그림에 나타난 대중 취향에 대한 동기창과 그의 친우親友들이 가지고 있었던 적대감, 혐오감을 이해하는 데 큰 도움이 된다).

43) 중국 사회에서 관직에 결코 나갈 수 없었던 사람들과 함께 이러한 위치에 있었던 사람들
(*문인-관료로 활동했지만 경제적으로는 어려웠던 사람들)은 프랑스에서 가령 교사 등이 속
한 계층의 사람들과 대략 비슷한 사회적 위치를 차지하였다. 브리디외는 프랑스에서 교사 등
이 속한 계층의 사람들을 "문화 자본 면에서는 가장 부유했지만 (상대적으로) 경제 자본 면에
서는 가장 빈곤했던 사람들"이라고 정의하였다. 이들의 취향은 보통 "바흐Bach 또는 브라크
Braque, 브레히트Brecht 혹은 몬드리안Mondrian의 순수한 작품에 보이는 엄격함austerity,
이 작가들의 모든 작업 속에 표현된 금욕적 성격"(p. 269)이었다. 중국에서 문인들이 선호했
던 엄격하고 금욕적인 것에 대한 취향은 유교 전통에 특별히 뿌리를 두고 있다. 유교 전통은
한 사람의 개인적인 삶에 있어 엄격함을 자기 수양의 덕목, 정치적 야망의 부족 등등과 관련시
키고 있다. 한대漢代 이전 및 한대에 시작된 이러한 유교 전통에 대해서는 마틴 파워스Martin
Powers의 여러 글들에서, 특히 최근에 출간된 그의 저서인 *Art and Political Expression in
Early China*에서 심도 있게 다루어졌다.

44) 이 문제는 Benjamin Elman, *From Philosophy to Philology*—"Professionalization in Late
Imperial China," pp. pp. 96-100; and "Official and Semiofficial Patronage," pp. 100-112
에서 논의되었다. 또한 Clunas, *Superfluous Things*, 특히 pp. 141-65 참조.

45) 米芾, 『畫史』(汲古閣本, 重印, 臺北: 商務印書館, 1973), 26a.

46) Silbergeld, "Kung hsien ... and His Patronage," p. 406.

47) 鄧實 編, 『談藝錄』, 『美術叢書』, 卷 15, 3: 10, p. 293.

48) Hsü, "Patronage and the Economic Life of the Artist," p. 172. 또한 金農, 「冬心先生畫竹題
記」, 『美術叢書』, 1: 3, p. 68 참조.

49) Hsü, "Zheng Xie's Price List," pp. 7-11.

50) 정섭의 편지. 이 정보는 산꿔창單國强이 제공한 것이다. 그러나 이 편지의 소재는 다시 찾지
못했다.

51) 蔣寶齡, 『墨林今話』(上海: 掃葉山房, 1925), 卷 16.

52) Francis Haskell, *Patrons and Painters*, p. 22 (Salvator Rosa), 121-22. 당시 화상들이 화
가들과 거래하면서 겪은 어려움에 대한 이야기들은 Wittkower and Wittkower, *Born Under
Saturn*, 제2장과 3장으로부터 인용된 것이다.

53) 물론 보다 늦은 시기에는 일대일 후원이 유럽에서도 흔히 행해졌다. Haskell, *Patrons and
Painters*, 제5장 참조.

54) Cahill, *Three Alternative Histories*, pp. 100-110, "Afterword: Hsieh-i as a Cause of De-
cline in Later Chinese Painting."

55) 19세기 프랑스의 풍경화가인 코로Corot(Jean-Baptiste-Camille Corot, 1796-1875)
에 대한 최근의 연구는 "어떻게 코로의 후기 풍경화들이 제작되었으며 이 작품들은 어떠
한 평가를 받았는가, 아울러 그의 그림 시장에 대한 대응 전략은 무엇이었는가가 19세기
중반 프랑스 풍경화의 근대적 대중을 형성하는 데 어떤 기여를 했는가"에 초점이 맞추어
져 있다. 코로에 대한 이와 같은 최신 연구는 내가 이 책에서 후기 중국 회화의 상황과 상
호 관련시키고자 하는 동일한 요소들—보다 느슨해진 붓질, 화가의 필치와 개인적 화풍
에 대한 집중된 관심, 모사본의 급증, 구매력을 가진 더 폭넓어진 대중—에 주목하고 있
다. 코로에 대한 최신 연구에서는 또한 이러한 요소들이 유럽에서도 마찬가지로 상호의존

적인 일련의 상황들로 함께 나타났다는 사실이 지적되었다. 에이미 컬랜더Amy Curlander 는 "The Later Career of Camille Corot: Landscape Painting and Its Public Contexts, 1850-1867"이라는 논문의 개요에서 당시의 "비평가들"은 감식 능력이 뛰어난 그림 감상자들을 특별히 대우했으며 일반 대중들과 구별하고자 했다고 주장하였다. 감식 능력이 뛰어난 그림 감상자들은 한 풍경화가의 '양식'으로 규정된 풍경화 속에 나타난 예술가적 재능의 흔적들을 파악하려고 하였다. 이 예술가적 재능의 흔적들은 회화적 기교로 규정된 수공手工적, 기술적인 생산의 흔적들과는 구별된다. 감식 능력이 뛰어난 그림 감상자들은 바로 이 차이를 파악할 수 있었던 사람들이다. 코로의 이른바 후기 양식은 지극히 전통적인 작업 방식을 보여 주며 동시에 그의 개인적인 필치를 강조하고 있다는 (*그의 후기 양식에 대한) 비판적인 평가들은 이러한 논의에서 중요한 위치를 차지하고 있다. 코로의 후기 양식이 지니고 있는 이러한 측면들은 근대 풍경화에서 예술 양식을 설명하는 데 종종 활용된다. 한편 이러한 측면들은 코로의 "복제 아틀리에atelier de reproduction"의 증거, 혹은 한 풍경화 형식의 과잉 생산과 대량 유통의 효과라는 코로에 대한 부정적인 평가 속에 나타난다. Center for Advanced Study in the Visual Arts, National Gallery, Washington, D. C., Center II: Research Reports and Record of Activities (1991), p. 70.

56) Cahill, *Parting at the Shore*, p. 94에는 왕세정王世貞의 『예원치언藝苑卮言』이 인용되어 있다.

57) 이 이야기는 Shan, "Tendency Toward Mergence," p. 3/7에 인용되어 있다.

58) 周亮工, 『讀畫錄』(上海: 商務印書館, 1936), 권 2, p. 20; 왕휘에 대해서는 Kim, "Chou Liang-Kung," 2: 90.

59) Kim, "Chou Liang-Kung," 2: 86. 홍인弘仁에 대한 주량공周亮工의 언급.

60) Shen C. Y. Fu and Jan Stuart, *Challenging the Past* 참조. 또한 Shen C. Y. Fu, "Chang Dai-chien's 'The Three Worthies of Wu' and His Practice of Forging Ancient Art," pp. 56-72 참조. 그리고 워싱턴의 새클러갤러리Sackler Gallery에서 1991년 11월 22일에 열린 "장대천과 그의 예술" 심포지엄을 위해 쓴 나의 논문인 "Chang Ta-ch'ien's Forgeries of Old-Master Paintings"가 있지만 아직 출간되지 않았다.

61) Wen Fong, "The Problem of Forgeries in Chinese Painting," p. 100 n. 24. Shan, "Tendency Toward Mergence of the Two Great Traditions in Late Ming Painting," p. 151에는 왕오王鏊의 문징명에 대한 이야기가 인용되어 있다. 왕오는 다음과 같이 말하였다. "사람들이 그[문징명]에게 모사한 그림들(*문징명의 작품을 모사한 그림들로 사실은 위작들이다)을 가져왔다. 그들은 모사작들을 팔 수 있도록 문징명에게 이 그림들에 서명해 달라고 요청하였다. 문징명은 그들을 만족시키는 것을 거부하지 않았다(*문징명은 이들이 자신의 작품을 모사해서 그린 그림들에 기꺼이 서명해 주었다)."

62) Cahill, *Parting at the Shore*, p. 217. 이 이야기의 출처는 명말明末의 잡록雜錄이다. 그런데 이 이야기는 가짜일 가능성이 높다.

63) 회화와 관련된 중국 문헌들에 나타난 채색에 대한 폄하와 저평가에 대해서는 Jerome Silbergeld and Amy McNair, "Translators' Introduction" to Yu Feian, *Chinese Painting Colors*, pp. ix-xiv 참조.

64) Lee, "Wang Hui's 'Summer Mountains, Misty Rain,'" pp. 35-36에는 畢瀧 編, 『淸暉閣贈貽尺牘』(1784), 下 24a-b의 내용이 인용되어 있다.

65) Siren, *Chinese Painting: Leading Masters and Principles*, pp. 75, 79-80. 휘종徽宗이 "거의 천폭千幅에 가깝게" 그의 재위 기간에 일어난 상서로운 현상들을 그렸다는 정보는 鄧椿, 『畫繼』, 卷 1, p. 3에 수록되어 있으며 Julia Murray, "Welcoming the Imperial Carriage and Its Colophon"에 인용되어 있다. 또한 Peter Sturman, "Cranes Above Kaifeng," pp. 33-68 참조.

66) 주 16 참조.

67) Cahill, *Three Alternative Histories of Chinese Painting*, pp. 18-22; Wai-kam Ho, *Eight Dynasties of Chinese Painting*, pp. 78-80에 실려 있는 양해梁楷(13세기 초에 활동) 전칭傳稱의 〈직도織圖〉에 대한 설명문 참조. 또한 Thomas Lawton, *Chinese Figure Painting*, pp. 54-57에 실린 원나라의 화가 정계程棨가 그린 프리어갤러리The Freer Gallery of Art 소장본 참조. 이 그림의 진정한 기원은 아마도 앞에서 이야기한 〈수산도搜山圖〉의 기원과 같은 것 같다. 〈수산도〉는 손사호孫四皓를 위해 그의 집에 거주하던 화가인 고익高益(10세기 후반에 활동)이 그렸으며 황제에게 진상하기 위한 그림이었다 (*〈수산도〉는 고익이 손사호를 위해 그린 그림이지만 실제로는 손사호가 황제에게 바치기 위해 제작한 그림이었다. 이와 마찬가지로 〈경직도〉는 화공들이 누숙을 위해 그린 그림이지만 사실은 황제인 고종에게 진상하기 위해 누숙이 제작한 그림이었다).

68) Brotherton, "Li Kung-lin and the Long Handscroll Illustrations," pp. 101-2에는 리차드 반하트Richard Barnhart의 이공린에 대한 박사학위 논문이 인용되어 있다.

69) Fong, "The Problem of Forgeries in Chinese Paintings," p. 101.

70) Hou-mei Sung, "From the Min-Che Tradition to the Che School," p. 7. Jang, "Issues … in the Themes of Chinese Court Painting," p. 327에는 李開先(1502-1568), 『中麓畫品』이 인용되어 있다. Rogers et al., *Masterworks of Ming and Qing Painting*, p. 117 참조. 로저스Rogers는 대진의 "대필"이 아마도 단 하나의 그림에만 행해졌을 것으로 추측했다. 아울러 로저스는 사환에게 그림을 그려 달라고 요청했던 네 명의 관료들은 이후 대진이 대필한 사실을 발견하고 화를 냈다고 언급하였다.

71) Shan, "Tendency Toward Mergence," p. 3/8에는 문징명이 그의 아들들과 주랑朱朗을 대필 화가들로 쓴 일이 언급되어 있다. 또한 詹景鳳, 『東圖玄覽編』, 『美術叢書』, 第21輯, 5: 1, 부록, pp. 227-28 참조. 첨경봉詹景鳳(1519-1602)은 문징명의 대필화가들이 사용한 용필법의 졸렬함을 통해 가짜 그림들을 구분해 낼 수 있었다고 하였다.

72) 주신이 당인을 위해 대필을 했다는 것은 16세기에 활동한 두 명의 문인들에 의해 언급되었다. 이들은 바로 하량준何良俊(1506-1573)과 왕세정王世貞이다. 그런데 근래에 당인에 대해 연구한 쟝 자오션Chiang Chao-shen江兆申 등은 이 이야기들이 가짜라고 주장했다(Cahill, *Parting at the Shore*, p. 193, n. 4 참조); Doris Jung Chu Tai, "T'ang Yin, 1470-1524: The Man and His Art," pp. 161-64; Siggstedt, "Zhou Chen," pp. 35-36. 그러나 사실 우리는 모두 무엇을 믿고 무엇을 믿지 않을지, 혹은 어디에 우리의 의문을, 또는 우리의 믿음을 둘지를 우리의 성향에 따라 선택하고 싶어 한다. 이러한 자료들은 중국 화가들에 대한 정보를 얻기 위해 우리가 의존하는 다른 대대수의 자료들에 비해 더(혹은 덜) 믿을 만하지 못한 것이 아니다. 따라서 이러한 의심들(*주신이 당인을 위해 대필을 했다는 것을 언급한 하량준과 왕세정의 기록에 대한 쟝 자오션 등이 제기한 의심들)은 건강한 회의적인 태도에 의한 것이라기보다는 화

가들을 폄훼하려는 모독적 비난으로부터 이들을 구제하려는 학자들의 어떤 의도(나는 이러한 의도의 방향이 잘못되었다고 믿는다)에 의해 발생되는 것 같다(*쟝 자오선과 같은 학자들은 당인이 주신을 대필화가로 활용했다는 것 자체가 당인에 대한 모욕으로 생각했으며 그 결과 하량준과 왕세정의 기록을 의도적으로 무시하고자 했으며 기록 자체도 가짜라고 주장했다. 그러나 하량준과 왕세정의 기록들은 다른 기록들에 비해 그렇게 믿을 만하지 못한 것이 아니다. 즉 이 기록들은 믿을 만한 부분이 있다). 마찬가지로 팔대산인은 사실 진정으로 미친 적이 없었다. 정섭의 가격표도 사실 결코 그 정도는(*그 정도로 상업적인 것은) 아니었다. "양주의 기괴한 화가들," 즉 양주팔괴揚州八怪는 사실 그렇게 이상하거나 기이하지 않았다. 이들은 다른 문인들과 마찬가지였다. (*위의 문제들과 더불어) 한 화가는 다른 화가와 마찬가지로 "직업professional"화가였다는 서술(*화가들 간의 차이를 고려하지 않고 A 화가는 B 화가와 유사한 직업화가였다는 서술) 등등의 문제를 포함해 중국 회화 연구에서 거대한 동질화homogenization(*획일화)를 이루려는 학문적인 욕망은 여전히 나에게는(이에 대해 몇 년 동안 맞서 온 이후에도) 이 분야에 있어서 통탄할 만한 경향 중 하나로 보인다(*기존의 회화사 연구에서 이루어진 성과들과 완전히 다른 새로운 학문적 주장에 대해서 많은 중국회화사 전공 학자들은 보수적인 태도를 보였다. 예를 들면, 대필화가들을 고용할 정도로 명청시대의 문인화가들은 상업화되었다는 주장을 이들은 받아들이지 않았다. 이 점은 매우 통탄할 만하다. 자신들이 선호하는 화가들이 위작을 만들거나 대필화가들을 고용하거나 혹은 그러한 교묘한 사기성 행위에 참여했다는 이야기를 결코 믿지 않는 학자들은 (내가 그랬듯이) (*위의 모든 것을 서슴없이 했던) 고故 장대천張大千(1899-1983)의 행각을 알았어야만 했다. 그는 뛰어난 솜씨와 당당한 태도로 즐거움과 상업적 이익을 위해서 이 게임들(*위작을 만들고 대필화가들을 활용했으며 속여서 그림을 팔았던 행위)을 즐겼다. 미래의 답답한 학자들은 장대천의 속임수도 마찬가지로 고상하게 가려 주어서 그를 매우 기쁘게 해 줄 것 같다.

73) 韓昻 編,『圖繪寶鑑續編』(1519),『畫史叢書』(上海: 商務印書館, 重印, 1934), pp. 123-24.

74) Kim, "Chou Liang-kung," 2: 189. 마사영馬士英과 시림施霖에 대한 주량공의 언급.

75) Daphne Lange Rosenzweig, "Reassessment of Painters ... at the Early Ch'ing Court," p. 80.

76) 陳定山,『春申舊聞』(臺北: 世界文物出版社, 1975), p. 131.

77) 鄭逸梅,『清末民初文壇軼事』(上海: 學林出版社, 1987), p. 75.

78) 徐珂,『清稗類鈔選』(上海: 商務印書館, 1917: 北京, 重印, 1984). 또한 蔣寶齡,『墨林今話』(上海: 掃葉山房, 1925), 卷 6, 7, 12 참조(*1921년이 출간 연도로 되어 있으나 이것은 오기이다).

79) Hsingyuan Tsao, "Art as a Means of Self-Cultivation and Social Intercourse: On the Social Function of Dong Qichang's Art," pp. 61-71. 동기창이 다시 제발을 쓴 그림들에 대한 나의 이야기는 하나의 가설이다. 그러나 그가 그린 그림들과 그 위에 적힌 제발들은 이 가설의 가능성을 강하게 제기해 주고 있다.

80) 번역은 Hsingyuan Tsao, "Art as a Means of Self-Cultivation," p. 62를 일부 수정한 것이다. 인용문은 동기창의『용대별집容臺別集』卷 2에 수록되어 있다. 다른 번역은 Shan, "Tendency Toward Mergence," p. 3/7 참조. 청초淸初의 문인인 주이존朱彝尊(1629-1709)에 따르면 오역吳易은 동기창이 수도에서 봉직했을 때 그의 대필 서예가ghost-calligrapher로 활동했다고 한다(*주이존이 아니라 강소서姜紹書(17세기 중반에 주로 활동)이다. 저자인 케힐은 강소서

참고문헌(영어저작물)

Acker, William. trans. and annotator. *Some T'ang and Pre-T'ang Texts on Chinese Painting*, 2 vols. Leiden: E. J. Brill, Sinica Leidensia, 1954-74.

Alpers, Svetlana. *Rembrandt's Enterprise: The Studio and the Market*. Chicago: University of Chicago Press, 1988.

Alsop, Joseph. *The Rare Art Traditions: The History of Art Collecting and Its Linked Phenomena*. New York: Harper and Row, 1981.

Andrews, Julia. "Popular Imagery in the Art of the Elite: The Case of Cui Zizhong." Paper for College Art Association annual meeting, Chicago, February 14, 1992.

Barnhart, Richard. "Survivals, Revivals, and the Classical Tradition of Chinese Figure Painting," in *Proceedings of the International Symposium on Chinese Painting*, pp. 143-218. Taipei, 1972.

Baxandall, Michael. *Patterns of Intention: On the Historical Explanation of Pictures*. New Haven and London: Yale University Press, 1985.

Bourdieu, Pierre. *Distinction: A Social Critique of the Judgement of Taste*. Richard Nice, trans. London: Routledge and Kegan Paul, 1984.

Brotherton, Elizabeth Chipman. "Li Kung-lin and Long Handscroll Illustrations of T'ao Ch'ien's 'Returning Home.'" Ph. D. dissertation, Princeton University, 1992.

Brown, Claudia. "Some Aspects of Late Yüan Patronage in Suchou." In Chu-tsing Li et al., eds., *Artists and Patrons*, pp. 101-10.

Bryson, Norman. *Vision and Painting: The Logic of the Gaze*. New Haven and London: Yale University Press, 1983.

Bryson, Norman, ed. *Calligram: Essays in New Art History from France*. Cambridge and New York: Cambridge University Press, 1988.

Burkus, Anne. "The Artefacts of Biography in Ch'en Hung-shou's *Pao-lun-t'ang chi*." Ph. D. dissertation, University of California, Berkeley, 1987.

Burkus, Anne. "Invitations to Paint: Chen Hongshou's Birthday Pictures and the Question of His Professional Status." Paper for symposium on "Ming and Ch'ing Painting." Cleveland Museum of Art, May 1989.

Bush, Susan and Christian Murck, eds. *Theories of the Arts in China*. Princeton: Princeton University Press, 1983.

Bush, Susan and Hsiao-yen Shih, eds. *Early Chinese Texts on Painting*. Cambridge: Harvard University Press, 1985.

Cahill, James. *The Compelling Image: Nature and Style in Seventeenth-Century Chinese Painting*. Cambridge: Harvard University Press, 1982.

Cahill, James. "Confucian Elements in the Theory of Painting." In Arthur F. Wright, ed., *The*

Laing, Ellen Johnston. "Women Painters in Traditional China." In Marsha Weidner, ed., *Flowering in the Shadows: Women in the History of Chinese and Japanese Painting*, pp. 81-101. Honolulu: University of Hawaii Press, 1990.

Lawton, Thomas. *Chinese Figure Painting*. Washington, D.C.: Freer Gallery of Art, Smithsonian Institution, 1973.

Ledderose, Lothar. "Subject Matter in Early Chinese Painting Criticism." *Oriental Art*, n. s. 19, no. 1 (Spring 1973), 69-81.

Lee, Marion Sung-hua. "Wang Hui's 'Summer Mountains, Misty Rain' (dated 1668): A Seventeenth-Century Invocation." M.A. thesis, University of California, Berkeley, 1990.

Lee, Peihua. "Cloudy Mountains: An Amateur Style Taken by Professional Artists." M.A. thesis, University of California, Berkeley, 1990.

Lee, Rensselaer W. *Ut Pictura Poesis: The Humanistic Theory of Painting*. New York: Norton, 1967.

Lee, Stella. "Art Patronage of Shanghai in the Nineteenth Century." In Chu-tsing Li et al., eds., *Artists and Patrons*, pp. 223-31.

Levenson, Joseph R. "The Amateur Ideal in Ming and Early Ch'ing Society: Evidence from Painting." In John K. Fairbank, ed., *Chinese Thought and Institutions*, pp. 320-41.

Li, Chu-tsing and James C. Y. Watt, eds. *The Chinese Scholar's Studio: Artistic Life in the Late Ming Period*. New York and London: Thames and Hudson, published in association with the Asia Society Galleries, 1987.

Li, Chu-tsing et al., eds. *Artists and Patrons: Some Social and Economic Aspects of Chinese Painting*. A publication of the Kress Foundation Department of Art History, University of Kansas. Kansas City and Seattle: Nelson-Atkins Museum of Art in cooperation with the University of Washington Press, 1989.

Liscomb, Kathlyn. "Wang Fu's Contribution to the Formation of a New Painting Style in the Ming Dynasty." *Artibus Asiae* 49 (1987), pp. 39-78.

Liscomb, Kathlyn. "The Role of Leading Court Officials as Patrons of Painting in the Fifteenth Century." *Ming Studies* 27 (1989), pp. 34-62.

Lovell, Hin-cheung. *An Annotated Bibliography of Chinese Painting: Catalogues and Related Texts*. Michigan Papers in Chinese Studies, no. 16. Ann Arbor: Center for Chinese Studies, University of Michigan, 1973.

Marsh, Robert M. *The Mandarins: The Circulation of Elites in China, 1600-1900*. New York or Glencoe: Free Press of Glencoe, 1961.

Moss, Paul. *The Literati Mode: Chinese Scholar Paintings, Calligraphy, and Desk Objects*. London: Sydney L. Moss, 1986.

Murck, Alfreda. "Yuan Jiang: Image Maker." *Chinese Painting Under the Qianlong Emperor*, vol. 2. *Phoebus* 6, no. 2, pp. 228-59.

Murck, Alfreda and Wen C. Fong, eds. *Words and Images: Chinese Poetry, Calligraphy, and Painting*. New York: Metropolitan Museum of Art, 1991.

Murray, Julia. "Welcoming the Imperial Carriage and Its Colophon: A Monument Recovered." Paper for workshop on "Paintings and Their Colophons," College Art Association meeting, San Francisco, February 1989.

Oertling, Sewall, II. "Patronage in Anhui During the Wan-li Period." In Chu-tsing Li et al., eds., *Artists and Patrons*, pp. 165-76.

Owyoung, Steven D. "The Formation of the Family Collection of Huang Tz'u and Huang Lin." In Chu-tsing Li et al., eds., *Artists and Patrons*, pp. 111-26.

Podro, Michael. *The Critical Historians of Art*. New Haven and London: Yale University Press, 1982.

Pohl, Karl-Heinz. *Cheng Pan-ch'iao: Poet, Painter, and Calligrapher*. Nettetal: Steyler, 1990.

Powers, Martin J. *Art and Political Expression in Early China*. New Haven and London: Yale University Press, 1991.

Rawski, Evelyn S. "Economic and Social Foundations of Late Imperial Culture." In Johnson, Nathan, and Rawski, eds., *Popular Culture in Late Imperial Culture*, pp. 3-33.

Rhi, Ju-hyung. "The Subjects and Context of Chinese Birthday Paintings." M.A. thesis, University of California, Berkeley, 1986.

Riely, Celia Carrington. "Tung Ch'i-ch'ang (1555-1636) and the Interplay of Politics and Art." A Chinese translation appeared in *Duoyun* 23 (1989), no. 4, pp. 97-108.

Riely, Celia Carrington. "Tung Ch'i-ch'ang's Life." In Wai-kam Ho, ed., *The Century of Tung Ch'i-ch'ang*, 2: 387-457.

Rogers, Howard. "Hu Ching's *Kuo-ch'ao yüan-hua lu* and the Ch'ing Imperial Collection of Paintings." Manuscript.

Rogers, Howard et al. John Stevenson, ed. Introduction by Sherman E. Lee. *Masterworks of Ming and Qing Painting from the Forbidden City*. Lansdale: International Arts Council, 1988.

Ropp, Paul S., ed. *Heritage of China: Contemporary Perspectives on Chinese Civilization*. Berkeley and Oxford: University of California Press, 1990.

Rosenzweig, Daphne Lange. "Reassessment of Painters and Paintings at the Early Ch'ing Court." In Chu-tsing Li et al., eds., *Artists and Patrons*, pp. 75-86.

Rowe, William T. "Modern Chinese Social History." In Paul S. Ropp, ed., *Heritage of China*, pp. 242-62.

Rudolph, Richard. "Kuo Pi and His Diary." *Ars Orientalis* 3 (1959), pp. 175-88.

Ruitenbeeck, Klaas. "Gao Qipei and the Art of Finger Painting." *Proceedings of the International Colloquium on Chinese Art History*, July 20-24, 1991. Part I : *Painting and Calligraphy*. 2 vols. Taipei: National Palace Museum.

Sensabaugh, David. "Guests at Jade Mountain: Aspects of Patronage in Fourteenth-Century K'un-shan." In Chu-tsing Li et al., eds., *Artists and Patrons*, pp. 93-100.

Sensabaugh, David. "Life at Jade Mountain: Notes on the Life of the Man of Letters in Four-

teenth-Century Wu Society." In *Suzuki Kei Sensei kanreki kinen Chûgoku kaiga-shi ronshû* (Essays on Chinese Painting: Festschrift for Professor Suzuki Kei), pp. 45-69. Tokyo: 1981.

Shan, Guoqiang. "The Tendency Toward Mergence of the Two Great Traditions in Late Ming Painting." In Wai-ching Ho, ed., *Proceedings of the Tung Ch'i-ch'ang International Symposium*, pp. 3/1-3/28.

Siggstedt, Mette. "Zhou Chen: The Life and Paintings of a Ming Professional Artist." *Bulletin of the Museum of Far Eastern Antiquities*, no. 54 (1982), pp. 1-239.

Silbergeld, Jerome. "Chinese Concepts of Old Age and Their Role in Chinese Painting, Painting Theory, and Criticism." *Art Journal* 46, no. 2 (Summer 1987), pp. 103-14.

Silbergeld, Jerome. *Chinese Painting Style: Media, Methods, and Principles of Form*. Seattle: University of Washington Press, 1982.

Silbergeld, Jerome. "Kung Hsien: A Professional Chinese Artist and His Patronage." *Burlington Magazine*, no. 940 (July 1981), pp. 400-410.

Silberged, Jerome and Amy McNair. "Translators' Introduction" to Yu Feian, *Chinese Painting Colors: Studies of Their Preparation and Application in Traditional and Modern Times*, pp. ix-xiv. Seattle: University of Washington Press, 1988.

Siren, Osvald. *Chinese Painting: Leading Masters and Principles*. 7 vols. London and New York: Lund Humphries and Ronald Press, 1956-58.

Sivin, Nathan. "Ailment and Cure in Traditional China: A Study of Classical and Popular Medicine Before Modern Times, with Implications for the Present." Manuscript, courtesy of the author.

Skinner, William, ed. *The City in Late Imperial China*. Stanford: Stanford University Press, 1977.

Soong, James. "A Visual Experience in Nineteenth-Century China: Jen Po-nien (1840-1895) and the Shanghai School of Painting." Ph. D. dissertation, Stanford University, 1977.

Soper, Alexander. "Standards of Quality in Northern Sung Painting." *Archives of the Chinese Art Society of America* 11 (1957), pp. 8-15.

Soper, Alexander. *Textual Evidence for the Secular Arts of China in the Period from Liu Sung through Sui*. Ascona: *Artibus Asiae* Publishers, 1967.

Soper, Alexander, trans. *Kuo Jo-Hsü's Experiences in Painting (T'u-hua chien-wen chih): An Eleventh-Century History of Chinese Painting*. Washington, D.C.: American Council of Learned Societies, 1951.

Spence, Jonathan D. *The Death of Woman Wang*. 1978; reprint, New York: Penguin Books, 1979.

Spence, Jonathan D. "Western Perceptions of China from the Late Sixteenth Century to the Present." In Paul S. Ropp, ed., *Heritage of China*, pp. 1-14.

Strassberg, Richard. *The World of K'ung Shang-jen : A Man of Letters in Early Ch'ing Chi-

na. New York: Columbia University Press, 1983.

Sturman, Peter. "Cranes Above Kaifeng: The Auspicious Image at the Court of Huizong." *Ars Orientalis* 20 (1990), pp. 33-68.

Sullivan, Michael. "Some Notes on the Social History of Art." In *Proceedings of the International Conference on Sinology*, Section on History of Art, Taipei, Academia Sinica, 1982, pp. 159-70.

Sung, Hou-mei. "From the Min-Che Tradition to the Che School (Part 2). Precursors of the Che School: Hsieh Huan and Tai Chin." *Ku-kung hsüeh-shu chi-k'an* (National Palace Museum Quarterly) 7: 1 (Autumn 1989), pp. 127-32; English text, pp. 1-15.

Suzuki Kei Sensei kanreki kinen Chûgoku kaiga-shi ronshû (Essays on Chinese Painting: Festschrift for Professor Suzuki Kei). Tokyo: 1981.

Tai, Doris Jung Chu. "T'ang Yin, 1470-1524: The Man and his Art." Ph. D. dissertation, University of Pittsburgh, 1979.

Tang, Weikuen. "A Study of the Patronage and Meaning of Yü Chih-ting's Portrait Paintings." Manuscript, qualifying paper, 1988.

Tsao, Hsingyuan. "Art as a Means of Self-Cultivation and Social Intercourse: On the Social Function of Dong Qichang's Art." M.A. thesis, University of California, Berkeley, 1991.

Tsao, Hsingyuan. "Dong Qichang and Li Rihua: Literati Ideals and Socioeconomic Realities," pp. 21-22. Paper for seminar on "The Painter's Practice in China," University of California, Berkeley, Fall 1989.

Tseng, Yu-ho Ecke. "A Reconsideration of 'Ch'uan-mo I-hsieh,' the Sixth Principle of Hsieh Ho." *Proceedings of the International Symposium on Chinese Painting*, pp. 313-333. Taipei, 1972.

van Briessen, Fritz. *The Way of the Brush: Painting Techniques of China and Japan*. 7th ed. Rutland, Vt.: C. E. Tuttle, 1974.

van der Sprenkel, Sybille. "Urban Social Control." In William Skinner, ed., *The City in Late Imperial China*.

van Gulik, Robert H. *Chinese Pictorial Art as Viewed by the Connoisseur*. Rome: Istituto Italiano per il Medio ed Estremo Oriente, 1958.

Vinograd, Richard. *Boundaries of the Self: Chinese Portraits, 1600-1900*. Cambridge: Cambridge University Press, 1992.

Vinograd, Richard. "Family Properties: Personal Context and Cultural Pattern in Wang Meng's Pien Mountains of 1366." *Ars Orientalis* 8 (1982), pp. 1-29.

Wakeman, Frederic, Jr. *The Great Enterprise: The Manchu Reconstruction of Imperial Order in Seventeenth-Century China*. 2 vols. Berkeley: University of California Press, 1985.

Waley, Arthur. *A Catalogue of Paintings Recovered from Tun-huang by Sir Aurel Stein, K. C. I. E.* Preserved in the Subdepartment of Oriental Prints and Drawings in the British Museum, and in the Museum of Central Asian Antiques, Delhi, India. London: Trustees

of the British Museum and the government of India, 1931.

Wang Fangyu and Richard Barnhart. *Master of the Lotus Garden: The Life and Art of Bada Shanren*. New Haven: Yale University Press, 1990.

Watt, James C. Y. "The Literati Environment." In Chu-tsing Li and James C. Y. Watt, eds., *The Chinese Scholar's Studio*, pp. 1-22.

Weidner, Marsha et al., eds. *Views from the Jade Terrace: Chinese Women Artists, 1300-1912*. Bloomington: Indiana University Press, 1988.

Wilson, Marc F. and Kwan S. Wong. *Friends of Wen Cheng-ming: A View from the Crawford Collection*. New York: China House Gallery, 1975.

Wittkower, Margot and Rudolf Wittkower. *Born Under Saturn: The Character and Conduct of the Artist*. London: Weidenfeld and Nicolson, 1963.

Wong, Kwan S. "Hsiang Yüan-pien and Suchou Artists." In Chu-tsing Li et al., eds., *Artists and Patrons*, pp. 155-58.

Wu, Marshall. "Jin Nong: The Eccentric Painter with a Wintry Heart." In Ju-hsi Chou and Claudia Brown, eds., *Chinese Painting Under the Qianlong Emperor*, pp. 272-94.

Wu, William Ding Yee. "Kung Hsien (ca. 1619-1689)." Ph. D. dissertation, Princeton University, 1979.

Wu, William Ding Yee. "Kung Hsien's Style and His Sketchbooks." *Oriental Art* n. s. 16, no. 1 (Spring 1970), pp. 72-80.

Yang Boda. "The Development of the Ch'ien-lung Painting Academy." In Alfreda Murck and Wen C. Fong, eds., *Words and Images*, pp. 333-56.

Yang Xin. *Ch'eng Cheng-k'uei*. Shanghai, 1982. In Chung-kuo hua-chia ts'ung-shu series.

Yao, Dajuin. "The Pleasure of Reading Drama: Illustrations to the Hongzhi Edition of *The Story of the Western Wing*." In Wang Shifu, *The Moon and the Zither: The Story of the Western Wing*, pp. 437-68. Ed. and trans. by Stephen H. West and Wilt L. Idema. Berkeley: University of California Press, 1991.

Yuhas, Louise. "Wang Shih-chen as Patron." In Chu-tsing Li et al., eds., *Artists and Patrons*, pp. 139-54.

그림목록

제1장

도 1.1. 정민鄭旼(1633-1683), 〈고목위교도古木危橋圖〉, 종이에 수묵水墨, 25.5×40.5cm, 홍콩 劉
均量(劉作籌) 소장.

도 1.2. 정민, 〈관폭도觀瀑圖〉, 《서락기유도책西樂紀遊圖冊》, 1673년, 12엽葉 중 1엽, 종이에 수묵,
21.3×20cm, 상해박물관.

도 1.3. 조맹부趙孟頫(1254-1322), 〈난죽석도蘭竹石圖〉, 비단에 수묵, 44.6×33.5cm, 상해박물관.

도 1.4. 오빈吳彬(1543년경-1626년경), 〈산음도상도山陰道上圖〉, 부분, 1608년, 미만종米萬鍾
(1570-1628)에게 그려 준 그림, 종이에 수묵담채水墨淡彩, 31.8×862.2cm, 상해박물관.

도 1.5. 주탑朱耷(팔대산인八大山人, 1626-1705), 〈애상생화도崖上生花圖〉, 1692년, 4폭幅 병풍
중 1폭, 비단에 수묵, 매 폭 161.8×42.4cm, 상해박물관.

도 1.6. 전傳 동원董源(962년 사망), 〈한림중정도寒林重汀圖〉, 비단에 수묵담채, 181.5×116.5cm,
일본 니시노미야시(西宮市) 쿠로카와고문화연구소黑川古文化研究所, 그림 위에 동기창董
其昌(1555-1636)의 제지題識가 있음.

도 1.7. 온일관溫日觀(남송, 13세기), 〈포도도葡萄圖〉, 종이에 수묵, 31.2×83cm, 징위앤자이景元齋
컬렉션(*James Cahill Collection), 버클리Berkeley.

도 1.8. 진홍수陳洪綬(1598-1652), 〈교송선수도喬松仙壽圖〉, 1635년, 비단에 수묵채색水墨彩色,
202.1×97.8cm, 타이페이臺北 국립고궁박물원國立故宮博物院.

도 1.9. 마식馬軾(?-1457년 이후), 〈추강홍안도秋江鴻雁圖〉, 종이에 수묵, 19.5×42.2cm, 『淮安明墓
出土書畫』(北京: 文物出版社, 1988), 도판 7.

도 1.10. 왕악王諤(1462년경-1541년경), 〈사사키 나가하루佐々木永春 송별도送別圖[送源永春還國
詩畫卷]〉, 종이에 수묵, 높이 29.7cm, 오사카 와다 칸지和田完二 소장, 『美術研究』221호
(1962년 3월호).

도 1.11. 오위吳偉(1459-1508), 〈용강별의도龍江別意圖〉, 종이에 수묵, 32×128.5cm, 산동성박
물관.

도 1.12. 예찬倪瓚(1301-1374), 〈죽석상가도竹石霜柯圖〉, 종이에 수묵, 73.8×34.7cm, 상해박물관.

도 1.13. 진홍수, 〈도연명고사도陶淵明故事圖〉, 부분, 1650년, 종이에 수묵담채, 30.3×308cm, 호놀
룰루미술관(Honolulu Academy of Arts [Honolulu Museum of Art])(유물 등록 번호
1912.1).

도 1.14A. 심전沈銓(1682-1762년 이후), 〈송학도松鶴圖〉, 비단에 수묵채색, 170×90cm, 周懷民 소장.

도 1.14B. 이선李鱓(1686-1762), 〈송학도松鶴圖〉, 황옹黃翁의 70세 생일을 기념해 그려짐, 종이에 수
묵채색, 181×94.5cm, 광동성박물관.

도 1.15A. 주지면周之冕(17세기 초에 활동), 〈쌍연원앙도雙燕鴛鴦圖〉, 비단에 수묵채색, 186.5×
91cm, 북경 고궁박물원故宮博物院.

도 1.15B. 임이任頤(1840-1896), 〈송목쌍조도松木雙鳥圖〉, 1888년, 종이에 수묵채색, 177.8×95.3cm, 뉴욕 Alice Boney 구장舊藏.

도 1.16. 정섭鄭燮(1693-1765), 〈죽석도竹石圖〉, 1751년, 종이에 수묵. 뉴욕 Alice Boney 구장舊藏.

도 1.17. 금농金農(1687-1764), 〈매수화개도梅樹花開圖〉, 종이에 수묵채색, 130.3×28.5cm, 프리어 갤러리Freer Gallery of Art, Washington D.C.(유물 등록 번호 65.10).

도 1.18. 왕몽王蒙(1308-1385), 〈청변은거도靑卞隱居圖〉, 1366년, 종이에 수묵, 140.6×42.2cm, 상해박물관.

도 1.19. 문징명文徵明(1470-1559), 〈별덕부도別德孚圖〉, 1555년, 종이에 수묵, 54.1×41.3cm, 상해박물관.

도 1.20. 작자 미상(과거에 동원董源으로 전칭됨), 〈동천산당도洞天山堂圖〉, 원말元末 또는 명초明初, 종이에 수묵채색, 183.2×121.2cm, 타이페이 국립고궁박물원.

도 1.21. 도 1.20의 세부.

도 1.22. 하징何澄(14세기 초에 활동), 〈귀장도歸庄圖〉, 14세기 초(제지題識 연대 1309년), 종이에 수묵. 41×723.8cm, 길림성박물관.

도 1.23. 당인唐寅(1470-1523), 〈야정애서도野亭靄瑞圖〉, 부분, 종이에 수묵채색, 26.4×123.3cm, 뉴욕 Marie-Helene and Guy Weil컬렉션.

제2장

도 2.1. 중국 가옥 내부의 중당中堂 전경. 따이녠츠戴念慈 회도繪圖(R. H. van Gulik, Chinese Pictorial Art as Viewed by the Connoisseur (New York: Hacker Art Books, 1981), fig. 3).

도 2.2. 남영藍瑛(1585-1664)·진우윤陳虞胤(17세기 중반에 활동), 〈강위도리도講幃桃李圖〉, 부분, 1652년, 12폭 연병聯屛, 매 폭 187×51.5cm, 1983년 6월 뉴욕 크리스티즈 경매 도록(Christie's auction catalog, New York, June 23, 1983), 687번.

도 2.3. 구영仇英(1494년경-1552년경), 〈도화원도桃花源圖〉, 비단에 수묵채색, 175×66.7cm, 천진박물관.

도 2.4. 공현龔賢(1618-1689), 〈하산과우도夏山過雨圖〉, 비단에 수묵, 141.9×57.6cm, 남경박물원.

도 2.5. 전곡錢穀(1508-1578년경), 〈경구京口〉, 《기행도책紀行圖冊》, 32엽 중 1엽, 종이에 수묵담채, 매 엽 28.5×39.1cm, 타이페이 국립고궁박물원.

도 2.6. 비단욱費丹旭(1801-1850), 〈초강상공장군상楚江上公將軍像〉, 1848년, 종이에 수묵채색, 174×97cm, 광동성박물관.

도 2.7. 임웅任熊(1820-1857), 〈원중사녀園中仕女〉, 《요섭시의도책姚燮詩意圖冊》, 120엽 중 1엽, 종이에 수묵채색, 매 엽葉 27.3×32.5cm, 북경 고궁박물원.

도 2.8. 화암華嵒(1682-1756), 〈송학도松鶴圖〉, 1754년, 비단에 수묵채색, 192.5×136cm, Victoria Contag 구장舊藏.

도 2.9. 해강奚岡(1746-1803), 〈추산연애도秋山煙靄圖〉, 1799년, 종이에 수묵, 130.2×31.4cm,

호놀룰루미술관(Honolulu Academy of Arts [Honolulu Museum of Art])(Mitchell Hutchinson 부부 기증).

도 2.10. 작자 미상, 〈신년화등시장도新年花燈市場圖〉 중 '그림과 골동품을 파는 상점' 장면, 분본粉本 두루마리의 부분, 종이에 수묵, 높이 29cm, 상해박물관.

도 2.11. 주심周璕(1649-1729), 〈운룡도雲龍圖〉, 비단에 수묵, 131.5×74.6cm, 청도시박물관青島市博物館.

도 2.12. 진매陳玫(18세기 전반에 활동) 등, 〈청명상하도淸明上河圖〉 중 '그림과 골동품 판매 시장' 부분, 1736년, 비단에 수묵채색, 35.6×1152.8cm, 타이페이 국립고궁박물원.

도 2.13. 정정규程正揆(1604-1676), 〈강산와유도江山臥遊圖〉(150번째 〈강산와유도〉), 부분, 1662년, 종이에 수묵담채, 높이 36.8×921.7cm, 로스앤젤레스카운티미술관Los Angeles County Museum of Art(유물 등록 번호 M.75.25).

도 2.14. 동기창董其昌(1555-1636), 〈서암효급도西巖曉汲圖〉, 1607년(1607년과 1611년에 쓴 동기창의 제발), 비단에 수묵담채, 117×46cm, 북경 고궁박물원.

도 2.15. 작자 미상(과거에 조창趙昌[10세기 후반에 활동]으로 전칭됨), 〈사생협접도寫生蛺蝶圖〉, 부분, 종이에 수묵채색, 높이 27.7cm, 북경 고궁박물원.

도 2.16. 금농, 〈묵죽도墨竹圖〉, 1770년, 종이에 수묵, 99.2×36.8cm, 일본 쿄토 사카모토 고로坂本五郞 소장.

도 2.17. 육위陸�(1716년 사망), 〈고원행려도高原行旅圖〉, 종이에 수묵채색, 61.2×50.4cm, 남경박물원.

도 2.18. 위지황魏之璜(1568-1645년 이후), 〈천암경수도千巖競秀圖〉, 1604년, 종이에 수묵채색, 높이 32.5cm, 상해박물관.

도 2.19. 장순張恂(17세기 후반에 활동), 〈산수도山水圖〉, 1682년, 86×40.6cm, 유타니씨湯谷氏 구장舊藏. 內藤虎次郎 編, 『淸朝書畫譜』(大阪: 博文堂, 1926), 도판 32.

도 2.20. 석도石濤(1642-1708), 〈죽란송도竹蘭松圖〉, 부분, 12폭 병풍, 종이에 수묵, 매 폭 195×49.5cm, 타이페이 국립고궁박물원.

도 2.21. 만수기萬壽祺(1603-1652), 〈산수도山水圖〉, 1650년, 18엽으로 된 서화책書畫冊 중 1엽, 종이에 수묵, 25.8×17cm, 프린스턴대학교박물관Princeton University Art Museum(유물 등록 번호 68-206).

도 2.22. 진홍수, 〈춘풍협접도春風蛺蝶圖〉, 1651년, 비단에 수묵채색, 24.6×150.9cm, 상해박물관.

도 2.23. 서위徐渭(1521-1593), 〈잡화권雜畫卷〉, 1580년, 종이에 수묵, 높이 28.5cm, 상해박물관.

도 2.24. 진홍수, 〈지선사녀도持扇仕女圖〉, 종이에 수묵채색, 홍콩 陳仁濤(J. D. Chen) 구장舊藏.

도 2.25. 황신黃愼(1687-1766), 〈지금사녀도持琴仕女圖〉, 1754년, 종이에 수묵, 현재 소장처 미상(『藝苑掇英』 8 (1980년 3월), p. 6).

도 2.26. 최자충崔子忠(?-1644), 〈행원송객도杏園送客圖〉, 1638년, 비단에 수묵채색, 148.8×51.4cm, Nicholas Cahill 소장(Madison, Wisconsin).

도 2.27. 작자 미상, 〈수산도搜山圖〉, 남송 말기 또는 원나라 시기(13-14세기), 부분, 비단에 수묵채색, 53.3×533cm, 북경 고궁박물원.

도 2.28. 방倣 당인, 〈협구대강도峽口大江圖〉, 도책圖冊 중 1엽, 비단에 수묵채색, 36.8×59.5cm, Wan-go H. C. Weng翁萬戈 소장, Lyme, New Hampshire.

도 2.29. 장풍張風(1628년경-1662년경에 주로 활동), 〈산수도山水圖〉, 12엽으로 된《산수도책山水圖冊》중 1엽, 종이에 수묵, 15.4×22.9cm, 뉴욕 메트로폴리탄박물관(Metropolitan Museum of Art, New York)(1987년 더글라스 딜론Douglas Dillon 기증품, 유물 등록 번호 1987.408.2k).

제3장

도 3.1. 예찬, 〈강정산색도江亭山色圖〉, 1368년, 종이에 수묵, 82.2×34cm, 당씨唐氏 가족컬렉션 (Collection of the Tang Family).

도 3.2. 문징명, 〈방황공망석벽비홍도倣黃公望石壁飛虹圖〉, 종이에 수묵, 65.5×40.9cm, 상해박물관.

도 3.3. 전곡, 〈산가작수도山家勺水圖〉, 1573년, 종이에 수묵채색, 86×30cm, 상해박물관.

도 3.4. 사빈謝彬(1601-1681), 〈인물도人物圖〉(남영藍瑛[1585-1664]이 바위를 그리고 제승諸升 [1618-?]이 대나무를 그림), 비단에 수묵채색, 133×49cm, 북경 고궁박물원.

도 3.5. 진홍수, 〈선문군수경도宣文君授經圖〉, 1638년, 비단에 수묵채색, 173.7×55.6cm, 미국 클리블랜드미술관(Cleveland Museum of Art)(유물 등록 번호 61.89).

도 3.6. 당인, 〈동리상국도東籬賞菊圖〉, 종이에 수묵채색, 134×62.6cm, 상해박물관.

도 3.7. 원강袁江(1680년경-1730년경에 활동), 〈동원도東園圖〉, 부분, 비단에 수묵채색, 59.8×370.8cm, 상해박물관.

도 3.8. 전傳 심주沈周(1427-1509), 〈동장도東庄圖〉, 도책圖冊 중 1엽, 종이에 수묵채색, 높이 27.7cm, 소주박물관蘇州博物館.

도 3.9. 진홍수, 〈삼송도三松圖〉, 비단에 수묵채색, 154×49.5cm, 광주시박물관廣州市博物館.

도 3.10. 서위, 〈의연도擬鳶圖〉(혹은 〈풍연도風鳶圖〉), 종이에 수묵, 32.4×160.8cm, 상해박물관.

도 3.11. 왕삼석王三錫(1716-?), 〈추강안영도秋江雁影圖〉, 1785년, 종이에 수묵담채, 일본 토쿄東京 張允中 구장舊藏.

도 3.12. 냉매冷枚(18세기 초·중엽에 활동), 〈춘궁도春宮圖〉, 도책圖冊 중 1엽, 비단에 수묵채색, 29.2×28.5cm, Sydney L. Moss Ltd. 소장.

도 3.13. 민정閔貞(1730-1788), 〈파위조상巴慰祖像〉, 부분, 종이에 수묵채색, 103.5×31.6cm, 북경 고궁박물원.

도 3.14. 진홍수, 〈연석도蓮石圖〉, 부분, 종이에 수묵, 151.4×61.9cm, 상해박물관.

도 3.15. 나빙羅聘(1733-1799), 〈원매상袁枚像〉, 원매의 제발, 1781년, 종이에 수묵채색, 158.7×66.1cm, 쿄토국립박물관(시마다 슈지로島田修二郎 구장舊藏).

도 3.16. 낭세녕郎世寧Giuseppe Castiglione(1688-1766), 〈백준도百駿圖〉(분본粉本 또는 초본草本), 부분, 종이에 수묵, 94×789.3cm, 뉴욕 메트로폴리탄박물관(유물 등록 번호 1991.134).

도 3.17. 낭세녕, 〈백준도〉, 부분, 비단에 수묵채색, 94.5×776.2cm, 타이페이 국립고궁박물원.

도 3.18. 전혜안錢慧安(1833-1911), 〈종규해매야유도鐘馗偕妹夜遊圖〉, 부채 그림, 분본, 종이에 수묵, 『鐘馗百圖』(廣州, 1990), 도판 28.

도 3.19. 이일화李日華(1565-1635), 〈방자구추산서옥도倣子久秋山書屋圖〉, 10엽 도책圖冊 중 제7
엽(5엽은 그림, 5엽은 글씨), 종이에 수묵, 높이 25.8cm, 타이페이 林伯壽 소장, 『蘭千山館書
畫』(東京, 1978), 제39번째 작품(no. 39).

도 3.20. 오성증吳省曾(18세기 중반에 활동), 〈혜황상嵇璜像〉, 부분, 1766년, 종이에 수묵채색, 179×
78.3cm, 남경박물원.

도 3.21. 작자 미상, 〈갈인량상葛寅亮像〉, 명나라 말기, 절강성浙江省 출신의 인물들을 그린 12장의
초상화가 들어 있는 도책圖冊 중 1엽, 종이에 수묵채색, 41.6×26.7cm, 남경박물원.

도 3.22. 작자 미상, 〈백묘고白描稿〉(불화 분본), 부분, 당나라 8세기?, 종이에 수묵, 대략 30×179cm,
파리 국립도서관(Bibliothèque Nationale, Paris).

도 3.23. 전傳 무종원武宗元(1050년 사망), 〈조원선장도朝元仙杖圖〉, 부분, 비단에 수묵, 높이
40.6cm, 뉴욕 C. C. Wang컬렉션.

도 3.24. 작자 미상(과거에 오도자吳道子로 전칭됨), 〈운중선인도雲中仙人圖〉, 송대宋代 또는 원대
元代, 옛 그림을 모사한 분본 도책圖冊 중 1엽, 종이에 수묵, 시카고 Juncunc컬렉션. 『道子
墨寶』(北京, 1963), 도판 4.

도 3.25. 고견룡顧見龍(1606-1687년경), 〈다경多景〉, 《모고분본책摹古粉本冊》46엽 중 1엽, 종이에
수묵, 30.2×18.8cm, 넬슨-애트킨스미술관(Nelson-Atkins Museum of Art, Kansas City)
(유물 등록 번호 59-24/14).

도 3.26. 전傳 호괴胡瓌(10세기에 활동), 〈목마도牧馬圖〉, 비단에 수묵(담채?), 타이페이 국립고궁박
물원.

도 3.27. 동기창, 〈산석도山石圖〉, 《동문민화고책董文敏畫稿冊》20엽 중 1엽, 고사기高士奇(1645-
1704) 제발, 종이에 수묵, 18.1×25.6cm, 보스톤미술관(Museum of Fine Arts, Boston)(유
물 등록 번호 39.35, Otis Norcross Fund).

도 3.28. 방倣 예찬, 〈묵수도墨樹圖〉, 《예찬화보책倪瓚畫譜冊》10엽 중 1엽, 종이에 수묵, 매 엽
23.6×14.2cm, 타이페이 국립고궁박물원.

도 3.29. 주신周臣(1450년경-1536년경), 〈유맹도流氓圖〉, 본래 이 그림은 화첩이었으나 현재는 두루
마리로 표구됨, 종이에 수묵채색, 높이 31.9cm, 클리블랜드미술관(유물 등록 번호 64.94).

도 3.30. 황전黃筌(?-965), 〈사생진금도寫生珍禽圖〉, 비단에 수묵채색, 41.5×70.8cm, 북경 고궁박
물원.

도 3.31. 작자 미상, 〈백마도百馬圖〉, 당나라 혹은 후대後代, 부분, 높이 26.7cm, 북경 고궁박물원.

도 3.32. 진홍수, 〈오용吳用〉, 〈소양蕭讓〉, 《수호엽자水滸葉子》, 1630년대, 목판화, 『明陳洪綬水滸葉
子』(上海, 1979).

도 3.33. 왕가진汪家珍(17세기 중·후반에 활동), 〈대규대사도戴逵對使圖〉, 1667년, 종이에 수묵,
115×63cm, 홍콩 劉均量(劉作籌) 소장.

도 3.34. 이일화, 〈산수도〉, 부분, 종이에 수묵, 높이 21.5cm, 토쿄 마유야마 류센도繭山龍泉堂 구장
舊藏, 『國華』791(1958년 2월), 도판 5.

도 3.35. 고기패高其佩(1672-1734), 〈종규도鍾馗圖〉, 지두화指頭畫, 종이에 수묵채색, 136.5×
72.6cm, UC버클리대학박물관(University Art Museum, University of California,
Berkeley)(*현재는 The UC Berkeley Art Museum and Pacific Film Archive)(유물 등
록 번호 1967.24).

도 3.36A. 진홍수·엄담嚴湛, 〈여선도女仙圖〉, 비단에 수묵채색, 172.5×95.5cm, 북경 고궁박물원.

도. 3.36B. 진홍수, 〈선인헌수도仙人獻壽圖〉, 비단에 수묵채색, 타이페이 국립고궁박물원.

도. 3.36C. 진홍수, 〈여선도女仙圖〉, 북경 염황예술관炎黃藝術館.

도 3.37. 진홍수·엄담·이원생李畹生, 〈하천장행락도何天章行樂圖〉, 비단에 수묵채색, 높이 35cm, 소주박물관.

도 3.38. 왕역王易(1333-?)·예찬, 〈양죽서고사소상楊竹西高士小像〉, 부분, 종이에 수묵, 27.7× 88.8cm, 북경 고궁박물원.

제4장

도 4.1. 작자 미상(요대遼代[10-11세기]?), 〈추림군록도秋林群鹿圖〉, 부분, 비단에 수묵채색, 118.4×63.8cm, 타이페이 국립고궁박물원.

도 4.2. 작자 미상(10세기? 과거에 서희徐熙[975년 전에 사망]로 전칭됨), 〈설죽도雪竹圖〉, 비단에 수묵, 151.1×99.2cm, 상해박물관.

도 4.3. 작자 미상, 〈헤이지 모노가타리 에마키-후지와라 노 노부요리藤原信頼와 미나모토 노 요시토모源義朝의 산죠도노 야습(平治物語絵巻 三条殿夜討巻)〉, 부분, 13세기 후반, 종이에 수묵채색, 41.3×700.3cm, 보스톤미술관(Museum of Fine Arts, Boston, Fenollosa-Weld Collection).

도 4.4. 임이任頤(1840-1896), 〈종규살귀도鍾馗殺鬼圖〉, 1882년, 종이에 수묵채색, 葉淺予 소장, 『鍾馗百圖』(廣州, 1990), 도판 34.

도 4.5. 작자 미상(송대, 11세기 또는 12세기), 〈대나무도大儺舞圖〉, 비단에 수묵채색, 67.5×59cm, 북경 고궁박물원.

도 4.6. 작자 미상(남송시대, 13세기?), 〈맹인쟁투도盲人爭鬪圖〉, 비단에 수묵채색, 82×78.6cm, 북경 고궁박물원.

도 4.7. 작자 미상(전傳 위현衛賢[10세기에 활동]), 〈갑구반차도閘口盤車圖〉, 부분, 10-11세기, 53.2×119.3cm, 상해박물관.

도 4.8. 작자 미상, 〈산계수마도山溪水磨圖〉, 부분, 원대元代, 비단에 수묵채색, 153.5×94.3cm, 요령성박물관遼寧省博物館.

도 4.9. 안휘顏輝(1270-1310년에 주로 활동), 〈이철괴상李鐵拐像〉, 원초元初, 비단에 수묵, 146.5× 72.5cm, 북경 고궁박물원.

도 4.10. 오위, 〈장강만리도長江萬里圖〉, 부분, 1505년, 비단에 수묵담채, 27.8×976.2cm, 북경 고궁박물원.

도 4.11. 당인, 〈이단단도李端端圖〉, 부분, 종이에 수묵채색, 122.5×57.2cm, 남경박물원.

도 4.12. 조맹부趙孟頫(1254-1322), 〈수촌도水村圖〉, 부분, 1302년, 종이에 수묵, 24.9×120.5cm, 북경 고궁박물원.

도 4.13. 조맹부, 〈이양도二羊圖〉, 조맹부의 제발, 종이에 수묵, 25.2×48.4cm, 미국 프리어갤러리(Freer Gallery of Art, Washington D.C., 유물 등록 번호 31.42).

도 4.14. 구영, 〈죽원품고도竹園品古圖〉,《인물고사도책人物故事圖冊》10엽 중 1엽, 비단에 수묵채색, 매 엽 41.1×33.8cm, 북경 고궁박물원.

도 4.15. 우지정禹之鼎(1646년경-1716년경), 〈교래상喬萊像〉, 교래를 그린 3개의 초상화 중 하나, 비단에 수묵채색, 37.4×29.3cm, 남경박물원.

도 4.16. 왕지서汪之瑞(17세기 중엽에 활동), 〈산수도山水圖〉, 1666년, 종이에 수묵, 77.6×42.4cm, 안휘성박물관安徽省博物館.

도 4.17. 공현, 〈호빈초각도湖濱草閣圖〉, 종이에 수묵, 218×82.8cm, 길림성박물관吉林省博物館.

도 4.18. 전선錢選(1235년경-1307년 이전), 〈백련도白蓮圖〉, 종이에 수묵담채, 42×90.3cm, 명明 노 황왕魯荒王 주단朱檀(1370-1390) 묘墓 출토.

도 4.19. 왕휘王翬(1632-1717), 〈관산밀설도關山密雪圖〉, 허도녕許道寧(대략 1030-1067년에 주로 활동)의 위조된 관지款識가 적혀 있음, 비단에 수묵채색, 121.3×81.3cm, 타이페이 국립고궁박물원.

도 4.20. 송宋 휘종徽宗(재위 1101-1125), 〈서학도瑞鶴圖〉, 1112년, 본래 큰 화첩 그림이었으나 현재는 두루마리 그림으로 표구됨, 비단에 수묵채색, 51×138.2cm, 요령성박물관.

도 4.21. 주신, 〈도화원도桃花源圖〉, 1533년, 비단에 수묵채색, 161.2×102.3cm, 소주박물관.

도 4.22. 동기창, 〈요잠발묵도遙岑潑墨圖〉(〈방왕흡이성산수도倣王洽李成山水圖〉), 종이에 수묵, 225.7×75.4cm, 상해박물관.

도 4.23. 동기창(대필代筆?), 〈증가설산수도贈珂雪山水圖〉, 부분, 1626년, 비단에 수묵, 높이 31.8cm, 상해박물관.

도 4.24. 금농, 〈묵매도墨梅圖〉, 1759년, 종이에 수묵, UC버클리대학박물관(University Art Museum, University of California, Berkeley)(*현재는 The UC Berkeley Art Museum and Pacific Film Archive).

도 4.25. 금농, 〈종규도鍾馗圖〉, 1760년, 종이에 수묵채색, 113.3×54.5cm, 상해박물관.

도 4.26. 금농, 〈자화상自畫像〉, 종이에 수묵, 131.3×59.1cm, 북경 고궁박물원.

도. 4.27A. 금농, 〈묵매도墨梅圖〉, 1761년, 운모雲母 가루를 뿌린 종이에 수묵, 안휘성 합비合肥 孫大光 소장, 『四味書屋珍藏書畫集』(合肥, 1989), 도판 128.

도 4.27B. 나빙, 〈묵매도墨梅圖〉, 1762년(또는 1792년), 운모 가루를 뿌린 종이에 수묵. 안휘성 합비 孫大光 소장, 『四味書屋珍藏書畫集』(合肥, 1989), 도판 141.

찾아보기

ㄱ

가설珂雪 26, 287
감풍자甘風子 21, 183
개자원화전芥子園畫傳 212
거절居節 133
건륭제乾隆帝 112, 158
고개지顧愷之 107
고견룡顧見龍 22, 205, 206
고극공高克恭 84
고극명高克明 21, 182
고기패高其佩 23, 221
고덕휘顧德輝 85
고복顧復 287
고봉한高鳳翰 146, 291
고사기高士奇 226
고익高益 155
고정의顧正宜 151
고종高宗 280
고청보顧淸甫 21, 183
공상임孔尙任 109, 153
공현龔賢 21, 104, 135, 171, 177, 266
곽비郭畀 145
곽약허郭若虛 46, 251
곽충서郭忠恕 183
곽희郭熙 155
관동關仝 107, 142
구양수歐陽修 142
구영仇英 101, 103, 129, 131, 143, 166
구주仇珠 23, 216
궁정화원宮廷畫院 64
금농金農 25, 78, 131, 141, 217, 269, 282, 289, 291~294, 298
기념성 회화 18, 87
김홍남金紅男 135

꽌시關係 109, 129

ㄴ

나빙羅聘 22, 190, 192, 295, 298
남영藍瑛 99
낭세녕郎世寧 193
냉매冷枚 187, 216
노만 브라이슨 96, 231
누숙樓璹 280
능담초凌湛初 20, 142

ㄷ

다 빈치 169
단방端方 159
당인唐寅 13, 24, 125, 174, 247, 281, 282
당조명화록唐朝名畫錄 202
당 현종玄宗 225
대규戴逵 213
대리인 16, 18, 119, 164, 270
대우大愚 174
대진戴進 46
대필代筆 15, 24, 227, 276~278, 280~282, 289
대필화가 26, 141, 160, 217, 278, 281, 282, 286, 289, 291, 295
데이비드 센서바우 86
도굉道宏 233
도연명陶淵明 70, 172
동기창董其昌 15, 23, 46, 127, 206, 207, 217, 261, 282, 284, 286, 288, 294, 298
동식董湜 155
동원董元(董源) 57, 82
두목杜牧 180

등춘鄧椿 233

ㄹ

레오나르도 다 빈치 167
렘브란트 26, 53, 292~294
로렌스 시크만 203
루돌프 위트코어(루돌프 비트코버) 167, 169
리차드 반하트 208
리차드 비노그라드 79

ㅁ

마곳 위트코어(마르고트 비트코버) 167, 169
마사영馬士英 282
마식馬軾 64
마원馬遠 142
마원어馬元馭 282
마이클 박산달 178, 255
막료幕僚화가 159
막부幕府 159
막스 뢰어 12, 79
만수기萬壽祺 139
목성沐晟 112
무재茂齋 143
무종원武宗元 21, 182, 201
묵희墨戲 254
문가文嘉 19, 109
문인 엘리트 34
문인-여기화 52, 55, 230
문인-여기화가 52, 254, 265
문인화 250, 263, 271
문인화(여기화餘技畵) 14
문인화가 17, 263, 264
문인화가의 손 253
문진맹文震孟 99
문진형文震亨 98
문징명文徵明 13, 81, 99, 143, 169, 170, 276, 281

미만종米萬鍾 226
미불米芾 78, 265
미우인米友仁 231, 281
민정閔貞 188

ㅂ

바흐 263
반공수潘恭壽 113
방훈方薰 22, 158, 187
배장군裴將軍 150
백거이白居易 157
버쿠스 107
범관范寬 46
범림梵林 177
보암補庵 157
봉주鳳洲 261
부포석傅抱石 297
분본粉本 193, 195, 200, 202, 205
비단욱費丹旭 113, 120

ㅅ

사대부-여기화가 252, 263
사빈謝彬 172
사사표查士標 124
사산수결寫山水訣 196
사생寫生 210
사생화寫生畵 208
사의화寫意畵 17, 18, 65
사충史忠 24, 150, 247
사환謝環 281
살바토르 로사 270
상상인詳上人 153
샨꿔린單國霖 112
서비스 129
서위徐渭 24, 145, 247
서화書畵 216
석도石濤 19, 109, 138, 177

석로石魯 297
선종화禪宗畫 59
섭유년葉有年 26, 287
소식蘇軾 232
소운종簫雲從 111
소장형邵長衡 121
소주蘇州 13, 18
소퍼 239
손사호 155
손위孫位 21, 182
송욱宋旭 61
수장가 41
수화인 127
수화자受畫者 76, 105, 257, 263
스베트라나 앨퍼스 53, 292
스트라빈스키 263
승僧 가설 26, 287
시림施霖 282
신사紳士 260
신사층 264
심덕부沈德符 259, 260
심사충沈士充 26, 287
심주沈周 25, 150, 178, 276
심항길沈恒吉 150
싱위앤 차오Hsingyuan Tsao 284

ㅇ

아속雅俗 258
안녹산安祿山 151
안씨가훈顔氏家訓 250
안지추顔之推 250
알렉산더 소퍼 236
앤 버쿠스 105, 171, 224
앤 클랩 87~90, 125, 170, 171, 174
앨퍼스 293, 294
양이장梁以樟 105
양주화파揚州畫派 74, 141
양죽서楊竹西 226

양해梁楷 24, 247
엄담嚴湛 24, 216, 221
엄숭嚴嵩 155
에른스트 곰브리히 91
에른스트 크리스 246, 248
여기-문인화가 254
여기성餘技性 34, 42, 254
여기화가 265
역군좌易君左 145
역대명화기歷代名畫記 221
역원길易元吉 131, 155
열조시집列朝詩集 287
염려念閭 117
염립본閻立本 250
예찬倪瓚 36, 68, 166, 167, 207, 226, 232,
 257
오관吳寬 89, 150
오기정吳其貞 121, 258, 259
오대징吳大澂 159
오대추吳待秋 144
오도자吳道子 24, 145, 150, 202, 216, 221,
 226, 238, 246
오빈吳彬 46
오역吳易 284
오위吳偉 18, 66, 146, 247
오전승吳殿升 25, 266, 268
오진吳鎭 12
오창석吳昌碩 139, 159, 282
오토 쿠르츠 246, 248
왕가진汪家珍 212
왕감王鑑 152
왕국준王國夋 189
왕몽王蒙 79
왕불王紱 112
왕삼석王三錫 21, 185
왕세무王世懋 171
왕세정王世貞 141, 142, 150, 261
왕소군王昭君 260
왕시민王時敏 157, 158

왕악王諤 18, 66
왕안석王安石 239
왕역王繹 226
왕오王鏊 174
왕원기王原祁 185
왕유王維 151, 221, 259
왕일정王一亭 282
왕자약王子若 270
왕직王直 46, 131
왕초휴王椒畦 227
왕탁王鐸 84
왕휘王翬 116, 157, 158, 172, 177, 226, 274, 277, 295
요섭姚燮 115
우거화가寓居畵家 20, 115, 154, 159
우구尤求 23, 216
운수惲壽平 216, 220
원강袁江 177, 221
원매袁枚 22, 190, 192
원준元准 226
위관찰魏觀察 183
위무첨韋無忝 226
위작 15, 272, 286
위지황魏之璜 135
윈덤 루이스 62
유도순劉道醇 188
유령작가 277
유령화가 277
유루정劉屢丁 153
유민遺民화가 17
유주劉酒 187
육위陸鵾 133, 221
육치陸治 150
육탐미陸探微 107
윤례潤例 139
윤필潤筆 144
윤필료潤筆料 287
이공린李公麟 211, 215, 280
이사달李士達 61

이사벨라 167, 169
이어李漁 103
이일화李日華 23, 196, 217~219
이철괴李鐵拐 243
임노아林奴兒 160
임모화본臨模畵本 200, 203
임백년任伯年 104, 139, 220, 238, 282
임웅任熊 113
임이任頤 ⇒ 임백년
임하任霞 220, 282
임학성林鶴聲 113

ㅈ

자희慈禧 160
자희태후慈禧太后 282
작방作坊 216
장남본張南本 238
장대張岱 22, 190
장대천張大千 274
장로張路 187
장물지長物志 97, 98
장수張修 138
장순張恂 138
장언원張彦遠 246, 251
장예장張豫章 116
장응갑 277
장인-화가 248, 249
장자莊子 246
장정석蔣廷錫 282
장통張通 151
장풍張風 158
전겸익錢謙益 259, 287
전곡錢穀 19, 110, 141, 142, 171, 281
전동애錢同愛 89
전선錢選 25, 273
전혜안錢慧安 195
접산接山 117
정건鄭虔 151

정경악程京萼 19, 110
정계백程季白 25, 259
정민鄭旼 16, 36
정섭鄭燮 20, 74, 136, 140, 144, 149, 269, 291
정정규程正揆 19, 110, 125, 127, 129
정협鄭俠 26, 279
제롬 실버겔드 266
제백석齊白石 297
제임스 와트 97
조간趙幹 211
조린趙麟 79
조맹부趙孟頫 43, 150, 259
조수 215, 220, 276
조열지晁說之 280
조자운趙子雲 282
조좌趙左 26, 287
조지겸趙之謙 152
조창趙昌 130, 195
조형趙泂 26, 287
조희곡趙希鵠 46, 236, 257
종규鐘馗 19, 97, 238, 291
주기周圻 180
주랑朱朗 26, 276, 281
주량공周亮工 70, 119, 135, 158, 172, 184, 287, 288
주방周昉 193
주봉래周鳳來 131
주신周臣 23, 155, 157, 208, 244, 281, 282
주심周璕 121
주이존朱彝尊 287
주정곡朱庭谷 291
주탑朱耷 110, 183, 184
중간인中間人 108
중개인仲介人 15, 18, 103, 108, 113, 119, 164
중국학中國學 11
중인中人 108
쥬제페(쥬세페) 카스틸리오네 193
증국번曾國藩 159

지오반니 벨리니 167, 169
진계유陳繼儒 104, 286
진굉陳閎 225
진만생陳曼生 227
진우윤陳虞胤 99
진자陳字 23, 216, 221
진작眞作 223, 295, 298
진홍수陳洪綬 21, 45, 68, 73, 143, 146, 172, 180, 184, 187, 190, 212, 213, 215, 221, 224, 262

ㅊ

첨경봉詹景鳳 19, 109, 261
청치 쉬徐澄琪 74, 140
초본 192, 193, 195, 201
최각崔慤 155
최백崔白 155, 246
최원崔圓 151
최자충崔子忠 48, 153
추철鄒喆 187
추칭 리李鑄晉 6
축윤명祝允明 25, 274

ㅋ

쿠빌라이 칸 150
크레이그 클루나스 15

ㅌ

탁이감卓爾堪 109
탕연생湯燕生 16, 36
탕이분湯貽汾 113, 159
탕후湯垕 232, 257

ㅍ

팔대산인八大山人 17, 48, 49, 67, 177

팽년彭年 19, 110
페루지노 167
페이화 리李佩樺 85
풍추학馮秋鶴 146

ㅎ

하규夏珪 142
하문언夏文彦 68
하징何澄 86
학자-관료-여기화가 250
합작 226, 227
항균項均 289
항성모項聖謨 220
항원변項元汴 131, 156
해강奚岡 117
해율전奚栗田 117
허고양許高陽 260
허곡虛谷 133
형사形似 232
형호荊浩 107, 142, 174
혜영인嵇永仁 177
호괴胡瑰 205
호량壺梁(장헌익張獻翼) 110

호옥곤胡玉昆 158
호의favors 18, 38, 129
호종중胡從中 105
호진胡震 138
홍인弘仁 25, 257, 274
화고畫稿 195, 200, 206, 207, 209
화공畫工 42, 236, 248~250
화보 212
화사畫師 248
화실畫室 15, 164, 215, 293
화암華喦 116
화업畫業 269
화원화가 159, 160
황거보黃居寶 209
황공망黃公望 117, 196
황신黃愼 146, 217
황연려黃硏旅 49, 67
황전黃筌 209, 238
회안淮安 17, 64
획정獲亭 116
후원 11, 270, 271
후원자 11, 103, 271
휘종徽宗 278